影视鉴赏

钱 静 主编

中国林业出版社

图书在版编目（CIP）数据

影视鉴赏 / 钱静主编 . — 北京 : 中国林业出版社 , 2020.7(2024.9重印)
ISBN 978-7-5219-0698-1

Ⅰ.①影… Ⅱ.①钱… Ⅲ.①影视艺术 – 鉴赏 – 高等学校 – 教材Ⅳ.① J905

中国版本图书馆 CIP 数据核字 (2020) 第 131508 号

策划编辑 / 责任编辑：吴　卉　张　佳

责任校对：孙源璞

书籍设计： 芥子设计

设计协力：刘志忠

课程信息

电　话：（010）83143552
出版发行：中国林业出版社
(100009，北京市西城区刘海胡同 7 号)
E-mail: thewaysedu@163.com
经　销：新华书店
印　刷：河北京平诚乾印刷有限公司
版　次：2021 年 1 月第 1 版
印　次：2024 年 9 月第 2 次印刷
开　本：889mm×1194mm 1/32
印　张：16
字　数：286 千字
定　价：59.00 元

未经许可，不得以任何方式复制或抄袭本书之部分或全部内容。版权所有，侵权必究。

主编

钱 静

副主编

邓 峰

厉爱民

陆学松

倪天伦

前　言

钱　静

《影视鉴赏》是一门文理通用的文化素养通识课程。本教材旨在培养学生对影视发展的宏观把握、鉴赏与评价的能力。着重解决已有的《影视鉴赏》教材中普遍存在的重理论轻实践，缺少人生观、价值观的正确导向等问题，拓展课程功能，提高教学效果。以影视发展的新思路、新动态、新需求为甄选依据，以"教学做创合一"的设计理念为指导思想，以培养学生的鉴赏能力、创新意识为目标，以数字化教学资源建设为教材外延拓展手段，编写适合高职院校教学的《影视鉴赏》项目化新型教材。

在形式上，打破原有教材的编写模式，基于"教学做创合一"的思路，将探究式、互动式、实训式、开放式教学方法融入教材中；在内容上，立足当前学生现状和实际需求，打破原有的条条框框，根据"实际、实用、实践"的原则，突出学生的素质培养与能力训练，

以"精简、压缩、增加、综合"的方法,即"精简"重复交叉的内容,"压缩"不必要的内容,"增加"新内容、新实例以及实验实训指导,把培养综合能力所需的知识和实践,按照知识点和技能点加以筛选"综合",形成新的教材结构体系。

(一)与时俱进,注重实践,培养鉴赏评价创造能力

既然是一门文化素养通识课程,为了培养学生的鉴赏评价能力,本教材首创引入了"实验实训"项目,在学生掌握相关理论的基础上,开展小组讨论、大组交流等实训活动。摈弃了一些与实际脱节的抽象理论,着重培养学生的创新思维、鉴赏能力、评价能力、创造能力。

(二)贯彻"教学做创合一"理念,重构教材体系

《影视鉴赏》是理论性与实践性都比较强的教材,作为高职高专文化素养通识教材,其目的不仅是让学生掌握基础理论,更要培养学生的鉴赏、评价与创造能力。本教材在"教学做创合一"教学改革方面,设计了实验实训、案例分析、师生交流等环节,实现理论知识、实验实训、交流创作的同步或交替进行,激发学生

的学习积极性，提高学生分析解决问题的能力，培养学生的评价与创新能力，强化学生学以致用的意识。

（三）坚持"概论具体化"的教学思路，培养学生的辩证思维能力

《影视鉴赏》涉及大量专业术语和基础理论，按照一般的教材写法，多从学理上探讨基本概念，综合各家之言，得出相对公允的结论。按照"理论够用"的高职人才培养原则，过多的理论研讨违背了高职教育理念，不利于激发学生的学习兴趣。本教材摈弃了这种写法，淡化了理论的系统性，引入了新知识、新理念、新实践，引导学生从现象分析中得出理论，或运用理论分析解决实际问题，这样既便于学生理解抽象理论，又能培养学生的辩证思维能力。

（四）开发数字化教学资源，支持信息化教学模式

本教材与中国林业出版社合作，建立新型的数字课程（教学资源库），以"内容全面、形式丰富、使用便捷"为基本原则，构建融"学生自主学习+教师教学教研+社会终身学习"等功能为一体的综合服务平台，极大地方便教师的课程建设与组织教学，支持学生个性化学

习需求以及社会人员的终身学习。根据教学情况适时调整完善，进行教学设计再造，实现教学资源共享，为使用本教材的师生探索MOOC教学、翻转课堂教学等新型教学模式提供有力支持。同时，制作了与教材配套的数字化教学辅助资源包，内含课程标准、电子课件、实训指导、教学视频、影像资源等，构成了立体化教材体系。

（五）开拓社会教学资源，保证教材的普及性、实用性、通识性

 本教材是一本文理通用的文化素养通识教材，不仅适用于高职高专院校教学，而且适用于幼儿园、中小学教师培训，适用于社区文化讲座和企业文化培训。主编钱静教授已经运用本教材，做了多次社会公益讲座，受到社会各方面的欢迎。

目　录

001　第一单元
　　　影视鉴赏理论概述

002　第一章
　　　影视鉴赏基础理论
002　第一节　影视鉴赏基本概念
004　第二节　影视鉴赏基本知识
006　第三节　影视鉴赏文学元素
008　第四节　影视鉴赏画面元素
012　第五节　影视鉴赏声音元素
014　第六节　影视鉴赏文化元素
015　第七节　影视鉴赏表演元素
016　第八节　影视鉴赏综合元素
017　第九节　影视鉴赏实训举例

022　第二章
　　　电影的基本知识
022　第一节　电影的基本特征
023　第二节　电影的发明与发展
030　第三节　电影的表现手段

037 **第二单元**
美国电影概述鉴赏

038 **第一章**
美国电影概述
038 第一节　美国电影发展概述
061 第二节　好莱坞电影发展史

108 **第二章**
美国电影鉴赏
108 第一节　黑白经典
　　　　——以《魂断蓝桥》为例
116 第二节　文学电影
　　　　——以《乱世佳人》为例
125 第三节　西部经典
　　　　——以《燃情岁月》为例
134 第四节　当代电影
　　　　——以《肖申克的救赎》为例

143 **第三单元**
欧洲电影概述鉴赏

144 **第一章**
欧洲电影概述
145 第一节　法国电影发展概述
150 第二节　意大利电影发展概述
153 第三节　德国电影发展概述
161 第四节　瑞典电影发展概述
163 第五节　英国电影发展概述

164	第六节 西班牙电影发展概述
166	第七节 苏联及俄罗斯电影发展概述
170	第八节 欧洲其他国家电影发展概述

177 第二章
欧洲电影鉴赏

172	第一节 穿越时空
	——以《天堂电影院》为例
181	第二节 女性解放
	——以《成为简·奥斯汀》为例
188	第三节 女性解放
	——以《这里的黎明静悄悄》为例
198	第四节 大爱无言
	——以《沉静如海》为例

205 第四单元
亚洲电影概述鉴赏

206 第一章
亚洲电影概述

206	第一节 日本电影发展概述
229	第二节 韩国电影发展概述
240	第三节 印度与东南亚电影发展概述

255 第二章
亚洲电影鉴赏

| 255 | 第一节 青春痛楚 |
| | ——以《情书》为例 |

265	第二节	阶层固化
		——以《寄生虫》为例
273	第三节	励志向上
		——以《摔跤吧！爸爸》为例
280	第四节	苦涩青春
		——以《青木瓜之味》为例

289	**第五单元**	
	中国电影概述鉴赏	
290	**第一章**	
	中国电影概述	
290	第一节	大陆电影发展概述
332	第二节	香港电影发展概述
357	第三节	台湾电影发展概述
380	**第二章**	
	中国电影鉴赏	
380	第一节	生命礼赞
		——以《红高粱》为例
388	第二节	戏梦人生
		——以《霸王别姬》为例
398	第三节	临终关怀
		——以《桃姐》为例
405	第四节	身份认同
		——以《悲情城市》为例

417　第六单元
动画儿童电影概述鉴赏

418　第一章
动画儿童电影概述

- 418　第一节　美国动画电影概述
- 423　第二节　日本动画电影概述
- 433　第三节　中国动画电影概述
- 444　第四节　美国日本中国动画电影比较
- 449　第五节　伊朗儿童电影概述

455　第二章
动画儿童电影鉴赏

- 455　第一节　致敬经典
 ——以《狮子王》为例
- 464　第二节　童心无畏
 ——以《千与千寻》为例
- 474　第三节　命运反抗
 ——以《哪吒之魔童降世》为例
- 482　第四节　童真世界
 ——以伊朗电影《小鞋子》为例

第一单元

影视鉴赏理论概述

第一章
影视鉴赏基础理论

本章课程资源

第一节
影视鉴赏基本概念

一、影视鉴赏教学目标

积累艺术知识、培养艺术精神、提高审美能力。

二、影视鉴赏相关概念

技术：人类在利用自然和改造自然的过程中积累起来以及在生产劳动中体现出来的经验和知识,也泛指其他操作方面的技巧。

艺术：用形象来反映现实,但比现实有典型性的社会意识形态,包括文学、绘画、雕塑、建筑、音乐、舞蹈、

戏剧、电影、曲艺、摄影等。

艺术性：文学艺术作品通过形象反映生活，表现思想感情所达到的准确、鲜明、生动的程度以及形式、结构、表现技巧的完美程度。

三、电影概念与类型

电影概念：对"电影"这一概念范畴的界定，可以从两个层面进行，即物质的、美学的两个层面。物质层面的电影作为科技发展的产物，是一种技术活动。即根据人体的"视觉暂留"这一科学原理，运用拍摄影像、记录声音等手段，以胶片为载体记录现实事物，并通过放映，将所摄录的事物（连同其声音）在银幕上还原为极其逼真的活动影像，并以此表现、传达一定的内容与情感。物质层面的电影的物质基础是透视成像、视觉暂留、视听融合。美学层面的电影则是指电影艺术。即以电影技术为手段，通过画面、声音媒介，在特定的放映时间里，在银幕空间上创造形象、再现生活并表情达意的综合性艺术活动。美学层面的电影影像的特性是复制性、幻觉性、符号性。

电影种类：可以分为故事片、美术片、纪录片、科教片。

电影类型：中国电影根据题材、主题、风格、手法等，可划分为以下类型：喜剧、悲剧、正剧主旋律、武侠功夫片。

第二节
影视鉴赏基本知识

一、什么是影视鉴赏？ 　　影视鉴赏是人们观看影视作品时的一种认识、精神活动，是人们观看影视作品时所产生的审美活动的全过程。

二、影视鉴赏的功能 　　再现功能、表现意义、教育功能、审美价值、传播媒介。

三、影视艺术的特征 　　综合性、科技性、产业性、艺术性。即综合性与技术性结合（综合性）、逼真性与假定性结合（虚拟性）、造型性与运动性结合（视像性）。

四、影视鉴赏的基础 　　要有一定的思想理论水平，要有一定的影视基本知识。

五、影视鉴赏的层次　　消遣性鉴赏、欣赏性鉴赏、评判性鉴赏。

六、影视鉴赏的方法　　内容的鉴赏：一是要从宏观角度，把握影视内容的社会、时代、民族的蕴涵；二是要从微观角度，领悟人的生存、情感、生命的蕴涵；三是要从影视风格的角度，洞悉创造者的理念和个性，以及导演风格的鉴赏和演员风格的鉴赏。形式的鉴赏，包括视觉元素的鉴赏、听觉元素的鉴赏、综合元素的鉴赏。

七、影视鉴赏的流程　　第一步直觉与感知，第二步体验与情感，第三步理解与创造。

第三节
影视鉴赏文学元素

一、文学对于影视的意义

前苏联电影大师罗姆说过：文学是电影之母。影视制作的三大环节是前期准备、中期实拍、后期制作。前期准备包括编剧撰写文学剧本，导演写出分镜头剧本。因此剧本是电影拍摄的基础。文学不仅为影视创作提供了思想和艺术的基础，还提供了丰富的艺术手段。文学体裁中，诗歌的想象和意境、散文的形散神聚、小说的典型人物、戏剧的矛盾冲突等，都为丰富影视艺术的表现力提供了有益的借鉴，甚至形成了诗电影、散文电影、戏剧电影等特殊形式。尤其是小说给予影视艺术的影响最大，其情节、环境、人物以及主题、题材等都成为故事片最具表现力的文学元素。

二、文学元素的多种融合

（一）主题

什么是主题：主题是指文艺作品中所要表现的中心思想，泛指主要内容。在描绘性艺术中，主题关涉个人或事物的再现，也涉及艺术家的经验，是艺术创作灵感的来源。

常见的主题表现方式：一是中心突出，主题鲜明，教育意义深刻，如主旋律影片；二是复杂多义，主题含蓄，

引发人们深思，如《泰坦尼克号》等。

（二）题材

什么是题材： 构成作品故事内容的素材。

影片选取题材的途径： 一是直接取自生活，二是间接取自生活，取材于文学作品。创作者不同的哲学观念、情感倾向、美学趋向和艺术个性，决定着对题材不同的选择界域和处理方式，同时也决定着题材选择的合理化、题材处理的深度化，题材把握的创新性等。

（三）情节

什么是情节： 情节是一个汉语词汇，指事情的表现和经过，有时也引申为情义节操等。

情节的要求： 曲折，引人入胜，既在情理之中，又在意料之外。

（四）人物

人物形象是影视作品的核心要素之一，是指人物通过外貌、言谈、行为举止等具体元素向他人所展示的有关性格、内质等抽象元素在他人内心中的具体反映。人物形象有旁人的主观成分，也有特定人物的客观成分，可以说它是主观元素和客观元素的集合体。

鉴赏就是分析人物形象是否别具一格，人物形象是否鲜明突出，人物形象是否具有生命力，人物形象是否具有代表性。

（五）环境

什么是环境： 人类生存的空间及其中可以直接或间接影响人类生活和发展的各种自然因素称为环境。对人的心理发生实际影响的整个生活环境也称为环境，更多称为心

理环境。

环境的分类： 社会环境、自然环境、现实环境、虚拟环境、象征环境等。

（六）结构

什么是结构： 各个组成部分的搭配和排列在某种意义上，情节就是结构，只是情节中所体现出来的结构是表层的，而一部剧作情感、逻辑的内在结构则是更深层次的。

结构方式： 矛盾推进式（叙述式）、情节渐变式（散文式）、情节穿插式（意识流）等。

（七）节奏

什么是节奏： 音乐中交替出现的有规律的强弱、长短的现象。比喻均匀的有规律的工作进程。

情节结构的节奏（剧作结构）： 指镜头内部节奏、镜头外表节奏（镜头间组接的节奏）。

节奏的作用： 是形式美的构成要素，是影片美学风格的体现，也是从情绪上打动观众的手段。

第四节
影视鉴赏画面元素

在影视艺术中，画面是艺术创作的主体，它囊括了极其丰富的艺术内涵，包括镜头、蒙太奇、色彩、布光、构图、服装、化妆、道具等，以及近些年的高科技制造出来的特效技术。我们只对其中最为重要的元素进行分析。

一、镜头与蒙太奇

什么是镜头："镜头"有两层含义,一是指拍摄过程中摄像(影)机从开始到关机这段时间里不间断地拍摄下来的一个叙事段落,在特定的场合下又称"画面"。二是指摄像(影)机用以成像的光学部件的俗称。镜头转换技巧,是以一个画面至另一个画面,从一个场景到另一个场景的有效方法。它可以改变影视中的时间与空间,推动情节的发展,并造成对比、象征、比喻、讽刺等多种艺术效果。镜头转换技巧,有这样几种方式:"淡入淡出"(或"渐显渐隐")"化入化出"(或称"溶入溶出")"划入划出"(简称"划")"切出切入""叠化""叠印"等。

什么是景别:景别主要是指摄像(影)机同被摄对象间距离的远近而造成大小和内涵不同的画面。景别主要有五种——特写、近景、中景、全景、远景。

镜头的运动方式:推、拉、摇、移、跟。

镜头的分类:由于分类角度不同,镜头的类型有很多,常见的有以下几种——标准镜头(焦距为25毫米的镜头)、长焦距镜头(焦距大于25毫米的镜头)、短焦距镜头(焦距小于25毫米的镜头)、变焦距镜头(焦距可以连续变化的镜头);平视镜头(镜头处于正常的水平线上,相当于常人的平视)、俯视镜头(镜头自上向下拍摄,相当于正常人的俯视)、仰视镜头(镜头自下向上拍摄,相当于正常人的仰视);快镜头(降格镜头,低于每秒24格拍摄的镜头,即画面动作加快)、慢镜头(升格镜头,高

于每秒24格拍摄的镜头，即画面动作减慢）；空镜头即画面上只有景或物而没有人物的镜头，主观镜头是从剧中人物的视角出发而拍摄的镜头，长镜头是指摄像机或摄影机从开始到停机时间超过30秒而拍摄的镜头。

（五）蒙太奇

蒙太奇是法国建筑专业术语"Montage"的音译，原意是装配、构成，借用到电影中则是"剪接、组合"的意思，即指依照情节的发展和观众的注意程序把一个个镜头（包括声音）合乎逻辑地连接在一起的一种技巧。

（六）蒙太奇的功能

蒙太奇既有外在内容的结构作用，又有内在含义的揭示作用。具体说来有以下几点：叙述故事、展开情节、揭示主题。使画面产生新的含义，激发观众的对比联想。创造特殊的时间和空间，创造节奏、形成独特的艺术风格。

（七）蒙太奇的种类

叙事蒙太奇：平行蒙太奇、交叉蒙太奇、重复蒙太奇、连续蒙太奇。

表现蒙太奇：抒情蒙太奇、心理蒙太奇、隐喻蒙太奇、对比蒙太奇。

理性蒙太奇：杂耍蒙太奇、反射蒙太奇、思想蒙太奇。

（八）蒙太奇与长镜头

蒙太奇与长镜头之争成为20世纪中叶电影史上最为激烈的争论。如爱森斯坦的《战舰波将金号》1340个镜头，希区柯克的《绳索》10个镜头。

蒙太奇学派代表人物有：梯摩琴柯、巴拉兹、普金、

爱森斯坦、阿恩海姆。

长镜头理论代表人物有：法国电影家安德烈·巴赞，法国电影理论家克拉考尔。如果导演崇尚戏剧美学，那么他就擅长用蒙太奇来进行艺术创作，作品镜头总量就多，长镜头就少；如果导演崇尚纪实美学，那么他就善于用长镜头来进行艺术创作，作品镜头总量就少，长镜头就多。

二、光色与特技

光色指光影和色彩，即影视画面中光线分布的情况和色彩表现的情况。

（一）光影

光线是影视艺术中不可忽视的可视性造型因素，是获得银幕形象的最基本的物质手段，又是一个重要的艺术元素。

光线的艺术功用： 一是造型作用（人物、环境），二是特殊的戏剧元素——推动情节发展，表现作品主题，造成隐喻、象征、对比等艺术效果。

（二）色彩

色彩是客观世界的固有属性，色彩不单纯是对五彩缤纷的现实生活的简单复制，而是一种重要的表现手段和审美要素。

色彩的艺术功用：还原功能、刻画人物、营造艺术氛围、表现创作者的主观意图。

（三）特技

电影特技指的是利用特殊的拍摄制作技巧，完成的特殊效果的电影画面。电影特技是在各种不同题材的影片

摄制过程中，遇到一些成本很高、难度大、费时过多、危险性大的摄制任务或现实生活中并不存在的被摄对象和现象，要求摄制一些难于用一般摄制技术方法完成的电影画面时所需要用的拍摄技巧。作用是使影视艺术的表现力如虎添翼。

第五节
影视鉴赏声音元素

一、声音元素的构成

（一）话音（人声）（人物语言）

包括人物对白、内心独白、旁白等。

对白：亦称对话，指出现在影视画面中人物的对话。特点是富有动作性，简洁、含蓄、有丰富的潜台词，质朴自然口语化，富于生活情趣，富于韵律美。作用是叙述作用，刻画人物的性格，表现人物的内心世界，也是电影转场的手段。

旁白：是代表作者或剧中人物对剧情进行简要的介绍或评述的语言。一般以画外音的形式出现，把观众作为直接交流的对象。作用是用在作品开头介绍时代背景；或作为介绍人物的手段；或作为揭示人物内心隐秘的手段；或作为谋篇布局的手段。

独白：又称心声。分为无声独白和有声独白。无声独白，指演员的表演，是可视性元素；有声独白，指传达人

物内心活动的语言，属可听性元素，多以画外音的形式出现。作用是表现人物的内心活动，并且用来介绍剧情。

（二）音响

除话音和音乐之外的所有声音。分类：自然音响；动作音响；运动音响（群众杂音等）；机械音响；枪炮音响；特殊音响（科幻音响等）。作用：增强银幕空间的造型力量；渲染环境气氛；可以刻画人物，表现人物的内心世界；作为连接镜头的手段；作为一种戏剧元素，推动情节的发展；使沉默成为一种具有积极意义的表现手段；象征和隐喻。

（三）音乐

指电影中的一切音乐和歌曲。

电影音乐的特征： 不是一个孤立的作品，音乐形象融于整个银幕形象之中（依附性），呈现出"分段陈述，间断出现"的形态。时间上的局限性（应变性、重复性），必须通过录音才得以存在。

电影音乐的种类： 有声源音乐、无声源音乐（画外音乐、主观性音乐）。

电影音乐的作用： 揭示人物内心世界复杂、细腻的心理活动；用于镜头的组接过渡；有助于形成影视节奏；可以通过特定的意境，对人物性格、感情以及全剧总的情绪、精神给予高度的概括；可以表现作品主题；可以渲染气氛。

二、声画关系

声画的关系是相互依存、相辅相成。声画组合的三种类型：一是声画同步，二是声画对位（声画对比、声画对立），三是声画分立。

第六节
影视鉴赏文化元素

一、什么是文化

广义的文化总括人类的物质生产和精神生产的能力，即物质的和精神的全部产品。狭义的文化是精神生产能力和精神产品，包括一切社会意识形态，有时又专指教育、科学、文化、艺术、卫生、体育等方面的知识和设施，以与世界观、政治思想、道德等意识形态相区别。

二、影视作品中的文化内涵

（一）社会内涵

政治、经济、法律、道德、婚姻家庭、城市农村等方面。

（二）民族内涵

民族生活、民族精神、民族风格等方面。表现形式为语言、习俗、地域、信仰、服饰等方面。与众不同风格独具，是民族性的核心特征。如中华民族的文化内涵，可从

审美风格上看民族风格的差异。

(三) 时代内涵

任何故事总是发生在一定的时代，总是那个特定时代的生活反映。因为故事类影片要准确地反映时代背景、及时地表现时代变迁，因而具有强大的生命力。对于文化元素的鉴赏，需要更广阔的视野、更多样的视角、更深刻的分析。

影视作品中的文化特征：丰富性、独特性、融合性、大众性。

第七节
影视鉴赏表演元素

一、影视表演的特点

影视表演是镜头前的表演，是片段的表演，是生活化的表演，是遗憾的艺术。

二、影视表演的要求

表演的核心是演，灵魂是感觉；表演的最高境界是"不二而二"；演员的表演要形成自己的风格。

三、演员类型与表演风格

从演员在影视作品中所发挥的作用看，可以分为主要演员（主角）、次要演员（配角）、群众演员、替身演员等。从演员在观众心目中的印象看，可以分为偶像派演员和实力派演员。从演员的表演风格看，可以分为本色演员和性格演员。此外，还有一些特殊的演员类型，如特型演员、配音演员等。

第八节
影视鉴赏综合元素

一、综合元素的内涵

形式与内容的融合：形式包括人物造型、场面调度、光色运用、镜头切换、演员表演等。内容包括题材、故事和主题等。

科技与艺术的融合：影视艺术的产生、发展、创作、鉴赏均体现了科技与艺术的融合。

多部门智慧的融合。

二、综合元素的鉴赏方法

（1）角度新颖、由点及面、由点到面、由外到内、由里到外、由文本到画面等。

（2）高屋建瓴、全面把握：由此及彼（对比）、由局部到整体。

（3）印象导入、深刻评析。

（4）艺无定格、见仁见智。

三、注意事项

不能只叙述故事情节，不能只写成观后感，要有自己的切身感受和独特见解。

第九节
影视鉴赏实训举例

一、命运呼叫转移

影片背景：《命运呼叫转移》是由刘仪伟、张坚庭、孙周、林锦和联合执导，刘仪伟、徐峥、杨立新、徐帆、范冰冰、葛优等出演的贺岁喜剧。该片由四段故事组成。《误会》讲述了一部手机阴差阳错改变三个男人命运的火爆故事。《生之欢歌》讲述了爱能穿越生死的故事。《山区》讲述了一个汉子诙谐幽默的成长故事。《山难》讲述了现代版的狼来了的故事。该片于2007年11月30日在中国内地上映。集贺岁片、娱乐片、广告（中国移动）片、商业片于一身。

剧情简介：《误会》《生之欢歌》《山难》《山区》

四个小故事，每个片长约30分钟。每个故事都与手机有关，都是由手机引起的。每个小故事又有不同的主题，亲情和爱情，喜怒哀乐。风格上比较立体，又能和谐地统一于一种和谐的愉悦之中。影片从正面诉说了有效的顺畅的沟通，可以让生活中的矛盾迎刃而解，把不愉快的生活酿成甜蜜的美酒。在影片中，无论是杨立新的家庭矛盾，还是范冰冰的爱情幻想，抑或是葛大爷的生活风情画，最后都发展成了美好的生活现在时。

二、太阳照常升起

一个意念： 无论人间发生什么，太阳都会照常升起。正如《圣经·旧约》所说："一代人来，一代人走，大地永存，太阳升起，太阳落下，太阳照常升起。"

潜在主题： 影片写了20世纪50年代至70年代中国社会的一个男人同三个女人、一个男友以及一个少年之间的故事。展现了那个年代人们的爱恨情仇。让我们看到了一个色彩斑斓的生和死、欲望和理想、梦幻和现实的寓言故事。影片意在透视中国社会上个世纪50—70年代后期人们的生存状态。电影中的人物都在幻想"精神上的桃花源"，也都在甜甜地追寻各自"爱情的梦想"。追寻有意义的生活，有意义的生命，有意义的爱情。

"后现代电影"： 后现代电影并非一个电影类型，而是一种世界观。它具有"反叙事"的叙事结构，具有调侃性和解构性，暴力和性是其主要元素之一，电影的后现代话语自其产生，即已融汇于当代电影新主流话语庞大体

系之中。"后现代"是以反结构主义和信号论为基础的。人类的文化中进入新的时代,必须出现一种新的解释和组合。一切文化内容在有了新的意义和指向性后,都可以被解构——结构——再解构。世间的一起存在,都会在信号的体系中产生意义。即信号——传导——形象意义。

"后现代主义电影"的广义概念是指能反映后现代社会时代特征的艺术风格的电影类型。这种艺术风格上市无中心的,无根据的,拼贴的,戏仿的,模拟的,多元主义的,它模糊了高雅与世俗、艺术与生活经验的界限。往往是与消费社会的商业逻辑和高度发达的科技媒介联系在一起的。

"后现代主义电影"狭义概念是指对后现代社会的时代特征进行反映和反思的电影类型。它具有知识分子精英的怀疑气质,不再相信真理的存在和可追求性,不再相信人类解放的宏大叙事,也不再相信主体人的伟大神话,它是对崇高感、悲剧感、使命感的疏离和拆解,在具体的电影设置上,它往往把这种思想气质融入到电影的表现内容、反映视角、框架结构和镜像语言上,这使得电影往往能显示出一种强烈的试验性质和前卫立场。

三、阳光灿烂的日子

影片背景: 原著王朔《动物凶猛》,导演编剧姜文,摄影录音顾长卫,美术陈浩忠,音乐郭文景。主演夏雨饰马小军,宁静饰米兰,陶红饰于北蓓,王学圻饰爸爸,斯琴高娃饰妈妈,耿乐饰刘忆苦。本片获1994威尼斯国际电

影节最佳男主角奖,集怀旧片、幻想片、成长寓言于一体。

影片鉴赏:马小军是一个新典型,是红色特权的享有者。展示了革命家族内部的精神冲突,具有革命的英雄的理想,和子承父业的自豪感,同时又充满反秩序、反常规的自由渴望,跟父辈的革命规范和伦理形成了强烈冲突。阳光灿烂之下,阴影也必浓重。采用了个人化的叙述方式,心理活动真实。马小军的成长线非常清晰——追女孩、打群架、上学、友谊。夏雨的表演自然,追求真实背景,表现时代特征,体现中国风格

影像分析:视觉语言的运用,米兰与刘忆苦的见面交谈;马小军与孩子们的抛书包;幻想中马小军用啤酒瓶猛扎刘忆苦;马小军在游泳池被同伴们踩踏;回忆用彩色,现实用黑白。二是声音的运用,插入了革命歌曲与外国音乐,摄影运用了大量的运动镜头。

四、侏罗纪公园

主题分析:通过人类的"侏罗纪"之行,探讨了人与自然、生物与自然的关系。影片实际上体现了两种观点的交锋:一是韩文及其部下,是进化论的质疑者。二是格伦·丽莎和马可,是达尔文派。丹尼斯搞鬼,使影片没有答案。

关于"CG":是英文Computer Graphics的缩写。随着以计算机为主要工具进行视觉设计和生产的一系列相关产业的形成,国际上习惯将利用计算机技术进行视觉设计

和生产的领域通称为CG。它既包括技术也包括艺术,几乎囊括了当今电脑时代中所有的视觉艺术创作活动,如平面印刷品的设计、网页设计、三维动画、影视特效、多媒体技术、以计算机辅助设计为主的建筑设计及工业造型设计等。

斯皮尔伯格导演的《侏罗纪公园》首次突破了之前的电脑技术,只是虚拟一些表面平滑的物体的功能。第一次采用了模拟实物,模拟运动的生物——恐龙。它使影片中的重要角色达到了难辨真假的效果,成为电影史上具有里程碑意义的一部影片。

第二章
电影的基本知识

第一节
电影的基本特征

一、电影的诞生

电影是由活动照相术结合幻灯放映发展起来的一种综合性现代艺术,发明于19世纪末。1895年12月28日法国路易·卢米埃尔兄弟在巴黎首次对观众放映电影,故将这一天定为世界电影诞生日。

二、电影的本性

(1) 作为意识形态载体的工具性。
(2) 作为大众文艺样式的观赏性。
(3) 作为实现群体利润的商品性。

三、电影的要求

（1）体现个性力量的创造性。
（2）适应社会需要的思想性。
（3）实现经济价值的功利性。

四、电影的影响

列宁曾经说过："对于我们来说，在一切艺术样式中，最重要的就是电影。"电影从产生以来，逐渐成为最普及、最重要的艺术样式。电视只是传输方式的改进，其以声画为手段的表现特质与电影一致。

电影对人的行为、生活方式产生着重要影响，如美国人均每年看六次电影。电影对人类文化信息传输方式的巨大变革，使人类进入影视文化（信息文化）的发展阶段。

西方学者认为人类文化经历了三个阶段：以语音为载体的口头语文化，以文字为载体的书面语文化，以音像为载体的影视文化。

第二节
电影的发明与发展

一、电影萌芽期

据文字记载，公元前5世纪，墨子关于"光至景

（影）亡"的学说，则是人类对"光学理论"的最早、最科学的贡献，大约产生于汉武帝时期，并在唐宋以后广为流传的"灯影戏"，则是对"光学理论"的最初、最朴素的应用与实践。13世纪"灯影戏"传入中东、欧洲、东南亚等地，这便产生了以后的"幻灯""走马灯"等形象的、运动的视觉游戏。电影正是起源于这些视觉娱乐游戏之中。

（一）摄影技术的发明

1822年，尼埃普斯将印刷用的沥青涂在金属板上，置于暗箱中，经过长达14小时的曝光，终于得到世界上第一张照片《餐桌》。

1826年，尼埃普斯经过8小时曝光，在自家阁楼后窗拍摄《鸽子棚》，这是真正得以永久保存下来，并获得大多数摄影史学家承认的世界上第一张照片。

1839年，曝光时间需要30分钟；19世纪中期以后，运用赛璐珞这一物质，曝光时间只要几秒钟，照相和照相机械才很快流行起来。最先将照相法运用于连续拍摄的，是摄影师爱德华·幕布里奇。1878年，美国人幕布里奇与人打赌，飞跑的马是先抬左脚还是先抬右脚，他让24台照相机在很短的时间内，几乎在同时拍摄了24张照片，从而不但顺利解决了先抬什么足的问题，而且还得到了马飞跑得较为连续而完整的一段动作，也就是成功地用一组镜头拍下了马飞跑的分解动作，为此，他获得了拍摄活动物体的方法及装置的专利权。

（二）电影胶片的发明

1887年，爱迪生在"第五号"实验室将留声机的改进

与活动照片的试验相结合,和助手迪克逊一起制成"留影机"。美国乔治·伊斯曼发明透明、加长的赛璐珞胶片,也就是胶卷。爱迪生和助手迪克逊发明胶片凿孔方法,解决活动照片放映问题。电影胶片的发明权,无疑应归于爱迪生和助手迪克逊。

(三)活动摄影机的出现

"视觉滞留"的发现和运用:使一块燃烧着的木炭在被挥动时变成一条火带,这种现象曾被古时的人们发现过。但是将这种视觉现象同电影的发明联系起来,却是19世纪的事情。1829年,比利时著名的物理学家约瑟夫·普拉托为了进一步考察人眼耐光的限度,以及对物象滞留的时间,他曾一次长时间对着强烈的日光凝目而视,结果双目失明,但他发现太阳的影子却深深地印在了他的眼睛里。于是发现了"视觉滞留"的原理。即:当人们眼前的物体被移走之后,该物体反映在视网膜上的物象不会立即消失,会继续短暂滞留一段时间。实验证明,物象滞留的时间一般为0.1~0.4秒。1832年,普拉托根据"视觉滞留"原理制造出被称为电影雏形的"诡盘"。向人类表明,人眼视觉的生理功能可以将一系列独立的画面组合起来,成为连续运动的视像。1851年,杜波斯克第一次做了将照片应用到"诡盘"上的实验,其目的就是使照片活动起来。1870年,美国人亨利·海尔发明了"幻光镜",他用这个装置第一次做了人物活动照片的公映,进一步为电影发展奠定了基础。1888年,法国人艾米尔·雷诺发明了"光学影戏机",人们开始可以在幕布上看到几分钟的活动影戏,如《可怜的比埃洛》《更衣室旁》等。但是,

投影在幕布上的图像，完全是由雷诺一个人亲手一张张绘制而成的，那不过是早期的动画放映，距离真正的电影相去甚远。 1894年，爱迪生实验室的"电影视镜"问世，这是一种长方形立柜式箱子，里面有可以连续放映50英尺*胶片的影片，外面有个2.5毫米的透镜。这个"电影视镜"的特点是仅能供一个人观赏。 1894年底，卢米埃尔兄弟成功地发明了"活动电影机"。优点：其一，那是一架既可以拍摄又可以放映赛璐珞软胶片的机器；其二，机器的成本和重量，也都要远远低于爱迪生和其他发明家们的那些设备；其三，在速度上，爱迪生的"电影视镜"是1／48秒的画格，而卢米埃尔兄弟的"活动电影机"则是1／16秒的画格，更为接近于1／24秒画格的正常速度。 1895年的最后两天，12月28日，卢米埃尔兄弟在巴黎卡布辛大街14号大咖啡馆中，用他的"活动电影机"首次售票公映了他的影片。这一天不仅仅标志着"放映术"的完成，同时也标志着电影的真正诞生。

二、电影的发展

1895年，卢米埃尔兄弟发明了手提式放映机，现代电影技术由此而产生。此后，电影就经历了无声、有声、彩色、现代电影四个阶段。

（一）无声电影

法国电影导演乔治·梅里爱发明了著名的"停机再拍"。另外，他还发明了多次曝光、摇晃摄影、快动作、慢动作等特技表现，至今仍在电影创作中使用，对电影语

（*1英尺≈0.3048米）

言的发展做出了巨大的贡献。大卫·格利菲斯更被后人称为"好莱坞技术主义的代表",他的代表作是《一个国家的诞生》(1915)、《党同伐异》(1916),是默片时期的经典。他首创巨型片的先河,制作场面宏大,形式新颖,善拍史诗性题材,使用时空跳跃和蒙太奇对比手法,创造了世界电影史上著名的"最后一分钟营救法",至今仍在电影创作中广泛使用。"最后一分钟营救"的内涵及其剪接方式是怎样的?指通过平行式蒙太奇达到营造追逐和救援的紧张气氛。所谓"平行蒙太奇"指的是,在影片结构上着重在两条或几条线索的平行发展,通过各组镜头分别交代两条或几条平行线索的手法。犹如古典小说中的"话分两头"的表现手法。

1916年,格里菲斯在影片《党同伐异》中的一场戏,成熟地运用了平行蒙太奇手法,到得了惊人的效果。影片中有这样两组镜头:一组镜头表现的是参加罢工的工人被工厂主押往刑场处以绞刑的过程;另一组镜头表现的是工人妻子为了营救丈夫,驾车追赶州长乘坐火车,请求州长签署赦令的过程。两组镜头交替出现,节奏加快,正当绞索套在工人脖子上即将行刑的千钧一发之际,工人的妻子拿着州长签署的赦免令飞车赶到,工人得救了。"搭救蒙难者于千钧一发之际",这就是后来被电影史学界誉为"格里菲斯的最后一分钟营救法"。以后的惊险片中便广泛应用了这种平行蒙太奇的手法。国产片《铁道游击队》中,刘洪飞马救芳林嫂的那场戏,也是采用格里菲斯"最后一分钟营救法"。"平行蒙太奇"既可以表现两个不同空间的两条或几条线索的发展,表现多个空间的多条线索

的发展，也可以表现在同一空间的两条或多条线索的发展。查尔斯·卓别林在他的一系列喜剧影片中设计了大胆而夸张地、极富个性品格的表演，代表作有《摩登时代》《淘金记》《舞台生涯》等。

（二）有声电影

由于录音设备的完善，1927年，美国华纳公司拍摄了《爵士歌王》，虽然只是在片中加进四支歌、一些台词和音乐伴奏，但却标志着电影进入一个新时代，标志着电影由单一的视觉艺术发展为视听综合艺术，音乐、音响、语言都成为电影的创作元素，大大丰富了电影的表现力。1929年放映了真正意义上的有声片《纽约之光》。中国第一部有声片是《歌女红牡丹》。

（三）彩色电影

1895——1935年，在这40年间电影都是黑白片。早在1925年艾森斯坦在《战舰波将金号》中就尝试采用人工为胶片上色的办法，为战舰升起一面红旗，令人备受鼓舞。真正的彩色电影是美国人拍摄的《浮华世界》，人们第一次从银幕上看到鲜红的窗帘、蔚蓝的天空。不过，直到20世纪60年代初，彩色片才在全球普及开来，至此，电影艺术的三个构成要素——画面、声音、色彩都具备了，电影走向更完美的成熟，人们从银幕上看到了仿真的世界。

（四）现代电影

由于电子计算机技术的介入，无以复加的逼真和极富想象力的表现都是电影艺术成就魅力的新领域。于是就有了《阿甘正传》中主人公和已故的美国总统肯尼迪握手的情节；《侏罗纪公园》中创造的那些恐龙动用了300多名

电脑专家；而《玩具总动员》则有1500个计算机制作的镜头，如《狮子王》《海底总动员》《小鸡快跑》等动画片则完全由计算机设计完成。电影成了无所不能的艺术，彻头彻尾的梦幻世界，科学技术为电影艺术的发展给予了极大的硬件支持，使想象的空间更加广阔。

1895年12月28日，卢米埃尔兄弟在法国巴黎放映了短片《火车到站》，他运用了景深镜头表现火车从远到近，极具纵深感，放映时吓得前排观众惊恐逃逸。《水浇园丁》有了简单的故事情节，也有了喜剧因素，然而此时的电影还称不上独立的艺术，只能说是对生活的纯粹的纪实片段。卢米埃尔兄弟强调电影的照相功能，认为只能被动地摄录生活，完全排斥电影的假定性和电影艺术的创作。在这些作品中，卢米埃尔兄弟真实地捕捉和记录了现实生活的情景，使人们看到了自己身边的那些真切的生活和熟悉的人群。就像任何新事物的诞生都会引起人们的关注和兴奋一样，电影的出现在世界上引起了轰动，大量的观众被吸引到电影院，电影逐渐成为受欢迎的娱乐方式和赚钱手段。

在电影发展史上，不能不提及乔治·梅里爱（1861—1938），他原来是演员、舞台魔术师和剧院老板，这些独特的经历都使他的电影活动打上了浓厚的喜剧色彩。梅里爱对电影的贡献是巨大的、多方面的。

首先，梅里爱创建了电影史上第一个专业摄影棚，第一次把剧本、演员、服装、化妆、布景等戏剧艺术常用的手法引进电影。这一点意义非凡，它意味着电影可以造假。这使得电影史上，除了卢米埃尔兄弟奠基的写实主义美学传统

以外，又由梅里爱奠基了电影美学史上第二个重要的美学传统——戏剧化电影的美学传统。其次，在电影技巧上，梅里爱是最早运用技巧的人，比如前面提到的停机再拍的技巧，就是把两个不同的镜头剪辑在一起的"蒙太奇"手法的前奏。此外，他还使用了叠印叠化、多次曝光、渐隐渐显等后来常用的一些手法。梅里爱的代表作是《月球旅行记》。

第三节
电影的表现手段

一、"蒙太奇"理论的形成

所谓"蒙太奇"，就是将片断镜头加以组合，并与一定的声音配合起来，创造的一种特殊的、时空的结构方式。"蒙太奇"是电影语言最基本的构成单位。"蒙太奇"的含义就是，把一部影片的各种分镜头，按某种顺序、某种需要连接起来，即我们常说的剪辑。

蒙太奇（montage）源自法语，原意为建筑学上的构成、装配之意，借用到电影中，有组接、构成之意。我们在电影创作中，根据主题的需要、情节的发展、观众的注意力，将影片所要表现的内容，分解为不同的段落、场面、镜头，分别进行处理和拍摄。然后根据原定的创作构思，运用艺术技巧将这些镜头、场面、段落合乎逻辑地、富有节奏地重新组合，使之通过形象间的相辅相成，或者相反相成的关系交互作用，从而产生对比、呼应、联想、

悬念等效果，构成一个连续不断的有机艺术整体，一部反映生活、表达思想、条理清晰、生动感人的影片。

"蒙太奇"技术伴随电影艺术的发展而不断演进，终于在苏联电影学派时期形成了"蒙太奇理论"。爱森斯坦对蒙太奇的阐释是：东方象形文字的启发：口+鸟=鸣；口+犬=吠。

二、"蒙太奇"的发展过程

卢米埃尔完成简单剪辑，梅里爱提高了剪辑技巧，布赖顿学派的史密斯被认为是"蒙太奇"真正的发明者。格里菲斯建立了完整系统精确的电影叙事体系，完成了"叙事蒙太奇"。爱森斯坦、普多夫金将"蒙太奇"作为一种形象化辩证思维方式进行研究，并将之上升为一种美学和理论。

"蒙太奇"强调剪辑的作用，具有多种表现手法，如镜头、音响、对比、平行、声画分立、声画对位等，极大地增强了电影的表现力。

"蒙太奇"的心理学基础是人们观察事物、认识世界的一种思维方式。影片镜头的连接以观众的视觉和思维为基础，"蒙太奇"就是寻找镜头之间连接的合理性，了解观众从镜头含义中得到的提示，并引发或辉映观众对下一个镜头的心理期待。

电影最重要的不是它的叙事因素，不是情节故事人物，而是"蒙太奇"的冲突原则，即电影镜头连接所带来的视觉冲击力和情绪感染力。电影镜头的连接原则，不应

该仅仅遵循叙事的线索，而是应该注重镜头之间的矛盾和对立，并且将那些看似毫无联系的镜头组合起来，往往会产生意想不到的艺术效果。"蒙太奇"的冲突原则，适用于对镜头之间的剪辑，同样适用于对段落之间的连接。

"蒙太奇"还具有一种时空观。我们知道，任何一种艺术都是在现实生活某一向度或维度上的取舍、加工与创造。"蒙太奇"就是电影处理时空关系的方式。我们知道在电影世界里，时间和空间是一个可以重新组合的复合体。对于空间、再现空间、再造空间，库里肖夫创造了一个地理实验：一个男人从左向右走去，一个女人从右向左走去，这个男人和女人会面、握手。一座高大、宽敞的白色大厦，前面有宽大的石阶，两个人一起走上石阶。可以利用"蒙太奇"来延续时间，表示对某段时间的特别尊重。也可以利用"蒙太奇"来省略时间，省略时间在电影中无处不在，一个镜头的断裂通常意味着时间的压缩和停止，两个镜头之间通常包含了观众意识不到的被省略的时间。

三、"蒙太奇"的分类方式

"蒙太奇"的分类有多种方法。有三分法——即叙事蒙太奇、表现蒙太奇、思维蒙太奇。也有两分法——即叙事蒙太奇，思维蒙太奇。其他的"蒙太奇"类型名称——线性蒙太奇、倒叙蒙太奇、平行交叉蒙太奇、理性蒙太奇、节奏蒙太奇、诗意蒙太奇、对比蒙太奇、比拟蒙太奇、长度蒙太奇、音调蒙太奇、协调蒙太奇、同时发展蒙太奇、主观蒙太奇、形态蒙太奇等。

"蒙太奇"是电影美学中最重要的概念，也是电影美学的独特元素。"蒙太奇"是默片时代观念的集中体现，是默片时代电影大师们对电影艺术创造集中而伟大的贡献。

四、"蒙太奇"的具体实践

"蒙太奇"最伟大的实践者是鲍特和格利菲斯，他们自觉使用了"蒙太奇"。

美国人鲍特原来是爱迪生公司的导演和摄影师，他是把摄影机作为艺术手段使用的第一人。鲍特的里程碑式的作品是《火车大劫案》。在这部西部片中，鲍特把摄影机从摄影棚中解放出来，在奔驰的汽车或运行的火车上跟拍，子弹横飞、马匹纵跃的场面令观众兴奋不已。鲍特在该片中的另一个创举，就是把同景的戏放在一起拍摄，然后根据剧情需要进行剪辑。这种既省钱又省时的办法，得到了后来者的继承发展。鲍特在《火车大劫案》中完善了"蒙太奇"的剪辑，并取得了惊人的艺术效果。他运用时空交叉的方法，在观众眼前展现了双线发展的电影情节：一条线索叙述匪徒纵马逃跑的仓惶，另一条线索表现警察追捕逃犯的雄姿。这是在电影史上第一次用电影画面说出"与此同时"。

1907年，鲍特把格里菲斯引入影坛当了演员，后来格里菲斯当了电影导演。其代表作有《一个国家的诞生》（1914）、《党同伐异》（1916）。格里菲斯的最大艺术成就在于把电影的基本构成单位由场景变成了镜头。他把

一个场景分成若干个镜头,而完成片是由若干个场景构成的。由于有更多的镜头可以利用,再进行剪辑时就可以刻意制造节奏,缩短镜头加快故事进展的速度以制造紧张气氛,或者加强镜头取得舒缓效果,表现浪漫抒情的氛围。镜头的独立性和运动性产生了"蒙太奇"手法。格里菲斯把握了摄影机的运动性,从而使电影成为一门独立的艺术。他是实践"蒙太奇"的先驱,同时又作为创新者,对"蒙太奇"的发展做出了巨大贡献。

普多夫金(1893—1953)与爱森斯坦(1898—1948),是前苏联著名的导演和电影理论总结者。普多夫金认为电影艺术的基础是"蒙太奇",在银幕上对真实的事件用特定的方式予以描述,使它有别于事件本身,这就使电影成了一门艺术。普多夫金是叙事的、抒情的"蒙太奇"的成功实践者,他运用"蒙太奇"技术来完成人物和心理的刻画,他的代表作是根据高尔基的长篇小说改编拍摄的电影《母亲》。在这部影片中,当革命者巴维尔在狱中想象他出狱的情景时,普多夫金把镜头从他微笑的脸庞,切换到冰雪融化的山涧溪流,晶莹的水从严冬的禁锢中汩汩流出。再如影片的结尾,当游行的群众汇成浩浩荡荡的人流沿着一条大河前进时,镜头切换成大河夹着浮冰奔腾向前,象征着革命力量的势不可挡。

爱森斯坦(1898—1948)认为,电影的思维是一种"蒙太奇"思维,两个或多个不同镜头的对立、撞击、冲突会产生新的含义。这表现在他的代表作《战舰波将金号》中。全片70分钟一共1346个镜头。其中堪称"经典中的经典"是"敖德萨阶梯"段落,极具惊心动魄的震撼

力。放映时间长达3分43秒,镜头有139个之多。镜头的组合连接,产生了极强的"蒙太奇"效果和艺术节奏感,如群众的四散奔逃与沙俄军队的步步逼近,沙俄军队声势浩大整整齐齐向下走,与母亲抱着死去的孩子孤孤单单向上走,形成了强烈的对比和冲突。这种对比和冲突,使时间仿佛被拉长了,空间仿佛被扩大了,艺术的震撼力与丰富的思想内涵也由此而产生。

与此同时,法国电影理论家巴赞,在20世纪30年代提出了著名的长镜头理论。什么是长镜头呢?从技术手段看,一般认为时间在30秒以上的镜头就是长镜头。但长镜头理论不仅仅是一个技巧或手法的问题,而是对电影美学观念的一次极大丰富。巴赞认为用长镜头和深镜头拍摄影片,可以避免运用"蒙太奇"手法,把时间和空间割裂得七零八落,从而保证事件的完整性和时间空间的真实性,使观众能够看到现实生活的全貌,以及事物之间原本意义上的联系。巴赞认为这样的电影才具有真实感。

思考练习

1. 什么是影视鉴赏?你认为影视鉴赏需要哪些知识与能力?

2. 什么是蒙太奇?请结合看过的影视作品,谈谈你的理解。

第二单元

美国电影概述鉴赏

第一章
美国电影概述

第一节
美国电影发展概述

美国社会由世界各民族融合而成,美国文化被称为熔炉文化。长期以来电影为了迎合各民族、各阶层观众,特别是中产阶级观众的心理需要,形成了成熟的商业类型电影制作和营销模式。其发展经过了默片时代、有声电影、黄金时代、当代电影共四个阶段。而独立电影则以其艺术独创性也在世界上享有盛誉,为类型电影历久弥新提供了创新的动力和源泉。

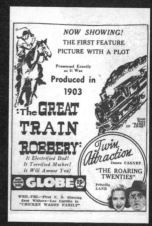
◇《火车大劫案》海报

一、默片时代

美国于1894年4月23日在纽约音乐厅第一次公开放映影片,这是美国电影的正式开始。1896—1904年美国电影

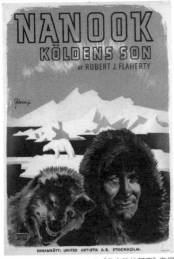

◇《北方的纳努克》海报

创新很少,仅仅是仿制欧洲的卢米埃尔等人的作品,或是彼此剽窃当时的机械发明。

1905年,美国匹兹堡出现第一家称之为"镍币影院"的小型影院,放映《火车大劫案》等影片。镍币影院的这种经营模式在美国迅速发展起来,1909年底,全美已增加到将近一万家。因此,在电影放映业上面,美国具有了压倒一切的优势。

在美国电影史的前十年中,唯一对世界电影艺术产生重大影响的美国艺术家就是埃德温·鲍特。他在1902年拍摄的《一个美国消防队员的生活》,在艺术上虽较幼稚,但确是美国第一部经过剪辑的影片。1903年拍摄的《火车大劫案》,不但采用了分镜头方法,而且将在摄影棚搭盖的油车内景和火车行驶的外景叠印在一起。鲍特在警察追捕和强盗逃跑这两件事情之间来回切换,形成了时空的跳跃和转换,创造性地发展了电影叙事的省略和时空结构的独特连贯性。

格里菲斯(1875—1948)被认为是对早期电影发展做出极大贡献的开创性人物。他把镜头组合成场面,场面组合成叙事段落,段落组合成整个影片情节。他在影片中创造性地运用了许多电影技巧,如交叉剪辑、平行移动、摄影机运动、特写镜头、改变拍摄角度等,为电影成为一门艺术做出了贡献。他执导的主要影片有:《陶丽历险记》《一个国家的诞生》《党同伐异》等。

罗伯特·弗拉哈迪是世界纪录电影的先驱。对于弗拉哈迪来说,重要的并不在于严格忠于事实,他要求自己

成为影片内容的积极参与者,创作指导思想是把非虚构的生活场景和自己的想象与诗意完美地结合起来。他执导的影片主要有:《北方的纳努克》《摩阿拿》《工业的不列颠》《亚兰岛人》《象童》《路易斯安娜的故事》等。其中,《北方的纳努克》为纪录电影奠定了基础。

第一次世界大战后,不少欧洲导演陆续来到好莱坞,他们的才能不同程度地受到了制片公司的抑制和扼杀。他们和美国导演一起,拍摄出无声电影的最后一批重要影片,如F.鲍沙其的《七重天》、C.勃朗的《肉与度》、H.金的《史泰拉根史》和K.维多的《大检阅》等。

二、有声电影

1927年,美国华纳兄弟公司推出世界上第一部有声故事片《爵士歌王》,电影进入有声时代。1928年7月6日,华纳公司又推出了"百分之百的有声片"《纽约之光》。自此,有声电影全面推开。

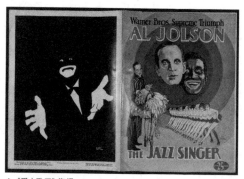

◇《爵士歌王》海报

在导演中间最先适应有声片制作并拍摄出富于创造性影片的有:R.马莫里安的《喝彩》和使用了主观镜头的《化身博士》,L.迈尔斯东的《西线无战事》和《头版新闻》,刘别谦的《爱情的检阅》和《微笑的中尉》,K.维多的《哈利路亚》。卓别林也拍摄了他的第一部有声片《城市之光》。其中刘别谦是德裔美国电影导演,以导演

历史片和喜剧片著称。他的导演手法除稳健之外，又潇洒又风趣，主题集中在金钱方面，嘲讽了美国社会现实。这些影片影响了其他导演，形成了当时的刘别谦风格。他执导的影片主要有：《牡蛎公主》《杜巴利夫人》《璇宫艳史》《风流寡妇》《妮诺契卡》《天堂可以等待》等。

三、黄金时代

20世纪30年代到40年代中期，美国电影一直处于黄金时代。影片产量稳步上升，美国其他地方以至世界各地的许多电影艺术家纷纷来到好莱坞谋求发展。随着有声电影的出现，除了早期的喜剧片、西部片、闹剧片外，歌舞片、强盗片、侦探片、恐怖片等各种类型片也迅速发展起来。类型电影是美国电影中的一种特殊现象，它是美国经济、社会和文化需要的直接产物。"类型片"的突出特征就是重复性和预见性。"类型片"有三个基本元素：一是公式化的情节，如西部片里的铁骑劫美、英雄解围；强盗片里的抢劫成功、终落法网；科幻片里的怪物出世、危害一时等。二是定型化的人物，如除暴安良的西部牛仔或警长、至死不屈的硬汉、仇视人类的科学家等。三是图解式的视觉形象，如代表邪恶的森林，预示危险的城堡，象征灾害的实验室等。它们中成为经典作品的有歌舞片《四十二街》《掘金女郎》《大礼帽》《风月无边》和《齐格飞大歌舞》；盗匪片《小凯撒》《公敌》《疤面人》和《吓呆了的森林》；恐怖片《吸血鬼》和《弗兰肯斯坦》等。

除上述类型影片外，30年代还产生了大量成为美国电影史上代表作的影片，如F.卡普拉的《一夜风流》《第兹先生进城》和《斯密斯先生到华盛顿》，卓别林的《摩登时代》，J.克伦威尔的《人类物锁》G.顾柯的《人时餐会》和《小妇人》，M.柯蒂斯的《新新监狱两万年》《黑色的愤怒》和《侠盗罗宾汉》，V.弗莱明的《勇敢船长》《绿野仙踪》和《乱世佳人》，J.福特的《告密者》《青年林肯》《关山飞渡》《怒火之花》和《青山翠谷》，E.戈尔汀的《大饭店》，A.希区柯克在美国导演的第一部影片《蝴蝶梦》，刘别谦的《风流寡妇》，J.冯·斯登堡的《摩洛哥》和《上海快车》，W.惠勒的《红衫阳痕》和《呼啸山庄》等。

从1919年开始，卓别林独立制片，此后一生共拍摄80余部喜剧片，其中著名的影片有《淘金记》《城市之光》《摩登时代》《大独裁者》《凡尔杜先生》《舞台生涯》等。这些影片反映了卓别林从一个普通的人道主义者到一位伟大的批判现实主义艺术大师的过程。卓别林以其精湛的表演艺术，对下层劳动者寄予了深切同情，对社会的弊端进行了辛辣的讽刺，对法西斯希特勒进行了无情的鞭笞。

希区柯克在生前就被公认为有史以来最伟大的电影导演。很少有人能像他那样如此深刻地洞察到人生的荒谬和人性的脆弱。在精心设计的技巧之下，我们看到的是一颗在严厉的天主教家教之下饱受压抑的灵魂。希区柯克的电影，是生与死、罪与罚、理性与疯狂、纯真与诱惑、压制与抗争的矛盾统一体，是一首首直

◊《三十九级台阶》海报

◊《公民凯恩》海报

指阴暗人心的诗。他被称为"电影界的弗洛伊德"。他主要执导的影片有:《三十九级台阶》《爱德华大夫》《精神病患者》等。

奥逊·威尔斯是好坞电影体系中的特例,他试图成为僵化的制片厂制度的革新者,他的才华和成就是美国电影史上最值得骄傲的部分,但他却被排挤出了好莱坞,并很快被人遗忘。他的处女作《公民凯恩》全无新手的生涩拘谨,而是一鸣惊人,被称为是"有史以来最伟大的影片",成为美国和世界电影发展史中的重要里程碑。《公民凯恩》不但在电影观念上,而且在电影语言和视听元素的表现技巧上也做出了创造性的成就。影片中系统运用了深焦距景深镜头、长镜头段落、运动摄影、音响蒙太奇、带天花板的背景处理、高速度剪接等表现手段,成为一部现代电影的典范之作。他主要执导的影片有《陌生人》《上海小姐》《麦克白》等。

四、当代电影

(一) 美国当代电影发展概述

20世纪40年代末至50年代中期,由于电视业的迅速兴起和政府的反托拉斯法案的实施等因素,美国电影业经受着一系列的打击和挑战。直到60年末,"美国新电影"的出现和其后"新好莱坞"的兴起才使美国电影重整旗鼓。80年代中期直到今天,美国电逐新重新称新世界影坛,并利用雄厚的资金,将高科技带入电影制片,为电影带来了

一种新的语言。

这一时期是美国青年思想最动荡的年代,相应出现的表现青年疑虑、反抗的所谓"反英雄"影片有:雷伊的《无因的反抗》,卡善的《伊甸园东方》,J.洛甘的《野餐》,M.尼科尔斯的《毕业生》,A.潘的《邦尼和克莱德》,J.施莱辛格的《午夜牛郎》,T.马里克的《荒原》等。

这一时期其他突出的影片还有:R.阿尔特曼的《陆军野战医院》和《纳什维尔》,P.波格丹诺维奇的《最后一场电影》,地密尔的《十诫》,M.福尔曼的《飞越疯人院》,A.希勒的《爱情故事》,休斯登的《不合时宜的人》,S.库布里克的《斯巴达克斯》《2001太空漫游记》和《发条橙子》,尼科尔斯的《第二十二条军规》,F.沙夫纳的《巴顿将军》,C.西顿的《飞机场》,斯蒂文斯的《巨人》,怀尔德的《热情似火》和《公寓》,惠勒的《宾虚传》。希区柯克在这一阶段拍摄了他最有影响的一批影片,如《后窗》《眩晕》《西北偏北》《精神病患者》《群鸟》和《玛尔妮》。

在70年代末以来的美国电影中,家庭和妇女以及普通人生活的影片又重新受到重视。如伍迪·艾伦的《安妮·霍尔》和《汉娜姐妹》,阿尔特曼的《三个女性》,阿普特德的《矿工的女儿》,R.本顿的《克莱默夫妇》,J.L布鲁克斯的《母女情深》,P.马佐尔斯基的《一个未婚女人》,M.雷德尔的《金色池塘》,R.雷德福的《普通人》,H.罗斯的《转折点》,齐纳曼的《朱莉亚》等。

关于越南战争的影片,当推H.阿什比的《归家》,M.西米诺的《猎鹿人》和科波拉的《现代启示录》。其他

◊《后窗》海报

突出的影片,还有关于工人的《诺玛·雷》《洛奇》《蓝领》等;表现青年的《周末狂热》《油脂》《毛发》和《闪光舞》等。

　　20世纪70至80年代,全球经济一体化的趋势越来越明显,美国电影也开始向世界各地大批量输出,开始了电影文化的扩张。所到之处,几乎是无人能够幸免。美国在这二十年里,商业电影发展的规模是空前的,电影的投资也越来越大。那时制作高成本的电影,必须要具有国际化的视野,兼顾各国的风土人情,一部电影就能风靡全球。最明显的例子莫过于科幻片,光是一套《星球大战》就足以使全世界为之颤抖。

　　斯皮尔伯格、乔治·卢卡斯的出现,为现代电影带来了新格局。《夺宝奇兵》系列《E·T》都是卖座鼎盛的票房冠军,这时的美国电影,也就成为了名副其实的快餐文化。

◇《辛德勒名单》剧照

　　斯皮尔伯格被称为电影奇才，是新好莱坞电影导演中最具票房号召力的人物，在世界电影陷入全面危机的时刻，他以新颖旺盛的想象力和创造力，不断创造着一个个他人难以企及的电影神话。斯皮尔伯格抓住了人们求幻想、求刺激的心理，拍摄了很多影片，如《第三类接触》《外星人》《夺宝奇兵》等。这些影片都以充满幻想的故事情节给观众以前所未有的离奇感受，引起了极大的反响。

　　乔治·卢卡斯也是新好莱坞导演中具有票房号召力的人物，《美国风情画》是其成名作，这是一部富于探索精神的影片。而《星球大战》虽然故事幼稚荒诞，但是卢卡斯运用现代电子技术，表现场面宏伟的星际奇观，吸引了大量的观众，还在世界范围内刮起了一股制作科幻电影片的热潮。

　　美国在90年代出产的艺术经典，主要有

凯文·科斯特纳的《与狼共舞》，乔纳森·德米的《沉默的羔羊》，克林特·伊斯特伍德的《不可饶恕》，斯蒂芬·斯皮尔伯格的《辛德勒名单》，罗伯特·泽米基斯的《阿甘正传》，梅尔·吉布森的《勇敢的心》，安东尼·明戈拉的《英国病人》，詹姆斯·卡梅隆的《泰坦尼克号》，郎·霍华德的《美丽心灵》，克里斯托弗·诺兰的《记忆碎片》，大卫·林奇的《我心狂野》，昆·塔伦蒂诺的《低俗小说》，乔·科恩的《冰血暴》，乔·科恩和伊桑·科思的《巴顿·芬克》，加斯·范·桑特的《大象》等。

詹姆斯·卡梅隆是20世纪最引人注目的导演之一，他曾经两度创造电影投资的最高纪录，拍摄过一部世界上有史以来最卖座的影片，破了一部影片获得奥斯卡金像奖数目的纪录，并且每一部影片都为以后的电影树立了技术的标杆。他近年执导的影片有《异形》《终结者2》《真实的谎言》等。

昆汀·塔伦蒂诺是美国导演、演员及奥斯卡获奖编剧。他在20世纪90年代作为风格独特的导演迅速成名，他擅长非线性地讲述故事、难忘的对白及血腥场面，给传统的美国电影加入了新鲜的元素。昆汀是20世纪90年代美国独立电影革命中重要的年轻导演，以独特的个性和对商业电影、艺术电影均有深刻理解而著称。他执导的影片有《Z频道》《杀死比尔》《刑房：恐惧星球》等。

◊《第三类接触》海报

2000年至今，美国电影经典佳作有

M.奈特·沙马兰的《灵异第六感》,斯派克·李的《局内人》,艾琳·布劳克维奇的《永不妥协》,莱塞·霍尔斯道姆的《浓情巧克力》,托德·菲尔德的《意外边缘》,罗伯特·奥特曼的《高斯福庄园》,罗布·马召尔的《芝加哥》,马丁·斯科西斯的《纽约风云》,彼得·杰克的《指环王3——王者归来》,索菲亚·科波拉的《迷失东京》,克林特·伊斯特伍德的《百万美元宝贝》,李安的《断背山》,马丁·斯科西斯的《无间道风云》,科恩兄弟的《老无所依》等。

◇《永不妥协》海报

乔尔·科恩与其弟伊桑·科恩的"科恩兄弟"组合,在美国甚至世界独立影坛上都是无往不利的金字招牌,也是所有演员期望与之合作的对象之一。2003年"科恩兄弟"推出《难耐的残酷》,2004年是大明星汤姆·汉克斯主演的黑色喜剧《师奶杀手》,2006年两人又参与了20位名导演合拍的《巴黎我爱你》这一对编、制、导全面合作的兄弟组合,更以其近乎传奇的合作方式,为他们的成功增添了一份神秘色彩。

罗伯特·本顿早年给杂志撰稿,后担任《老爷》杂志美术设计。1966年起和戴维·纽曼合写百老汇剧本,次年即顺利地进入电影界,两人又合写了电影剧本《邦尼和克莱德》,这个剧本使他获得全美电影评论家联合会最佳剧本奖、美国电影剧作家公会最佳原著电影剧本奖和美国最佳剧情片剧本奖。他执导的影片有《绝命圣诞夜》《黎明

时分》《大智若愚》《拍档俏冤家》《我心深处》等。

大卫·林奇是当代美国电影界的一个多面手，既是著名的编剧、导演，又是优秀的电影制作、摄影师、漫画家、作曲家和书画刻印艺术家。他在主流派和超现实主义之间保存着一种游刃有余的平衡，在银幕上无情地揭露了现实生活中黑暗和极端暴力的一面，使作品散发出独特的个人魅力。与同时代的电影制作者相比，他得到了广泛的认同。他执导的影片有：《暗房间》《兔子》《内陆帝国》《妖夜慌踪》等。

奈特·沙马兰生于印度，但成长于美国费城。父母及12名近亲都是医生，但他除了在执导的《鬼眼》中客串了希尔医生一角外，并没有子承父业，而是从事了电影事业。8岁那年，沙马兰看了斯皮尔伯格执导的《法柜奇兵》一片后立志要做导演。父亲送给他一台小摄影机，到他15岁时已经拍摄了45部短片，并开始着手写长片剧本。他执导的作品有：《灵异象限》《水中女妖》等。

（二）当代"独立坞"的现实主义电影

其实"好莱坞"并不是美国电影的全部，仍有一大部分有想法的导演，追逐着自己的艺术梦。事实上，经历了近一个世纪的洗礼和发展，支撑好莱坞的已经不再只是洛杉矶周边的几个电影制片厂，如今的好莱坞背后运作的是一系列的娱乐工业，以及成熟的电影工业和消费体系。因此，对于好莱坞电影的导演来说，艺术性并不是他们追求的最高目标，商业票房以及带动的经济产值才是好莱坞资本主义的最终目的。在这样的资本运作的电影市场下，仍有不少导演有着自我的追求，开辟出与纯商业片的好莱

坞电影风格迥异的"独立坞"（Indiewood）电影。以伍迪·艾伦为首的，与好莱坞主流电影格格不入的导演们，逐渐构建出与好莱坞完全迥异的"第二体系"，这些作品价值取向上更注重"作者表达"，常常以低成本，不以商业回报，不完全面向市场发行的艺术电影为主要形式。

1. 美国独立电影发展史

美国独立电影的成长史，本身就是一部杀机四伏的励志大片，充满了好莱坞式的二者对立关系：寒门与豪门、理想与现实、葳蕤与没落、妥协与招安，其中浸染了电影工业机制自我修复功能、新媒体的催化作用，以及一代代电影人无数次的关于生存还是毁灭的拷问，贯穿其中的最大法则却是资本为王。

独立电影源于好莱坞，是独立于主流之外的低成本制作影片。独立一词，既在于对固有电影体制的突破，也在于对独立艺术精神的坚守。

20世纪初，随着好莱坞大工厂制片制度的建立，华尔街控制了从生产到流通的方方面面。制片人取代导演的地位，会计师的身影出没于影片筹划前期，影片的每个环节都被换算成资金流量和预期收益表上的数字，收益最大化成了决定它是否降生的标准。风险控制让一种麦当劳式的标准化生产模式横空出世，类型片、明星制度、程式化的叙事以及其他公式化元素，都成为这个链条上荣辱与共的环节。到1930年，好莱坞95%的影片由米高梅派拉蒙、20世纪福克斯、雷电华、华纳兄弟等八大制片厂制作，同年出台的《海斯法典》以及后来的电影分级制，更是把发行和放映的风险大大降低。正如本雅明所指，电影成了机械

◇《心灵捕手》海报

复制时代的艺术品。在确保华尔街大亨的银行账户安全的同时，它造就了观众麻木不仁的口味，损害了电影艺术自身的独特性，以及无数寒门子弟的电影梦想。

1960年，卓纳斯·麦卡斯在《电影文化》杂志上宣布新一代的"独立电影制作者"已经崛起，稍后又进一步提出独立电影的一些原则：拒绝制片人发行商和投资者的干涉，拒绝电影审查制度，寻求新的电影筹资方法，提倡低成本制作、摧毁不合理的发行放映制度，创立自己举办的电影节等。从此，打破大制片厂的商业垄断，从生产、发行、流通诸领域进行突破，用最低的成本保证艺术创作的最大自由，成为独立电影的目标。

随着吉姆·贾木许、伍迪·艾伦、马丁·西科塞斯、斯派克·李、奥利弗·斯通等人的登台，独立电影初露峥嵘。在斯蒂芬·索德伯格的《性、谎言和录像带》、昆汀·塔伦蒂诺的《杀死比尔》、安东尼·明格拉的《英国病人》、约翰·麦登的《恋爱中的莎士比亚》、科恩兄弟的《老无所依》、吉姆·贾木许的《咖啡和香烟》、格斯·范·桑特的《心灵捕手》、克林特·伊斯特伍德的《百万美元宝贝》、大卫·林奇的《我心狂野》、迈克尔·摩尔的《华氏911》等独立影片里，迟暮的好莱坞从中找到了自身渴求的对社会当下问题的焦虑思索、对人性内层的尖锐审视、对多元文化的多重解析、对自我缺陷的凌厉自嘲、甚至还有对艺术形式的创新和重塑。对此，独立电影人彼得·毕斯背德认为这是好莱坞的弱点和独立电影

的本性使然。好莱坞热衷于豪华场面、动作和特技,而独立电影专注于一种更为私人化的场景、反复推敲和酝酿剧本,强调角色和导演的作用。好莱坞电影植根于鼓励防范市场冒险的商业体制,独立电影则一门心思往前冲。

◇《低俗小说》剧照

20世纪80年代初,独立影片规划委员会和圣丹斯电影节相继出现,它们身在主流电源制度之外,却致力于帮助故事持有人找到拍摄者,帮助拍摄者找到发行商。前者的独立电影计划为新人提供从制片、投资、剧本到大师培训班等一系列长远的教育计划,后者的创始人罗伯特·雷德福本身就是好莱坞著名导演和演员,在他的努力下,电影节不仅成了像昆汀·塔伦蒂诺、斯蒂芬·索德伯格等日后蜚声世界的导演起步之地,也帮助无数的编剧和导演在此找到资金支持。与此同时,新媒体时代的来临让独立电影发现了更广阔的存在空间和动力,比如DV的普及使电影创作的神秘性大大减弱,网络也让独立电影的宣传开拓出了新的廉价渠道,最明显不过的例子是1990年的独立电影《女巫布莱尔》,以区区五万美元的成本,一举博得两亿美元的票房。

而在独立电影的编年史上,享有和圣丹斯一样名声的恐怕要算米拉麦克斯公司了。鲍勃和哈维·温斯坦兄弟成立的米拉麦克斯公司,使独立电影的商业外观发生了革命性变化。1993年,它制作发行的《低俗小说》,斩获了2.129亿的全球票房,促生了狮门、好机器、十月、试金石、焦点、帝门等一系列独立制片公司。

独立电影如此有利可图，以至于好莱坞出现了怀揣支票簿纷纷涌现圣丹斯电影节购片的投资人群像。在资本面前，独立电影和好莱坞把盏言欢，独立电影导演开始了和好莱坞的蜜月。这是艺术和资本相克相生的最佳范例，也是艺术史上司空见惯的生生不息的轮回，它无关道德，而是直指生存，以及自我成就的勃勃野心。

商业成功让独立电影的走向发生了变化：独立导演进入主流电影，拍摄带有好莱坞印记的商业电影，而大制片厂从单纯的购片转向投资，竞相成立从事独立电影制片的分公司，如派拉蒙经典、联美经典、新力经典、环球格梅西、福克斯探照灯等，迪斯尼则干脆收购了米拉麦克斯。至此，美国独立电影发生了根本性的转向，它和主流电影的联姻，不仅产生了一种相互交融的新型电影，还与商业电影进行了基因互换。

进入主流并不意味着一定能拍出更成功的影片，除了才华，还需要运气及其他不可预测的一切。虽然独立电影长期处于好莱坞主流影片之外的边缘化存在，起初的独立电影并不是十分出色。但是，自从20世纪90年代后，美国最佳电影多半出自独立电影导演之首。《低俗小说》《性、谎言、录像带》《瓶装火箭》《疯狂店员》等一批独立电影出现了一次集体"井喷"，这些作品与它们的缔造者们：史蒂文·索德伯格、李安、昆汀·塔伦蒂诺、理查德·林克莱特、韦斯·安德森等，以及他们的前辈和先驱——科恩兄弟、吉姆贾木许，构建了美国电影史上激动人心的"独立坞"时代。如今，"独立坞"电影用电影的艺术方式，有力地为观众揭示了现实主义中的真正的美国世界。而经过近30

年的发展，"独立坞"更是由涓涓细流汇聚成大江大河，已成为世界电影中举足轻重的重要部分。

2."独立坞"的代表导演

○ 伍迪·艾伦

◇《午夜巴塞罗那》剧照

伍迪·艾伦出生于美国纽约，身兼电影导演、编剧、演员、作家等，是美国著名的电影导演和艺术家。伍迪·艾伦的电影被誉为"知识分子的电影"，无论是他的创作思想还是创作内容，都有着知识分子的狡黠、幽默和睿智，自命不凡的同时又无法脱离这个庸俗不堪的世界。

◇《安妮·霍尔》剧照

伍迪·艾伦自1964年始开始接触电影行业，至今已经拍摄了四十多部电影。在这五十多年期间，为他赢得了四座奥斯卡小金人和十九次提名。但他从未参加过颁奖典礼，因为他拍了五十多年的电影，其中没有一部是在好莱坞拍摄的。1977年的《安妮·霍尔》讲述了经历两次失败婚姻的喜剧家与怀揣歌星梦想的乡下姑娘的怪诞爱情故事。1995年，伍迪艾伦凭借爱情喜剧片《非强力春药》获得第40届意大利大卫奖最佳外国男演员提名。1997年，凭借剧情片《解构爱情狂》获得第70届奥斯卡金像奖最佳原创剧本奖提名。2000年，自编自导的喜剧犯罪片《业余小偷》获得第2届光州国际电影节最佳影片提名。2005年，凭借惊悚片《赛末点》获得第63届美国电影电视金球奖电影类——最佳导演奖提名。这部电影讲述的是一位费尽心

机挤入上流社会的网球教练,在与妻子、情人的周旋中迎来人生赛点的故事。

从2008年开始,伍迪·艾伦陆续完成了他的"欧洲爱情三部曲"——《午夜巴塞罗那》《午夜巴黎》《爱在罗马》,呈现了他心中的欧洲形象的同时,也从不同角度塑造了美国游客的形象。2008年,爱情片《午夜巴塞罗那》获得美国金球奖电影类——音乐喜剧类最佳影片。《午夜巴塞罗那》讲述了两个来西班牙旅行的美国女孩,当邂逅魅力非凡艺术家后坠入感情漩涡的浪漫故事。2011年,凭借喜剧片《午夜巴黎》获得第84届奥斯卡金像奖最佳导演奖提名。

伍迪·艾伦电影的一大特征就是,电影往往围绕着一个不成功的精英展开,主人公(往往由艾伦本人饰演)或是学者、演员或作家,拥有一定的文化素质,却进入某种生存困境之中,对于他们的生活状态以及内心活动,乃至这种精英边缘性地位背后的社会,艾伦有着入木三分的披露。伍迪·艾伦的作品有着"美国知识分子"的诙谐幽默,他曾坚持针对他的故乡纽约进行电影艺术创作,凭借自己敏锐的观察力展现了美国社会百态。

美国电影大师伍迪·艾伦被人们誉为继查理·卓别林之后,美国最出色的喜剧大师。和卓别林一样,艾伦提供给观众的都是"笑中带泪"的,有着深刻悲剧内核的喜剧。只是与卓别林热衷于表现生活在社会底层的小人物的悲欢离合不同,艾伦另辟蹊径,择了将居于边缘地位的精英人物作为类型化人物。观众在从艾伦电影中收获笑声的同时,也对于后现代社会下的美国社会有了更多的认识。

○ 亚历山大·佩恩和理查德·林克莱特

亚历山大·佩恩是"独立坞"的代表人物，1961年生于美国内布拉斯加州，他在90年代初登影坛，执导了探讨家庭成员关系的"Inside Out"（1992），聚焦堕胎问题的《公民露丝》（1996），以及讽喻美国选举政治的《选举》（1999）等影片，初步显露出他关注普通家庭、关注民生热点的现实主义风格。

◊《少年时代》海报

与亚历山大·佩恩重点关注中老年群体不同，"独立坞"的另一位代表人物理查德·林克莱特更多地将镜头对准了青少年。如果说佩恩影片的主题是中老年群体的"寻根"和"怀旧"，那么林克莱特影片的主题则是青少年群体的"迷茫"和"成长"。

◊《老无所依》海报

林克莱特花了将近二十年时间，讲述了一对美法青年的跨国爱情故事，这就是他的"爱情三部曲"《日出之前》（Before Sunrise, 1995）、《日落之前》（Before Sunset, 2004）、《午夜之前》（Before Midnight, 2013）。《日出之前》讲述美国青年杰西在开往维也纳的火车上邂逅法国学生赛琳娜，一见钟情的两个年轻人在维也纳享受甜蜜的初恋，分手时相约半年后再见，而这一别竟是九年；《日落之前》中，在浪漫的巴黎，两个曾经错过的恋人再续前缘；时光荏苒，转眼又是九年，到《午夜之前》，有情人终成眷属，杰西和赛琳娜结婚后定居巴黎，并有了一对双胞胎女儿。婚姻不是爱情的坟墓，林克莱特用跨越时空的"爱情三部曲"诠释了爱的真谛，也为

叛逆之外的青春，找到了主流的"成长"轨迹。

《午夜之前》已经明显见出林克莱特靠近主流价值的努力，而《少年时代》（2014）则完全舍弃了边缘群体的叛逆青春，这部拍摄了12年的电影以美国当下主流的中产阶级家庭为对象，真实展现一个美国少年的成长历程。片中梅森姐弟一路走来，尽管磕磕碰碰，毕竟顺利长大成人，让千千万万个美国普通家庭看到了希望。平淡生活的动人史诗引起了广泛的共鸣，在第87届奥斯卡金像奖评选中，《少年时代》获得了包括最佳影片、最佳导演在内的六项提名，虽然在最佳影片角逐中最终败给《鸟人》，但是却收获了第72届金球奖最佳影片、最佳导演和最佳女配角三项大奖，证明"独立坞"的现实主义电影也有资格和实力跻身美国主流电影的行列。

3."独立坞"催生出的特殊电影类型

黑色风格成为"独立坞"电影批判现实的最有力的武器，因此，黑色电影这也成为独立电影与商业片类型截然不同的一种特殊电影类型。在面对9·11的恐怖袭击，以及支离破碎的后现代社会景观时，曾经美国政府一手铸造的"美国梦"逐渐崩塌和破灭，人们似乎也不再愿意相信好莱坞主流电影中所描绘的虚假的美好景象。而黑色电影正是电影人面对现实所显示出的当下焦虑。

21世纪伊始，大卫·林奇的黑色电影《穆赫兰道》和科恩兄弟的《缺席的男人》在戛纳电影节双双获得最佳导演奖，前者差不多是后来《黑天鹅》和诸多关于复杂叙事电影的先声，后者以黑白片拍摄，继承了科恩兄弟关于宿命和死亡主题。21世纪第一个奥斯卡最佳电

影,主旋律导演朗·霍华德的《美丽心灵》虽然仍然展现了美国著名人物纳什的生平,但其中关于纳什因妄想性幽闭症被中情局追踪的噩梦却始终缠绕着他和妻子。同年获得最佳电影提名的《不伦之恋》则在传统的中产之家间展示了一场被称为"令人难以呼吸"的当代悲剧。格斯·范·桑特2003年的《大象》再现了令人惊悚的校园杀人场景,并荣获第56届戛纳国际电影节金棕榈奖。其后拍摄的《米尔克》则继承了其初登影坛时的主题,记述了同性恋政治家米尔克惨遭暗杀的经历。山姆·门德斯的《毁灭之路》和《革命之路》继续着其著名的《美国丽人》表现的美国梦的破灭。

◇《杀死比尔》海报

◇《盗梦空间》剧照

而其另一部较有影响的影片则是反思海湾战争的《锅盖头》,它被称为"21世纪的《全金属外壳》"。

50年代出生的科恩兄弟一直是当代电影中黑色情绪的真正渲染者。其电影中被欲望和命运禁锢的那些形形色色的人物来自那些总是有些灰色的都市"普通人",其最终的结局却是难逃宿命的悲剧。其21世纪的电影中,以《难忍的残酷》为开端,把冷酷包裹在黑色喜剧之下,到其后令人震撼的《老无所依》,把传统的西部故事、犯罪片和黑色电影熔铸为一种充满惊悚和死亡的气氛,并以当年奥斯卡最佳影片得主的身份彻底染黑了奥斯卡。

60后一代的导演中,大卫·芬奇自《七宗罪》(1995年)和《搏击俱乐部》(1999年)后一度有些后继乏力;但其入围戛纳电影节的《十二宫》(2007年)继

承了《七宗罪》的黑色风格，并以更加血腥和阴暗压抑的气氛，进一步诠释了人性的病态犯罪；其后拍摄的《本杰明·巴顿奇事》（2008年）显露出些许回归美国传奇的味道；而2010年拍摄的《社交网络》应属于富于挑战性的当代"英雄"传记，但最终是以主人公纠结于一切人性关系的失去而结局；2011年，执导惊悚悬疑电影《龙纹身的女孩》；2014年，凭借惊悚悬疑电影《消失的爱人》入围第72届美国金球奖最佳导演奖。

　　同样黑色的昆汀·塔伦蒂诺是20世纪最后十年中登上影坛的最重要的独立导演。2003年启动的集动作、惊悚、犯罪为一体并充满暴力和邪恶气氛的《杀死比尔》系列开始了他对"电影"的再次"肢解"。其中意大利西部片、中国功夫和日本武士片及动画片的风格融入了极度的血腥和随意张扬的暴力，这或许就是他对暴力电影本身的一种叙述。其后昆汀参与了罗德里格斯的黑色动画风格的《罪恶之城》，并共同完成了《刑房》。还有一位经常被人忘记的好莱坞晚生之辈是保罗·托马斯·安德森。他曾以1997年的《不羁夜》引人注目，其后以《木兰花》荣获柏林电影节金熊奖。2008年拍摄的《血色黑金》，以一部石油大亨的家族史诗，展现了美国梦中的贪婪、腐败和亲情的丧失，成为另一版本的"美国公民——凯恩"的故事，并获得了多项大奖，该片被英国《卫报》评选为"21世纪最佳影片100部"中位列第1名。

　　如同《黑天鹅》的故事结局，21世纪黑色调子的电影中充溢着对相互纠缠、扭曲、神秘和邪典式的情节和复杂心理线索强烈的依恋和爱好。如《禁闭岛》结尾中著名的

互相否定式的双重结局,《蛇蝎美人》结局中由梦所主导的情节曲卷。而在这当中,最典型代表者则是来自克里斯托弗·诺兰以《记忆碎片》《致命魔术》及《盗梦空间》等一系列影片创造的相互缠绕的复杂叙事。其中由碎片式记忆组成的《记忆碎片》(2001)讲述了一个焦虑不安的人在寻找强奸和杀害自己妻子的嫌疑犯中所承受的暂时失忆的痛苦,并遭遇的各种面目含混和令人不安的人物,其完全颠倒和打乱的时间进程的复杂远远超越了其先行者大卫·林奇的《穆赫兰道》。影片虽然只获得了最佳编剧和导演两项奥斯卡提名,但在美国独立精神电影评选中,却把最佳影片、最佳导演、最佳编剧等大奖独揽怀中。而其后的《致命魔术》在情节的相互缠绕上则显得更加成熟和令人深陷压抑、震撼之中,只是其中的叙事主题在明显向好莱坞的主流电影靠拢。著名的《盗梦空间》则建立了足以让人惊悚的复杂叙事,尽管它其实已经完成了诺兰向主流娱乐片的转变。

 21世纪以来,美国电影延续其现实主义的优良传统,在好莱坞体制内外,各种题材类型、不同风格样式的现实主义电影竞相生长,呈现出百花齐放的繁荣局面。除了战争题材、政治题材、家庭题材和青少年成长题材之外,还有反映种族问题的《撞车》(2004)、《通天塔》(2005)《美国紫罗兰》(2009),表现女性命运的《女魔头》(2003)《百万美元宝贝》(2004),以及同性恋题材的《我爱你莫里斯》(2009)《卡萝尔》(2015)等,全景式地反映了后"9·11"和经济危机时代美国的社

◇美国好莱坞

◇好莱坞电影公司

会现实,它们剥去好莱坞商业大片的粉饰,让我们看到了更为真实的21世纪的"美国风情画"。①

第二节
好莱坞电影发展史

一、经典好莱坞时期

1930—1945年,美国遭受一场空前的经济危机。一方面,全国经济大萧条,另一方面,这一时期却是美国电影在创作和票房上双丰收的时期。失业的人们纷纷到电影院去寻找精神上的抚慰。电影业的繁荣与其他工业的衰败形成鲜明的反差,成为当时最繁荣的产业。好莱坞此时拥有四大名导——卡普拉、福特、惠勒和朗格,以及无数星光

①杨阳:《试论新世纪以来美国的现实主义电影》,《当代电影》,2016年第3期,第163-167页。

璀璨的电影明星。这一时期被称为"经典好莱坞"时期。

（一）好莱坞电影产业的发展

1."大制片厂制度"

好莱坞的"大制片厂制度"起源于20世纪初期。1912年创立的启斯东电影公司（KEYSTONE），到1913年变成了一个庞大的股份公司，大量生产喜剧片，几乎每周推出一部喜剧短片。1914年，查尔斯卓别林加入了启斯东电影公司，更壮大了喜剧电影队伍。1915年启斯东电影公司为"铁三角公司"所吸收。

◊ 好莱坞演员玛丽·璧克馥

◊ 喜剧演员卓别林

启斯东电影公司的导演麦克·塞纳特，是大制片厂制度的奠基人。他创造出一套独特的流水线式的影片生产制度。这套制度强调精细的分工和规范的流程，并由制片人全权管理。该制度后来发展成为"经典好莱坞"时期各大制品厂通用的制片制度，并开创了一个大制片厂时代，统治了好莱坞长达二十余年时间。

20世纪20年代，先后四家公司通过垂直整合的模式从竞争中脱颖而出，并取得了支配地位。他们是：派拉蒙公司、华纳兄弟公司、骆氏/米高梅公司和福克斯公司。到了30年代，八家大型公司主导了整个电影业，并形成了以后二十年里没有太大变化的"五大三小"的产业结构。所谓"五大"是指：派拉蒙、华纳兄弟、米高梅、福克斯和雷电华。这五家公司具有完整的垂直一体化结构，拥有制片厂、连锁影剧院，并且拥有国际发行网络。"三小"是指：环球、哥伦比亚和联美三家规模较小，只拥有少数或

没有影剧院的公司。1935年后，由于经济危机和有声电影引起的新"专利权战争"，美国大财阀进一步控制了电影业，也使八大公司主宰市场的地位更加巩固。

2.明星制度

　　制片人统治着幕后的一切，而明星则主宰着公众和媒体的视线。"明星制度"是制片厂制度中至关重要，也是最为光鲜亮丽的一环。玛丽·璧克馥、查尔斯·卓别林、道格拉斯·范朋克、鲁道夫·范伦迪诺等明星在当时可谓家喻户晓，他们是观众们的人生理想、精神寄托。"明星制度"最早是由环球公司的老板卡尔·莱默尔发明的。他在偶然的机会中发现，一些受欢迎的演员竟有着固定的"影迷"，他们会持续选择观看他们喜欢的演员主演的影片。于是，他开始用演员为电影做宣传，并把有才华的演员培养成明星。

　　明星与电影的联动很快产生了商业上的巨大效益，其他公司纷纷效仿这种做法，并开始以高价互挖明星。明星演员的知名度不断提升，他们的薪水也随之一路飞涨，从最初的每周几十美元上升到1914年的每周几千美元。当然，明星的高额报酬比起他们所带来的票房价值是微不足道的，所以电影公司对于明星毫不吝啬，玛丽·璧克馥当时两年100万美元的收入就是很好的证明。

　　影片的制作也开始一切围着明星转：编剧为明星写剧本，导演为明星确定风格，摄影、灯光也用尽一切办法美化明星。在这样的关照下，电影明星不自觉地走向定型化的道路，有专演西部牛仔的硬汉，专演富家小姐的淑女，专演强盗的凶神等。明星们被要求扮演同一类型的角色，

并保持自己特有的表演风格，因为这样可以使观众总能在影片中找到他所熟悉的偶像，从而形成稳定的观众群体。在好莱坞，只有极少数才华横溢的大明星，才能够冲破类型化的表演模式，使自己的才能得到充分的发挥。

3. 发行放映

"制片厂制度"这一名词容易让人把所有的注意力都集中在制片环节上，而忽略了电影工业中其他两个环节的重要作用。事实上，垄断电影业最有效的途径，是垄断电影业的另外两个分支——发行业与放映业。

大制片厂时代的八大公司，长期统治美国电影业的事实证明了这一点，它们始终在发行和放映领域上处于绝对的垄断地位。在发行方面，五家拥有下属院线的大公司（派拉蒙、华纳兄弟、米高梅、福克斯、雷电华），当然首先是把自己生产的影片分配到自己的影院中。这五家公司拥有美国国内几乎所有的首轮影院。这些影院第一时间上映本公司出品的电影，以及八大公司中其他公司的影片。而对于八大公司之外的小放映商们来说，他们只能通过八大公司制定的"成批定片"的发行方式来获得影片。

在放映方面，拥有院线的几大公司对其下属的影院进行了分级，并根据分级决定哪部影片于什么时段在哪所影院上映，从而形成"映轮""映区"和"轮空"的放映制度。一般影片首先在首轮影院进行放映，过一段时间后，再发放到二轮影院，再去三轮影院。首轮和第二轮之间的时期叫"轮空"。轮次越往后的影院，上映的新片越迟，票价也相应越低。发行商利用宣传尽可能地刺激观众进入影院观看电影，并且鼓动富人去首轮影

院以高价观看新片。

　　以垂直整合为构型的企业模式，以制片人专权、精细化分工、明星制为基本特征的制片厂制度，以及在发行放映方面的垄断地位，使美国电影在第一次世界大战后，无论在国内还是在国际上，都进入了一个鼎盛时期。

（二）经典好莱坞类型电影

1.类型电影及其特征

　　类型电影是指按照不同的类型（或样式）的规定要求制作出来的影片。不同的类型以及各个类型的规定要求，则是好莱坞的制片人们根据对观众接受心理和消费习惯的分析和研究而确定下来的。

　　类型电影是好莱坞大制片厂制度的产物，观众需求和商业票房是其创作依据。类型电影作为一种拍片方法，实质上是一种艺术产品标准化的生产规范。美国电影很早就开始使用"类型"来区分它的产品。早期的电影类型主要有喜剧片、西部片、爱情片等大类。对于制作者而言，通过类型对电影进行区分是为了获取更大的商业利益。因为观众在他们对这部电影进行实际参与之前，就已经对这种类型有一种感觉和体验，这使某一种类型的电影总是拥有其固定的观众群体。所以，一种受欢迎的类型就意味着相对稳定的票房收益，它使制片方可以制定出正确的制片方针。

　　为了避免观众对同一类型的电影产生审美疲劳，制片厂采取一种"类型更替"的发行方式。也就是在一定时期内以某一类型电影作为制作重点，当人们对此类型厌倦后，再换上其他类型，如此周而复始，形成类型循环。西

部片、歌舞片、强盗片等类型总是接连交替地作为"类型热潮"出现，在某一时期内成为市场的主流。

类型电影为什么长久持续地受欢迎？美国电影研究学家尤第斯·赫斯在《类型电影的现状》一文中所说："这类影片之所以产生和在商业上大获成功，是因为它们暂时解除了人们在认识到社会和政治冲突后产生的恐惧心情，它们帮助打消了人们在这种冲突的压迫下可能萌发的行动念头。类型电影引起满足感而不是触发行动要求，唤起恻隐之心和恐惧感，而不是导致反抗；它们是为统治阶级的利益服务的，因为他们大力帮助维持现状，给受压迫的人们以安抚，诱使这些由于缺乏组织而不敢采取行动的人们满心欢喜地接受类型电影中各种经济和社会冲突提出的荒谬的解决办法，当我们回到我们生活在其中的社会时，这些冲突依然存在，于是我们便再到类型电影中去寻求安抚和宽慰——这就是类型电影受欢迎的原因。"

类型电影作为一种集中和组织故事素材的适当方式，在发展过程中形成了一套相对固定的制片模式，也就是前面提到的制作各个类型的规定要求。同一类型的影片往往在主题思想、故事情节、人物性格等方面有明显的相似性，这种相似性为观众提供了他们所期待的体验和满足。类型电影主要有三个基本特征：

第一，公式化的情节：类型片都有其相对固定的叙事模式，不同类型影片也有其特定的情节安排。如西部片里的双枪决斗、英雄救美，强盗片里的抢劫成功但难逃法网，科幻片里的怪物出世、危害一时，歌舞片里的小人物变大明星等。

第二，定型化的人物：固定的叙事模式必然要求与其相符的人物形象，类型片中人物作为该类型在视觉和内容上的标识，其外貌和性格都是经过定型设计的。如除暴安良的西部牛仔或象征正义的警长、刁蛮任性的富家千金、精神变态的科学家、能歌善舞的贫家姑娘等。

第三，图解式的视觉形象：视觉形象是类型影片的重要特征，一些特定的场景具有特殊的表意功能和象征意义。如象征邪恶的幽暗森林、预示凶险的宫堡或塔楼、孕育灾害的实验室里冒泡的液体等。

当然，这些基本的特征并非一成不变。不同的导演有自己独特的风格元素，类型的创作规范也会随着社会文化的变迁和观众兴趣的转移而不断改变。在常规模式中时常加入新的元素和噱头，传统类型中也会衍生出新的类型，不同类型还会互相借鉴，从而形成复合类型。如凯文·科斯特纳的《与狼共舞》就是对原有西部片的突破。

2.经典好莱坞电影类型
❶ 西部片

西部片是好莱坞最有影响的类型电影之一，作为美国类型电影的经典样式，西部片的类型特征非常明显。银幕上的西部故事大都以19世纪下半叶美国开发西部的历史为底色，题材常常是固定的两大类：一类是讲述拓荒故事和建立法律的过程；另一类是表现拓荒者和印第安人的关系。西部片的基本情节极其简单：白人移民遭威胁，英雄牛仔解危难，除暴安良歼歹徒，英雄美女大团圆。

西部片的主人公几乎不变：牛仔、警长、匪徒、强盗、酒鬼、赌棍、牧场主、银行家、印第安酋长及其属下

等。西部片的人物造型永不更换：宽边帽、牛仔服、皮裤、马靴、柯尔特式左轮手枪与温彻斯特来福枪、子弹带、彩色羽毛头饰等。西部片的背景也是千篇一律：荒凉的千里平原，尘土飞扬的沙漠，碑式的巨大山岩和峰恋起伏的群山，荒凉的小镇，简陋的驿站、酒馆、牧场主的原木小屋、印第安人的营地等，共同组成了带有典型的西部特征的外景和内景。这些雷同的背景和环境被一再重复，成为西部片不变的视觉图谱，显示着其固有、独立的文化品格。

◇《关山飞渡》剧照

肯定美国西部片作为类型电影，有着固定成型的表现模式自无不可，特别是其视觉图谱，历经百年却被坚持地保留下来，直至今天依然是观众识别西部片的重要标识。但在绵延百年之久的西部片创作中，随着美国社会生活的变化，社会心理及热点的改变，西部片本身无论在思想还是艺术上，均处在一个不断流动发展的过程之中。不断推陈出新和"置换变型"的西部片，在始终保持自己类型特性的基础上，不断地随着时代、社会的发展寻求对其自身的艺术超越，在保证娱乐性、观赏性的同时，亦不失其严肃的追求。

◇《与狼共舞》海报

西部片的历史几乎与美国电影的历史同步。1903年，埃德温·鲍特的《火车大劫案》是西部片的滥觞之作。虽然该片的拍摄地点是在美国东部的新泽西州，但影片借助强盗、牛仔等西部形象向观众展示了一个"自由"和"法

律"可以并存的西部世界，西部片在这一传统上开始建立起来。此后，《大篷车》《铁骑》等名作的出现，不断为西部片的发展注入新的元素。

20世纪20年代末到30年代，因有声电影的出现，以动作见长的西部片在与其他类型电影的竞争中曾处于短暂的劣势局面。直至30年代末，约翰·福特的《关山飞渡》等西部片的出现，又恢复了西部片的历史地位，并最终形成西部片经典样式，西部片的创作出现繁荣景象。

第二次世界大战期间，西部片因战争经历了再次衰落。战争结束后，西部片开始出现分化。一方面，如约翰·福特的《我亲爱的克莱门汀》等影片，延续了传统西部片的经典模式；另一方面，一些西部片则开始尝试新的突破。1950年戴尔莫·达西的《折箭为盟》，第一次表现出对印第安人的同情和一种与之和睦相处的愿望。1952年，弗莱德·齐纳曼的《正午》，在不舍弃西部片一些固有要素的同时，在情节以及人物内心世界的表现上，已经失去了西部片的简单明朗，呈现出复杂的特点。1953年，乔治·史蒂文斯的《原野奇侠》演绎的则是一曲显赫一时的西部牛仔走向消亡命运的挽歌。1956年，约翰·福特在西部片《搜索者》中，也开始认真思考对印第安人的追杀是否合理的问题。

20世纪60年代末到70年代初，美国青年掀起了反主流文化运动，类型电影受到冲击，西部片创作也受到影响。经历一番消沉之后，1990年凯文·科斯特纳的西部史诗巨片《与狼共舞》如石破天惊，以十二项奥斯卡提名、七项大奖的殊荣轰动世界影坛。影片对传统西部神

话的反思和重新阐释，拯救了西部片的衰老主题。1992年克林特·伊斯特伍德自导自演的西部片《杀无赦》，以低沉的格调和充斥血腥的真实场面，对传统的牛仔的道德意识进行了颠覆性的表现，再获奥斯卡九项提名、四项大奖。同年出品的《最后的莫希干人》再度升华了《与狼共舞》中白人与印第安人之间的亲密关系，在影片主人公霍基伊奇妙的双重身份中，折射出白人与印第安人应当相互理解、和平共处的美好愿望。这些影片的出现成为新西部片崛起的标志。

关于美国历史上始于19世纪60年代的"西进运动"，历史上将其定论为印第安人一部活生生的血泪史。然而由于白人至上论的种族偏见，这样的结论却被大量的好莱坞西部片改写成另一番模样，印第安人在影片里被大肆歪曲，成为野蛮愚昧、杀人成性的恶魔。在一个个虚构的传奇、浪漫的西部故事中，传统西部片连绵不断地演绎一个基本主题，那就是疆土扩张背后的美国精神和美国神话，不断张扬同一种价值取向，那就是白人的现代工业文明对印第安人落后野蛮的文明的征服。因此，西部片被认为是最能体现美国民族性格和精神的影片。但这些传奇浪漫的西部故事，并不是美国开发西部的历史纪实，甚至是以牺牲历史的真实性和准确性为代价，充满战争、杀戮、血腥的西部历史，经过电影书写过滤之后变得与历史不相符。《与狼共舞》《杀无赦》等现代西部片的兴起最终改变了这一局面，充斥影片中由白人制造的血腥和暴力，使昔日传统西部片中文明与秩序仿佛成为一堆谎言，影片里的西部故事逐步还原出历史的本来面貌，观众也在似乎已

◇《水浇园丁》海报

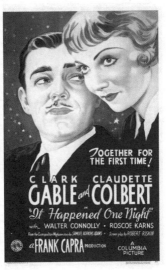

◇《一夜风流》海报

经成为真正历史的故事中开始走向清醒,拓疆者的功与罪在历史与文化反思中被重新认识和接受。

❷ 喜剧片

喜剧片是以产生笑的效果为特征,通过幽默的语言、夸张的动作和荒诞的情节来激发观众的快乐情绪的电影作品。喜剧电影被认为是最古老的电影类型,从电影诞生之日起便出现了。

1895年,卢米埃尔拍摄的《水浇园丁》就是最早的喜剧片。美国喜剧片的奠基人是麦克·塞纳特。他创造的"启斯东喜剧"为美国喜剧片定下了基调,建立了一套滑稽美学规则。他主持的启斯东电影公司培养出了一大批喜剧演员,其中最著名的有卓别林和基顿。卓别林和基顿等喜剧演员,一同将美国喜剧学派带上了顶峰。随着电影中声音的出现,喜剧片也产生了相当大的变化,一种新的喜剧样式"乖僻喜剧"出现并开始流行。

乖僻喜剧片一般为气氛轻松、剧情曲折的浪漫爱情故事,其焦点一般集中在男女之间的冲突和对抗上。片中的中心人物往往都是行为夸张的浪漫情侣,影片通常通过动作激烈的打闹喜剧方式来表现。这些电影常常将背景设置在富裕的有钱人家庭,即使在经济危机的艰苦时期也是这样。乖僻喜剧开始于1934年两部截然不同的影片:《20世纪特别快车》和《一夜风流》。这

类围绕性对抗的乖僻喜剧，在1934—1945年极为盛行。

❸ 恐怖片

恐怖片是专门以离奇怪诞的情节、阴森恐怖的场景和音响效果吸引观众的好奇心，引发观众内心恐惧感的故事片。恐怖片中通常将环境设置在古老阴森的城堡或危险怪异的实验室等地，片中的主角大多是一些吸血鬼、恶魔、怪物和僵尸。这些妖魔鬼怪往往危害一时，引起极度恐慌，但最终都会被正义力量打败，世界重新恢复平静。

◇《豹人》海报

电影史上第一部恐怖片出自法国电影先驱乔治·梅里爱之手，名为《魔鬼的城堡》。20世纪德国表现主义经典电影《卡里加里博士》则是有史以来第一部有影响力的恐怖片。无声电影时代的好莱坞就出现了许多杰出的恐怖片，如约翰·罗宾逊的《化身博士》。在有声电影的早期，恐怖片就成为了一种主要的类型。

20世纪30年代是美国经典恐怖片的黄金时代。恐怖影片的第二个高潮出现在40年代早期。代表性影片主要是雷电华公司出品的一批B级影片。雷电华公司的制片人凡尔·卢顿在1942—1946年间监制了一系列"心理恐怖片"。卢顿电影摒弃了用画面来描绘怪物或暴力，转而用心理想象和悬疑的惊悚代替直白的恐怖，并引入了人物情感危机因素。其代表作是有托尼尔执导的《豹人》

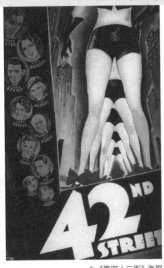

◇《第四十二街》海报

（1942）和《我与僵尸同行》（1943）。

❹ 歌舞片

歌舞片是以歌唱和舞蹈为中心内容及表达手段的电影类型。音乐和舞蹈在片中占重大比例，他们或穿插在情节之中，推动剧情发展，或游离于情节之外，作为单纯的奇观展示而具有独立的观赏价值。

声音的引进，促使歌舞片成为一种主要的电影类型。1927年的《爵士歌王》被认为是世界上第一部歌舞片。随着声音技术的完善，20世纪30、40年代成为了歌舞片的黄金时代。早期的歌舞片只是简单地将一些歌曲串在一起，其他一些歌舞片，如《百老汇的歌舞》，是幕后歌舞片。幕后歌舞片一般是把舞台表演者作为电影的主角，片中的故事和歌舞都发生在舞台的前后。1933年华纳公司出品的由布斯比·伯克莱编排、劳埃德·贝肯执导的《第四十二街》，是幕后歌舞片的代表作。影片叙述了一个无名小演员在最后一刻顶替明星出场的故事。该片动用起重机和高架摄影机，从不同角度向观众展示了华丽精巧的舞台歌舞表演。《第四十二街》的许多元素都成为这类型影片的惯例和标准，包括后来的《淘金女郎》电影系列等。

此后，歌舞片开始向整合式歌舞片发展。片中的唱歌和跳舞都发生在普通的场景中，歌

舞与情节的联系更加流畅和自然。米高梅公司在这一时期也摄制了一系列的歌舞片，并成为这一类型片制作的绝对主力。金·凯利的《雨中曲》一片，被公认为是歌舞片的经典之作。《音乐之声》的片段歌舞也是。

❺ 强盗片

强盗片是指以犯罪为主要人物，以罪犯或黑帮的犯罪行动为故事内容的一类影片。强盗片与真实的犯罪活动和美国黑帮的兴衰有着密切的联系，影片中的故事大多取材于20、30年代报纸上报道的一些犯罪活动。强盗

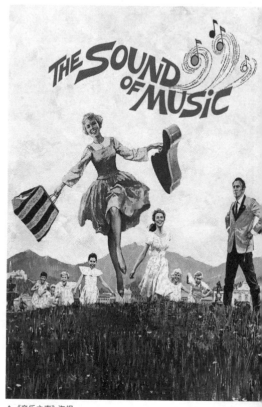

◇《音乐之声》海报

片的起源可以追溯到1903的《火车大劫案》，而真正意义上的第一部强盗片是格里菲斯拍摄于1912年的《猪巷火枪手》。随着30年代初期经济大萧条时期和"禁酒时期"的到来，大城市中的各种犯罪开始呈上升趋势，与社会问题有着密切联系的强盗片成为吸引观众的流行片。同时，有声电影技术的出现，也为强盗片推波助澜。犯罪分子火并的枪响声、爆炸声、刺耳的刹车声、尖叫声等，为强盗片增添了新的活力。这期间出现了《小凯撒》《公敌》和

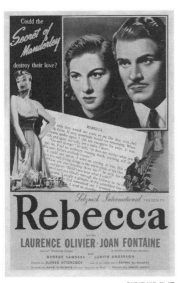

◇《蝴蝶梦》海报

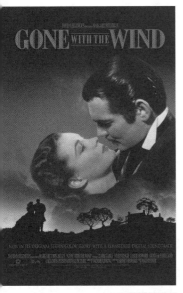

◇《乱世佳人》海报

《疤脸大盗》这三部经典的强盗片，为这一类型奠定了基本模式。

1934年后，随着《海斯法典》开始严格执行，各制片厂被禁止将强盗片中的匪盗塑造成传奇人物或悲剧英雄，并禁止犯罪分子逍遥法外的结局出现。制片厂为了逃避审查机构的压力，同时保留这类影片的精彩刺激，开始将影片的重点从罪犯转移到警察或其他人身上。

除上述几种类型以外，好莱坞黄金时期的类型电影还有战争片：如《西线无战事》《硫磺岛浴血战》等；社会问题片：《狂怒》《愤怒的葡萄》等；以及希区柯克的系列悬疑片：《蝴蝶梦》《疑影》等。丰富的类型电影让美国观众在惨淡的经济大萧条时期，暂时忘记生活的苦痛，在电光幻影中享受短暂的快乐。

❻ "好莱坞大片"

与此同时，一种综合的超类型的影片也在此间发展壮大，这就是所谓的"好莱坞大片"。"好莱坞大片"并不能归属于某一种类型电影，它是指在制作上投资浩大、场面华丽、明星汇集，并且在票房上要求巨额回报的影片。

"好莱坞大片"的起源，可以追溯到默片时代。格里菲斯两部著名的史诗巨作《一

个国家的诞生》和《党同伐异》，可以被看作是最早的"大片"。这两部影片庞大的制作规模、史诗般的主题表达、壮观的视觉冲击力以及巨大的社会效应，都成为以后好莱坞"大片"的典范和标准。

　　进入30、40年代，好莱坞的繁荣也带动了"大片"在数量和质量上的提升。1933年的科幻恐怖片《金刚》，讲述了一只来自神秘孤岛的巨型猩猩大闹纽约的故事。影片上映后大获成功并在以后被多次翻拍，长盛不衰。幻想歌舞片《绿野仙踪》（1939）和灾难片《旧金山大地震》（1936）也是当时有名的"大片"，前者还获得多个奥斯卡金像奖项。在整个30年代，美国电影业最具轰动效应的"大片"是根据一部畅销小说改编的影片《乱世佳人》。

　　1936年，好莱坞制片人大卫·塞尔兹尼克以5万美元的高价买下了美国女作家玛格丽特·米切尔的著名长篇小说《飘》的电影拍摄权。该片于1939年12月15日在亚特兰大首映，以7700万美元的收入荣登当年票房冠军。在1939年第12届奥斯卡颁奖礼上，该片获得十个奖项的提名，最终囊括八项大奖。

二、"新好莱坞"时期

（一）艺术电影运动与商业电影归宿

　　"新好莱坞"是一个整体。事实上，美国电影由"经典好莱坞"向"新好莱坞"的转型也是整体转型。在制片体制、管理模式、发行方式转变的同时，创作层面新的主创群落的生成与艺术革新也在同时展开。这就是被电影史

称之为"电影小子"的新好莱坞导演群和由他们策动的"新好莱坞"电影运动。

1. "新好莱坞"电影运动的背景

从当代世界电影的发展演变来看，20世纪50年代末到60年代初源起于欧洲（法国）的"新浪潮"电影运动，对新好莱坞电影运动无疑有着直接的影响，而经典好莱坞体系的瓦解，电影工业的大萧条和老一辈导演创作力度的衰退，又为新生力量的成长提供了十分开阔的空间。

2. "新好莱坞"电影运动的构成

"新好莱坞"导演群的人员构成较为复杂，大致而言有三个层面：

其一，是一些已在艺术电影创作中树立了名望的欧洲"移民导演"，如米洛斯·福尔曼、罗曼·波兰斯基、伊万·帕塞尔、约翰·斯莱辛格、杰克·克莱顿、肯·罗素等。

其二，是来自本土电视、戏剧界和独立制片领域的导演，如罗伯特·奥尔特曼、斯坦利·库布里克、保罗·马尔佐斯基、迈克·尼柯尔斯、阿瑟·佩恩、丹尼斯·霍佩尔等。

其三，是更为年轻、数量庞大的一批导演，他们大多出自美国高等院校的电影专业和"B级片"（B-movie）阵营，指在低预算下拍出来的影片，因为预算不足，所以品质不是很好。B级片通常没有大明星，但类型则是大家喜欢的，剧情常与牛仔、黑帮、恐怖题材有关。如科波拉、卢卡斯、斯皮尔伯格、斯科西斯、伍迪·艾伦、波格丹诺顿、詹那森·丹姆、大卫·林奇等。

这些"新好莱坞"导演从20世纪60年代末到整个70年代，推出一大批富有影响力的新作品，如《2001年遨游太空》（斯坦利·库布里克，1969）、《逍遥骑士》（丹尼斯·霍佩尔1969）、《陆军野战医院》（罗伯特·奥尔特曼，1970）、《纳什维尔》（罗伯特·奥尔特曼，1975）、《最后一场电影》（波格丹诺维奇，1971）、《浪荡子》（拉菲尔森，1972）、《姐妹情仇》（帕尔玛，1973）、《教父I》和《教父II》（科波拉，1972，1974）、《飞越疯人院》（米洛斯·福尔曼，1975）、《出租汽车司机》（马丁·斯科西斯，1976）、《克莱默夫妇》（罗伯特·本顿，1979）等。这些形态各异的作品，以完全不同于经典好莱坞的影像风格和清新气息，在艺术创造、社会反响和票房收益三个层面赢得广泛的注目。

◊《教父》海报

而80年代之后，罗伯特·杰米基斯、詹姆斯·布鲁克斯、布鲁斯·贝尔斯福特、罗伦斯·凯斯丹、朗·霍华德、蒂姆·伯顿、詹姆斯·卡梅伦、约翰·修斯、巴里·莱文森、奥立佛·斯通、罗伯特·雷德福、芭芭拉·史翠珊等一批导演，则是"新好莱坞"导演群体的新生力量。

3."新好莱坞"电影运动的意义

从总体上看，新好莱坞电影运动和新好

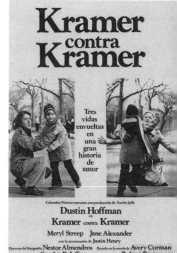
◊《克莱默夫妇》海报

莱坞导演群体既有"新浪潮"作者电影、青年电影个性张扬、追求艺术理想的一面,又体现出十分浓郁的美国文化特色,与欧洲的艺术电影运动有着全然不同的价值取向和现实归宿。

4."新好莱坞"商业电影的归宿

◇《发条橙》海报

早在"新好莱坞"电影运动兴起的60年代末,"新好莱坞"导演群体就经历了体制内生存和体制外独行的分化。像斯坦利·库布里克就选择远走英国,拍摄了保持个性和一贯风格的《发条橙》。而阿瑟·佩恩则重回戏剧舞台,丹尼斯·霍佩尔干脆停止了拍片活动。相反,绝大多数导演在经历了艺术表现与商业规程的内在冲突和电影业界的坎坷沉浮之后,成为"新好莱坞"商业电影体制内的骨干和中坚。应该说,正是这些"新好莱坞"导演在个人化的艺术追求与商业化的大众路线之间,接续了"经典好莱坞"的丰厚遗产,又以不遗余力的艺术创造,造就了"新好莱坞"的电影神话。

(二)叙事更新与新类型体系

作为艺术电影运动,"新好莱坞"导演所表现出的新锐气象不仅体现于年轻一代价值观念和反叛行为的表现上,而且更为深入地涉及经典类型改塑、风格、人物形象与意义等叙事表现指标。

"新好莱坞"电影与"新浪潮"虽有直接与间接的相关,但是事实上,"新好莱坞"电影运动的走向并不如欧

洲"新浪潮"电影运动那样，在个人化和作者电影的轨道上持续滑行，强大的类型电影传统和这一传统激发的商业文化磁力，使"新好莱坞"电影运动迅速走向商业电影体制内部，并发挥出叙事更新的强大效力。

更具体地说，叙事表现更新的事实，较为集中地体现于1972年和1974年，由弗朗西斯·福特·科波拉执导的《教父I》和《教父II》两部影片中。《教父I》和《教父II》的出现，是新好莱坞值得铭记的大事件。这两部家族史形态的类型巨片，不仅全面改造了好莱坞的经典类型——黑帮片的基本程式和样态，而且在叙事结构、人物刻画、情节编织、镜头形式、个人表现与大众观赏等众多领域，为"新好莱坞"的常规类型电影提供了可资借鉴与参照的范式。

我们知道，经典黑帮片的叙事结构是内敛性强劲的戏剧式结构，中心场景、中心人物与中心冲突往往是叙事组织的黏接剂，保证着高潮的到来和冲突的发展与解决。《教父》在叙事结构上首先弃用了传统范式，转而采用多点错位，主副线并进的结构形式。以老教父科列昂（维托教父）为主线，科列昂家族的男性桑尼（长子）、哈根（养子）、迈克尔（小儿子）、卡罗斯（女婿）各牵引出一条副线，多线并举的叙事架构增添了影片的复杂性和开放性。在人物塑造方面，《教父》依据各不相同的人物性格，刻画了以维托教父（科列昂）和新教父（迈克尔）为首的黑帮群像。塑造方式因人而异手段多样，一改经典黑帮片人物塑造道德化、脸谱化的模式。在复杂的性格发展、情感显现和人物关系中，成功地展示出人物不同的性格侧面和

情感状态。在主题表现方面,《教父》抛弃了经典黑帮片的单一道德主题,在追忆、怀旧、审视、批判的混杂间,展现出纽约天穹下一个西西里黑手党家族的荣辱兴衰。

此外,"新好莱坞"导演整体迈向商业电影,实施"体制内生存"卓有建树的另一方面,是新的电影类型的创生和新类型体系的形成。

早在20世纪60年代末,以《逍遥骑士》(丹尼斯·霍佩尔,1969)为代表,一种被称为"公路片"的新类型脱颖而出。这类影片将镜头对准青年一代,表现他们富于冒险精神和革命性的种种举动,由于流动性强,这类影片往往结构开放,加之广泛借鉴电视灵活拍摄手法,形成了新颖生动的视听风格。随后,"都市流浪片""黑色战争片""都市骑士片"等都是类型开发与拓展的成功范例。

(三)类型演变与类型融合

1955年,尼古拉斯·雷伊执导的《无因的反抗》一片,讲述了50年代的美国青年因传统价值观念的幻灭而奋起反抗成人社会的故事,深刻反映了当时美国社会中两代人之间的深刻冲突。值得注意的是,该片不仅是一部有着鲜明"叛逆"色彩的青春片,而且首开美国"青春叛道片"类型的先河,尤其是片中对于"成长仪式"的隐喻更对后来的《逍遥骑士》《毕业生》《死亡诗社》等同类题材影片具有先导性的意义。

1967年,阿瑟·潘恩执导的《邦尼与克莱德》以叛逆青春的主题拉开了"新好莱坞新

◇《飞跃疯人院》海报

潮的序幕。这部影片虽然展现的是20世纪30年代美国经济危机时期的社会状况，但片中那种反体制、反文化的情绪，无不暗合60年代的美国社会的现实。作为"新好莱坞"崛起的重要标志，该片不仅吸收了传统好莱坞经典类型片的元素，而且创造性地颠覆了经典类型常规手法，最终以其强烈的反传统、反主流的青年文化特征开拓了全新的美学领域。此后，大批以青春叛逆为题材的影片相继涌现，《午夜牛郎》《逍遥骑士》《野帮伙》《毕业生》《飞越疯人院》等，无不体现了这种反体制、反文化的青年文化特征。

◇《逍遥骑士》海报

彼得·威尔曾是20世纪澳大利亚电影复兴时期最重要的代表人物。1975年，他执导的《悬崖下的野餐》一片，以20世纪初澳大利亚一所女子学校的一群师生的一次悬崖下的野餐活动为线索，讲述了一名女教师与三名女生神秘失踪的离奇故事。在这部影片中，首次以梦境般的光影气氛确立了自己的影像风格。1981年的《加里波利》以"一战"为背景，讲述了两位少年在一次战役中"长大成人"的青春故事。这两部作品均体现出他对青春题材影片某种特别的偏爱。进军好莱坞后，他积极借鉴"新好莱坞"导演的创作手法，特别是尼古拉斯·雷伊、阿瑟·潘恩等人影片中对于美国青年反体

◇《死亡诗社》海报

制、反文化潮流的艺术展现,曾给他的创作思想以积极的启迪。当然,他们大胆吸收传统好莱坞经典类型片元素,并注重影片艺术格调的做法更诱发了彼德·威尔在好莱坞商业电影体制中进行"作者电影"实验的决心。《死亡诗社》一片正是在这样的背景下开始了酝酿。该片选取了充满叛逆色彩的青春校园生活,尝试以较高的艺术格调探索青春片的艺术表现形式,尤其注重开掘叛逆青春的深层文化内涵,所有这些努力最终使该片赢得了观众的青睐和专家的好评。

"新好莱坞"电影卓有成效的类型建设,不仅反映于新类型的开拓,在类型发展、演变更为持久的过程中,清晰的演变轨迹和同一类型影片之间的变量参数能够更加全面地显示"新好莱坞"电影的奥秘。

在20世纪80年代,家庭伦理片是屡获奥斯卡金像奖并延续不衰的主打类型。自从1979年由罗伯特·本顿导演,达斯廷·霍夫曼和梅丽尔·斯特里普主演的《克莱默夫妇》一举夺得第52届奥斯卡金像奖最佳影片、最佳男主角、最佳女配角、最佳导演、最佳改编剧本五项大奖之后,1980年由罗伯特·雷德福导演的《普通人》(获第53届奥斯卡四项大奖)、1981年由马克·莱德尔导演的《金色池塘》(获第54届奥斯卡三项大奖)紧随其后,而1983年由詹姆斯·布鲁克斯编导的《母女情深》(获第56届奥斯卡五项大奖)、布鲁斯·贝尔斯福特导演的《温柔的怜悯》,1987年艾德里安·莱因导演的《致命的诱惑》,1988年巴里·莱文森导演的《雨人》(获第61届奥斯卡四项大奖)、1989年布鲁斯·贝尔斯福特导演的《为戴西小

姐开车》（获第62届奥斯卡四项大奖）形成了家庭伦理片绵延十年的演变轨迹。

从《克莱默夫妇》到《普通人》再到《金色池塘》，离婚、代沟、情感隔阂等社会、家庭问题被直接表现。影片之间各不相同的差异更多表现在叙事策略、看点设置和风格层面。但到了《母女情深》，家庭情感和亲情价值开始与集体怀旧的历史记忆相联系。20世纪40年代，这个令美国人留恋和自豪的时代被巧妙地放置于片的开端。虽然影片展现得更多是母女之间情深似海的情感价值，触发的却是纠结着集体记忆的共同认知。这就使影片摆脱了单一家庭故事和个人故事的伤感情调，而将唤回家庭亲情和人伦关怀变成了一种号召。

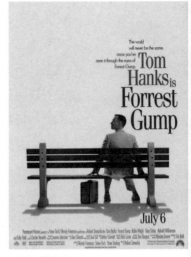

◇《阿甘正传》海报

比《母女情深》更进一步，《温柔的怜悯》不只是在情感层面扭结个人与群体的联系，而且将个人价值实现这一社会公理与家庭情感价值嫁接在一起，男主人公麦克·斯莱奇因酗酒离婚丧失的在事业家庭中的地位，最终在罗沙·李给予的爱情与婚姻中重新拾回。

综上所述，我们可以清晰地看到，"新好莱坞"的电影类型并非一成不变，相反演变迅捷。这一态势到20世纪80年代后期，又以跨类型融合的形式推陈出新。

与此同时，侧重表现母子亲情和主仆友谊的《为戴西小姐开车》，是家庭伦理类型和轻喜剧类型两相化合的产物，影片在怀旧感的统摄下，将家庭变迁、衰老死亡、种

族关系、反犹主义等等广泛涉及历史片政治片的元素纳入其中,在怀旧、抒情以及轻喜剧特有的轻松氛围中,实现了大信息量的有效包容。

由此可见,20世纪80、90年代的美国电影,跨类型的片种融合已经成为类型发展的主要策略和手段,也可以说甚至演化为一种新的类型电影观念。正是在这一观念的左右下,才会出现(罗伯特·泽米基斯,1994)这样的"超级类型融合"的大片。《阿甘正传》以人物传记片的框架融合家庭伦理片、历史片、体育片、爱情片、越战片、政治片、宗教片、黑色喜剧片甚至纪录片乃至相关影片语段转借的大融合,实证性地揭示了新好莱坞类型电影内在驱动力的强劲。而在越战片《猎鹿人》《现代启示录》《野战排》《石头公园》,竞技英雄片《嘉莉》《死亡禁地》《恐怖角》《愤怒的公牛》,喜剧片《安妮·霍尔》《汉娜姐妹》,恐怖片《大法师》《月光光心慌慌》,以及科幻片等各个类型领域,"新好莱坞"电影都硕果累累,电影的"黄金时代"又一次降临到好莱坞的土地上。

三、"数字好莱坞"

20世纪70年代对"新好莱坞"而言,是一个十分重要的发展阶段。"新好莱坞"不仅在常规类型领域实现了叙事更新和新的类型体系的打造,而且开拓了全新的发展领域。在这一领域中,科幻电影作为非常规类型的领头羊,使电影与电脑图像技术、数字技术实现了深度扭结,逐步拓展出"数字好莱坞"的新领域。

❶ 科幻类型

科幻电影作为类型，缘起于工业资本主义时代兴盛的科幻小说。在"经典好莱坞"时期也出现过一些较有影响的科幻影片，如《化身博士》《金刚》（系列）、《时光隧道》等，但并未形成全社会的主打类型的流行。

进入"新好莱坞"时期，新一代导演群中从影较早的导演斯坦利·库布里克曾在1969年拍摄出《2001年遨游太空》，拉开了"新好莱坞"科幻电影的帷幕。然而，斯坦利·库布里克的这部科幻片，虽然装配了许多科幻类型要素，如太空、飞船、宇航员、星系和星际旅行探险等，但表现重心却放在有关人类文明何去何从的宗教性、人文性思考之上。真正开启科幻类型主打流行之门的主将，是更年轻的"电影小子"中的新锐——乔治·卢卡斯和斯蒂芬·斯皮尔伯格。

乔治·卢卡斯早在学生时代就以《电子迷宫》（后编辑为影片《THX1138》）崭露头角。1973年，他在科波拉的帮助下完成了成名作《美国万花筒》，开始有意识地追求"电影的非人文性的可看性"。1977年，他自编自导了《星球大战》。在这部影片里，卢卡斯大胆地实施叙事还原，以直白简略的神话叙事铺排故事，将大量的电影时空用于对奇思异想的太空战争和银河星系帝国的神秘呈现。这使《星球大战》的看点，直接维系于利用电影特技和现代高科技手段所营造的异质环境与异质经验，而非传统的人文性和人文深度。从此，开拓了"新好莱坞"科幻电影的全新时代。

《星球大战》推向院线以后，引发了旷日持久的观看

◇《星球大战》系列海报

狂潮。到1985年,票房收入已超过五亿美元。《星球大战》的成功,全面引发了科幻片的摄制。仅仅在1980年,好莱坞就有七部大片级的科幻片投入市场。首当其冲的是派拉蒙耗资4400万美元拍摄的《星际旅行》,首映三天票房就达1000多万美元。《星际旅行》连续拍摄续集,仍有极佳的票房收益。此外,迪斯尼制作发行的《黑洞》,福克斯公司制作发行的《异形》和《十八号机密》等,都是大投资、大制作的科幻片。乔治·卢卡斯于1981年拍摄的续集《帝国反击战》和1984年拍摄的续集《杰迪归来》,均赢得了高额的票房。与乔治·卢卡斯的《星球大战》形成犄角之势的是斯蒂芬·斯皮尔伯格的《大白鲨》。

斯皮尔伯格有着与卢卡斯相似的成长经历,他在学生时代就拍摄了影片《无路可逃》并获得业余电影优秀奖。他从加州大学电影学院毕业后,进入电影业界。斯皮尔伯格于1975年拍摄的《大白鲨》是一部集幻想、恐惧、追逐、探寻、杀戮于一体的惊悚片。在影片中,斯皮尔伯格将惊异、离奇的视听效果作为人鲨追逐和鲨人追逐过程中的表现重点,淡化了事件的社会意义和人文深度。

《大白鲨》以其精湛的叙事和出色的特技效果受到

了众多观众,特别是中、小学生观众的追捧,影响极其广泛。由于是暑期推出,《大白鲨》也被称之为开拓"新好莱坞"暑期黄金档期的利铲。

继《大白鲨》之后,斯皮尔伯格拍摄的其他惊悚片和科幻惊悚片《夺宝奇兵》《印第安纳琼斯和魔殿》《虎克船长》《侏罗纪公园》,都接续了《大白鲨》的优点,成为各年度的票房大片。

当然,惊悚片只是斯皮尔伯格在新好莱坞电影创作中的一类。这类他称之为"快餐电影"的作品,锁定的是奇观效应和惊异呈现,拓展的是电影人文性建树之外的另一种潜能。在这方面,斯皮尔伯格与卢卡斯显然有着某种认识上的同构。

斯皮尔伯格在科幻类型电影创作上,以家庭型科幻片为主的《第三类接触》《外星人》和以作者性为主的《紫色》《太阳帝国》《辛德勒名单》《拯救大兵瑞恩》,则是以深厚的人文性著称的创作序列。自《星球大战》《大白鲨》之后,科幻片和惊悚片便成为"新好莱坞"电影的非常规为主打类型,并一直延续不绝到现在。

❷ 魔幻类型

魔幻类型是在数字技术的强场支撑下,由科幻类型蜕变而成的新种类。科幻与魔幻都有一个共同基础,那就是非现实的奇异想象。两者之间的不同点在于,科幻类型基本秉承科学探索对未知领域的想象、探寻和演绎。

无论是《星球大战》《外星人》,或者

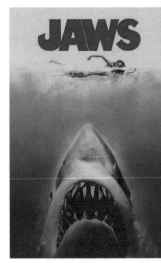

◊《大白鲨》海报

◇《哈利·波特》系列电影海报

是《侏罗纪公园》都呼应着科学尚无法企及但向度明确的所指,如外星生命、外星人、UFO、灭绝物种的基因克隆等。而魔幻类型的背后是人类更为古老的泛灵论、魔法魔力智慧、巫术巫性智慧。比之于科幻,魔幻有更大的想象自由度,向前向后、向左向右均可自由投掷想象的羽翼。

　　同时,魔幻故事与人类真实历史和现实生活有更紧密、更丰富的触点,观众接受也有更直接的体验储备,游戏性也更强。因此,自21世纪以来,《黑客帝国》(系列)、《哈利·波特》(系列)、《指环王》(三部曲)、《纳里亚传奇》《亚瑟王》《龙骑士》均以大片的形式出现在美国和世界的院线。

　　从科幻到魔幻的类型蜕变,是世界性"后现代文化"转型的显著表征。更具消费性特征的魔幻电影成为好莱坞商业类型电影的主打,显然有其内在的必然性。从技术可能性的角度看,电脑图像、图形技术与数字技术的迅猛发展,消除了摄影机胶片系统和原有特技技术的有限性,由可以想到的图景,便可以生成出来的技术支撑,实现了非

现实魔幻世界的银幕化、屏幕化。

因此，从科幻到魔幻的主打类型转型，应该说是多种合力的结果。而这一路径的源头和契机，诞生于《星球大战》的太空搏杀与《大白鲨》的森森利齿。

❸ 奇观化

《星球大战》和《大白鲨》所引发的科幻电影类型和惊悚电影类型的主打流行，最为突出耀眼的亮点是将奇观的编织呈现作为电影表现的重点。

所谓奇观化，也就是奇观呈现复合的，被想象和幻想放大与定位的影像化场景。这些场景穿插在故事之间，组成了科幻电影和惊悚电影最具特色和最富吸引力的构成因素。实际上在百余年的世界电影历史中，对电影奇观表现的探寻在电影发明不久就开始了。

乔治·梅里爱这位科幻电影的先驱者，早在1897年就注意到了特技摄影，并制作出完全不同于卢米埃尔兄弟和爱迪生影片的另一类电影。梅里爱的创作活动延续了十余年（1897—1912年前后），为后世留下了数百部长短不一的影片，像《月球旅行记》《太空旅行记》《格列佛游记》《灰姑娘》《水上行走的基督》《鲁滨逊漂流记》等。

梅里爱的奇观表现实践显然是系统和全面的，他的电影展现的触须已伸及宇宙太空、宗教神话、异域探险、历史传奇、童话世界等多重领域。他在蒙特路伊的摄影场里，对剧本演员、服装置景、道具机械、机关装置所做的系统而有效地工作，说明在他的电影认识中，奇观呈现始终是最为核心和重要的因素。

当然，在电影的旅程中，梅里爱最终是个失败者。

1914年，他的"明星影片公司"宣告破产后，作为巴黎火车站旁一家玩具店的小老板，已无缘于他所钟爱的电影奇观。然而，他留下的413部影片却成为有力的佐证，在等待70年后获得了盛大的呼应。

我们展开"新好莱坞"非常规类型与常规类型的序列，可以清晰地看到奇观呈现在不同表现领域的滋生曼延。从《星球大战》《大白鲨》《第三类接触》《帝国反击战》《杰迪归来》《外星人》《琼斯》（系列）、《异形》（系列）、《黑洞》（系列），到《魔鬼终结者》（系列）、《世界末日》《侏罗纪公园》（系列）、《阿波罗十三》《独立日》《星球大战前传》，奇观在想象与幻想的环链上触手可及。

科幻片的诞生仅以科幻片而言，在卢卡斯的"太空型科幻片"出现之后，斯皮尔伯格就以外星人探访地球为线索，以成人视点和孩童视点的双重展现，开发出富含人文深度与奇观效应的亚类型"家庭型科幻片"，如《第三类接触》《外星人》。而《异形》等对外星生物、智能机器人的奇思妄想，又延伸出灾难型科幻片的亚类型。

在科幻类型的演变过程中，奇观也发散到不同的层面，并伴随故事进程参与叙事与表意。我们试想一下，当《外星人》中温顺弱小的外星人与如临大敌的政府军队、坦克、飞机阵势宏大的围捕，其对比效应不言自明。而孩子们骑着单车凌空登月的著名造型，又无异于圣迹的再现。在此，孩童视界的宽容、悲悯与接纳和成人世界的狭隘、自私与拒他，也就彰显无遗。

后来，奇观越来越多地渗入叙事并成为各类型的看点

和亮点。以《洛奇》（系列）、《蜘蛛侠》为代表的英雄片，以《沉默的羔羊》《本能》《碎片》为代表的心理犯罪片，以《真实的谎言》《生死时速》《炮弹专家》《假面》为代表的警匪片，以《泰坦尼克号》《狂蟒之灾》《活火熔城》为代表的灾难片，以及由科幻蜕变而成的魔幻片《黑客帝国》（系列）、《哈利·波特》（系列）、《指环王》（系列）、《纳里亚传奇》《亚瑟王》《龙骑士》都将奇观呈现作为不二的法宝，共同营造出好莱坞举世空前的奇观化潮流。

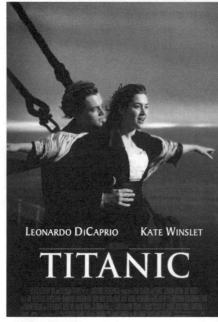

◇《泰坦尼克号》海报

❹ 卡通化

除奇观化特征之外，卡通化是新好莱坞迈向数字好莱坞的另一个较为显性的特征。卡通片又称动画片，是经典好莱坞时期就发展成熟的电影类型。

20世纪20、30年代，弗莱休兄弟、沙利文通、高尔德、伊威克斯、迪斯尼等人先后创作出《水手贝波》《快乐的猫》《疯狂的猫》《青蛙弗利普》《幸运的兔子奥斯瓦尔德》《米老鼠》等卡通片。这些作品多取材于寓言、童话和民间传说，主人公多是动物。1938年，迪斯尼摄成大型动画片《白雪公主》获得巨大成功，后又摄有《木偶奇遇记》《幻想曲》等片。

经典好莱坞动画片的目标观众主要是儿童。主要看点集中在道德基本面上的童化喜剧智慧：如聪明弱小的老鼠，笨拙犯傻的猫，正直却不明真相的狗，憨直的小猪，自以为是的鸭子等。

到了"新好莱坞"和"数字好莱坞"阶段，卡通片类型再度复兴。在全新的创作理念和电脑技术、数字技术手段的支撑下，卡通片大片化和成人化趋势十分明显。

1988年，由罗伯特·泽梅基斯担任人物导演，理查德·威廉斯担任卡通导演，摄制的真人与卡通合演的喜剧片《谁陷害了兔子罗杰》成为年度热点。这部影片不仅展示了电脑后期合成技术的高超，而且实现了真人影像与卡通影像，两种不同质影像在同一影片中的互融。而高额的票房收入又证明了观众对这种全新的、不同质的影像，共同演绎的银幕故事的认可与接受。由此可见，卡通化已在技术手段和社会文化层面具有了大力发展的空间。下面我们来归纳一下卡通片的成就、特点和影响。

● **卡通片的成就**

到20世纪90年代初，改编自著名童话的大型卡通片《美女与野兽》率先出笼，全球票房收入达3.6亿美元，并获得奥斯卡最佳歌曲奖和最佳影片提名。1992年，改编自阿拉伯神话的大型卡通片《阿拉丁》推向院线，全球票房收入近5亿美元，获奥斯卡最佳原创音乐、最佳歌曲两项大奖。1994年，原创卡通巨片《狮子王》制作完成，票房收入超过7.6亿美元，跻身历史上最卖座的十部影片之列，获奥斯卡最佳原创音乐奖、最佳歌曲奖。1995年，据印第安少女波卡洪塔斯的真实故事创作的卡通片《风中奇缘》，

全球票房收入3.4亿美元,获奥斯卡最佳原创音乐奖、最佳歌曲奖。同年,还有大量运用电脑三维动画技术和数字技术制作的卡通片《玩具总动员》等。1998年,改编自中国传奇故事的卡通片《花木兰》,全球票房收入3亿美元。同年,另一部全CG卡通片《虫虫特工队》,全球票房收入3.5亿美元。2001年,改编自《人猿泰山》的卡通片《泰山》,全球票房收入2.7亿美元。同年,全CG卡通片《怪物史莱克》全球票房收入4.55亿美元,获奥斯卡历史上第一个最佳动画长片剧情奖。同年,卡通片《怪物公司》全球票房收入5.3亿美元。2002年,卡通片《冰河世纪》全球票房收入3.78亿美元。2003年,以数字物理仿真技术制作的卡通片《海底总动员》全球票房收入8.532亿美元,成为卡通大片流行以来的票房冠军。2004年,四部全CG卡通片《怪物史莱克·2》《鲨鱼故事》《超人总动员》《极地特快》先后出现。其中《怪物史莱克·2》全球票房收入达8亿美元。

● **卡通化的影响**

卡通化的潮流在集中体现于卡通类型持续兴盛的同时,还演变为一种风格参照,影响到真实影像电影的创作。20世纪90年代,《剪刀手爱德华》《变相怪杰》《坦克女郎》等由真人扮演,整体或局部卡通化的影片相继出现。《剪刀手爱德华》《坦克女郎》在环境、造型和演员表演各个环节,均采用拟卡通风格的方式进行的创作,都显示出卡通作为一种备受欢迎的电影文化样态和后现代品类的特殊影响力,超级技术进程与膨胀的奇思异想。

20世纪70年代,特别是70年代中期,在《星球大

◊《狮子王》海报

◊《冰雪奇缘》海报

◊《剪刀手爱德华》海报、人物照

战》的拍摄过程中，卢卡斯追求奇观和奇特动感的银幕表现，被传统特技摄影与合成的局限性所限。为造成全新的效果以获得电影前所未有的视听体验，卢卡斯开始运用当时发展仅十余年的电脑技术来操控摄影机运动，并致力于开发新的后期系统。一年之后，卢卡斯在旧金山的桑·昂塞莫创立卢卡斯独立制片厂，设立特技摄影ILM工作室，后来发展成著名的"工业光魔公司"。卢卡斯的《星球大战》和一系列开发实验活动，拓开了全面更新电影制作技术的进程，使电影与最新的电脑科技开发发生了直接的联系。

20世纪80年代，随着电脑图形（图像）技术（GPU）的突飞猛进和后期编辑、渲染等系列软件的不断开发，电脑图形技术趋于成熟。从二维图像生成过渡到三维图像生成，合成能力也百倍增强。1988年，《谁陷害了兔子罗杰》就是一次成功的由电脑主导的不同质影像的合成试验。詹姆斯·卡梅隆从1988年开始动手制作，历时四年方告完成的影片《深渊》，则是完全依赖数字影像造型手段，完成海底水生生物视觉建构的典范性作品，其震撼的视觉效果为科幻片的影像造型设立了新的美学标准。

20世纪90年代，数字影像技术更大面积地渗入到各种类型的影片制作中，令人惊叹不已的银幕奇观频频出现。《魔鬼终结者Ⅱ》中熔化又聚拢恢复原形的超级智能机器人，《侏罗纪公园》中有血有肉奔跑撕咬的各种恐龙，《真实的谎言》中用导弹发射真人恐怖分子，这些用传统电影摄制手段根本无法表现的惊险场面和壮丽奇观，无不让人大开眼界。然而，这些在各类型影片中以"高潮戏"

◊《泰坦尼克号》剧照

出现的"点状特效"镜头表现,很快就被更汹涌的数字浪潮所淹没。

❺ 数字化

1998年,风靡全球的灾难爱情片《泰坦尼克号》中的数字制作镜头多达500个。就是依赖这些镜头,詹姆斯·卡梅隆把人类航海史上最大的一次沉船灾难,演绎得既惊心动魄又凄美哀婉。而《泰坦尼克号》的记录很快又被超越,卢卡斯的《星球大战前传·幽灵的威胁》中,数字特技镜头的运用更是多达2000余个。在这部200分钟长的影片中,仅有10分钟没有电脑数字机。到《星球大战前传·克隆人的进攻》,卢卡斯干脆放弃了传统电影摄影机,直接采用数字高清摄像机拍摄、硬盘记录、电脑后期制作、数字影院放映。至此,全数字大片已成不争的事实。

● 数字影像的意义

就电影制作创作而言,制作手段始终是为实现创意达

成银幕效果服务的工具，但强大的工具性对创作的反制作用，同样会带来从艺术观念思想到艺术技巧的嬗变。

数字影像造型与传统影像造型有着流程、方式、技术与效果上的巨大差异。数字影像造型手段最大的优长是解放了创作者的想象力，也刷新了观众的观影经验。从创作制作与观赏消费环链的两极考查，可以说，没有做不到的，只有想不到的。要想得到并呈现出相应的效果，创作者就必须建立全新的数字影像造型观念。

数字影像造型既可以依赖数字摄像机采集，也可以用直接虚拟的方式生成。对创作者而言，传统摄影机实拍和摄影棚置景等流程概念需要全面更新。与此对应，导演对画面效果的把握，演员的表演以及布光、拟音、影调、色彩等造型因素的掌控也会随之改变。延及电影的前期工作，对题材的选择、故事的编织、形象的塑造都会发生较大的变化。《完美风暴》和《透明人》正是利用数字影像无所不能的创建力量，在不同的题材上面开发各不相同的惊悚奇观的例证。

2000年，由ILM承担制作，曾执导《龙卷风》的导演沃尔夫冈·彼德森导演的影片《完美风暴》是一部灾难英雄片，题材出自在风浪中顽强抗争最终沉没的"安德丽雅号"的真实事件。由于数字特技的大量使用，《完美风暴》的故事被编织为人与大海啸抗争的奇观呈现。原本复杂的人际关系、人物背影都被剪除，突出的是人与巨浪的轮番较量。演员伯克华·伯格和乔治·克鲁尼于台风季节在海上练习开船，体验风浪行船的感受和剧本提供的各种细节的表演动作，而真正的表演却是在蓝幕之前。

影片所用的船是"安德丽雅号"等比缩小的模型,模型被放置在华纳摄影棚长100英尺、宽92英尺的巨大水槽里,水槽边配有巨大的风扇和口径不一的强力喷水管。至于演员和船的对手,影片中的另一个主角——海啸涌起的大浪,则由100人组成的制作组耗费14个月来制作完成。ILM为了制造这些海浪以及最后的合成,共动用了435台工作站。

● **数字影像的成就**

2000年,由Sony公司制作的《透明人》选择的是微观中的奇观,影片的故事是科幻小说和魔幻小说中关于"药物隐身"的老话题,曾拍摄过《星舰战将》的导演保罗·范赫文担任《透明人》的导演。

由于数字技术的全面介入,老话题被翻新,详尽地展现从有形到隐去的过程,展示皮肤变成半透明、透明直至消失,接着露出布满血管的肌肉层,肌肉纤维再分解,露出了器官和骨骼,循环系统也随之清晰起来,然后就只剩下骨骼,最终骨骼也慢慢全部消失的恐怖惊悚奇观。影片的主要演员凯文·贝肯更多的不是展示其实力派演技,而是全身插满电线被一遍遍扫描。

21世纪以来,数字好莱坞的大片集中创作魔幻类型的类型演变动势,无疑是整体提升数字影像表现内容,并致力于类型化的最有力的例证。魔幻类型表现的纯幻想性使其与数字影像技术表现的无限性达成了共谋。从《黑客帝国》(系列)、《哈里·波特》(系列)到《指环王》(系列),以及《纳里亚传奇》《亚瑟王》《龙骑士》的类型延续,无不昭示着电影又一次脱胎换骨的转型与更新。

四、美国政府干预下的好莱坞电影

2001年,"9·11"事件发生,刚刚迈进21世纪的美国遭到迎头痛击,美国从此进入到后"9·11"时代。后"9·11"时代的美国电影生产格局发生了明显变化,美国政府开始直接干预好莱坞的电影创作。在政府干预下,2001年后的三年时间内,好莱坞原本已经筹划在案的一系列涉及暴力、枪战的动作片,以及惊悚、血腥的灾难片和恐怖片等都被推迟上映。好莱坞商业

◇《星球大战》海报

大片强化了正义必胜的主题,如《蜘蛛侠》《黑鹰坠落》《黑客帝国》《星球大战》《X战警》《谍影重重》等影片,通过塑造新一代的美国银幕英雄,来转移恐怖主义的现实威胁和民众的恐慌心理。

1.超级英雄电影的泛滥

20世纪30年代以来的美国超级英雄漫画在新世纪屡屡被改编搬上银幕并大获成功,《蜘蛛侠3》全球票房8.90亿美元(北美3.36亿),《蝙蝠侠——黑暗骑士崛起》,全球票房10.41亿美元(北美4.37亿),《复仇者联盟》全球票

◊《蝙蝠侠—黑暗骑士崛起》海报

房15.07亿美元（北美6.2亿）。其市场繁荣的背后，是诸多因素在起作用，其中最关键的因素是超级英雄电影映射了美国文化下的社会现实与理想，满足了大众的心理需求，也间接体现了以美国文化为土壤的个人主义价值追求。

21世纪以来，美国超级英雄电影的繁荣既体现了美国民众对社会现实的无奈与对理想政治的希冀，也表现出他们对安全感和自我实现的渴求和美国文化中对个人主义价值的追求。在获得巨大的市场成功的同时，此类电影也凸显出情节设计的流畅和紧凑性有余，审美深度不够，二元对立的剧情冲突趋于模式化、人物形象缺乏内涵等弊病。

随着时代的发展，近年来该类电影的内容和情节设计也开始趋于多元化，出现了对传统的突破和改变，但作为工业社会的文化产品，其内容始终体现着美国本土的文化心理及其相互作用。

◇《指环王》系列电影

2. 科幻电影的迅猛发展

 世界影坛最初的科幻主题其实也是来自欧洲大陆。随后它在50年代的好莱坞变成了来自外太空的想象，但其中的核心则是当时西方世界的公众对于"冷战"世界和核战争的恐惧。新好莱坞一代的青年导演改变了关于外太空世界的想象，也以更加富于当代性的主题改变着美国公众的"世界观"。在21世纪大量关于太空世界和外星人的电影中，人类与外星世界的关系变得愈发复杂甚至扑朔迷离。其中一部低成本的科幻电影《第9区》尤其值得注意，曾获得82届奥斯卡最佳影片提名。在影片中，外星人已经成为人类星球上的一个族群，它实际上延续了20世纪80年代的《银翼杀手》中的重要思考——人类是否将要学会与一个新的"异族世界"相共存。

 而同样撼动人心的《猩球的崛起》正是这一主题的继续。这个来自21世纪之初《猿人的星球》（它也是50年代版的重拍片）启迪的"前传"，让作为新世纪高科技代表的"真人动画"电影改变了方向——它不再是为了制造奇

观,而是成为人与猿人世界真实关系的复杂叙事的基础。电影所能表达的内涵或许也已被大大扩展了。科幻电影题材以及主题的快速推进显示了由好莱坞创造的美国"大众经验"的内容在快速扩展,它甚至让我们几乎忽视了从20世纪延续而来且魅力不减的那些科幻系列电影,如从2002年继续推出《星舰旅行》系列、《终结者》系列、《黑客帝国》系列等所有那些令人难以忘怀的科幻电影。

但21世纪真正震撼世界的科幻3D巨制电影可能仍然属于卡梅隆。2009年,他花费了十余年之功,以高科技手段打造的幻想巨片《阿凡达》,以恰到好处而单纯的卡梅隆式的故事为依托,让电影技术革命的成果获得了淋漓尽致的展现,并立刻成为超越卡梅隆自己《泰坦尼克号》所创下的世界电影单片票房的最高纪录的胜利者。《阿凡达》或许将重新定义人们关于电影的"观念",或者它至少已经让问世已有半个多世纪的3D电影成为人们对电影的一种新的想象。

3.惊悚恐怖片的一席之地

21世纪的恐怖片看起来的确是颇有来头。2001年获得恐怖电影"土星奖"的惊悚恐怖片《死神来了》系列的第一部以飞机在空中的爆炸展示了一个死神的诅咒会随时光顾,且令人防不胜防的世界。但这已经足以使其续集从2003年一直延续到2009年。而在这期间,和"反恐"多少有着联系的低成本恐怖片中"肉体折磨"的主题开始不断繁殖(它们被认为是对反恐战争、特别是其中的关塔那摩虐囚事件的一种反响)。如2004年开始的《电锯惊魂》系列,2005年开始的《人皮客栈》系列等。而在后者的首

＊1加仑≈3.785升。

◇《拯救大兵瑞恩》海报

◇《拆弹部队》海报

◇《战争启示录》海报

部当中,就动用了总共150加仑*的人造血浆, 是此前一些血腥恐怖片的数倍。与此主题相关的还有《千尸屋》、澳大利亚的《狼溪》系列等。但真正与21世纪反恐战争相关的"肉体折磨"和恐怖应该来是自2003年重新开启的《德州电锯杀人狂》系列。它是在20世纪70年代以越战为大背景的同名电影和其四部续集基础上重拍的新版本。当年15万美元的制作成本和全球一亿美元的收入让那些恐怖电影的制造者陷入了差不多和那些疯狂的杀手们同样的疯狂。它在21世纪发展出了新的版本和前传。

4.战争电影的美国情怀

如果说《拯救大兵瑞恩》是20世纪令人印象深刻的美国战争片的话,那么凯瑟琳·毕格罗执导的《拆弹部队》可以说是代表新世纪以来美国战争片最高水准。影片讲述美军拆弹小组被派往巴格达执行反恐任务的故事,这个三人小组有共同的美国军人的荣誉感和使命感,但是他们却又有各自不同的心路历程,詹姆斯服役结束后难以安于和平宁静的家庭生活,他选择重返战场面对死神,而他的另两位战友却渴望结束轮执任务早日回国。他们的矛盾心态折射了创作者对伊拉克战争的矛盾心态,既厌恶战争又不得不宣扬军人的使命感,诚如影片开篇所言:"战争似毒品,一旦沾染便无法摆脱,它们都是上帝对人类文明最恶毒的讽刺。"战争如毒品的主题并不新鲜,《野战排》《战争启示录》《猎鹿人》《生于七月四日》等优秀的越战题材影片表达的也是同样的主题,但是与80年代的反战片相比,《拆弹部队》在拍摄手法上有很大的不同,影片的摄制几乎都在中东地区的约旦和科威特实地取景,创

作者大量采用纪录片的移动跟拍手法，同时动用多台便携摄像机进行拍摄，素材总长达200个小时，最终片比100：1，甚至超出了科波拉最烧钱的《现代启示录》。《拆弹部队》避开好莱坞惯用的战争大片模式，以强烈的纪实手法逼近战争的真实状态，呈现出带呼吸的"在场"的现实主义美学质感，它也因此击败詹姆斯·卡梅隆执导的《阿凡达》，于2010年获得了第82届奥斯卡金像奖最佳影片、最佳导演等六项大奖。

除此之外，近十年来战争题材一直备受美国导演青睐。从2016年的《血战钢锯岭》《比利·林恩的中场战事》，再到2017年的《敦刻尔克》，2019年获金球奖最佳影片的《1917》，美国出产的战争片几乎每次都会在各大电影节中获得奖项，从侧面也说明了21世纪以来美国战争片的成熟。

其实就当代而言，直到20世纪90年代末，好莱坞才在21世纪的到来之际又一次确立了世界电影的主导性地位。尽管其700部的年均产量仅与西欧持平，甚至不如电影产量大国印度，但好莱坞电影的流行性和赚钱效应仍然保持着世界第一。占据好莱坞电影主导地位的六大公司与众多的独立制片公司（包括其所属的独立公司）成为相互依存与合作的世界最富创造力的文化产业。其用于制作电影的费用是整个世界的两倍。到2001年，全球票房前十位的电影都来自好莱坞。这一现象在21世纪第一个十年结束时，仍然成为笼罩在世界电影产业上的一个阴影。而我们不得不说，好莱坞的这一不老之谜固然源于其电影大众文化的流行性，但在其背后，则是好莱坞电影所真正依存的一种当代性。

新世纪以来,好莱坞引领着美国电影成为当代世界文化的主导者,也使英语电影成为世界影坛的主流影像。无论是大众、时尚拟或是主流的,有着百年基业的好莱坞在21世纪里不懈地建造着自己的电影大厦。蓦然回首,在双子星座倒塌的废墟旁,好莱坞电影仍然坚守着自己世界电影第一品牌的强势形象。

思考练习:

1. 什么是类型片?你喜欢哪些类型片?说说喜欢的理由。

2. 什么是好莱坞?你所理解的好莱坞电影是怎样的?

第二章
美国电影鉴赏

本章课程资源

第一节
黑白经典
——以《魂断蓝桥》为例

一、影片档案

中文名：《魂断蓝桥》
外文名：Waterloo Bridge
上映时间：1940年5月17日
导演：茂文·勒鲁瓦、梅尔文·勒罗伊
主演：费雯·丽　罗伯特·泰勒　露塞尔·沃特森　弗吉尼亚·菲尔德
拍摄地：美国
类型：爱情

获奖情况：
1941年　第13届奥斯卡最佳黑白片、最佳摄影提名、最佳配乐提名；
美国百部经典名片之一；
最受欢迎的爱情电影之一。

二、剧情简介

　　第二次世界大战前夕,英军上校罗依·克劳宁(罗伯特·泰勒饰)在滑铁卢桥上独自凭栏凝视,他从口袋里拿出一个象牙雕的吉祥符,二十年前的一段恋情如在眼前……

　　那是第一次世界大战期间,回英国度假的罗依假期已满,即将奔赴法国作战。在滑铁卢桥上,躲空袭奔跑途中,他扶了玛拉(费雯·丽饰)一把,并且一起躲空袭,于是他们相识了。玛拉是一位芭蕾舞演员,急着赶往剧院演出,临别时,玛拉将象牙雕吉祥符送给罗依:"愿它给你带来好运!"两个人已经一见钟情,玛拉不顾剧团经理夫人的严厉阻止,出去同罗依约会。第二天上午,罗依因行期推迟,找到了玛拉,要和她马上结婚。可当他们兴冲冲地赶到教堂时,发现错过了教堂规定的结婚时间,两人只好决定第二天再去。然而就在当天傍晚,罗依被召回军营。即将演出的玛拉在接到罗依将要提前离开的电话后,不顾一切地赶到滑铁卢车站,但是火车已经启动了,他们又一次离别。

　　由于错过了剧团的演出,笛尔娃夫人被激怒了,她讥讽玛拉在堕落。玛拉的好友凯蒂挺身而出,为之辩护,被一同开除了。失了业的玛拉和凯蒂只好相依为命。时隔不久,玛拉收到罗依寄来的信,信上

说罗依的母亲克劳宁夫人将特意到伦敦与玛拉会面，她高兴极了。可没想到就在同克劳宁夫人会面前玛拉无意间在报纸上得知了罗依阵亡的消息，巨大的打击使得她精神恍惚，她和克劳宁夫人不欢而散。罗依的死对玛拉来讲是灾难性的打击，失去爱情的玛拉觉得一切都失去了意义，为了生存，她和凯蒂只好沦为妓女。

一次，在滑铁卢车站招揽生意的时候，玛拉竟然在人群里看到了罗依，他还活着！喜出望外的罗依拥抱着百感交集的玛拉，向她叙述着自己的遭遇，他受过伤，失去了证件，当过德国人的战俘，差点丧命但终于逃脱。罗依询问玛拉离别后的生活，但玛拉难以启齿，罗依以为她另有所爱，玛拉深情地表白"我只爱过你"，罗依对玛拉的忠贞深信不疑，不容分说，把她带回家乡。

苏格兰的克劳宁家，克劳宁夫人和罗依的叔叔对玛拉很满意，然而其他人不喜欢玛拉的舞蹈演员的身份。玛拉感到了巨大的压力，她意识到爱情在社会舆论面前是无能为力的，她将自己的实情告诉了克劳宁夫人，并求她不要告诉罗依。玛拉给罗依留下了一封信，说自己永远爱他却不能嫁给他。然后她离开了。罗依焦急万分，他找到了凯蒂，凯蒂告诉了他一切，罗依含着泪说："我一定要找到你。"

但是，失意的玛拉来到滑铁卢桥上，独自倚着栏杆，眼神呆滞。一队军用卡车隆隆开来，玛拉平静地迎着卡车走去，任凭车灯在脸上

照耀。在人群的惊叫声中，一个年轻的生命结束了，地上散落着手提包和一只象牙雕吉祥符。

三、影片鉴赏

1.思想分析

《魂断蓝桥》的反战倾向很鲜明，影片原名《滑铁卢桥》。1815年，英普联军在比利时的滑铁卢挫败过拿破仑，拿破仑从此一蹶不振，英国为了纪念这次著名战役，将伦敦一座桥命名为滑铁卢桥。这座桥在影片中也经历了两次世界大战，影片的反战主题相当鲜明，"魂断蓝桥"可以看出战争对人们身心的双重摧残。

影片不仅具有强烈的反战倾向，而且猛烈地抨击了英国的正统观念。玛拉既是因受战争迫害而沉沦进而自杀，又是正统观念的牺牲品。

2.叙事结构

《魂断蓝桥》采用了传统的倒叙手法：从结尾说起，中间是大段回忆。播放影片的开头：罗依站在桥上，凝望沉思，他从口袋里拿出象牙雕的吉祥符，镜头切入到了二十年前。

首先，《魂断蓝桥》的艺术结构，是传统的戏剧结构。使故事内

容具有高度的逻辑性和稳定性。虽然以倒叙方式展开，但是随着主人公罗伊回忆思绪的展开，观众可以发现影片其实严格遵循着西方传统戏剧的惯例："序幕—开端—发展—高潮—结局—尾声"的规范形式。

开端部分表现罗依与玛拉相遇、相识、一见钟情，为后来悲剧性的结局奠定了合理、可信的基础。发展部分表现罗依和玛拉准备结婚，但罗依奉命立即上前线；后来罗依突然生还，玛拉跟随他去苏格兰结婚，原来潜伏着的矛盾深化到极点。高潮部分表现玛拉向罗依母亲含蓄地剖白了自己的不幸遭遇，表露了在纯洁爱情和传统观念的较量中，玛拉决定牺牲自己保全爱情。高潮之后的结局，是玛拉出走和自杀，是悲剧性的结局。

其次，在叙事情节方面，导演梅尔文·勒罗伊将大量充满戏剧效果的突然性情节加入叙事结构中，同时也打破观众对浪漫爱情故事情节的预判。例如，当主人公罗伊和玛拉四处奔波终于准备好烦琐的结婚手续赶往教堂后，教堂的牧师却以他们超过婚礼时间而让他们明天再来举办婚礼。此时导演用这个巧合与整个故事的情节发展形成了冲突，同时也为两人之后的悲剧埋下伏笔。第二天，男主人公罗伊突然被征调前线，突然的剧变让两者的感情遭受严峻的现实考验，影片叙事由单一爱情线索也逐渐演变为两个独立的方向，其中一条线索围绕着罗伊在战场上的生死，而另一条线索则围绕着玛拉的生活命运，这

两条线索互相关联、交织,甚至互为因果。另外,电影为表现罗伊和玛拉的命运,推动剧情的发展,还经常采用"强化""突转"等叙事手法,让故事冲突更加激烈尖锐。例如,导演采用强化的手法让罗伊母亲告诉玛拉罗伊死亡的消息,不仅让玛拉变得更加神经质和痛苦,而且也为其之后的厄运奠定基础。电影通过大量突发性的情节构成了一个层层递进的因果链,让观众在曲折动人的故事中时而幻想爱情,时而对主人公的人生感到绝望悲哀。

3.电影语言

1)吉祥符

象牙雕刻的吉祥符先后六次重复出现,影片使用了"重复蒙太奇"。所谓"重复蒙太奇",是将具有一定寓意的镜头在关键时刻反复出现,以达到刻画人物、深化主题的目的。《魂断蓝桥》中,吉祥符既是女主人公玛拉和罗依的爱情信物,又是玛拉命运的见证。吉祥符本应保佑玛拉幸福,但它并没能改变战争对爱情的摧残,从而深化了影片的主题。

2)蓝桥上四季的更替

关于罗依离开玛拉后的日子,影片没有讲述玛拉如何挣扎,如何沦落,而代之以蓝桥上四季更替、寒暑易节的镜头,表现玛拉的日子过得始终如"蓝桥"上一样的灰色,一样的萧条,用较少的镜头表现

出了玛拉生活的艰辛、苦涩。

3）隐　喻

　　隐喻是影片的一个重要表现方法，隐喻的表现手法非常简练——玛拉被迫沦落街头，行为是丑陋的；玛拉因自卑而自杀，后果是难看的。然而从本质上讲，玛拉是纯洁的、美好的，为了保全她的完美形象，影片只拍摄了她在滑铁卢桥上独倚栏杆对着陌生人的勉强一笑及卡车过后地上散落的手提包和吉祥符两个镜头，来隐喻她的沦落和生命的消逝，而对她的沦落风尘和血肉模糊的惨状都一带而过。

　　同样具有隐喻象征意义的文化符号还包括滑铁卢大桥，影片以英国伦敦滑铁卢大桥为名，将故事情节发展与滑铁卢大桥紧密地联系在一起，无论是影片中玛拉和罗伊在桥上浪漫邂逅，还是最终玛拉死于桥上，滑铁卢大桥可以说已经成为两者爱情悲剧最重要的见证。作为具有独立文化形象的滑铁卢大桥，在影片中反复出现，一方面，充当着引领影片发展的角色，成为主人公感情联系的纽带；另一方面，电影以滑铁卢大桥背后的文化元素隐喻两位主人公的爱情必然会出现的悲剧结果。因为滑铁卢大桥在欧洲文化中不仅是拿破仑战败之地，更被西方社会视为人由成功走向失败的转折点，即使是能战胜一切困难的爱情在战争面前，在残酷的现实面前也必将失败。

4.电影音乐

　　《魂断蓝桥》被誉为电影史上三大凄美不朽爱情影片之一,是一部荡气回肠的爱情经典之作。而片中根据苏格兰民歌《友谊地久天长》改编的主题音乐也被称为电影歌曲的典范,并且广为流传。电影将《友谊地久天长》这一渲染和平友谊的交响乐融于故事情节中,一方面,渲染烘托剧情发展,让故事充满更多的浪漫色彩;另一方面,和"吉祥符"一同形成了对反战文化的呼应。电影中"吉祥符"、《友谊天长地久》等文化符号在战争残酷背景下的大量使用,让观众从更深层次分析爱情悲剧的根源。

第二节 文学电影
——以《乱世佳人》为例

一、影片档案

中文名：乱世佳人
外文名：Gone with the Wind
上映时间：1939年12月15日
导演：维克多·弗莱明、乔治·库克、山姆·伍德
编剧：西德尼·霍华德等
主演：克拉克·盖博、费雯·丽
拍摄地：美国
类型：爱情 剧情 战争

获奖情况：
1939年 第12届奥斯卡金像奖最佳影片奖、最佳导演奖、最佳女主角奖、最佳女配角奖（海蒂·麦克丹尼尔斯）、最佳编剧奖、最佳艺术指导、最佳摄影奖、最佳剪辑奖、最佳男主角提名

二、剧情简介

《乱世佳人》改编自玛格丽特·米切尔的小说《飘》。故事讲述了美国南北战争前夕,南方农场塔拉庄园的小姐斯嘉丽(费·雯丽饰)爱上了另一个农场主的儿子艾希礼(莱斯利·霍华德饰),却遭到了拒绝。为了报复艾希礼,她嫁给了自己不爱的男人——艾希礼妻子梅兰妮(奥利维娅·德哈维兰饰)的弟弟查尔斯。

战争爆发的那一天,她遇到了白瑞德。虽然历经各种磨难,白瑞德对她不离不弃,但是直到最后离开,斯嘉丽才发现自己其实爱的是白瑞德。

① **斯嘉丽**

在战争期间,斯嘉丽成了寡妇,并且失去了母亲,父亲也陷入病痛,她挑起了生活重担,后来又两度为人妻,第一次结婚是出于报复,让自己成为了寡妇。第二次结婚是为了生存,抢走了妹妹的心上人。

纵使经历了战争的颠沛流离,斯嘉丽仍然爱着艾希礼,艾希礼妻子梅兰妮去世,给了她得到艾希礼的机会,直到她完全可以得到他时,才发现自己爱的是白瑞德。可是这时的白瑞德,已经决定离她而去。

斯嘉丽美丽坚强、敢爱敢恨、无怨无悔。因为一句对艾希礼照顾梅兰妮的承诺，在北军就要攻占亚特兰大的时候，斯嘉丽果断勇敢地替梅兰妮接生，并找到白瑞特冲破重重阻碍和关卡，回到了乡下老家塔拉庄园。在又饥又饿之时，她又遭受了母亲病亡、父亲痴呆、家里被劫，一穷二白的多重打击，她不屈不挠，带头种田干活，照顾梅兰妮母子，支撑一家人的生计。

　　斯嘉丽对艾希利的爱热烈而执着，但热烈中有着虚荣，执着中有着自私；她聪明、勇敢、能干，同时又冷酷、自私、贪婪，导致了她三次婚姻悲剧。她的爱是错位的，她以为值得爱的人是艾希利，对白瑞德从内心拒绝，最终明白时，为时已晚，但她不会向命运低头。

② **白瑞德**

　　白瑞德第一次见到斯嘉丽是在十二棵橡树园的烧烤会上。他注视着斯嘉丽的一举一动，并洞悉他与艾希礼的感情纠葛。斯嘉丽因查尔斯病亡到亚特兰大散心，白瑞特看出正在服丧的她对无拘无束、自由生活的向往和憧憬，出重金替她撬开了那个压抑沉闷的社会道德囚笼，使她走上了和别的南方女人都不相同的命运之路。

　　战火纷飞中，白瑞德不遗余力帮助斯嘉丽返回家园，并在即将到达安全地带的时候，决定上战场为保卫家园尽一份力。最终经过重重

磨难，与斯嘉丽结成连理，随后经历了丧女之痛，以及斯嘉丽精神上的背叛后，灰心失望至极，回家收拾行李，不顾斯嘉丽哀求，毅然决然离开，让她痛悔不已。

在白瑞德冷酷强悍的外表下，却有一颗善解人意的心。他爱斯嘉丽，最了解她的长处与缺点，他爱她又轻侮她，对她既恋恋不舍，又不甘屈尊以就。

③ 艾希礼（又译卫希礼）

艾希礼学识渊博，温文尔雅，具有贵族特有的骑士精神和荣誉感。他英俊的相貌和深邃的思想令郝思嘉一见钟情。为了荣誉，他参加了并不热衷的战争；战败以后，他放弃了逃跑的机会；战后重建，他拒绝用非法手段发家致富，而是用翻惯了书页的手去劈木头。他是那么从容沉稳，同时也是脆弱的。他是个活在过去的人，时世的变迁，他不想面对，他缺乏勇气。他并不爱斯嘉丽，又不忍说不爱她。斯嘉丽走投无路找他时，他只给了她庄园的红土，但是他的旧贵族习惯，使他无法适应新生活。他所热爱的一切，全都随风而逝了，最终失去了梅兰妮的他，也只是一具失去了灵魂的躯壳，不可能带给斯嘉丽任何东西，包括她心心念念渴望的爱情。

④ **梅兰妮**

梅兰妮是艾希礼的表妹,两人两情相悦,很快结为了夫妻,因此也成为斯嘉丽的眼中钉,成为了她的情敌。梅兰妮就是这样的一位正直、善良又大度的伟大女性,她爱艾希礼的程度丝毫不输斯嘉丽,甚至是更加成熟的大爱,她对待斯嘉丽的友善和亲切,作为一个极其善于发现别人优点又极其善良的人,没有理由不喜爱斯嘉丽。而且梅兰妮知道,她才是与艾希礼才是能够相守一生的人。梅兰妮是传统意义上的好女人,她善良,当所有人都说斯嘉丽是个坏女人的时候,梅兰妮都在极力地维护斯嘉丽,并对所有的人宽容以待。可以说,奥莉薇·黛·哈佛兰饰演的梅兰妮,将其端庄温柔演绎的淋漓尽致,也成为难以逾越的经典,她因此获得第12届奥斯卡金像奖最佳女配角提名。

三、影片鉴赏

1.影片评价

《乱世佳人》是根据玛格丽特·米切尔小说《飘》改编的爱情电影。英文原名《Gone with the wind》,中文译为《飘》,又译为《随风而逝》,意指友谊、爱情、生命,一切都会随风而逝。该片

前半部如同一首史诗，重现一百多年前繁荣的种植园文明的没落，亚特兰大五角广场遍地的伤兵，不断的逃难、枪杀、大火等场面规模宏伟、色彩雄浑。后半部则是一出悲恸的心理剧，以戏剧的力量揭示出斯嘉丽在内心的冲突中走向成熟的过程。

　　1939年12月15日，本来只有30万人口的亚特兰大市涌进了100万人，他们来观看《乱世佳人》的首映式，本片是第一部彩色影片，获得第12届奥斯卡多项大奖，费雯丽（1913—1967）成为第一个登上奥斯卡最佳女主角宝座的英国演员。关于费雯丽的奥斯卡颁奖词写道："既然你有如此美貌，就不必有如此演技；既然你有如此演技，就不必有如此美貌。今晚，我们都为你迷醉！"如果说《魂断蓝桥》的女主角玛拉是温柔、脆弱、诚实的话，那么《乱世佳人》的斯嘉丽则是虚荣、任性与不屈。费雯丽那一双透着灵性的、美丽而贪婪的绿色眸子，将斯嘉丽的魅力表现得淋漓尽致。她对于角色的热情，就像一团火一样，没有燃尽的一刻。费雯丽近乎狂热的、歇斯底里的表演让她一举成名，问鼎了奥斯卡影后。

　　《乱世佳人》是好莱坞影史上值得骄傲的一部影片，其魅力贯穿整个20世纪，有好莱坞"第一巨片"之称。其耗资巨大，场景豪华，战争场面宏大逼真的历史巨片，以它令人称道的艺术成就，成为美国电影史上一部经典作品。

《乱世佳人》的诞生，标志着好莱坞电影进入了恢弘巨制时代。其恢弘的气势、亮丽的色彩、豪华的场景，宏大逼真的战争场面，细腻入微的心理刻画，男女主人公天衣无缝的完美组合，给人以视觉、听觉上的极大享受。

总之，《乱世佳人》是好莱坞电影史上值得骄傲的旷世杰作、奥斯卡史上一个不可逾越的"至高点"。

2.经典台词

影片中最打动人的一句话是：
"After all, tomorrow is another day."
（"不管怎么样，明天就是新的一天了。"）

3.女性主义主题

小说《乱世佳人》中的主人公斯嘉丽是女性主义的杰出代表。她敢于打破世俗的观念，冲出男尊女卑的束缚，敢爱敢恨，在"男权世界"中行走，为争取女性在经济和人格上的独立而努力奋斗。同样，她也是一个普通的女性，在爱情中有自己的固执与迷惘，她的身上不仅有着"魔鬼"般的丑陋，更有着"天使"般的爱心、

"钢铁战士"般的意志。她的一生都高唱着女性主义之歌,让一代代读者为之感叹。

1)敢于冲破封建礼教的束缚

斯嘉丽出生在一个衣食无忧的奴隶主家庭之中,她的母亲和黑妈妈遵循着传统的封建习俗,按照严格的大家闺秀标准培养着斯嘉丽,希望通过联姻来为家族获取更大的经济利益。然而斯嘉丽天生具有一种反叛精神,她处处与母亲的教育作对,认为男人可以做的事情女人同样可以做,绝对不应当生活在男人的权威之下。她开始学着像男孩子一样大大咧咧地讲话,爬到树上与男孩子嬉戏打闹,行为举止丝毫没有大家闺秀的姿态,甚至有些粗鲁、随心所欲。她从骨子里藐视南方社会所谓的淑女气质,因此,当斯图兰特谈论战争时,别的女孩总是努力摆出一副崇拜的表情,以此来讨好男人,而斯嘉丽总是噘着嘴,表现出一副不耐烦的神态。

经历过战争洗礼的斯嘉丽,更是冲破社会上的种种禁忌与封建社会思想的禁锢,做出了当时社会只有男人才能做的事情,她通过自己的努力开锯木厂和酒楼,与各种各样的男人打交道。她将自己的事业发展得如火如荼,使南方向来高傲的男子的自尊心严重受挫,对当时男尊女卑的思想形成了严重的冲击。作为独立女人,在生意场上她丝毫不逊于任何男子,既老练又冷酷无情,时刻保持着独立思考和独

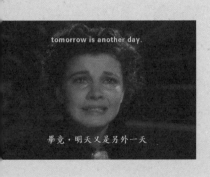

毕竟,明天又是另外一天

立解决问题的能力。她充分利用自己身为女人的优势，为了卖出更多的木材达到击垮竞争对手的目的，在男顾客面前故意表现出楚楚可怜的姿态，低价买入，高价卖出。为了节约人工的成本，她不惜冒着巨大的危险雇佣犯人进行劳动。

第二任丈夫死后，她嫁给了富商白瑞德，本可以过上衣食无忧的生活，但是深受战争之苦的斯嘉丽深刻认识到女人只有自己保持经济上的独立，才会拥有独立的人格，否则就只能依附于男人，听人摆布，没有说话的权利。因此，她尽自己的最大努力经营锯木厂和酒楼，就连自己怀孕也不舍得多休息一天，生完孩子没多久就继续打理自己的生意。锯木厂和酒楼的生意越做越大，斯嘉丽敢于反抗封建教条的女性主义精神也越来越突显。

2）勇于成为自己生活的主人

无论是冲破封建礼教的束缚还是反抗道德规范的约束，斯嘉丽一直用自己的行为向世人证明她自己便是自己生活的主人，她不依附于任何人。她将自己的命运牢牢地掌握在自己的手中，相信只要努力，就可以克服所有的困难。

斯嘉丽是坚强的，她努力地将命运掌握在自己的手中，为了生存下去甚至不择手段。

第三节
西部经典
——以《燃情岁月》为例

一、影片档案

中文名：燃情岁月
外文名：Legends of the Fall
上映时间：1939年12月15日
导演：爱德华·兹威克
编剧：威廉·D·威特利夫等
主演：布拉德·皮特、安东尼·霍普金斯、艾丹·奎因、朱莉娅·奥蒙德、亨利·托马斯
拍摄地：美国
类型：西部 爱情 剧情 战争

获奖情况：
1995年 第67届奥斯卡最佳摄影奖；
1995年 金球奖最佳影片提名、最佳导演提名、最佳男演员提名、最佳原创音乐提名

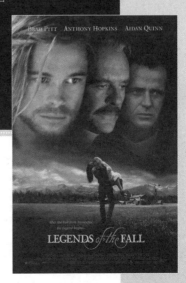

二、剧情简介

广袤无垠的西部原野上，住着一位父亲和他的三个儿子，上演了几个凄凉、哀婉的爱情悲剧，讲述着一个自然之子的传奇故事。

父亲是退休的骑兵上校，三兄弟的性格迥然不同：老大艾弗瑞（艾丹·奎因饰）忠厚老实、非常传统；老二崔斯汀（布拉德·皮特饰）狂放不羁、无拘无束，与大自然接触，与印第安人交往；老三塞缪尔（亨瑞·托马斯饰）温文尔雅、天真脆弱，是个理想主义者。

父子四人在大草原的生活，随着老三未婚妻苏珊娜（朱莉娅·奥蒙德饰）的到来而改变。苏珊娜的美丽活泼，打破了艾弗瑞内心的平静，他深深的暗恋苏珊娜，而苏珊娜却迷恋上豪放粗犷的老二。苏珊娜和三兄弟都处在矛盾痛苦之中。

战争爆发了，三兄弟入伍。塞穆尔不幸阵亡，崔斯汀无法原谅自己没有守护好弟弟，无法再爱苏珊娜，于是他离家出走。苏珊娜在等待无望中，只好嫁给了艾弗瑞。崔斯汀回到草原后，娶了从小就喜欢、仰慕他的印第安人和白人的女儿伊莎贝尔。苏珊娜依然爱着崔斯汀，在纠结痛苦中自杀身亡；崔斯汀的妻子伊莎贝尔被仇人杀害；崔斯汀替妻子报仇后再次离家出走，从此浪迹天涯，直至生命结束。

三、影片鉴赏

1.角色分析

① 崔斯汀

　　整部电影塑造了众多人物，但男主角崔斯汀是唯一的中心，众多角色都如行星围绕太阳一样围绕着崔斯汀，所有人物的作用都是为了衬托男主角的完美魅力，从而完成对崔斯汀神话英雄形象的塑造。

　　正是因为残酷的战争，亲眼目睹了弟弟的死亡，他陷于深深的自责中，他的信念也破灭了，他甚至诅咒上帝。艾弗瑞和崔斯汀相继回家，艾弗瑞再次见到美丽的苏珊娜，再也无法抑制对她的爱慕，在塞穆尔的墓前，倾吐了对她的爱。而苏珊娜除了感到震惊之外，对崔斯汀的情感迅速升温。但是这死亡成全的爱，无论是崔斯汀还是苏珊娜，还是同样无辜的艾弗瑞，都经受不住内心的折磨，也许只有逃离才是最好的方式。于是不顾苏珊娜伤心欲绝的挽留，崔斯汀再次选择远走他乡继续去过四海为家的生活。

　　艾弗瑞没有错，崔斯汀没有错，苏珊娜没有错，他们只相信爱的指引，只相信自己内心的声音。苏珊娜无望无尽的等待，终于等来了崔斯汀的一封信：你不要等我了，就当我死了吧。彻底绝望的苏珊娜只好嫁给了艾弗瑞。待四处漂泊的崔斯汀终于回到了大草原，看到垂

垂老矣已经中风的父亲，知道艾弗瑞已经当上了国会议员，苏珊娜成为了哥哥的妻子。崔斯汀也和小伊莎贝尔结了婚，生了两个孩子，为家族而努力，日子安宁美好。

艾弗瑞和苏珊娜两人，与崔斯汀和伊莎贝尔一家，多年后再次相遇。当苏珊娜蹲下身眼含热泪，微笑着抚摸崔斯汀那个同样叫塞穆尔的儿子："我认识你那战死的叔叔塞穆尔，你的样子像他。"这一浓缩了所有人错综复杂情感的一句话，倾泻出对命运和岁月的无限矛盾与感慨。

崔斯汀为了一家人的生计，不顾国会议员哥哥提出的禁酒令，做起了走私酒的买卖。他的行为触犯了国会议员们，还有政府保护的官商们。他为此付出的最惨痛的代价，就是失去了自己的妻子伊莎贝尔。

崔斯汀回来以后去看苏珊娜，苏珊娜正在花园里剪花，仍然戴着崔斯汀给她的手镯，她想褪下来还给他，他仍然给她戴上了，说会保佑她平安。苏珊娜发现自己仍然深深爱着崔斯汀，当知道崔斯汀和伊莎贝尔结婚时，她那强忍住悲伤笑得扭曲的脸，让每个人都会心疼她。当她去狱中看望了崔斯汀，完成她此生最后的表白与诀别后，她像无悔地爱上他一样无悔地自杀了。无比悲痛的艾弗瑞，无法预料到事情的发生，无法接受命运的这种安排。就像他对崔斯汀说的："我遵守一切规矩，人的规矩，神的规矩，而你却从不遵守规矩，但是他

们爱你更甚于爱我,塞谬尔,父亲,甚至是我的妻子。"

可是,就在这看似注定悲情的尾声也会有爱的奇迹,就在崔斯汀和亲人为伊莎贝尔报仇的时候,艾弗瑞在暗处偷偷保护着他们,救了父亲和弟弟的命,杀了他和父亲弟弟共同的敌人。

崔斯汀注定是一个不肯安歇的灵魂,爱上这样的男人是不幸的,可这并不是他的错,因为是他血液里滚动的潮汐让他流浪,这种流浪注定要贯穿他的出生到死亡。崔斯汀在落叶时节诞生,那是一个可怕的冬天,他母亲生他时差点死掉,印第安老人把他包在熊皮内,整晚地抱着,等他长大了,他教他猎杀的乐趣。据说,当猎人从猎物的身体中取出心脏,握在手中,它们的灵魂就能得到释放。在童年的时候,他就以猎杀灰熊的方式来挑战勇气,在那场与狗熊的搏杀中,他的血与熊的血溶在一起,从此,一种伟大的征服欲左右着他的一切。最后,他也以同样的方式选择了结束。

据说,在美洲印第安人传说中,熊是英雄灵魂的拯救者。他因此也注定无伴终老,孤独一生,从此浪迹天涯。这是英雄的寂寞,纵使能够排山倒海,亦无法再见自己的爱人。

影片最后,讲述着故事的印第安老人在篝火面前为崔斯汀的一生做的总结:"疼爱他的人均英年早逝,他是石头,他和他们对冲,不管他多希望去保护他们。他死于1963年9月,秋天,月圆之时,他最后

露面的地方是在北方，那儿仍有许多待捕猎的动物。他的墓并没有记号，但没有关系，反正他常活在边缘之地，在今生和来世之间。"

② 苏珊娜

　　与崔斯汀第一次见面，苏珊娜就有些紧张地感到他的目光灼灼的在自己脸上停留了很长时间。接下来的日子是快乐而轻松的。在这片阳光普照的草原上，她学习骑马和射击。摇曳的烛光下，她轻柔地弹着钢琴，所有人脸上的神情都那么缥缈而遥远。

　　苏珊娜年复一年的等待，只有信件从孤岛或荒地寄来，还有铺天盖地的寂寞和深入骨髓的绝望。她没有想到还有重逢，"永远实在是太远了"，她以为他永远不会回来了，但是他真的回来了，可以想见她的后悔和悲哀。伊莎贝尔的结婚礼服、跨坐在崔斯汀脖子上的山缪，那原本可能是她的，熬过了那些年空洞无望的等待，还要忍受将爱人拱手送人的悲哀。她就这样等着。等着黄了又绿的草原上他骑马归来的身影；等着他转身后突然而至的拥吻；等着他内心狂乱的声音渐渐归于平寂。她说过会永远等他，她也说过永远似乎是太久了。当梦境一样的岁月悠悠而过，而自己却像一朵远离草原的白芷花一样，渴望那猛烈的风的吹打时，她决定要回去。以一种坚决的没有退路的方式，把自己送回那片耗尽她一生热情的草原……

仿佛是命中注定的，命运如此的捉弄人。苏珊娜刚刚来到草原的时候，十三岁的小伊莎贝尔就对苏珊说："I'm going to marry Tristan."（我会嫁给崔斯汀。）她说这句话的时候，语气沉稳眼神坚毅，当她二十岁的时候，她以同样的姿态嫁给了崔斯汀，虽然她死了，但她是崔斯汀的妻子。

在多年以后，她成了他哥哥的妻子，隔着铁栅栏，她轻轻地、忧伤地：永远真的是太远了。她的爱情是低到尘埃里的花朵，低低的绽放。激情与回忆、痛苦与缠绵似乎是燃烧着她生命的火把，她也知道他不会属于她，他留给她的注定只能是眼泪和伤痕，可是她却已经爱得无法自拔。

在影片营造的性别语境中，苏珊娜的死既是一种最终的惩罚，也是她对自己离散三兄弟之罪的救赎。随着苏珊娜和伊莎贝尔的死去，艾弗瑞和崔斯汀兄弟和解了，威廉上校也与兄弟俩团聚，没有女性介入的男性乌托邦重新恢复了平静与和谐。

《燃情岁月》虽然情节曲折离奇又充满暗喻，但整个影片的立场是一种男性中心主义。在这部影片中，女性的角色和地位深可玩味，在入场和退出之间完成了自己的角色使命。它制造了一个具有原始本能气质的男性形象——崔斯汀，通过崔斯汀的传奇经历成就了男性至高无上的神话，在两性关系之中，男性通过对女性的裁判、支配完成

了对于这个神话的定义。女性在这种神话中，扮演着自私、虚荣、软弱的角色，始终是要被排斥、驱逐的力量。

③ 父亲与塞谬尔、艾弗瑞兄弟

　　这是一部至情至性的影片，讲述的是父子间、兄弟间、情人间那种无须言语而更显深邃的情感。

　　握着双管猎枪，坐在门前摇椅上老去的父亲。看得出他最喜欢的是二儿子崔斯汀，因为他最像年轻时的自己，但他努力掩藏这种感情，他想要自己的三个儿子觉得，他对他们的爱是公平的，但这是很难做到的事情。尤其是当塞谬尔战死，崔斯汀陷于自责的泥潭，艾弗瑞走上从政之路，他已无力刻意维系那一种平衡，而更显露出对崔斯汀的爱。

　　　很少见有如艾弗瑞、崔斯汀、塞谬尔般亲密无间的兄弟。确实如此，但这只限于影片开始时的那一部分。而当一个名叫苏珊娜的少女以塞谬尔未婚妻的名义出现后，这一切开始发生了改变。因为苏珊娜拥有那么多迷人的地方，她的善良、纯真、美丽、活泼无不同时吸引着塞谬尔的两个哥哥，他们都爱上了她。

　　战争，让他们有了一时的喘息，却未想夺去了塞谬尔的生命。如果塞谬尔仍然活着，或许什么都不会发生。这让艾弗瑞对崔斯汀产生

怨怪，更让他因崔斯汀与苏珊娜的爱情妒火中烧，也让崔斯汀深深悔恨未能保护好弟弟。

片中的所有主要角色都是悲剧性的。对于鲁德罗上校，长子与次子反目、幼子亡故是悲剧。对于艾弗瑞、崔斯汀和苏珊娜，他们都失去了塞谬尔，失去了所爱，甚至连自己也都失落了。而塞谬尔或许是其中最幸福的，他用死换得了解脱。

2. 音乐鉴赏

《燃情岁月》里带着宿命般悲壮的电影配乐，还有那个金灿灿中透露出恬静的秋天颜色的画面带着神奇的质感，带着苍凉色彩的草原辽阔，阳光似情人的眼波抚摸着崔斯汀的背影和"哒哒"作响的马蹄而过。放浪而狂野的崔斯汀，他的眼睛是深渊也是大海。然而，崔斯汀注定是一个命犯天煞的男人，女人爱上这样的男人注定会是一场悲剧，可是却无法逃脱。

听着电影里消沉如冰雪初融的音乐，看着崔斯汀的痛苦与失落。看着他金色的长发飘荡在藏蓝的天空里，身影随着远山一起慢慢遁入森林的气魄，那条水银一样缓慢流淌的大河，仿佛神秘的寓言般沉默。

第四节
当代电影
——以《肖申克的救赎》为例

一、影片档案

中文名：肖申克的救赎
外文名：The Shawshank Redemption
上映时间：1994年9月23日
导演：弗兰克·达拉邦特
编剧：弗兰克·达拉邦特、斯蒂芬·金
主演：摩根·弗里曼、蒂姆·罗宾斯
拍摄地：美国
类型：剧情、犯罪

获奖情况：
1995年　第67届奥斯卡最佳影片提名、最佳男主角提名、最佳改编剧本提名、最佳摄影提名、最佳剪辑提名、最佳音响提名、最佳原创配乐提名；
1995年　第20届报知映画赏海外作品奖；
1996年　第19届日本电影学院奖最佳外语片

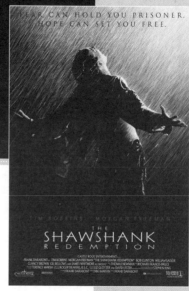

二、剧情简介

20世纪40年代末,小有成就的青年银行家安迪(蒂姆·罗宾斯饰)被指控害妻子及她的情人而锒铛入狱。在这座名为肖申克的监狱内,希望似乎虚无缥缈,终身监禁的惩罚无疑注定了安迪接下来灰暗绝望的人生。

瑞德(摩根·弗里曼饰)1927年因谋杀罪被判无期徒刑,数次假释都未获成功。他成为了肖申克监狱中的"权威人物",只要你付得起钱,他几乎有办法搞到任何你想要的东西:香烟、糖果、酒,甚至是大麻。

未过多久,安迪尝试接近囚犯中颇有声望的瑞德,请求对方帮自己搞来小锤子。以此为契机,二人逐渐熟稔,安迪也仿佛在鱼龙混杂、罪恶横生、黑白混淆的牢狱中找到属于自己的求生之道。他利用自身的专业知识,帮助监狱管理层逃税、洗黑钱,同时凭借与瑞德的交往在犯人中间也渐渐受到礼遇。表面看来,他已如瑞德那样对那堵高墙从憎恨转变为处之泰然,但是对自由的渴望仍促使他朝着心中的希望和目标前进。

一个年轻犯人的到来打破了安迪平静的狱中生活:这个犯人以前在另一所监狱服刑时听到过安迪的案子,他知道谁是真凶。但当安迪

向监狱长提出要求重新审理此案时,却遭到了拒绝,并受到了单独禁闭两个月的严重惩罚。而为了防止安迪获释,监狱长设计害死了知情人。

面对残酷的现实,安迪变得很消沉。有一天,他对瑞德说:"如果有一天,你可以获得假释,一定要到某个地方替我完成一个心愿。那是我第一次和妻子约会的地方,把那里一棵大橡树下的一个盒子挖出来。到时你就知道是什么了。"当天夜里,风雨交加,雷声大作,已得到灵魂救赎的安迪越狱成功。

原来二十年来,安迪每天都在用那把小鹤嘴锄挖洞,然后用海报将洞口遮住。安迪出狱后,领走了部分监狱长存的黑钱,并告发了监狱长贪污受贿的真相。监狱长在自己存小账本的保险柜里见到的是安迪留下的一本圣经,第一页写到"得救之道,就在其中",圣经里边还有个挖空的部分,用来藏挖洞的鹤嘴锄。

经过四十年的监狱生涯,瑞德终于获得假释,他在与安迪约定的橡树下找到了一个铁盒,里面有一些现金和一封安迪的手写信,两个老朋友终于在蔚蓝色的太平洋海滨重逢了。

三、影片鉴赏

1.主题分析

　　作为一部经典商业剧情大片，《肖申克的救赎》中具有浓厚的美国文化元素。情节上看似是在讲述一个含冤入狱的银行家，依靠自身信念用一把勺子挖通迈向监狱之外的大门的故事，但实质是表达美国主流的核心价值观念。

1）个人主义

　　个人主义是美国核心价值观念之一，也是其他价值观念得以存在的前提。正如美国社会学家罗伯特·贝拉所言："个人主义是美国人最深刻的民族特性，是美国文化的核心，美国文化特质中根本性的东西都来自于它。"　在《肖申克的救赎》中，男主人公在面对各种困难时，有着独立的思考与自强不息的精神，表现出一种高度独立与自救的观念，最终借助自身的能力成功越狱。安迪入狱之前是一个银行家，年轻有为，前途无限，当他含冤入狱之后他的生活发生了翻天覆地的变化。但是，他并没有因为自己含冤入狱而自怨自艾，而是在监狱之中享受难得的宁静时光的同时，等待时机，一步步筹谋。他根据自己的计划一步一步挖掘密道，用冷静、沉着来对抗这个世界给予他的不公平。沉默背后是他的一颗坚韧的心和强烈的个人主义信念，这

种独立品质使安迪的形象充满人性的魅力。

2）自由至上

"不自由，毋宁死！"自由思想最早溯源于寻求独立、反抗压迫的美利坚先人们，在历史长河中积淀成为美国人根深蒂固的价值观念。影片借助美国自由女神像开始寻求对自由的无限向往，寻求本片对于自由追求的根源。安迪虽然深陷囹圄，每日被监控，失去了身体的自由，但他从未放弃对自由的追逐。而正是未来自由给了安迪希望，激励着他逃出生天。安迪不仅追求自己的灵魂自由，他还企图帮助被长期精神摧残的狱友们能够获得一丝的精神自由。他每周给州议会写一封信，希望能够在监狱中扩建图书馆、增加图书，整整坚持了六年，在没有任何希望的情况下，他还是没有放弃，又坚持六年每周写两封信，最后，终于获得了一些成果。为了狱友们短暂的精神解脱，安迪还在播音室里私自播放乐曲《夜色温柔》，因此被关禁闭两个星期。监狱虽然可以禁锢安迪的身体自由，但是无法停止他灵魂对自由追逐的脚步。安迪逃脱监狱的束缚不仅是个人自由主义的实现，也意味着每个美国人对打破体制化，获取自由的终生追求，这正是电影《肖申克的救赎》传达的根本价值观念所在。自由主义观念已经成为美利坚民族文化与社会文化的一种共识，更是人们追求个人幸福生活一个核心思想。

3）救赎

　　故事之中具有很强烈的个人英雄主义色彩和独特的救赎文化。在这部具有高度个人英雄主义色彩的电影之中洋溢着希望与自由，片中安迪在进行自我救赎的同时，也拯救了其他人，最终用自身的努力让灵魂获得新的希望。

　　希望是全片救赎之路的主题。在安迪来到肖申克之前，监狱之中充溢着肮脏、恐惧与绝望，犯人在这里毫无自由可言，只是为肖申克监狱无偿出卖自身廉价的劳动力。虽然监狱长口头上说："我是世界的光明，跟着我就不会面临黑暗。"但是监狱长口头上的希望，却是彻头彻尾的"伪希望"，他只是借着希望之言，干着恶劣之事，他就是要犯人绝对服从他，用一切规章制度来限制他们的言行，正是这样的所作所为，彻底消灭了肖申克犯人的所有希望。

　　安迪的到来就是注定要打破这样的伪希望，他带来了真正的希望。这种希望是对于恶势力的反抗，为每日消磨时光的狱友们带去新的生活。他不畏惧艰险，给大家赢得一次享用啤酒的机会；违背监狱长指令给大家播放美妙的音乐；通过自身的坚持给狱友们建立了监狱图书馆；甚至凭借自身的意志力最终花了二十年挖地洞逃生。小说中人物变化最大的就是瑞德，虽然在监狱待了长达几十年，但是他坚信"希望"的终点是自由。真正的自由不仅仅是身体的自由，而且是心

灵的自由，这是安迪用自身行动对于瑞德的救赎。对此，我们不得不说安迪是一个诗化的英雄，影片从头到尾都是洋溢着一种"希望"的主题。

影片《肖申克的救赎》里，安迪得到了救赎，瑞德也得到了，最后连肖申克监狱里的囚犯也得到了救赎。安迪救赎了自我的身与心，同时他的行为方式也拯救了其他囚徒的心灵。救赎的最终目的是获得自由。

2.隐喻手法

在影片《肖申克的救赎》中，各种隐喻比比皆是，有如友情隐喻意味的美女海报，有如隐喻最终释放之口琴，但所有隐喻中，监狱隐喻和宗教隐喻最为突出。

监狱在影片中隐喻为令人窒息的一种体制，而监狱的高墙隐喻为体制化的"执行者"，深陷其中的人是无比渺小的，时间一点点将个人挤压、固化为体制人。在电影之中，布鲁克是一位在监狱生活长达50年的图书馆管理员，监狱就是他的整个世界。对于布鲁克而言，外面的世界实在是太可怕了，当布鲁克获得假释之后，就像一个第一次踏入社会的孩童一般无所适从。他获得了一份在超市的工作，他经常无故被老板苛责，夜里也睡不安稳，他想回到监狱之中。这样一个垂暮之人面对外面的现实世界只是一个无用的老者。因此压抑与郁闷的生活让他倍感窒息，最终他选择自杀来进行自我了结。当迈出狱门后，虽然他肉体获得了自由，但灵魂仍被体制所羁绊。事实上，他被体制化扼杀，成为体制化的牺牲品。不仅如此，而安迪的狱中挚友瑞德，出狱后不经请示尿不出一滴尿。主人公正是在这样的绝望的环境下中，保持着对自由的向往，以超人的毅力和耐心硬生生的撕裂了体制化之网。

另一个重要的隐喻是《圣经》。影片中对于经文内容的引用很多。如典狱长沃登戴着教会所颁发的30周年纪念襟章，办公室桌所摆着的纪念盘上赫然雕刻着的鎏金大字——"基督就是我的救世主"，虽然满嘴不离经文，善于采用教义对犯人进行训导，甚至为囚犯人手发放一本《圣经》，但实质却是个道貌岸然之人。他肮脏内心与行为、令人不耻，所有的表面现象都隐喻着他信仰的缺失与虚伪的人性。首先，他将自我置于一个与上帝相同的位置之上。他严重告诫犯人："在我这里就必须将灵魂交予上帝，将肉体交予我。"他在清晰地向犯人们传达这样的信息："我就是你们的主，只有我能够主宰你们所有人的命运。"所以，他并不将《圣经》视为犯人的救赎之具，而是将其作为禁锢犯人们的精神枷锁。此外，他自身残暴而邪恶，借助于犯人来为自己赚黑钱，并让安迪将他的黑钱洗白，他手握犯人的生杀之权，为破灭安迪的重生将汤米杀害，他践踏了所有的道德和法律准则。安迪虽然在《圣经》中，挖了小洞用以存放锤子，表面上来看，是对《圣经》的破坏，但内心的灵魂却善良、公正，而这与沃登形成鲜明的对比，隐喻救赎者、迫害者间难以调和之冲突，展现了反派人物的邪恶，也凸显了安迪的善良，是内心光明与黑暗的对决。

思考练习：

1.观摩电影《魂断蓝桥》，写一篇影评。

2.观摩电影《乱世佳人》，写一篇影评。

3.观摩电影《燃情岁月》，写一篇影评。

第三单元

欧洲电影概述鉴赏

第一章
欧洲电影概述

◊ 卢米埃尔兄弟

电影起源于欧洲,更确切地说,电影起源于法国。

自卢米埃尔和梅里爱之后,电影便在艺术的道路上苦苦寻觅着自己的落脚点。无论是法国的印象主义电影,还是德国的表现主义电影,抑或是超现实主义电影,这些丛生的现代主义流派以奇思妙想、惊世骇俗,为电影在艺术的领域争得了一席之地。而以弗拉哈迪和格里尔逊为首的现实主义巨匠们,则从另一条道路上印证了电影是——种技术与艺术的结合体。欧洲电影的现实主义进程是一次完美的曲线历程。它不仅有巴赞、克拉考尔、维尔托夫这样的理论大师做其后盾,而且其影响几乎波及了整个欧洲。电影此时已不再是上流精英所把玩的游戏,而是渗透到了社会的各个领域。当电影已确立其艺术地位以后,艺术电影又有着怎样的表达范式和语言体系呢?欧洲作为电影的发源地,理所当然地充当了艺术电影的开路先锋。欧洲现代电影的出现,预示着欧洲艺术电影新浪潮的到来。这股

新浪潮以不可阻挡之势将欧洲电影推向了艺术的又一高峰。现代主义进入电影，要比它进入诗歌、绘画、雕塑晚一二十年，但电影对其他艺术的影响有着极强的接受力。所以，很快在现代主义滋生的欧洲便开始了一场电影先锋运动。这场运动是在现代主义思潮蔓延的前提下形成的，当电影还是无声的时候，它那种纯视觉元素以及由黑白影像引起的梦幻感觉，首先吸引了现代主义艺术家，特别是画家的注意。现代主义画家亚波利奈、毕加索等都对无声电影表示过关注，因为他们在电影中看到绘画的影子，进而发现电影与绘画有某种意想不到的联系。于是，一批现代主义画家很快便对电影产生了浓厚的兴趣，他们欢呼画面的时代到来了，应由画面来主宰一切。他们认为，电影应当是音乐，是舞蹈，是诗，是建筑。他们主张电影应没有故事，没有开头与结尾，不存在过去与未来的一切界限。他们提出了一系列先锋派理论，而首先实践这些理论的则是德国表现主义电影。

第一节
法国电影发展概述

19世纪末，被称为"世界电影之父"的法国卢米埃尔兄弟拍摄了多部短片，电影自此诞生。影片多为室外拍摄的场景，没有情节。之后梅里爱拍摄的影片，讲求摄影技巧和舞台布景，带有杂耍游戏的特点，叙述一个完整的故事。第一次世界大战后，法国电影进入低谷。

1. 法国印象主义电影

直到20年代,以德吕克为代表的印象派电影诞生了。印象派电影不太注重故事情节,着重于创造氛围,以风景或背景作为影片的重要角色,追求造型美、新奇的视觉形象和新颖的拍摄角度,如《车轮》《拿破仑》等。

◇法国电影《车轮》剧照

路易·德吕克通过他主办的《电影杂志》,幻想用"纯艺术"来复兴法国电影,并呼吁"法国电影必须是真正的电影,法国电影必须是法国的电影"。他在理论上提出了"上镜头性",这一概念的法文是由"照相"和"神采"两个含义组成,前者体现了

◇法国电影《母狗》剧照

电影的逼真性,而后者则体现了由光影所带来的神奇的艺术性。这种重视光影的思想,十分符合印象主义绘画的特点。

于是,在德吕克的理论指导下,法国印象主义电影流派应运而生了。此流派进行了一系列创作实践,代表作有:谢尔曼·杜拉克的《西班牙的节日》和《微笑的伯戴夫人》,马塞尔·莱皮埃的《黄金国》,阿贝尔·冈斯的《车轮》(原名《铁路的白蔷薇》)和《拿破仑》以及德吕克的《流浪女》等。

印象主义电影非常重视"光"的视觉效果,如《微笑的伯戴夫人》中,光线的昏暗营造出了阴郁的家庭环境;《黄金国》中,舞女暴露在西班牙的灼热阳光下,从而衬托出她的无奈和绝望;阿贝尔·冈斯甚至在作品中发现了

"光的音乐"。印象主义电影对蒙太奇以及摄影技巧进行了创造性运用。如《车轮》中最有名的"覆车"片段:外景、悬崖、人物的面孔、制动杆、水蒸气交替出现,节奏越来越快,最后则发生了覆车的惨剧。在《忠诚的心》中,描写节日市场的镜头也是"快速蒙太奇"的成功运用。

摄影技巧的改进主要体现在主观摄影、移动摄影和特技摄影三个方面。在《黄金国》中,当看到片中格拉纳达城的阿尔汉勃拉宫时,就宛如看到一幅模糊不清的、稍微变样的莫奈(法国印象派画家)的油画。这一宫殿的形象,被称为电影中"画家视点"的主观摄影。在《拿破仑》中,为了拍摄在科西嘉岛上追赶拿破仑的场面,摄影机绑在奔跑的马上,从而创造了移动摄影。特技摄影在《车轮》《忠诚的心》以及《我控诉》中体现在运用"叠印"的手法。印象主义电影流派在电影史上被认为是最具精品意识、最富高雅气质的一个流派。在他们的作品中,经常可以领略到"象征""隐喻"的意味,并且其作品将人物的内心活动作为影片叙述的主题,从而创造出一种"诗意"的效果。如《流浪女》中,表现一个儿童玩的皮球在石子路上滚转,用以象征女主人公的流浪生活。

印象主义电影学派受到了印象主义绘画的启发,在电影艺术道路上的探索富有成效。但印象派过分追求造型与诗意,影片中经常出现铁路、火车、破屋、节日市场等,这些背景看起来比人物还要生动,但我们很难从这一学派所拍摄的一些较好的影片中看到当时法国的情景,甚至连比喻式的反映都看不到,因此,当德吕克去世以后,这一流派由于得不到社会赞助便自行解散了。一部分人走上商

业化道路，而另一部分人走上与商业化彻底决裂的先锋派道路。

20世纪30年代的法国印象主义电影，以引人入胜的视觉影像、透彻的社会分析、复杂的虚构结构、丰富多彩的哲理暗示为特点。多以下层人民的生活为题材，侧重于表现人物的心理活动，多采用长镜头和深焦镜头。代表导演让·雷诺阿，作品有《母狗》《幻灭》《游戏规则》等。

2.法国诗意现实主义电影

诗意现实主义电影，对于电影本性（客观地记录）和电影技术（神奇的光）十分崇拜，其中就孕育着写实与诗意的概念。所以，当法国先锋派因为只重视形式不重视内容，而使他们失去观众时，他们便走向了诗意现实主义的道路。30年代的诗意现实主义继承了20年代先锋主义电影运动的创新与实验精神，接受了有声电影的挑战。当然，诗意现实主义的出现与社会现实也有一定的关系，当时的法国刚从一战中苏醒过来，经济大萧条使人们开始关注现实，并不得不思考如何在困难的生活中去寻找一点点乐趣、一点点诗意。于是，电影艺术家把镜头对准下层民众，以优雅的情调把一战后法国广大民众的生活真实表现出来，从而孕育出了"诗意现实主义"之花。曾经拍摄过《幕间节目》的雷内·克莱尔是法国电影从无声向有声过渡时期的重要导演，也是诗意现实主义电影的先驱之一。他在有声电影初期拍摄的《巴黎屋檐下》《百万法郎》《自由属于我们》《七月十四日》，被称为他在这一时期的"四部曲"。这些影片既表现了巴黎的风土人情，又不乏诗意的喜剧讽喻色彩。同为诗意现实主义先驱的让·维

果拍摄的《尼斯景象》真实地描述了尼斯上流社会与下层人民的贫富悬殊；而在其《操行零分》中，用高速摄影拍摄的"枕头大战"场面极其富有诗意。维果在拍完《驳船阿塔朗特号》后便去世了，年仅29岁，这成为法国电影史上的一大憾事。诗意现实主义的创作高峰大致出现在1934—1939年间。雅克·费戴尔拍摄的《大赌博》《米摩莎公寓》，杜威尔的《逃犯贝贝》，以及卡尔内的《雾码头》《天色破晓》等，真实地揭露了当时法国的社会黑暗与人民疾苦，形成了诗意现实主义中的"黑色现实主义"风格。让·雷诺阿是法国诗意现实主义的象征，被誉为"写实主义大师"。

30年代的法国诗意现实主义电影是介乎诗和自然之间的现实的诗意和诗意的现实相交融的电影流派，其现实主义倾向中的诗意内核便是"歌唱生活"，用一种理想色彩的乐观态度去看待人生。所谓现实，就是植根于法国传统，体现出对现状的关怀与尊重。诗意现实主义电影更新了"现实"观念，确立了"景深镜头"，并发挥了电影中的文学力量。虽然它也有某些缺点，但至今仍被认为是最具法国特色的电影流派。

第二次世界大战后，法国电影再次进入低潮，1958年后"新浪潮"给电影带来了新的生气。作品以表现个性为主，体现了"作者电影"的风格思想。导演们喜欢即兴与自发的拍摄方式，自由的剪辑，大量运用纪录片和新闻片的拍摄方法，主题带有存在主义的色彩。领军人物让吕克·戈达尔的电影语言离经叛道，作品《筋疲力尽》一鸣惊人，还有特吕弗的作品《四百下》《朱尔与吉姆》等。

50年代末形成的"左岸派"电影,更加全面地受到现代主义思潮的影响,主题集中在"记忆和遗忘"的矛盾中,重点描写人物内心的活动,对外部环境采用纪录的方式,具有更为浓重的文学特质与现代派色彩。如阿伦·雷乃的《广岛之恋》,玛格丽特·杜拉斯的《印度之歌》等。

80年代之后的青年导演,视觉画面更加精雕细琢,运用时尚高科技,以快节奏的电影技巧为特点,模仿好莱坞的高投入高收益的做法,如"新巴洛克"代表之一的吕克·贝松的《碧海情天》炫目迷人。

◇法国电影《这个杀手不太冷》剧照

90年代后,新一代导演分成了两派,"学院派"和"现代派"。吕克·贝松的代表作《这个杀手不太冷》(又译《杀手莱昂》)、《圣女贞德》《第五元素》等,使法国电影走向了国际舞台。

第二节
意大利电影发展概述

意大利新现实主义电影

意大利"新现实主义"电影,是在二战废墟上兴起的,意大利电影艺术家们从漫长的法西斯独裁统治中解放出来,富有创造性和探索性地向世界展示了有声电影以来电影趋向现实主义美学追求的最突出的成就。

第二次世界大战的结束,激发了艺术家的创作热情,

对战争的仇恨以及面对战后现实的无奈，促使电影要以一种"新"的姿态来面对现实。另外，在这个曾经以"豪华影片""白色电话片"以及"书法派"影片而著称的电影国度里，墨索里尼为了巩固其政权，十分重视电影业，他拨巨款建造"电影城"，还设立了"电影试验中心"，这些措施为新现实主义电影的诞生提供了必要的物质条件，同时也培养了大量的电影人才。

意大利新现实主义电影的创作历史，一般是指1942—1956年，前后共十四年的时间。可分为三个时期——准备期（1942—1945）、全盛期（1945—1950）、衰退与终结期（1950—1956）。

1942年，维斯康蒂拍出了《沉沦》。同年，德·西卡和柴伐梯尼合作，拍摄了《偷自行车的人》《孩子们看着我们》，从而揭开了新现实主义运动的序幕。

新现实主义电影的真正历史开始于1945年，即罗西里尼拍出《罗马，不设防的城市》那一年。1945—1950年，新现实主义电影的全部特点逐渐形成并体现在一系列作品中。它们包括罗西里尼的《游击队》《德意志零年》，德·西卡的《温别尔托·D》四部曲，以及威斯康斯的《大地在波动》，德·桑蒂斯《罗马11时》等。新现实主义电影在1950年以后走向衰落。1956年由德·西卡和柴伐梯尼合作的影片《屋顶》的问世，标志着这一运动基本宣告结束。

意大利新现实主义是一种风格，也是一种"记录精神"，同时又是一个统一的电影艺术运动。他们主张"扛着摄影机上街""到围观的群众中去寻找演员""在日常

生活中发现事件"。他们利用长镜头进行无剧本实景拍摄,在剪辑、灯光方面避免人为雕琢,起用非职业演员,并在对白中使用地方方言,情节结构松散,不刻意编织情节,而是从人们忽视的事实中去发现"戏剧性"的东西。

意大利新现实主义电影运动是法国诗意现实主义和苏联社会主义现实主义的延续,其创立的纪实美学不但为巴赞纪实电影理论的产生与发展起到了积极的作用,而且也影响到了20世纪60年代法国"新浪潮"电影的表现手法与审美旨趣。

在意大利,安东尼奥尼和费里尼是新现实主义电影的继承者,但从50年代起便转向了个人心理的探索,形成了新现实主义的"新浪潮"电影,即现代主义电影。寻求一种更为人性化的表达方式,更关注生活中个体的生存境遇、心理状态,展示资本主义社会面临的精神危机。影片完全打破了传统叙事模式,以哲学观念和心理意绪为核心,侧重表现人物内心意识或潜意识的揭示。标志人物米开朗基罗·安东尼奥尼,代表作品有《奇遇》《夜》《蚀》等,表现了很高的艺术创新性。另一代表费德里科·费里尼,作品有《甜蜜的生活》《八部半》《朱丽叶塔的精灵》等。自传因素、幽默风格和充满幻想的银幕世界,成为费里尼影片的三个美学特征。

到了70年代,意大利电影达到了鼎

◇法国／意大利电影《索多玛的一百二十天》剧照

◇意大利电影《西西里的美丽传说》剧照

◊《海上钢琴师》2019重映海报

盛,涌现出了两位"作者电影"的代表人物:帕索里尼和贝托鲁奇。帕索里尼逝世前拍摄的作品《索多玛的一百二十天》,更是以空前的真实性和寓言性展示了"人类文明"的另一种风貌,被称为他的"精神遗嘱"。帕索里尼的电影个性色彩浓厚,并伴有强烈的个人情感癖好(如同性恋、怪异情感等)。贝托鲁奇于1972年拍摄的《巴黎最后的探戈》,通过一段奇遇式的爱情展示了西方社会的"世纪精神病态和生存状态"。

80年代,意大利电影陷入低谷。但90年代一开始,意大利电影便又再次跃入人们的眼帘。托纳托雷的三部曲《天堂电影院》《西西里的美丽传说》以及《海上钢琴师》,再次为意大利的"作者电影"续写了美丽神话。

第三节
德国电影发展概述

1. 德国表现主义电影

表现主义艺术流派兴起于20世纪初,流行于德国、奥地利和欧洲北部等地。它首先出现于绘画当中,要求突破事物的表象,表现事物的内在本质;要求突破暂时的现象描写,展现永恒的真理。这一流派受康德、柏格森直觉主义和弗洛伊德的精神分析学的影响,强调用特殊手法来表现现实世界。

文学中最有名的表现主义作家当属奥地利的卡夫卡,

其特点是用夸张的、变形的,甚至荒诞的形式去表现人物的内心世界,把作者的内心骚动外设于所描绘的形象中。

◇德国电影《卡里加利博士》剧照

第一次世界大战后,战败的气氛笼罩着德国。广大人民特别是知识分子在经历战争梦魇后,痛恨战争、诅咒社会的情绪日益增长,并对战后的现实生活感到极度恐慌。特别是在思想文化领域,久受压抑的思想和创造力需要完全的释放。因此,表现主义电影是在否定过去、争取自由的情况下出现的,其艺术目的是力图通过不自然的形式和极度失真变形的世界来强烈表达人物内心的恐惧与焦虑情绪。

第一部比较有名的先锋派电影是《卡里加利博士》(又名《卡里加里博士的小屋》)。这部电影的导演是三个"狂飙社"的表现派画家。这部影片讲述的是一个叫卡里加利博士的精神病院院长,由于杀人而被关进疯人院的故事。电影在正式开拍前对剧本进行了重大的改动——卡里加利博士不但未被关进疯人院,反而成了一个清醒者。这一改动重新确立了权威的正当权利,而否定了对权威的怀疑与反抗。影片公映后在舆论上引起了激烈争论,但是对其主题颇有微词,因为影片将原来的反权威主题转化为了对权威的正义颂扬。尽管《卡里加利博士》一片存在这一致命弱点,但卡里加利博士乃是电影独创的第一个悲剧典型。这个典型所代表的与其说是一个人物,倒不如说是一种心理状态。

《卡里加利博士》这部有名的影片,今日已成为了解

德国精神的关键作品之一。这部影片完美地体现了表现主义风格。片中的房屋、烟囱和天空,都是在一种变异的、不可能的角度中相互峙着。与这种非自然的、扭曲的环境相吻合的,是本应鲜活的人物都经过浓重的变形化妆,他们穿着奇形怪状的衣服,行动就像一具具僵尸。影片明暗对比强烈,善于利用光的各种层次刻画人物和渲染气氛,从而形成夸张变形的效果。

继《卡里加利博士》一片以后,表现主义电影的作品还有弗里茨·朗格的《三生记》,威格纳的《泥人哥连》,茂瑙的《吸血鬼诺斯费拉杜》,以及鲁宾逊的《演皮影戏的人》等。保罗·莱尼的《蜡人馆》,则是表现主义电影的最后一部作品。

德国表现主义电影都是以主观的手段营造浓重的神秘主义气氛,主题多为谋杀、死亡、暴力等,环境异化、塑造非自然人物是其不变的风格。

表现主义电影的历史是短暂的,由于其艺术痕迹过浓,表现手法假定性太大,难以拥有更多的观众。但其视觉风格为后来的恐怖片开了先河,特别是在好莱坞的恐怖片里,斜射的灯光照明、棱角分明的构图和咄咄逼人的物象,都已成为反映人物恐惧、紧张和不正常的精神状态的必要手段。

2.德国抽象主义电影

抽象主义电影是电影发展进程中一种极端主义的倾向。德国先锋派画家们在对线条、光线、体积、色彩的研究中,感受到了节奏与韵律的意味,于是他们便突发奇想,把这些严肃沉默的元素运用到电影之中,从而创造出

◇法国先锋电影《机器舞蹈》剧照

一种"沉默的旋律"。

瑞典画家维金·艾格林在德国摄制的《对角线交响乐》《平行线交响乐》《地平线交响乐》三部动画片,都是运用各种形状的线条来表现一种律动感。从《对角线交响乐》《第23号节奏》《第四号作品》这样一些片名,可以看出德国抽象派的意图是使用一些活动的几何图形,像管弦乐中的各种声调那样,来创造他们所谓的"沉默的旋律"和真正的"视觉交响乐"。

最后,总结一下德国抽象派与法国抽象派的异同。

正如法国电影史专家乔治·萨杜尔所说:"德国先锋派内容严肃的作品,同充满快乐讥讽情调的法国先锋派影片造成强烈的对照。"德国抽象派是动画试验的产品,选取的是几何元素,并按一定的规则进行组合。而法国抽象派则是从客观世界中选取形象元素,并且画面当中有了人物的出现,从而创造出幽默的主题。

比如立体派画家费尔南·莱谢尔的《机器舞蹈》是

一部表现物体和齿轮跳舞的影片,但它并不是一部抽象的影片,片中的物体几乎都是一些生活中常见的东西,如气枪、木马、轮盘、玻璃球等。这些物体凑在一起,狂跳乱舞,从而使影片带有一种快乐幽默的气氛。

抽象主义电影的出现是时代的产物,是由现代工业、现代都市所折射出来的情感。它表达了人们面对电、光、机器、火车这些新事物所产生的一种内心体验。尽管抽象主义电影存在着某种艺术缺陷,但其勇于揭示世界本质的探索精神,永远值得我们敬佩。

3. 新德国电影

第二次世界大战以后,德国分裂为两个国家:东德和西德。战后的西德,在美国与西欧的支持下经济迅速恢复。但电影却复苏缓慢,电影市场大多被好莱坞占领,拍摄的影片也完全丧失了德意志精神。1962年的"德国电影奖"竟找不出一部能够授予"最佳故事片"和"最佳导演奖"的影片,而送往威尼斯国际电影节的五部影片也被悉数退回,德国电影曾经的国际声誉丧失殆尽。

面对德国电影的衰败,一些青年导演萌生了革新德国电影的强烈愿望。1962年2月28日在第八届"德国短片节"上,26位得到政府资助的青年导演发表了"奥伯豪森宣言"。"奥伯豪森宣言"成为新德国电影运动明确的起点和标志性文献。

新德国电影初期被称为"德国青年电影",这一时期的代表作有斯特劳布启《没有和解》,克努格的《向昨天告别》,彼得·沙莫尼的《狐狸禁猎期》,以及施隆多夫的《青年托尔勒斯》等,这些作品在国际上受到注意,

获得了很好的声誉。70年代中期,新德国电影进入创作高潮,产生了"新德国电影四杰",即法斯宾德、施隆多夫、赫尔措格和文德斯四位青年导演。

1)法斯宾德——新德国电影的心脏

赖纳·维尔内·法斯宾德,1946年5月31日出生于德国的巴伐利亚州,18岁时进入慕尼黑一所戏剧学校学习。1969年他拍摄了自编自演的处女作《爱比死更冷》,从此一发而不可收。在他短短的36年中共拍摄了47部影片。《爱比死更冷》受到美国黑帮片的影响,描写了街头无赖靠拳头和手枪来实现愿望的故事,但导演希望人们看后能产生一种"对社会的愤怒"。1971—1977年,法斯宾德共拍了20部影片,并逐渐发展出了自己的"艺术情节片"。这些影片包括《四季商人》《恐惧吞噬灵魂》《中国轮盘赌》等。1978—1982年是法斯宾德电影创作的后期,也是其创作趋于成熟的阶段。由《玛丽娅·布劳恩的婚姻》《莉莉玛莲》《洛拉》《薇萝妮卡·福斯的欲望》组成的"女性四部曲"是其创作成熟的直接体现。1982年,法斯宾德拍摄了他的最后一部影片《水手克莱尔》,影片表现了一种绝望的人生态度。1982年6月10日深夜,因过量服用毒品和镇静剂,法斯宾德猝死于家中。

法斯宾德的影片大都表现了人的冷酷、庸俗、背叛、孤独和欲望等,他把艺术触角潜入到人的精神世界和德国历史的深处,以严峻而锐利的目光、以叙事与非叙事的叙事格局,以耗费生命为驱动力的非凡创造力,为自己赢得了"新德国电影的心

◇德国电影《铁皮鼓》剧照

脏"的美誉。

2）福尔克·施隆多夫——新德国电影的四肢

福尔克·施隆多夫生于1939年，毕业于法国高等电影学院，曾做过新浪潮导演阿仑·雷乃的助手。施隆多夫第一部影片《青年托尔勒斯》，影射了纳粹残酷迫害犹太人的滔天罪行。1979年，施隆多夫拍摄了其经典之作《铁皮鼓》（又译《锡鼓》），影片创造了一种集恐怖片、乡土片、滑稽片、色情片、西部片以及政治讽刺片为一体的影片模式，是新德国电影艺术手法上的一次新的飞跃。影片通过一个从三岁便拒绝长大的小侏儒的目光，审视了近半个世纪德国历史的沧桑变迁，表达了对纳粹法西斯的强烈抗议和对自私虚伪、道德沦丧的成人世界的无情揭露。《铁皮鼓》是新德国电影最具功力的影片，曾荣获1979年戛纳电影节金棕榈大奖。施隆多夫是一位自始至终参加新德国电影运动的导演，因其在文学改编、艺术性、通俗性等多方面卓有成效，而被誉为"新德国电影的四肢"。

3）维尔内·赫尔措格——新德国电影的意志

赫尔措格生于1942年，是一位自学成才的导演，他的电影创作与众不同，风格怪异，极少德国本土题材。他的拍片足迹遍布世界各地，影片的主人公大多是精神病人、侏儒、残疾人、幻想家甚至天外来客。70年代，赫尔措格拍摄了《阿基尔·上帝的愤怒》《人人为自己，上帝反大家》两部影片。影片《阿基尔·上帝的愤怒》刻画了阿基尔这个专横、狂妄、歇斯底里式的人物，正如电影学专家虞吉教授所说："阿基尔这一银幕形象，显然是对卡里加利博士——希特勒序列的有效延伸。"《人人为自己，上

◊德国电影《罗拉快跑》剧照

帝反大家》是赫尔措格电影中少有的德国题材。导演在片中塑造了一个被社会遗弃，受尽歧视与嘲弄的"局外人"形象；该片被奥格玛·伯格曼推崇为："一生中所看到的十部最好的影片之一。"在新德国电影导演群中，赫尔措格是一个离群索居者、浪漫主义者，同时又是一位"某种固定、观念和梦境的信奉者"，他的影片因哲理性太强而不大卖座，但他却坚持自己的艺术风格，拒绝同商业电影妥协。正因如此，他被德国电影评论家誉为"新德国电影的意志"。

4）约姆·文德斯——新德国电影的眼睛

约姆·文德斯生于1945年，1970年毕业于慕尼黑电视电影学院。文德斯的艺术特点是在欧洲创造了一种新的影片——公路片。在他的影片中，"游历是文德斯影片表现的主要事件，而汽车则是游历中迁移变幻的空间"。70年代文德斯创作的由《爱丽丝漫游城市》《错误的运动》以及《时间的流程》组成的"旅行三部曲"是其最突出的代表作品。三部影片，三个性格孤僻的男人，他们四处漂泊，居无定所，在无望的凝视中寻找着自己的心灵家园。80年代，文德斯拍出了力作《得克萨斯州的巴黎》和

《柏林上空》，分别荣获戛纳电影节金棕榈奖和最佳导演奖。这两部影片中的"公路片"风格已有所变化，加重了情节与人物的作用。文德斯真正个性化的表现是"凝视中的发现"，他无疑是最勇于发现和乐于发现细节的"旁观者"，因此，他被称为"新德国电影的眼睛"。

汤姆·泰克沃是德国电影近年来闪现的亮点，这位11岁便拍摄短片的"电影娃娃"，以《罗拉快跑》展现了自己与众不同的电影才华。片中电玩游戏、MTV、卡通片、警匪片等视听元素被融入了罗拉拯救性的奔跑中，时间与空间被分切在对同一事件三次不同的叙述中。泰克沃的这部影片是新世纪德国电影一个好的开端。

第四节
瑞典电影发展概述

1913—1929年，"瑞典电影之父"斯约斯特洛姆创立了被称之为"瑞典古典学派"的一些美学原则。这一时期的瑞典电影，以拍摄真实优美的社会现实、新颖别致的摄影剪辑手法、迷人的自然风光给世界影坛带来了清新之风。但随着几名电影主创的离开，瑞典电影陷入了一蹶不振的境地。

20世纪40年代，瑞典出现了现代主义最有影响的导演——英格玛·伯格曼，开辟了现代主义哲理电影，代表作品有《第七封印》《野草莓》《芬尼和亚历山大》等，伯格曼的影片深含现代主义电影特质，高度个人化和主观化，并把意识流引入电影，注重人物内心和精神世界，把

梦作为电影表现的主要手法，抽象的哲学理念作为影片的中心。伯格曼成为世界电影变革的先驱者。

曾经的"瑞典学派"，让这个北欧小国在电影历史舞台上不容小觑，而到了50、60年代，"现代哲理电影的先驱"伯格曼的出现，再次证明了瑞典电影的伟大。

第五节
英国电影发展概述

英国电影一开始以想象奇特的特殊摄影效果而著称。20世纪10年代发展了"布莱顿学派"，深受纪实美学思想的影响，提出"通俗化"的创作原则，镜头对准小人物，触及一些社会问题，首创了电影蒙太奇的艺术手法。1933年，亚历山大·柯达拍摄的《英宫艳史》面向国际，开创了英国电影的繁荣局面。

20世纪30年代，英国出现了纪实电影运动，一方面，强调影片的社会意义，另一方面，又注意在直面现实时进行艺术加工。在1930—1940年间最为突出的大事，就是纪录片学派的形成。这一学派的组织者便是约翰·格里尔逊。格里尔逊出生于苏格兰丁斯顿，父亲是思想开明的乡村学校校长。推动格里尔逊对电影产生兴趣的，竟是弗拉哈迪的影片《北方的纳努克》。弗拉哈迪后来对格里尔逊的电影事业曾有过很大的帮助。格里尔逊亲自拍摄的唯一影片是《飘网渔船》，这部影片具有一种"交响乐"式的异国情调，表现了在北海捕捞鲱鱼的过程。从作品中，我们不难发现，英国这一学派显得有点过于艺术，萨杜尔认

为:"他们对于构图、蒙太奇和摄影的兴趣超过了对主体的兴趣。对于那些缺少异国情调、没有新颖造型的主题,都不屑摄制。"然而,这种技术层面的加工并不妨碍对于现实的再现。用朴素的技巧拍摄有"排演成分"的真人真事,和仅仅在表现技巧上对绝对真实的生活场景进行艺术加工,实际上是西方写实主义的两个流派,而弗拉哈迪和格里尔逊恰恰是这两个流派的代表。

格里尔逊由于受到政府与社会团体的资助,十分重视影片的社会意义。他把电影视为讲坛,把自己视为宣传家,这与弗拉哈迪竭力逃避现实、迷恋原始文明形成鲜明的对比。格里尔逊曾经邀请弗拉哈迪到英国拍摄过一部影片《工业的英国》,这部影片可以说是两者优劣互补的最好明证。

英国纪录片学派的代表作品还有《夜邮》《锡兰之歌》《煤矿工人》等。这一学派后来由于得不到财政支持而产生了两种倾向:一是以保罗·罗沙为代表的"纪实片";二是以汉弗莱·詹宁斯为代表的纪录片,富有人情味和幽默感,并融入了叙事的成分。这之后,还有《雾都孤儿》这样的"文学电影"和伊林喜剧两种样式。

20世纪50年代后,一批青年导演发起了反保守,要求重视个性表现的"自由电影"运动,在1963年达到了高潮,诞生了《法国中尉的女人》等经典影片。

导演大卫·里恩是英国史诗电影的最佳拍摄者,代表作品有《雾都孤儿》《阿拉伯的劳伦斯》《印度之旅》等。遵循古典创作原则,反思人类的历史和文化,富有现代性和深厚的历史性。

80年代阿伦·帕克的《迷墙》，抒情气氛异常强烈，可谓是独树一帜，成为后现代电影的一个里程碑。《鸟人》的叙述视角也很特别，拍得令人惊叹。另一位英国导演格林那威执导的《厨师、窃贼、他的妻子、妻子的情人》有着浓厚的后现代舞台剧色彩。

90年代以后，英国电影喜忧参半，影片《憨豆先生》《恋爱中的莎士比亚》《猜火车》《浅坟》等，对电影的内容和形式等方面进行了不同的探索，体现了英国地域、民族、文化传统和特色。

◇英国电影《憨豆先生》海报

第六节
西班牙电影发展概述

20世纪20年代西班牙无声电影高潮时期，出现了佛洛里安·雷伊这样的优秀导演，《邪恶的村庄》具有较深刻的现实意义。

30年代，西班牙出现了商业化电影，《无粮的土地》成为重要代表。到了西班牙内战期间，出现了政治电影。

50—60年代，受意大利新现实主义和法国新浪潮电影的影响，出现了一批反映现实、格调清新的西班牙新电影，如绍拉的《流浪儿》等。

◇西班牙电影《蛮荒故事》剧照

70年代后,最伟大的导演莫过于"超现实主义电影巨匠"布努埃尔。新的政府带动了新的电影,表现社会问题,反映人性的影片成为主流。布努艾尔把超现实的假定性,纪实的逼真性和故事情节的可能性完美地结合在一起,运用隐喻、象征、幻觉、梦境等手法,代表作品有《一条安达鲁狗》《白日美人》等。

80年代,这个崇尚斗牛的国家出现了一位"制造争议的天才",他就是佩德罗·阿尔莫多瓦。这个留着一头爆炸式发型的电影大师,正在形成他独特的电影风格,其代表作《斗牛士》《活色生香》《对她说》《我的母亲》正在影响着西班牙乃至世界的电影。阿尔莫多瓦以《欲望的法则》轰动世界,将目光投向普通人的平凡生活,刻画了女性敏感的精神世界,使用幽默夸张的手法揭示人物的欲望的满足或压抑,被称为"黑色幽默专家"。他兼容了西班牙传统文化、好莱坞式的、现代通俗的、后现代主义等多种艺术特征,代表作品有《高跟鞋》《我的母亲》《对她说》等。

90年代,阿尔莫多瓦把西班牙电影带入了新阶段,一批新锐导演风格各不相同,重在展示现实生活、个人情感,特别是各种爱情生活场面。如《杀手·蝴蝶·梦》《红松鼠》等。近年来,西班牙电影总是披着悬疑、惊悚的外套剖析历史和人性,如《沼泽地》《蛮荒故事》等电影,与其足球一般犀利、独特。

第七节
苏联及俄罗斯电影发展概述

1. "社会主义现实主义电影"

苏联电影曾在世界电影史上产生过极大的影响，而其"社会主义现实主义电影"更是一种不容忽视的电影思想和文化现象。意大利新现实主义以及新中国的电影创作都曾深受其影响。"社会主义现实主义"的创作方法也成为自有声电影以来，世界电影趋于现实主义美学追求的突出的一部分。

◇ 苏联电影《两个人的车站》剧照

1933年，高尔基发表了《论社会主义现实主义》的文章。1934年4月，第一次全苏作家代表大会召开，"社会主义现实主义"的创作原则被正式确定下来。此后，这个首先由文学界提出的创作原则便成为苏联其他艺术创作的普遍指导原则。

当然苏联电影界也不例外，在此原则指导下，苏联电影向社会主义现实主义方向迈进，拍摄了大量的现实主义作品，如由柯静采夫和塔拉乌别尔格联合执导的《一个女性》、尤特凯维奇的《金山》以及由埃尔姆列尔和尤特凯维奇合作的《迎战计划》等。这一时期具有里程碑意义的影片是由瓦西里耶夫兄弟导演的影片《夏伯阳》。该影片

◇ 苏联电影《一个人的遭遇》海报

成功地塑造了苏联国内战争中的传奇英雄夏伯阳。《夏伯阳》的成功,为社会主义现实主义电影艺术的确立与繁荣奠定了基础。但是,从30年代末到50年代初,随着斯大林"个人迷信"的泛滥,社会主义现实主义电影出现了公式化、概念化的倾向。

1953年斯大林去世以后,当时苏联电影界对电影从内容到形式进行了全面改革,创作出一批优秀的作品,如卡拉托佐夫的《燕南飞》,邦达尔丘克的《一个人的遭遇》,丘赫来依的《第四十一》,以及塔尔科夫斯基的《伊凡的童年》等。这一时期出现了"诗电影"的创作风格,为苏联现实主义电影的成熟与完善作出了贡献。

70年代末80年代初,出现了一批具有相当质量、情调健康,并为各阶层人士喜欢的影片,如缅绍夫的《莫斯科不相信眼泪》,罗斯托茨基的《这里的黎明静悄悄》以及梁赞诺夫的《两个人的车站》《办公室的故事》等。这些影片拓展了题材领域,形成了四大题材创作新浪潮——即战争题材、政治题材、生产题材、道德题材,标志着社会主义现实主义电影创作达到了高峰。

80年代末、90年代初,苏联国内政治形势发生变化,作为艺术创作原则的"社会主义现实主义"也随之终结。

2. "诗电影"——俄罗斯民族的不朽乐章

诗是文学体裁的一种。中国的"唐诗宋词"千古传颂;诗人李白、杜甫,更是名扬海外。在古代中国,绘画的意境在于"诗中有画,画中有诗",而电影又是光与影的组合,是流动的图画。因此,电影与诗之间便有了一种必然的联系,而这种必然联系的历史痕迹,则要到电影的

诞生地——法国去追根溯源了。

　　诗电影其实最早可在法国印象主义电影中找到痕迹，里尔克称印象主义是"光的泛神论"，在印象主义电影《阿拉伯花饰》《流浪女》中都可以看到创作者对于光影的诗意追求。后来的诗意现实主义电影则继承了印象派的风格，在现实主义的基础上也不忘记用"诗意"来"歌唱生活"。

　　但诗电影的真正创造者并不是法国人，而是苏联的"蒙太奇学派"。爱森斯坦在他的蒙太奇理论中早就发现了电影中蕴含的"诗意"。爱森斯坦把"蒙太奇"看作是一种修辞手段，通过隐喻来引起强烈的艺术效果，从而创造了"诗意蒙太奇"。正是在这样的理论背景下，杜甫仁科才凸现出来，成为早期诗电影的领军人物。

1）第一代诗电影

　　杜甫仁科生于乌克兰，乌克兰宁静高远的自然风光赋予了他诗意的胸怀，在其代表作《土地》《兵工厂》《肖尔斯》中，场面简单，镜头缓慢，一望无垠的向日葵，结满果实的苹果林，再配上优美的乌克兰音乐，无不使人感受到大自然广阔、高远而又宁静的诗意之美。

2）第二代诗电影

　　第二代诗电影是在苏联电影"解冻期"破土而出的，它发现了电影中人性的丰富，打破了传统叙事模式，淡化情节，而将人的心理作为充分展示的对象，从而突出了画面的诗情画意。如《雁南飞》中男主人公牺牲时的大写意以及幻想婚礼场面的长长的主观镜头等，都给观众留下了深刻的印象。第二代诗电影的代表作有丘赫莱依的《第

四十一》《士兵之歌》，巴拉让诺夫的《被遗忘的祖先的影子》，邦达尔丘克的《一个人的遭遇》以及塔尔科夫斯基的《伊凡的童年》等。诗电影的集大成者当属塔尔科夫斯基，这位"银幕诗人"使诗电影达到了顶峰。

在俄罗斯，继塔尔科夫斯基之后，新俄罗斯电影的舞台上又涌现出了一位"电影作者"，他就是米哈尔科夫。米哈尔科夫是一个大俄罗斯民族主义者，呼吁要在电影中恢复俄罗斯民族的高贵品质。在其代表作《烈日灼人》《高加索轮盘赌》《西伯利亚的理发师》中，我们依稀又看到了俄罗斯民族的伟大精神。

◇ 波兰电影《钢琴师》剧照

第八节
欧洲其他国家电影发展概述

1. 波兰电影

 基耶斯洛夫斯基和波兰斯基支撑了波兰电影的半个天空。1962年波兰斯基的处女作《水中刀》轰动影坛，紧接着《苔丝》《苦月亮》《唐人街》以及《钢琴师》相继问世，人性的善与恶、美与丑，人间的爱与恨、悲与喜，都在波兰斯基忧郁而孤傲的电影中显露出来。

2. 丹麦电影

 历史上的丹麦电影以塑造"妖妇"而闻名。到了90年代，丹麦导演拉斯·冯·提尔等四位导演共同签署了"Dogma95"宣言，宣言共十条，被称为"电影十诫"。拉斯·冯·提尔为此进行了一系列实践，由他拍摄的《狗镇》《黑暗中的舞者》似乎证明了他的"电影十诫"的成功。

> 思考练习：
> 1. 观摩英国电影《迷墙》，思考从"迷惘的一代"到"垮掉的一代"。
> 2. 观摩意大利影片《天堂电影院》，思考如何"穿越时空，寻找回忆"。

◊ 《狗镇》剧照

第二章
欧洲电影鉴赏

本章课程资源

第一节 穿越时空
——以《天堂电影院》为例

一、影片档案

中文名:《天堂电影院》
外文名: Nuovo cinema Paradiso
上映时间: 1988年11月17日（意大利）
导演: 朱塞佩·托尔纳托雷
主演: 菲利浦·诺瓦雷、雅克·佩兰、萨尔瓦多·卡西欧
拍摄地: 意大利
类型: 剧情

获奖情况:
1989年 第42届戛纳电影节评委会大奖;
1990年 第62届奥斯卡金像奖最佳外语片;
1990年 第47届金球奖最佳外语片;
1991年 英国影艺学院五项大奖

二、剧情简介

《天堂电影院》讲述了主人公托托,从小喜欢看艾费多放电影,在电影中找到了乐趣,成为一个电影放映员,为了实现梦想离开故乡,成为著名电影导演的故事。

电影采取倒叙手法,30年后功成名就的托托,被告之艾费多的死讯,过往的岁月仿佛斑驳的电影胶片从他的眼前飘忽而过,那初恋的女孩,那等待的母亲,那遥远的故乡,一切记忆仍然是那么生动鲜活。托托蓦然发觉,原来自己一直就在原地,从没有真正离开过。

托托回到故乡,参加艾费多的葬礼。等待了30年的母亲,放下未织完的毛衣,跑出去拥抱儿子,却忘记把线团放下,毛衣任毛线拉扯,一圈圈的缩小着,岁月也随之倒流回30年前。那时的托托还是一个爱看电影的孩子,艾费多教会了他放映电影,放映着那些剪辑过的爱情故事,放映着小镇人唯一的梦幻世界。

《天堂电影院》是一个成长故事,是每个人的童年,每个人的初恋,每个人的故乡,是绵绵长长一直伴随到死,渗透到血液里、灵魂里的记忆和感觉。

三、影片鉴赏

《天堂电影院》没有绚丽的画面，没有惊人的特效，也没有知名的演员，却拿下了金球、金棕榈、奥斯卡等多项大奖，是因为它独特的叙事模式，以及蒙太奇手法的成功运用。

1.独特的叙事模式：穿越时空，寻找记忆

电影以回忆为主，展现了三条感情线索：一是小镇人对电影院的情感，二是托托与艾弗多的情感，三是托托与艾莲娜的爱情。

整部电影通过中年托托的回忆来展现，有几个时空交错的部分值得玩味。第一个是青年托托与恋人艾莲娜相拥长吻，这时镜头一转，切换到同样身处雨夜的中年托托身上，透露出对往昔美好回忆的无限眷恋。第二个是青年托托在临行前的夜晚，坐在电影院的门前沉思，这时教堂传来了子夜的钟声，这钟声延续到了下一个镜头——中年托托以同样的姿势沉思着——这是人到中年对梦想与爱情的再次咀嚼。

电影的独具匠心之处在于，以钟声串联起"过去—现在—过去"，当钟声第三次出现时，镜头切换到火车站，青年托托将离开家乡，而随着火车越驶越远，镜头切换到中年托托乘着飞机降落。前者是青年的"出走"，后者是中年的"回乡"，以不着痕迹的自然转换，连接起了过去与现在。最后在托托回乡的一组镜头中，车窗外的

景色是实体的,映照在车窗上的托托的脸却是虚化的,仿佛中年的托托重现年轻的容颜,让人产生时空交错的感觉。

电影的主题音乐也发挥了独特的作用,在托托与艾莲娜的两处吻时,托托独自一人思念恋人时,托托服完兵役回到家乡时,托托离开家乡去罗马时,主题音乐都反复出现,渲染了淡淡的忧伤,契合人物的心境,引起观众的情感共鸣。

《天堂电影院》运用回忆的叙事方式,通过巧妙的时空交错,缩减了几十年的叙事容量,完整展现了托托的成长历程,表现了不同成长阶段的不同心境,突出了托托对往昔的无限怀念,达到了艺术与情感的完美统一。

2.巧妙运用蒙太奇手法

《天堂电影院》之所以在平淡的叙事中,产生了巨大的情感张力,与蒙太奇手法的巧妙运用是分不开的。

1)平行蒙太奇

平行蒙太奇通过"今""昔"两条线的切换,点明重要转折点与情感爆发点;复现蒙太奇的运用层层晕染主人公"思乡"的情绪;隐喻蒙太奇的运用一步步逼近故乡"闭塞愚昧"的真相,在这种"美好"与"落后"的挣扎中,诉说着一个成长故事。

《天堂电影院》的叙事主线是"回忆线":主人公托托的童年故

事与成长经历。为了体现叙事的关键转折点与其情感冲击之大，导演穿插了另一条"现在线"：托托参加艾弗多葬礼前，躺在床上回忆往事。在整个"回忆线"的叙事中，只有三次跳到了"现在线"上，交代了托托童年经历的重大转折点，每一次转折都将托托或喜或悲的情感深化到极致。

第一次跳出"回忆线"，是托托"悲"到极致。教托托放映电影的放映员艾弗多，在一次放映中没有留意到胶卷过热，胶卷着火迅速蔓延，托托奋力营救昏迷的艾弗多，在托托"救命啊"的呼叫声中，导演将镜头切回到现实中的托托。他眉头紧锁，双目圆睁，可以感受到他仍然心有余悸，也可以体会到艾弗多对托托的重要。托托也从这时开始，成为天堂电影院的放映员，艾弗多的身份也从朋友、老师向"父亲"转变，向托托传授人生、指点未来，也为艾弗多希望托托离开小岛埋下了伏笔。

第二次跳出"回忆线"，是托托"喜"的极致。托托等待了一个夏天的艾莲娜，在一个雨夜突然出现在他面前，在令托托喜出望外的拥吻中，导演突然切回到现实中，此时的托托怅然若失，双目空洞，似乎在告诉我们这是托托恋情的终结。导演仅仅用了几秒钟时间，就表达出这段记忆对托托影响之深，对艾莲娜爱恋之深，以及后来离开小岛，至今仍然单身的原因。

你这个下三滥

第三次跳出"回忆线",是托托"痛"的极致。艾弗多告诉托托:"离开这里,去罗马,这个地方被诅咒了,离开这里才能实现梦想。"当天晚上托托在家外的台阶上坐着沉思,这时镜头又切回到现实中的托托,他也从床上坐起来扶着头沉思,暗示那个晚上左思右想后,托托最终还是决定离开家人、女友、故乡,这个决定让现在的托托仍然痛苦得无法自拔,但正是这次离开才让他有了现在的功成名就。既是故乡生活的终结,又是成功事业的开始,通过"平行蒙太奇"的巧妙运用完美体现出来,手法可谓高明。

《天堂电影院》通过蒙太奇的运用,清晰地表现了托托成长过程中三个重要的转折点:艾弗多失明、初恋女友离开、离开西西里岛,叙事错落有致,却又流畅自然,增加了情感饱满度,让人回味无穷。

2)复现蒙太奇

复现蒙太奇的主要作用是深化影片主题,渲染艺术效果。它主要通过让具有特殊含义的镜头、画面或情节反复出现来达到目的。《天堂电影院》通过对同一种事物的不断复现,抒发托托对故乡的怀念之情,每复现一次思乡之情便多了一分。

"柠檬"的复现,体现出托托对母亲的思念。影片一开始就运用一个长镜头,拉到室内的一盘柠檬上,旁边是正在打电话给托托的母亲,这盘干瘪的柠檬是日常家庭生活的写照,暗示了母亲对托托的等

待之久。在"回忆线"的叙述中,不管托托是在放胶卷,还是对着胶卷说台词,画面背景都有一盘柠檬,似乎是家庭生活的象征,柠檬的不断复现,传达对母亲的思念。

"疯子"的几次复现,体现了托托对小镇生活的怀念。在叙述托托童年生活的时候,广场似乎融汇了小镇生活的全部。不管人们在广场上漫步,还是看露天电影,抑或是在刷油漆,总有一个疯子或跳跃、或狂奔地大叫着"广场是我的!"对于疯子的扰乱,人们一笑了之,这种包容增添了小镇的温馨,大家互不计较没有芥蒂,像世外桃源般和谐共存。疯子每出现一次,托托对这种生活的怀念便增加一分。中年托托回来参加艾弗多的葬礼,看到电影院被拆除时,疯子又出来喊:"这是我的广场!"托托情不自禁地笑了,或许始终不变的疯子,让他感受到了故乡的温暖。

"电影院"场景的复现,体现了托托对天堂电影院的怀念。电影院中的场景,是童年画面中出现最多的。不管是一遍遍出现的放映窗,还是每部电影放映结束的"Fine",抑或是在电影院挤满人的场景,在每一次复现中都体现出时间的流逝。小镇人的喜怒哀乐、生老病死都包含在电影院中,托托对电影院的怀念也温情地展示出来,情感浓度在每一次复现中得到升华。

《天堂电影院》通过对柠檬、疯子、电影院场景的不断复现,展

示出托托对母亲、故乡、电影院的思念之情，通过一遍遍复现，思念一层层加深。

3）隐喻蒙太奇

隐喻蒙太奇就是把创作者要表达的寓意或感情，植入到影片中的某个镜头或场景中，通过镜头或场面的对列，达到创作者的表现意图。在《天堂电影院》中，导演没有明说小镇的落后、封建、保守，也没有说小镇的愚昧落后对托托的电影梦会产生什么影响，却通过"狮子头放映口"的一系列变化，暗示小镇对梦想的"吞噬"过程，这也是艾弗多执意让托托离开小镇的原因。

神父进电影院审片，摇铃表示切下吻戏时，狮子头张大嘴巴的形象出现；官员来审查电影，要求插播新闻片时，狮子头的形象又出现；最后一次放电影，火从狮子头中喷出，灼伤了艾弗多的眼睛，暗喻着如果想在小镇上追求梦想，必然会被权力至上的现实所毁灭，也为托托决定离开埋下伏笔。狮子头隐喻着权力对人思想的控制，对梦想的吞噬，也暗含着将禁锢着艾弗多的一生。

通过对狮子头、狮子头张大口、狮子头喷火场景的隐喻，既暗示了艾弗多被愚昧小镇吞噬的一生，又揭示出托托不得已离开的无奈。虽然小镇淳朴美好，但是它的落后愚昧，会阻碍托托对电影梦想的追求，所以艾弗多狠心让托托离开，永远不要回来，托托也懂得艾弗多

的良苦用心，在美好回忆的衬托下，增加了托托离开的痛苦。托托是艾弗多的忘年知己，艾弗多自己没有孩子，本可以让托托留在身边陪伴自己，但为了托托的前程和梦想，却狠下心来推开托托，烘托出艾弗多无私伟大的爱。

托纳托雷在《天堂电影院》中对平行蒙太奇、复现蒙太奇、隐喻蒙太奇的交叉使用，使电影的叙事、情感、主题层层递进又婉转丰满。不仅点明了叙事主线与重大转折点，烘托了托托对故乡童年生活的怀念之情，揭示出艾弗多让托托离开的良苦用心。在复现蒙太奇与隐喻蒙太奇的交叉使用中，"美好"与"愚昧"的情感杂糅，体现出托托痛苦的挣扎以及艾弗多对托托的真挚情感，让人感动之余唏嘘不已。

第二节
女性解放
——以《成为简·奥斯汀》为例

一、影片档案

中文名:《成为简·奥斯汀》
外文名: Becoming Jane
上映时间: 2008年2月14日(中国内地)
导演: 朱利安·杰拉德
主演: 安妮·海瑟薇、詹姆斯·麦卡沃伊、朱丽·沃特斯、玛吉·史密斯
拍摄地: 英国
类型: 爱情 传记

获奖情况:
2007年 英国独立电影奖最佳女演员提名;
2007年 哈特兰电影节最佳动情声音奖;
2008年 爱尔兰电影电视奖最佳电影提名、最佳服装设计、
 最佳音效;
2008年 美国人民选择奖最受观众喜爱独立电影

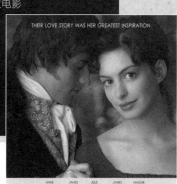

二、剧情简介

　　1796年，二十岁的简（安妮·海瑟薇饰）遇到了汤姆·勒弗罗伊（詹姆斯·麦卡沃伊饰）。他们的感情成为了现实生活中的传奇，而爱情故事也成为她毕生最伟大的著作《傲慢与偏见》。

　　美丽的简是一个很喜欢读书和写作女孩子，生活在一个不是很富裕的牧师家庭。在当时的英国社会，金钱决定了整个等级分明世界的运转。因此，妈妈一心希望她嫁给有钱人，过富裕的日子。而卫斯理先生就是最理想的选择，是当地贵族、声名显赫而且非常富有的格瑞莎姆夫人（玛吉·史密斯饰）的侄子。只是简心意已决，精神上的独立自主和桀骜不驯，再加上年轻人的傲慢与偏见，她决定要为爱而婚。

　　后来，她遇到了年轻的爱尔兰人汤姆·勒弗罗伊。他是一位律师实习生，和简的哥哥亨利一起从伦敦来汉普郡游玩。他长相英俊、聪明过人，但生活却十分拮据。初次见面时，简在为众多客人朗诵自己的小说，本期许得到大家的赞美，不料汤姆认为简的文章无聊，不贴合实际，这使简十分生气。之后二人便常常探讨文学，逐渐互相喜爱。二人心灵相通，彼此找到了无数共同的兴趣爱好。他们在小树林里唇枪舌战，他们在人群拥挤的舞会上翩翩起舞。她在玩板球上技高一筹，而他则送《汤姆·琼斯》给她阅读。两个人深深陷入了爱河之

中。卫斯理向简求婚被拒绝,卫斯理的姨母对简施压,简不为所动,反而更勇敢地对汤姆告白,汤姆也对简表达了爱意。

汤姆返回家乡后,为了让自己当法官的叔叔接受简,便让简作为法国有钱寡妇的朋友,随有钱寡妇来拜访叔叔。有钱的寡妇喜欢简英俊的哥哥。然而一个一直暗恋简的男人偷偷写了信给汤姆的叔叔,揭露简的身份,告诉他简只是穷人家的女儿,因此叔叔拒绝了汤姆和简的婚事。汤姆一开始自觉无法忤逆叔叔,简对他很失望,于是回到家中。

后来,简得知汤姆订婚,十分伤心,不想汤姆跑来找她,相约一起私奔。在私奔途中,马车轮陷入泥里,汤姆去帮忙推车,把大衣交给简。简发现了汤姆父母寄给他的信,得知汤姆一直在用叔叔给的零花钱救济贫困的父母。简认为,两个人的私奔,会让汤姆陷入为难的局面,两个人微薄的收入无法供养父母和家庭。如果他们选择了逃跑,所有的一切都将毁于一旦:家人、朋友和财富。因此,她告别汤姆,再次回家……

　　事实上,正是简理性的决定,让两个人各自自己的归宿——他们都获得了事业上的巨大成功。简成为闻名中外的优秀女作家,汤姆则成为爱尔兰一位杰出的大法官。

三、影片鉴赏

1. 主题解析

《成为简·奥斯汀》，一部讲述英国女作家简·奥斯汀生平的电影。简一生创作了《傲慢与偏见》等许多经典文学作品，其中不乏对爱情与婚姻的描述。终身未婚的简的爱情生活一直让她的读者感到好奇，这部电影也首次将她的爱情作为主题进行了精彩的演绎。爱情与事业的自由，象征着心灵的解脱与物质的独立，是女性摆脱对男性的依附地位，由被动转向主动的两个重要标志。影片为我们展示了简·奥斯汀这个感情细腻而又不乏理性思维的女性形象，充满了自信与独立的女性主义色彩，是现代女性摆脱枷锁、实现真正自由的榜样。

2. 人物分析

电影《成为简·奥斯汀》塑造了简·奥斯汀这一经典女性形象，用简的生平去讲述一个女人在反抗社会性别不平等、追求自由过程中所面临的困难，具有强烈的女性主义色彩。简在追求爱情与事业独立的过程中展示出了一个现代女性所应具备的勇敢、理性等美好品质。

1）女性与婚姻

　　简是一位敢于决定自己婚姻的女性。这是与当时社会所格格不入的。当时的英国社会仍是一个传统的、封建的，思想备受禁锢的国家。当时的人们认为，女性只有嫁给一位有权有势的丈夫才能够生活得好。因此，简的姐姐接受父母的安排，嫁给了一位权贵。但是，简是一位自信、独立、有思想、有才华的女性，她勇于摆脱禁锢思想的枷锁，她甚至敢于与父母的压迫和权贵作斗争。面对母亲劝说，富有的格瑞莎姆姨母和卫斯理的围追堵截，简并没有放弃自己的立场，反而更加坚定寻找真正爱情的信念。正是在这一步步中，简的婚姻观初见清晰。

　　简认为婚姻应该是建立在爱情的基础上的，而不是去削尖脑袋攀附权贵。并且，女性应该主动地追求自己的爱情和婚姻，而不是坐以待毙。从这一点看，简就和传统的女性划开了界限，她抛弃束缚和偏见，打破了传统女性在择偶时被动和从属的角色，不被动地接受命运的摆布和家庭的安排。在池塘边，她主动地向汤姆表白了心迹，充当了爱情上的主动选择者。而后，两人分别都在有了婚约的情况下，选择了私奔。私奔也是在《傲慢与偏见》当中存在的一个情节，伊丽莎白的妹妹莉迪亚和伪善贪婪的韦翰私奔了，这让伊丽莎白一家人都觉得是耻辱的事情。即使简·奥斯汀本人，在创作小说的那个时代，也

认为私奔是极不可取的。电影中塑造的简抛弃一切金钱和名誉，为爱情私奔，衬托出她这个人物的勇敢坚定，更具有现代女性的有自我支配的强烈意识。

2）女性与事业

电影《简·奥斯汀》除了重点表现简身上体现出的女性主义的意识，更难能可贵的是，电影还揭示了女性与事业这层深刻的关系。这也使得电影主题也从单纯的爱情主题中抽离出来，向女性独立、自强自立的主题中升华。

法国学者西蒙娜·德·波伏娃说过："一旦她不再是一个寄生者，以她的依附性为基础的制度就会崩溃；她和这个世界之间也就不再需要男性充当中介。"女性想要在事业上取得成就，必然会面临社会观念上的认同差异，以及受到社会制度的歧视和约束。因此，当简和母亲在争吵中提到要靠自己的笔为生时，无疑遭到了母亲的强烈反对和一定的嘲笑。事实上，除了与汤姆的爱情故事，影片还隐藏另一条的脉络，即简艰难的创作心路历程，一位女性独立成长的历程。简从一个无知的乡间少女，当经历了一系列情感之后，最终创作出《理智与情感》等经典著作。才华横溢的简终于实现了靠笔为生的梦想，也从一个落后的乡村家庭走到前沿的文化领域中。简依靠写作赚钱，有一定的物质保障，

并以此作为女人独立的标志之一。简所传达出来的优秀女性形象不仅在中世纪算是罕见，即便放在现在也是无数现代女性所追求的目标。女性要发挥个人的努力，走出家庭，走进公共领域，经济独立才能实现人格上的独立。

无论是成功从事写作事业的独立自强的简，还是宁愿舍弃婚姻、独身守护爱情的简，都和男权社会的女性形象形成鲜明的反差。简在爱情和事业上所做的努力，正是那个时代女性对自由独立的向往和对性别不平等的无声的控诉。电影《成为简·奥斯汀》所折射出来的女性主义光辉和追求自由平等的婚姻观都值得让我们称颂。而故事结局传递给我们的遗憾和淡淡的忧伤，又让我们感叹现实的不完美。然而，正是这种不完美才能让人性和爱情被更加真实地表现出来，更能发人深思，具有艺术感染力。

第三节 女性解放
——以《这里的黎明静悄悄》为例

一、影片档案

中文名:《这里的黎明静悄悄》
外文名: А зори здесь тихие
上映时间: 1972年12月6日(苏联) 1973年05月4日(东德)
导演: 斯坦尼斯拉夫·罗斯托茨基
编剧: 斯坦尼斯拉夫·罗斯托茨基、鲍里斯·瓦西里耶夫
主演: 安德烈·马尔蒂诺夫、伊琳娜·鲍里索夫娜、舍夫丘克、叶莲娜·德罗佩科、奥斯特罗乌莫娃、奥丽加·米哈依洛芙娜
拍摄地: 苏联
类型: 战争

获奖情况:
1973年 威尼斯国际电影节纪念奖;
1973年 全苏电影节大奖;
 第45届奥斯卡最佳外语片提名;
1975年 国家文艺奖金(电影部分)获奖

二、剧情简介

《这里的黎明静悄悄》，取自于前苏联作家瓦西里耶夫的同名小说，其内容源于第二次世界大战中一个真实的故事。1942年的夏季，苏军准尉瓦斯柯夫，带领两个防空女高射炮班，驻守在一个叫171小小火车会让站，因为这是一个会让站，来往的火车不需停靠，每次都是呼啸而过。车站周围是战略要地，敌机经常来轰炸或骚扰。一天，班长丽达在邻近的树林里发现了空降的德寇。于是，瓦斯科夫带领一支由丽达、热妮娅、丽萨、加尔卡、索妮娅五个姑娘组成的小分队到林中去搜捕德寇。在与敌人交战中，姑娘们一个个都牺牲了。班长丽达受重伤后不想拖累瓦斯科夫，她托付瓦斯科夫去找她儿子，随即开枪自杀。瓦斯科夫满腔仇恨地直捣德寇在林中的扎营地，他缴了敌人的械，押着德国俘虏们朝驻地走去。途中，他见到以少校为首的援兵迎面奔来，欣慰地因伤口流血过多而晕倒了。许多年之后，已白发苍苍、左手截去后安上假手的瓦斯科夫带着已成长为青年军官的丽达的儿子来到当年战斗过的树林里，找到了当年这五个女兵的坟墓，给她们立了一块大理石的墓碑。一些没有经历过战争、到当地来旅游的欢乐的年轻人，不由自主地对着墓碑肃立致哀。

三、影片鉴赏

《这里的黎明静悄悄》作为苏联电影的经典作之一，与好莱坞电影的拍摄模式有着很多的不同点，独具俄罗斯电影风格。这部电影完美地将俄罗斯民族的刚毅和女性柔情融合在一起，为我们上演了一部可歌可泣的女性英雄史诗。

1.人物分析

❶ 丽莎——第一位牺牲的战士

一位在边境小木屋中成长的美丽姑娘，她单纯善良，渴望爱情，向往大城市的生活，她十分爱慕上司瓦斯科夫准尉，但在最后奉命返回车站求援时，却不幸陷入沼泽而默默牺牲，她陷入沼泽时那无助的眼神令人难忘。

❷ 索妮亚——第二位牺牲的战士

索妮亚是这些女兵中唯一一位受过高等教育的女兵，莫斯科大学文学专业的高材生。索妮亚是犹太人，突然爆发的苏德战争使她被迫中断学业，随后她响应苏军统帅部的号召，参加了苏联红军。索妮亚在参加了围剿德军小分队后，在去给瓦斯科夫拿烟荷包时，被德军的匕首刺入胸膛而壮烈牺牲。

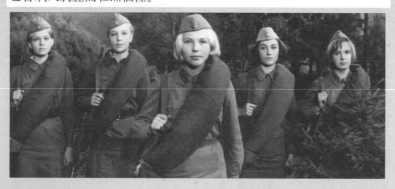

❸ 嘉莉娅（加尔卡）——第三位牺牲的战士

　　一位花季少女，她在孤儿院长大，没有父母，战争爆发时同伴都入伍了，于是嘉莉娅也编造了一个父母牺牲的谎言入伍，最后因为见到索尼娅的惨死而无法抑制住恐惧，在大声尖叫时，被德军发现并打死。

❹ 热尼娅——第四位牺牲的战士

　　一个红军军官的后代，在目睹了全家死于德国人的枪口后，她勇敢地参加了战斗部队。热尼娅于战争中与上校产生了恋情，在受到处分后被安排到了171会让站。热尼娅这是个热情开朗聪明漂亮的姑娘，她像一股清泉给会让站带来了激情快乐，最后为了将德军从负伤的丽达身边引开而英勇牺牲。

❺ 丽达——第五位牺牲的战士

　　女兵防空班的班长，丽达的丈夫在战争一开始就英勇牺牲了，所以，丽达是带着国恨家仇而参军入伍的。她把三岁的儿子寄托在母亲家中，奉命率防空班保卫171会让站，丽达性格内向，沉默寡言，但内心却有着火一样的激情和母爱，最后因为身负重伤，不愿拖累瓦斯科夫而举枪自杀。

2.叙事分析[1]

1）苏联电影的空间观念

看过这部影片之后会发现一个问题，那就是影片中事件发生地点的空间关系很不明确。就拿驻地来说，准尉的住所与女战士的宿舍、高射炮阵地以及洗澡间之间的方位是不明确的；沼泽地四周的方位关系也是不明确的。这种处理空间的方式和好莱坞的故事片大不一样。这是因为30年代好莱坞电影受戏剧（舞台剧）影响极深，好莱坞电影在一开始就会有一个舞台式的交代镜头，把事件发生地点的空间关系交代清楚。但是，苏联导演兼理论家普多夫金构成电影空间的概念是用摄影机把需要的空间拍下来（用摄影机在现实中取材），然后在银幕上构成一个新的电影空间，"电影导演的素材不是在真实的空间和时间中发生的真实过程，而是记录这些过程的那些胶片片断。这些胶片完全从属于负责剪辑的那位导演的意志"。最典型的例子就是地理蒙太奇的概

念。他并不遵守前电影空间的关系,即在开拍前所确定的那个故事发生地点的空间关系,而好莱坞是严格遵守前电影空间关系的。所以直到现在,大多数苏联故事片是不用好莱坞的那种舞台面式的交代镜头的。

以《这里的黎明静悄悄》为例,字幕结束以后,第一个镜头似乎是一个交代镜头,前景是湖面,背景上是一小村落。但是第二个镜头却立即跳进村子里的某处,一个士兵的近景,他闲来无事地望着房檐上的燕子巢出神。我们不仅不知道这座房子坐落在村子里的什么地方,甚至连房子的全貌也没有看见。也就是说,这部影片在第四个镜头就直接进入了事件。从此,这部影片再也没有交代空间关系的镜头了。

一般来说,战斗场面是需要讲究一点空间关系的,否则是谁和谁在对射呢?但是在这部影片里,即使是在第一个狙击阵地上,我们也不清楚丽莎的阵地在哪里,索妮娅的阵地在哪里。影片省略了准尉从丽莎的阵地走到索妮娅阵地的那段路程。在准尉和丽达、仁妮娅的最后一次阻击战中,同样也没有用一个镜头把三个人的位置交代清楚,我们只知道准尉嘱咐丽达同时要注意湖那边的情况,以免敌人从那里偷袭。因此,苏联电影不是在讲故事,而是真正地刻画人物,因此,这种交代镜头就显得肤浅了。

① 这一部分内容摘选自周欢、周传基著《影片读解》。周传基(1925年3月12日-2017年4月4日),出生于北京,祖籍山东。中国资深电影人,电影理论家、翻译家,影视评论家、教育家、教授。北京电影学院的标志性人物,陈凯歌、张艺谋老师。

这两个例子再一次说明，苏联的电影空间概念摆脱了戏剧化电影的舞台面的局限。这种电影空间关系也不再是某个具体的外景场地的空间，而是创作者利用外景场地而创造了一个新的电影空间。因此，这种电影艺术时空相比于模式化的好莱坞影片可以具备更加自由和灵活的时间和空间。

2）独特的电影结构

《黎明静悄悄》的时空结构相当复杂，但是安排得十分妥帖。影片共有四种时空关系：它以战争结束二十年后的和平生活为基础，这是用彩色表现出来的；而故事的主体发生在过去战争的时空，这是用黑白片表现出来的；在故事的主体时空中又有当时人物的回忆，对和平时期的回忆，这就是过去的过去的超叙事时空（脑海中的现实），但也有人物的幻想所造成的超叙事时空，如加丽娅在回忆基础上的畅想及准尉的遐想等，这些都是用彩色来表现的。过去战争的时空紧紧地嵌在战后的和平生活这一框架中，同时在严酷的战争年代与宁静的和平时期之间、在壮烈牺牲的女高射炮手们与无忧无虑的野餐的青年人之间形成了鲜明的对比。而即使是对于故事主体的过去的战争时空，影片也是分为了上、下两集来表现的，在这两集之间同样也蕴含着一种情绪的、气氛的对比。

影片的前半部几乎没有什么情节的发展，都是一些插曲性的大

小事件，它们起到了介绍人物和表现这些女战士的乐观主义精神及其不同性格的作用，而且尽管在影片的前半部分也有空袭警报，也有德寇，但却充满了乐观的情绪。战士们享受着那炮火中偷来的一丝快乐与轻松。同时影片上集又几乎是围绕爱情而言，一方面，是姑娘们回忆中的、想象中的爱情，另一方面，是现实中的丽莎对准尉的含蓄的爱、房东太太对准尉的朴实的爱等。

过沼泽地是影片中人物的情绪气氛转变的开始，安排得非常自然可信，使观众感觉不到有一条分界线。但是在此之后，前半部的那种战时暂时的宁静气氛没有了，代替它的是残酷的局部战斗，是肉搏，是死亡。节奏也开始由舒缓到紧张，而姑娘们的命运在第一集的结尾处就已经被改变了。仔细分析一下，就会发现从丽莎被派回去送信之时开始，情节就沿着一条曲线急剧上升，影片以越来越短的间隔来表现奔跑的丽莎和准尉与余下四名女战士的活动，丽莎的镜头越来越长，五人的活动镜头越来越短。丽莎和索妮娅两人之死相隔仅2分30秒，而在五分钟之内，又接连死了两个德寇，七分半钟之内，连死四个人，戏剧性情节爆发，急转直下，直到结尾，只剩下准尉一人生还，敌人也全部消灭或当了俘虏。

3.作品比较

2015年，时隔43年，俄罗斯翻拍经典影片《这里的黎明静悄

悄》。相比于43年前的版本，新版的《这里的黎明静悄悄》由导演达夫列吉亚罗夫拍摄，借助科技的进步，从音乐、音效、画面等方面都制作得更为细腻，尤其是对于战争场面的描绘带给人更多的震撼。新版影片时长120分钟，比旧版少了50分钟，情节显得更加精炼、紧凑。出于市场的考虑，新版添加了更加生动的战斗场面。

新版与旧版明显的不同之处在于，旧版采用黑白与彩色镜头对比的方法，一方面，用黑白镜头描写现实生活中女兵们面临的残酷战斗生活，另一方面，用彩色镜头在其中插叙她们过往经历以及可能会有的幸福幻想，意在使观众认识到残酷的战争是摧毁这些姑娘美好生活的罪魁祸首；新版在描述姑娘们过往经历时，丝毫没有提及战前她们度过的幸福时光，而表现的全是由于战争爆发带给她们的灾难，譬如丧偶、全家被德军杀光等，也正是因为有如此的血海深仇，这些年轻的女孩才奔赴战场英勇杀敌。

由此看出，新版《这里的黎明静悄悄》更加偏重于强调法西斯纳粹的毁灭性，强调法西斯带给人类的巨大伤害和不幸。虽然新旧两版表达形式不同，但传递的宗旨都是一样的，那就是，战争是摧毁一切幸福的源头。

除此之外，另一处改变是结尾的不同。1972年版的结尾是，

很多年后，年迈的准尉瓦斯科夫在五名女战士墓前向年轻人们讲述她们的光辉事迹，对这些伟大的生命充满敬仰的年轻人们纷纷热泪盈眶，久久矗立在烈士墓前，寓意爱国情怀代代相传。其实类似的结尾在不少二战片中出现过，比如前几年俄罗斯拍摄的《布列斯特要塞》，以及美国大片《拯救大兵瑞恩》。

新版结尾的情节是，唯一幸存下来的准尉在回到驻地后照常在场地训练新来的女兵，在他的眼中，这些新来的女兵仿佛又让他看到了那些曾牺牲的女战士的容颜，这样的结局寓意着保卫祖国的战斗之火不会熄灭。

新版《这里的黎明静悄悄》的主要感情基调是悲伤的、悲壮的，不像旧版那样片中还有一些欢快的情节，整个影片给人以庄严、沉重的感觉。众所周知，这是一个悲剧，姑娘是年轻美丽的，战争是残酷的，结局是令人伤感的，那些牺牲的美丽姑娘及其爱国情怀背后的人性之美，深入人心、永垂不朽。为了保卫祖国和家园，年轻的姑娘们永远消失在了白桦林中，耳畔久久回响的只有那耐人回味的、诗一般悲壮的《喀秋莎》……

第四节 大爱无言
——以《沉静如海》为例

一、影片档案

中文名：沉静如海（海的沉默）
外文名：Le Silence de la Mer/Silence de la Mer, Le
上映日期：2004年9月18日（圣特罗佩电视电影节）
导演：皮埃尔·布特龙
编剧：安娜·吉亚菲利、韦科尔
主演：朱莉·德拉姆、迈克尔·加拉布吕、托马斯·儒阿特
拍摄地：法国
类型：战争、爱情

二、剧情简介

《沉静如海》改编自法国作家维尔高尔的同名小说。故事发生在二战时期，一个少女父母双亡，和爷爷住在法国北方的海边，以教钢琴为生。时值1941年，德军入侵，她家的房子被征用，住进一个德军上校。国难当头，爷孙俩的心里充满憎恨，却不敢公然反抗，仅能保持沉默。每天早晚，年轻的德国上校来向他们问安，他们固执地不予回答，甚至不看他一眼。然而德国上校坚持着一厢情愿的礼貌。

渐渐地，上校不仅道一声早晚安，甚至试图跟他们说话，尽管其实只是自言自语。虽然爷孙俩都不理睬他，他仍然彬彬有礼地打招呼。他会在下来烤火的时候，谦卑地请求他们许可；会在爷孙俩沉默的时候，表达自己对爱国者的敬意；会在孩子摔倒以后，立刻停车扶起他；还会为了法国人的安危，与自己的同胞据理力争……

德国军官尽可能不妨碍主人的生活，他只是在每个晚上找点什么理由到起坐间来，开始说几句并不需要回答的客套话，然后就开始了无尽无休的独白，涉及他心里存在的种种问题——他的祖国、法国、音乐等，他谈得很亲切很热情。他尊重老人和少女的沉默，从不企图得到回答与赞同，甚至于看他一眼。从他彬彬有礼的独白中，老人与少女逐渐了解到，他是一个德国小城的音乐家，并不想卷入政治与战

争,但是他忠于自己的祖国,也热爱法兰西民族与文化。

一天早上,他下楼来道别:"我被调往俄国前线了。据说我们的军队在那里取得了伟大胜利。"他说:"但是那里很冷。"老人和姑娘站在原地不能挪步。他转身出门,坐进车里。她冲出去,泪流满面。他从车里出来,面对着她。从始至终,直到最后,少女轻声对军官仅仅说了两个字:再见!

三、影片鉴赏

大爱无言,大音希声。

全片只有三个人物,没有曲折的情节,没有热闹的场面,却表现了人物丰富的内心世界,感情的缠绵悱恻暗潮汹涌,远远超过了表面的戏剧化,剑拔弩张的矛盾冲突。朱丽·德拉姆天才般的演艺才华,她那与年纪不相称的成熟演技,让人只能用震惊二字来形容。

全片98分钟,少女只和军官说了两个字,满腔热爱却无法言说,一声"再见"却永不再见。他们就像两条在某个交叉点偶然相遇的河流,温暖了彼此以后各自又奔向远方。他去完成属于他的使命和责任,她留下守望被战火侵袭的祖国。战争年代的爱情永远寂静无声,流过岁月的沧桑却不会消散。

一个德国军官和法国少女,他们之间横亘的是战争,甚至超越了生死极限。唯一的对白便是那一句"再见"。军官终于在最后露出了会心的微笑,因为他听到了所爱的人的一句话,因为这一句简短的、微弱的再见,是对他过去的谅解和宽恕,他从此可以微笑着走上征途。

如果这个军官傲慢无礼、粗鲁放肆,以一种胜利者的姿态凌驾于爷孙俩之上,我们自然会觉得应该冷漠对待他。可是如果这个敌人告诉你,他也是被迫卷入了战争,出于无奈站在你的对立面,其实他对你们心怀善意,他只是一个军人而不是一个敌人,我想每个人都会改变态度。因此,少女冰冷的心逐渐融化了,她对这个本是敌人的男人,产生了自己不敢承认的感情。但是战争就在他们身边发生,祖国与阵营的不同,注定了他们不能相爱,这场还没有开始的爱情,只能沉寂在暗潮汹涌的大海里。

军官对少女的表白,大概就是这样一段话:"我之所以喜欢大海,是因为它的宁静,我说的不是海浪,而是别的东西,隐藏在大海的深处,要学会倾听。"这实在不是一句多么高明的表白,但真实地描述他们之间的爱情:悄无声息却意蕴丰富,正如平静的大海下隐藏着汹涌的波涛。

在为数不多的二人独处的镜头里,感情的表现都极为细腻克制。

圣诞节的晚上，妮安娜穿上漂亮的礼服，军官背对着她演奏了一首钢琴曲。昏暗的灯光，沉默的二人，流淌的乐声，还有妮安娜颤抖的气息和眼中隐约的泪光。音乐停下的时候，他的指尖轻轻触碰她的肩膀，似乎炽热的爱意即将喷涌而出，但是最后什么都没发生，她依旧一言不发，而他只说了一句："祝你圣诞快乐！"就转过身去，留下大片的遗憾与失落给观众慢慢品味。

而在另一个镜头里，妮安娜在港口弯腰捡洒落在地上的干鱼，军官与她蹲下身一同捡拾，两人在这一刻似乎没有了身份的差异，距离也在瞬间缩小，目光碰撞却又甜蜜，似乎都有什么想说的，但又不知道从何说起，最后军官只能目送着少女跨上自行车，头也不敢回地离开。当少女得知军官要去一个寒冷的、遥远的，也许永远回不来的战场后，泪水情不自禁夺眶而出，对他低声说出第一句，也是唯一一句话却是：再见！

他们自始至终，一个拥抱、一句情话都没有，最大的暧昧只是眼神交流，最终的结果不过是那首钢琴曲，以及临别时少女的两个字，但谁又能否认他们之间的爱情呢？当战争的枷锁套在两个人身上，他们的爱情注定了永远沉静下去，但如果不是战争，他们又怎会相遇呢？

德国军官和法国少女的故事，本来就是一个简简单单的故事，但在战争这个背景下，一切都不一样了。国家与民族，信仰与出身，责任与牺牲，横亘在两人之间的东西太多太多。群体的善与恶能否定

义个体的特点？强者与弱者之间的情感，究竟是源于敬畏还是源于同情？这些问题只是点到为止，但至少让我们认识到，爱情还有一种别样的方式，沉静如海，如海一般波涛汹涌，如海一般深沉宽广。多希望这不是故事的结尾，可这才是真实的战争。

爱情还没有开始便已经结束。没有惊天动地的泪点，没有故弄玄虚的神秘，没有故作另类的主题，没有残忍刺激的暴力，没有文艺片的高傲和浪漫，没有战争片的血腥与杀戮，只是安安静静、简简单单的叙述，伴随着水晶般没有杂质的音乐流淌。最后出现的那盆天竺葵，表现了人们对美好爱情与和平生活的向往。

作为战争背景的爱情故事，导演并没有将战争的残酷和无情放大到主人公的感情发展上，但在情节的推动上却干脆利落地运用这一因素。这也使得对情感的刻画更为细腻含蓄，人物复杂而矛盾的心理斗争通过几个长镜头得以表现。战争的创伤不一定要用断壁残垣体现，也可以是心灵永远无法弥补的伤痛。

《沉静如海》以其优雅的风格、鲜明的个性、生活化的情节、多彩的异国情调、生动通俗的语言，撼动观众的心扉。伴随着浓郁的写实气息，在文字化的经典名著与视觉化的经典影片的完美结合中，定能让观众淋漓尽致地感受经典文学与电影艺术的不朽魅力。

第四单元

亚洲电影概述鉴赏

第一章
亚洲电影概述

亚洲电影具有浓郁的民族特色和东方意蕴,具有与好莱坞和欧洲电影迥异的风格特征。

第一节
日本电影发展概述

一、日本电影萌芽阶段(1896—1918)

1896年,爱迪生发明的"电影镜"传入日本,而真正的电影是1897年由稻胜太郎及荒井三郎等人,先后引进了爱迪生的"维太放映机"和卢米埃尔兄弟的"活动电影机",小西六兵卫购入了摄影机,输入了放映机和影片,并在全国巡回放映,称为"活动照相",并沿用这一名称至1918年。

从1899年开始,日本开始摄制影片,以纪实的短片为主。《闪电强盗》将当时流传广泛的新闻话题搬上银幕,

被认为是最早迎合时尚的故事片。主要演员横山运平遂成为日本第一个电影演员。

日本最早的正式影院，是1903年建立的东京浅草电气馆。日本最早的制片厂，是1908年由吉泽商行在东京目黑创建的。《本能寺会战》（1908，牧野省三执导），为日本第一部由解说员站在银幕旁用舞台腔叙述剧情的无声影片。牧野省三因此被称为"日本电影之父"，但这类影片只是连环画式的电影。

1912年，日本活动写真株式会社（简称日活）成立，拍摄了尾上松之助主演的一系列"旧剧"电影。松之助原是巡回演出的歌舞伎演员，1909年被牧野省三发现，他的第一部作品《棋盘忠信》问世后，使他成为最受观众欢迎的武打演员，有"宝贝阿松"之称。

1914年，天然色活动照相股份有限公司（简称天活）成立，最初以摄制彩色电影为目的，但因仅有两种颜色，只能改拍普通的黑白电影，并且仍以拍摄"旧剧"影片与日活相抗衡。当时日活的向岛制片厂已在拍摄现代题材的"新派剧"。

从19世纪末到20世纪初，日本先后创立了"日活""松竹""东宝"等电影公司。虽然拍摄了一些影片，但从内容和形式上，没有脱离日本传统"歌舞伎"的形式。

20世纪20年代中期，日本出现了有声电影，开拓和丰富了电影的内容和形式，这时期日本电影的代表人物是衣笠贞之助，代表作《疯狂的一页》被称为"新感觉电影"。

二、默片与倾向电影（1918—1931）

1918年，由归山教正主持的电影艺术协会发起纯电影剧运动。归山在1919年摄制的《生之光辉》《深山的少女》为纯电影剧运动的试验性作品。这两部影片几乎全部利用外景拍摄，让演员在自然环境中表演，从而使电影从不自然的狭隘的空间解放出来。该协会主张启用女演员，以废除男扮女的传统做法；在影片中插入最低限度的字幕说明故事情节，废除解说员；采用特写、场面转换等电影技巧；通过剪辑使影片形成完整的堪称电影的作品。这两部影片的实践虽然还不很成熟，但是迈出了可喜的第一步，并为更多的电影工作者所接受。

1920年，日本又创建了大正活动照相放映公司（简称大活）和松竹公司。大活聘请谷崎润一郎为文艺顾问，并从好莱坞招回了栗原喜三郎（托马斯），由喜三郎执导了谷崎编剧的《业余爱好者俱乐部》（1920）。松竹则请小山内熏指导，由村田实执导摄制了《路上的灵魂》（1921），这部影片被认为是日本电影史上的里程碑。

松竹还在蒲田建立了制片厂，并采用了好莱坞的制片方式，建立了以导演为中心的拍片制度。这种革新促使日活公司急起直追，拍出了由铃木谦作导演的《人间苦》（1923）和沟口健二的《雾码头》（1923）。从此，"旧剧"影片改称"时代剧"影片，"新派剧"影片改称"现代剧"影片。

1923年9月1日，以东京为中心的关东地区发生强烈大地震，在东京的拍片基地濒于崩溃，不得不转移到京都。

由于灾后社会的动荡和经济萧条,一种逃避现实的所谓"剑戟虚无主义"的历史题材影片应运而生。

这时苏联的电影蒙太奇理论以及德国的表现主义电影在日本已有一定影响,日本也拍出了一些强调视觉感的先锋派性质的电影。震灾后的电影复兴是从电影《笼中鸟》(1924)开始的,其主题歌带有浓重的感伤、绝望和自暴自弃的色彩,体现了当时的社会心理状态,因此大受欢迎。

由伊藤大辅导演、大河内传次郎主演的《忠次旅行记》三部曲(1928)是历史题材影片高峰时期的代表作;而现代题材影片的代表作则是阿部丰的《碍手碍脚的女人》(1926);五所平之助拍摄的《乡村的新娘》(1928)则是具有日本民族特色的抒情影片。当时的优秀影片,还有小津安二郎拍摄的《虽然大学毕了业》(1929)、《虽然名落孙山》(1930)和《小姐》(1930)等,被称为"小市民电影"。

这一时期,以佐佐元十和岩崎昶为代表的倾向进步的电影工作者,成立了日本无产阶级电影同盟,拍摄了一批反对帝国主义和资本主义剥削的短纪录片,如《无产阶级新闻简报》《孩子们》《偶田川》《五一节》《野田工潮》等。

与此同时,一些制片厂推出了有进步倾向的故事片,被称为"倾向电影"。所谓"倾向电影",多以暴露社会问题为主,如伊藤大辅的《仆人》(1927)、《斩人斩马剑》(1929)、内田吐梦的《活的玩偶》(1929)、《复仇选手》(1930)等。由于政府对电影加强检查,倾向电影只持续了两三年便被扼杀了。

三、日本电影经典时期（1931—1945）

日本的有声电影始于1931年，而银幕的全部有声化则到1935年才完成，第一部真正的有声片是五所平之助导演的《太太和妻子》（1931）。此后，被认为是有声电影初期代表作的影片是田具隆的《春天和少女》、稻垣浩的《青空旅行》、岛津保次郎的《暴风雨中的处女》和衣笠贞之助的《忠臣谱》。在《忠臣谱》中，衣笠贞之助具体运用了爱森斯坦的"视觉、听觉对位"理论，成功地采用了画面与声音的蒙太奇手法。

◇电影《土》海报

由于有声电影的出现，日本电影界出现了东宝、松竹和1942年根据"电影新体制"而创办的大映公司之间的竞争，形成三足鼎立的局面。

这一时期最初的五六年间，是日本电影艺术收获最多的"经典时代"。重要影片有内田吐梦的《人生剧场》（1936）、《无止境的前进》（1937）、《土》（1939）、沟口健二的《浪花悲歌》（1936）、《青楼姐妹》（1936），小津安二郎的《独生子》（1936），田具隆的《追求真诚》（1937），岛津保次郎的

《阿琴与佐助》（1935）、《家族会议》（1936），熊谷久虎的《苍生》（1937），伊丹万作的《赤西蛎太》（1936），清水宏的《风中的孩子》（1937），山中贞雄的《街上的前科犯》（1935），衣笠贞之助的《大阪夏季之战》（1937）等。其中《浪华悲歌》《青楼姊妹》属"女性影片"，被视为这一时期现实主义作品的高峰。影片《土》，是第一部接触到封建剥削制度的现实主义的农民电影。

1937年日本发动侵华战争后，统治者加紧了对电影的控制，禁止拍摄具有批判社会倾向的影片，鼓励摄制所谓"国策电影"。一些不愿同流合污的艺术家，便致力于将纯文学作品搬上银幕，以抒发自己的良心，在名著的名义下逃避严格的审查，在1938年达到鼎盛。

在此前后被搬上银幕的名著，除了尾崎士郎的《人生剧场》和石川达三的《苍生》外，还有山本有三的《生活和能够生活的人们》（五所平之助导演，1934）和《路旁之石》（田具隆导演，1938），矢田津世子的《母与子》（涩谷实导演，1939），岸田国士的《暖流》（吉村公三郎导演，1939）等一系列影片，维系了日本电影的一线光明。

随着1939年电影法的制定、1940年内阁情报局的设立、1941年太平洋战争的爆发，所有影片几乎都被限定为配合战争的叫嚣。至1944年，拍摄了诸如《五个侦察兵》（1938）、《土地和士兵》（1939）、《坦克队长西住传》（1940）、《夏威夷·马来亚近海海战》（1942）、《加藤战斗机大队》（1944）等。

在阴云密布的岁月里，能够在创作上始终坚持自己意志和风格的艺术家寥寥无几。小津安二郎和沟口健二被认为是其中的佼佼者。

"平民导演"小津安二郎，1927年的处女作《忏悔的白刃》，1932年的代表作《有生以来初次看到》，大多表现小市民阶层的生活和命运，风格淡雅亲切、朴素真实。战争时期，小津没有按照军部的意愿行事，与鼓吹战争的电影背道而驰，拍出了《户田家兄妹》（1941）和《父亲在世时》（1942），这两部体现他独特淡泊风格的影片，前者反映了家族制度行将崩溃，后者反映的父子问题，是小津电影的永恒主题。《东京物语》是小津电影的最高水准。

与小津同时期的著名导演，是"女性电影大师"沟口健二。1922年的处女作《爱情苏醒日》，30年代的《浪花悲歌》《青楼姐妹》等，大多描写普通的、下层的女性，特别关注艺妓和妓女的命运。

沟口健二则有意识地逃避到歌舞伎等古典艺术中去，从而避开现实的战争问题，拍摄了《残菊物语》（1939）、《浪花女》（1940）、《艺道名人》（1941）"艺道"三部曲。此外，稻垣浩导演的《不守法的阿松的一生》（1943）以描绘社会底层的人生深受观众欢迎。这些作品给处于窒息状态的日本电影带来一股新鲜空气。

为了推行侵略战争，日本政府加强

◇电影《东京物语》海报

了新闻、纪录电影（当时称为文化电影）的工作，于1941年成立了官办的日本电影社（简称日映），拍摄了《空中神兵》等战争纪录片。但是一批纪录电影工作者却始终坚持摄制科教片，特别是大村英之助领导的艺术电影社，如厚木高、水木庄也、上野耕三、石本统吉等人，选择具有社会性的主题进行创作，拍摄了石本的《雪国》（1939）以及由厚木编写剧本、水木导演的《一个保姆的纪录》（1940）等影片，维护了由无产阶级电影同盟创始的追求真理的创作原则。

在日本电影黑暗的40年代，青年导演黑泽明以处女作《姿三四郎》（1941），木下惠介以处女作《热闹的码头》（1943），冲破种种不利条件脱颖而出。

四、战后走向国际时期（1945—1960）

1945年日本投降后，电影法虽已废除，而严格的检查制度依然存在，只不过是由美军占领当局取代了政府的检查。受到战争和占领状态切身教育的日本有良心的电影艺术家，为了保卫民族精神和民主权利，提出了电影民主化的要求，1946年，木下惠介和黑泽明首先分别拍出具有民主思想的影片《大曾根家的早晨》和《无愧于我们的青春》，这两部影片的剧本都是出自在战争期间遭到迫害的久板荣二郎之手。

与此同时，在法西斯黑暗时代积极从事学生运动的今井正，也根据山形雄策和八住利雄的剧本拍出了《民众之

敌》，在民主化的道路上迈出了重要的一步。此外，作为组织上的保证，各电影制片厂相继成立了工会，不仅提出提高工资的要求，更重要的是要求在经营管理和拍片方面的民主权利。然而，美国占领者和电影垄断资本是绝对不允许民主势力有所发展的。1948年，东宝公司以整顿为名，准备解雇1200名职工，将企业中的共产党员及倾向进步的人士清洗出去。这一企图遭到东宝工会的反对，全体职工举行大罢工，并得到进步文化团体的支持。罢工持续了195日，最后在美国占领军的指使下，出动大批装备有飞机、坦克和机枪的军队，包围了东宝工会作为斗争据点的砧村制片厂，进行镇压。这次大罢工以20名工会干部自动退出东宝公司而告结束，其中包括制片人伊藤武郎、导演山本萨夫、龟井文夫、楠田清、剧作家山形雄策等。工会方面终于争取到使裁减人员止于最小限度。

1.独立制片运动兴起

战后的日本，"独立制片运动"蓬勃兴起，50年代中期为鼎盛时期。退出东宝的山本萨夫等一批艺术家，创办了新星电影社。为了寻求创作自由而离开松竹公司的吉村公三郎，和新藤兼人组织了近代电影协会。这两个组织成为战后独立制片的先驱，拍摄了一系列被称为社会派的现实主义电影。主要有：今井正的《不，我们要活下去》（1951）、《回声学校》（1952）、《浊流》（1953）、《这里有泉水》（1955）、《暗无天日》（1956）、《阿菊与阿勇》（1959），山本萨夫的《真空地带》（1952）、《没有太阳的街》（1954）、《板车之歌》（1959），家城已代治的《云飘天涯》（1953）、

《姊妹》（1955）、《异母兄弟》（1959），关川秀雄的《听，冤魂的呼声》（1950）、《广岛》（1953），龟井文夫的《活下去总是好的》（1956），吉村公三郎的《黎明前》（1953），新藤兼人的《原子弹下的孤儿》（1952）、《缩影》（1953），山村聪的《蟹工船》（1953）。及至50年代末期，日本的电影市场完全由东宝、松竹、大映、东映、日活、新东宝六大公司所垄断，独立制片拍出的影片面临无法与观众见面的困境，经济上损失严重，整个独立制片运动濒于绝境。一些具有才华的艺术家重新被大公司所吸收。

2.第一部彩色电影

1945年日本投降，第二次世界大战结束。由于社会动荡和物资匮乏，电影的质量提高缓慢，直至1949年才逐渐走上复兴的道路。尽管大公司对于摄制具有进步意义的作品采取排斥态度、热衷于大量拍制纯娱乐影片，但也不能完全置作品的艺术性于不顾。小津安二郎的《晚春》、吉村公三郎的《正午的圆舞曲》、木下惠介的《破鼓》、今井正的《绿色的山脉》，均摄于1949年。尤其是《破鼓》一片以讽刺喜剧的样式，为日本电影开辟了一条新的途径。

20世纪50年代，日本社会进入战后重建阶段，日本电影也进入复兴阶段。黑泽明导演的《罗生门》（1950），在1951年威尼斯国际电影节上获得大奖，从此，日本电影开始在国际上受到重视。

继黑泽明的《罗生门》之后，衣笠贞之助的《地狱门》（1953）、沟口健二的《西鹤一代女》（1952）和

◊ 电影《罗生门》剧照

《雨月物语》（1953），也分别在戛纳或威尼斯电影节上得奖，为日本电影进入国际市场创造了条件。1951年，木下惠介导演的《卡门归乡》是日本第一部彩色电影。

这一时期，日本电影最杰出的代表人物是黑泽明，1943年执导其处女作《姿三四郎》，1946年拍摄的《醉泥天使》反映其仁爱和利他主义思想。1950年推出力作《罗生门》，获得1951年威尼斯国际电影节大奖。1980年执导的《影子武士》，获戛纳国际电影节大奖。黑泽明的影片成为日本文化和精神的象征，电影风格粗犷奔放威武有力，洋溢着阳刚壮烈之美，具有十分深刻的道德观念和人生哲理。黑泽明善于模仿美国电影，他把现代化的电影手

法和日本传统文化巧妙地结合起来,最终获得奥斯卡终身成就奖。

3.日本电影黄金时代

1949年以后约十年间,日本电影最明显的倾向是文艺片的复兴和描写社会问题的作品增多。成濑巳喜男的《闪电》(1952)、《兄妹》(1953)、《浮云》(1955)、《粗暴》(1957)被誉为文艺片的佳作。同时,六大公司也迫于观众欣赏水平的提高,不得不约请一批有成就的编导人员拍摄一些有意义的艺术作品。如小津安二郎的《麦秋》(1951)、《东京物语》(1953)、《彼岸花》(1958),沟口健二的《近松物语》(1954),黑泽明的《活下去》(1952)、《七个武士》(1954)、《蛛网宫堡》(1957),木下惠介的《日本的悲剧》(1953)、《二十四只眼睛》(1954)、《山节考》(1958),吉村公三郎的《夜之河》(1956),今井正的《重逢以前》(1950),市川昆的《糊涂先生》(又译《阿普》,1953)、《烧毁》(1958),五所平之助的《烟囱林立的地方》(1953),丰田四郎的《夫妻善哉》(1955)等,均获得很高的评价。因此,电影评论家们认为,这些影片加上独立制片的一系列具有进步意义的影片,形成了日本战后十年电影的黄金时代。

4.太阳族电影

这一时期(1956)还出现了"太阳族电影"。主要作品有:《太阳的季节》《处刑的房间》《疯狂的果实》等。此类作品都是根据青年作家石原慎太郎的小说改编,描写一批"太阳族"(战后中产阶级家庭出生的青年)的

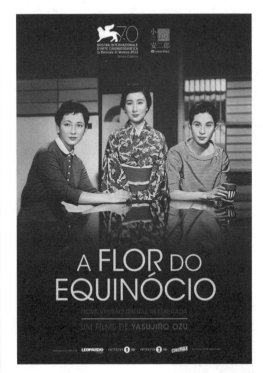

◇ 电影《彼岸花》海报

◇ 电影《夜之河》海报

流氓生活,他们既没有明确的理想,也没有起码的道德观念,只有无目的的反抗和对一切都表示不满的无政府主义的行动。影片的中心内容不外乎是表现"性和暴力"。这些影片对青年一代产生的不好影响受到了严厉的舆论谴责。因此,风行一时的"太阳族电影"很快便衰败下去。当然,它的暴露社会问题的影响在以后的某些作品中仍被保留下来。

战后至60年代中期,日本故事片的生产、发行和上映,几乎完全由大公司所控制。独立制片虽曾一度很活跃,但毕竟为数甚微,各公司之间竞争激烈,出现了以量制胜的局面,最高年产量达到过547部(1960),1958年的观众人次高达11.27亿。1960年以后情况急转直下,整个电影事业处于动荡、混乱和低落状态。原来的六个大公司中,新东宝和大映两家公司分别于1961年及1971年倒闭,产量大为缩小,转为经营发行、经营影院或扩大其他附带事业。尽管大映后来又重整旗鼓恢复经营,而重点已不放在影片的制作方面。当时,观众人次仅有1.6亿,不及1958年的1/7,影片产量维持在300部左右,其中独立制片的作品占2/3。然而此刻的独立制片已非昔比。50年代的独立制片以拍摄具有进步民主思想的影片为主,如今的独立制片除少数仍保持过去的优良传统外,大多数独立制片单位已成为大公司的承包单位,拍出的影片须靠大公司发行和上映,而且有半数以上系色情片,甚至有的专拍黄色影片。

60年代以后正是日本经济高速增长时期,而电影不仅没有得到发展,相反却走向衰退,最重要的原因之一在于

受到电视普及的影响。电影界为了抗衡电视的猛烈冲击，采取了银幕大型化、彩色化和巨片对策，然而却带来作品质量下降的严重问题。

五、衰退与发展阶段（1970—1980）

日本是电影产量最多的国家之一，这使年轻的新人有机会显露头角，其中最有代表性的人物为大岛渚，他的作品《青春残酷物语》（1960）、《太阳的坟地》（1960）、《日本的夜与雾》（1960），被认为系受法国新浪潮影响的日本新浪潮电影。大岛渚的影片主要涉及两大问题，即政治倾向和性在电影中的地位和意义。由此，大岛渚被推崇为"日本新浪潮的旗手"。代表作为《悦乐》《绞刑》《仪式》，其中，《绞刑》参加了1968年戛纳电影节的展出。

日本的新浪潮在追求新的表现手法上与法国新浪潮有共同之处，但前者较之后者更侧重于政治性。与大岛同时期的新人还有吉田喜重和筱田正浩，他们三人先后脱离松竹公司，同日本艺术剧院协会（创办于1963年，简称ATG）合作，大岛拍摄了《绞死刑》（1968）、《仪式》（1971），吉田拍摄了《爱神十虐杀》（1970），筱田拍摄了《情死天网岛》（1969）、《沉默》（1971）。评论家们将ATG作品的特点归纳为"抛弃古典的电影技巧，对现实明辨是非，探讨人的精神，特别是探明日本人的精神构造"。这类影片在电影界内部虽受重视，但不为一般观众所欢迎。

◊电影《仪式》海报

在新人的作品中还有羽仁进的《不良少年》（1961）、《她和他》（1963）、《安第斯的新娘》（1966），今村昌平的《猪和军舰》（1960）、《日本昆虫记》（1963）、《红色的杀意》（1964），使河原宏的《陷阱》（1962）、《砂丘中的女人》（1964）等，均被认为在题材上和表现形式上有所突破的60年代创新之作。

以维护50年代独立制片优良传统而著称的山本萨夫，始终以其饱满的创作热情拍摄了一系列针砭时弊的作品。他的作品大致可分为两种类型，一种是纪录性的故事片，一种是寓揭露于娱乐之中的政治片。前者有《没有武器的斗争》（1960）、《松川事件》（1961）、《证人的椅子》（1965）；后者有《遍体鳞伤的山河》（1964）、《日本小偷物语》（1965）、《战争和人》三部曲（1970—1973）、《华丽家族》（1974）、《金镮蚀》（1975）、《不毛之地》（1976）、《阿西们的街》（1980）等。

当时深受观众支持的导演首推山田洋次，他的代表作品为喜剧系列片《男人难当》，这部多集影片从1969年开始拍摄至1985年已连续拍了36部。主人公名叫寅次郎，描写他的各个阶段的历史经历，通过笑对他身上存在的弱点给予善意的批评，同时也揭露了某些不良的社会现象，因而每一集影片均深受欢迎，开创连续剧经久不衰的历史纪录。山田除喜剧片之外，也拍了数部反映战后日本社会生活的现实主义作品，其中最受到称赞的是《家

族》（1970）、《故乡》（1972）、《同胞》（1975）、《幸福的黄手帕》（1977）和《远山的呼唤》（1980）。这几部影片主要是在思想性和艺术性上结合得较好。

与山田洋次同时代的熊井启，是60年代中期脱颖而出的中年导演，他的第一部作品《帝国银行事件》（1964）及第二部作品《日本列岛》（1965）一经问世便引起电影界的重视，这两部影片均涉及美国占领军及情报机关在日本的罪恶活动，特别是后者，在当时说来是一部非常大胆的作品，因而获得导演协会的新人奖。熊井还拍摄了表现青年人之间纯洁爱情的影片《忍川》（又名忍川之恋）（1972）；1974年，又拍摄了《山打根八号妓院·望乡》；1980年，根据井上靖的原作完成了表现鉴真和尚东渡的颂扬中日友好的影片《天平之甍》。在暴力和黄色影片充斥市场的情况下，这些影片无疑使观众耳目为之一新。

◇日本电影《忍川》剧照

尽管日本电影处于十分困难的境地，但老一辈的艺术家以及战后成长起来的有作为的中年艺术家，仍在不断地为日本电影的复兴而奋斗。这一时期引人注目的作品有：小津安二郎的《秋高气爽》（1960）、《秋刀鱼的味道》（1962），黑泽明的《恶人睡得香》（1960）、《保镖》（1961）、《红胡须》（1965）、《影子武士》（1980），内田吐梦的《饥饿海峡》（1964），市川昆的《弟弟》（1960）、《我两岁》（1962），田具隆的《五号街夕雾楼》（1963），今井正的《婉的故

事》（1971），木下惠介的《笛吹川》（1960）、《永远的人》（1961）、《冲动杀人，儿子啊》（1979）、《父亲啊！母亲啊！》（1980），新藤兼人的《裸岛》（1960）、《一位电影导演的生涯》（1975），小林正树的《怪谈》（1964）、《化石》（1975），今村昌平的《诸神的欲望》（1969）、《楢山节考》（1982），中村登的《古都》（1963）、《纪之川》（1966）、《生死恋》（1971），丰田四郎的《恍惚的人》（1973），野村芳太郎的《砂器》（1974）等。这些作品体现了日本电影题材的多样化，保持了导演各自不同的艺术风格和现实主义的文学传统与民族传统，均被列为日本电影史上的佳作。黑泽明的《影子武士》还在第33届戛纳国际电影节上获得大奖。

70年代以来，日本与外国合拍影片之风盛行，黑泽明和市川昆均分别与美国合拍过影片，其他艺术家也与欧洲及澳洲等国家合作拍片，这与日本电影事业不景气不无关系。当然，也有纯粹出于友好和文化交流的目的而合拍的，如长期从事中日电影交流的德间康快与中国合拍的《一盘没有下完的棋》即是一例。这部影片真实地反映了中日两国历史上的一段坎坷经历，赞扬了中日人民之间的友谊和中国人民的奋斗精神，引起日本广大观众的极大兴趣。

六、世纪末的日本电影（1980—2000）

从70年代后期开始，日本电影逐渐出现复苏的趋势。日本国民收入的增长幅度下降，对需要较高费用去旅游的能力锐减，不得不将兴趣转向城市娱乐场所，电影观众也

随之有所增加。尽管电视每天播放电影,但观众的心理也在发生变化,希望看到大型影片,电视屏幕的尺寸毕竟是有限度的,出现了电影事业体系化的新倾向,即电影、电视、出版三部门采取联合作战。

这一时期的日本重点影片,大都是根据畅销小说或通俗文艺作品改编,影片一经拍出,立即利用电视大肆宣传,并结合主题歌的唱片、录音带和原著来动员观众。尤其是出版部门,如日本一家颇有影响的角川书店,作为制片人闯入了电影界。它所出版的横沟正史及森村诚一的推理小说,几乎都拍成影片,并获得巨大经济效益,如市川昆的《犬神家族》、佐藤纯弥的《人的证明》、森谷司郎的《八甲田山》(1977)等作品,票房收入均超过20亿日元。民族化及由此而产生的怀古思想与现代性相结合,赢得一批观众的青睐。在50年代中期,日本电影是作为主要娱乐形式而存在,如今,这种娱乐性又被重新加以强调。同时,现代的大型电影也从只学外国电影的皮毛,回到从内容到形式尽量走向民族化,并以时代精神来分析和判断早期的文艺作品。

日本评论界认为,80年代以后,日本电影在题材的选择及表现手法方面,均有较显著的变化,从而带来电影事业复兴的征兆。这一时期主要的作品有:降旗康男导演的《车站》(1981)、《兆治酒馆》

◇电影《乱》剧照

（1983），市川昆的《细雪》（1983），泽井信一郎的《野菊的墓》（1981）、《早春故事》（1985），小粟康平的《泥河》（1981），深作欣二的《蒲田进行曲》（1982）、《上海浮生记》（1984），山本萨夫的《啊，野麦岭·新绿篇》（1982），藏原惟缮的《青春之门》（1982）、《南极故事》（1983），野村芳太郎的《疑惑》（1982），森谷司郎的《海峡》（1982），田村孟的《濑户内少年棒球队》（1984），浦山桐郎的《梦千代日记》；森田芳光的《从那以后》（1985），柳町光男的《火祭》（1985）等。这些影片大都被列为该年度的十大佳作。

1985年，日本首次举办第一届东京国际电影节，有来自世界42个国家的137部影片参加展映，观众达10余万人次。这一年电影界涌现出不少初露锋芒的年轻导演，其中最引人注目的为相米慎二，他导演的《台风俱乐部》（1985）及《雪的断章——热情》，均系采用长镜头摇拍的独特手法，技巧难度较大。尤其是《台风俱乐部》生动地刻画出中学生在台风经过时的复杂心情，为此，相米在东京国际电影节上获得青年导演奖，引起世界影坛的注目。此外，一些久负盛名的老导演锐气不减当年，如黑泽明导演的《乱》（1985），被认为系集其过去影片之大成，无论从内容或场景规模来说，都堪称日本电影史上惊人之作。黑泽明并因长年对电影艺术作出的贡献而在电影界第一个被授予文化勋章。

90年代以来，日本电影复苏，在亚洲乃至世界范围内掀起了一场声势浩大的"日本新电影运动"。除了今村昌

平、熊井启、筱田正浩等老一辈导演继续有佳作问世外,而北野武、岩井俊二、周防正行、竹中直人等一批中青年导演也都由于他们优秀的电影作品开始为世界所知。

80年代末90年代初,日本电影开始挺进海外电影市场。这一时期,新藤兼人以一部《午后遗言》(1995),令观众共鸣于人生的生老病死;森田芳光以改编自渡边淳一小说的《失乐园》(1997),探讨女性婚外恋问题;深作欣二以《大逃杀》(2001)轰动了日本和东南亚,日本电影开始迈入第三个黄金时期。自1995年起,《情书》《幻之光》《深河》《图画中的美丽村庄》《鳗鱼》《花火》等,大约有37部日本电影分别在各类国际电影节上获奖。

◇电影《失乐园》海报

以影像清新独特、感情细腻丰富著称的岩井俊二,堪称日本年轻一代导演中的佼佼者。1994年,凭借电视短片《爱的捆绑》,获得柏林电影节NETPAC奖。1995年,他的剧场电影处女作《情书》,以影像意境如诗如画,过去现实亦真亦幻的"藤井树"的故事风靡全球。1996年他在拍摄了《梦旅人》之后,又把自己的第二部小说《燕尾蝶》搬上银幕。1998年,又以《四月物语》重新回到唯美的散文诗电影,讲述了一个洁身如玉,执着暗恋的大学女生的故事。2001年,他的《关于莉莉周的一切》(又译为《豆蔻年华》),以近乎惊世骇俗的"青春残酷物语"获得了国际

◇电影《情书》海报

性声誉,成为年轻一代所熟知和喜爱的新晋优秀导演。

2002年,岩井俊二拍摄了短片《ARITA》,在该片里他首次为自己的影片作曲;2004年,执导个人首部喜剧片《花与爱丽丝》;2006年,担任爱情片《彩虹女神》的制片人;同年,执导纪录片《市川昆物语》,该片是香港亚洲电影节参展影片;2009年,与娜塔莉·波特曼、姜文等12名导演联袂执导短片集《纽约,我爱你》;2010年,与小林武史合作编导音乐励志片《BANDAGE》;2011年,执导由凯文·席格斯、苍井优主演的恐怖片《吸血鬼》;同年,担任纪录片《AKB48纪录片:未完待续》制作人;此外,还拍摄描写日本震后福岛实况的纪录片《3·11后的朋友们剧场版》,该片正式入围第62届柏林国际电影节"论坛单元";2014年9月,为日本杂志拍摄制作了三部动画短片《城镇青年》;2015年,执导首部动画片《花与爱丽丝杀人事件》,该片由苍井优、铃木杏合作配音,获得第18届上海国际电影节最佳动画片提名;同年,时隔12年推出原创片《瑞普·凡·温克的新娘》;2018年,编剧并导演的首部中国电影《你好,之华》;2019年,执导《Last Letter》。

岩井俊二说话时语调严缓,吐字很慢,和他电影的节奏如出一辙。岩井俊二对待电影的态度,就像他与身边人交流的状态——与其说他在跟对方说起什么,不如说他在与另一个自己对话,他很容易沉浸在自己的讲述里,直到对方打断,但很快,他又进入了下一个"自己"。

岩井俊二不是一位高产的导演,但是他的作品却历久弥新,其卓尔不凡的导演才华不容忽视。岩井俊二被称为

日本新电影运动旗手,被誉为日本有潜质的新近"映像作家",也有中国影迷称他为"日本王家卫"。

◇日本导演岩井俊二

与此同时,北野武延续了大岛渚的精神,在影片中将暴力美学发展到炉火纯青的极致境界。他拍摄的新写实暴力片《坏孩子的天空》(1996)、《大佬》(1999)等作品,将暴力与绚烂、诗意与宣泄、叛逆与纯净巧妙地糅合在一起,开拓出独具一格的"菊与刀"的日本民族精神。特别是《花火》(1997年),在绘画般的精神线索和血腥的剧情线索的穿梭中,忧郁的诗意暴力迸发出空前的火花。

◇电影《你好,之华》海报

以宫崎骏为代表的动画电影,也取得了令人瞩目的成就。1984年,宫崎骏编导的《风之谷》一炮打响,之后在《红猪》(1992)、《幽灵公主》(1997)等众多动画片中,成功融入了探索人类生死的厚重主题,以及寓教于乐的影像构思。2001年的《千与千寻》更是经典之作,获得戛纳国际电影节大奖。

与此同时,还有独立个性的作者电影,以擅长《地域守护者》《救赎》《蛇道》等恐怖片的黑泽明,以及因《月光的低语》《勇往直前》等爱情心理影片为人称道的盐田名彦为主要代表。多样风格的

◇电影《花火》海报

◇电影《风之谷》海报

喜剧电影,以生活化的轻喜剧《谈谈情、跳跳舞》,黑色喜剧《酒馆幽灵》,幽默喜剧《月亮在哪里》为代表。另类风格的女性电影,以河濑直美的《萌动之朱雀》(1997),以及新藤兼人的《爱的果汁》(2001)最为突出。

第二节
韩国电影发展概述

一、韩国电影:从开化期到开花期

纵观韩国电影发展史,可具体分为十个时期——电影的上映和韩国电影的出现(1897—1925),日本殖民时期、默片的全盛期(1926—1934),有声片与军国主义(1935—1945),解放和朝鲜战争(1945—1953),复苏的电影业(1954—1962),韩国电影的复兴和类型片(1963—1971),独裁时期和不景气的电影业(1972—1979),新军部的文化统治和新电影文化的出现(1980—1987),新韩国电影运动(1988—1995),韩国电影的成长和展望(1996)。[1]但如果用一句话概括韩国一百二十多年的电影史,韩国的电影发展经历了从"开化期到开花期"的过程。

(一)开化期:从西方移植而来的殖民地的韩国电影

韩国最早接触电影,要追溯到1899年。访问韩国的美

[1] 韩国电影振兴委员会编著:《韩国电影史:从开化期到开花期》,上海译文出版社2010年版。

国人给当时的高宗皇帝，播放了美国制作的纪录片和故事片，接着又拍摄了韩国的风景，在韩国掀起了一股狂潮。1923年，延百男导演的韩国第一部故事片《月下盟誓》，被认为是无声电影的前奏。1926年罗云奎的《阿里郎》，因反日主题而反响强烈。1935年还拍摄了反映古典爱情的第一部有声电影《春香传》。

而在经历日本殖民统治期间，日本派遣日本电影人到韩国等地区制作了一系列如《望楼的敢死队》《青年的风采》等合作宣传片。解放的韩国，随即进入朝鲜战争时期，美军的介入，使得韩国进口了大量的美国电影，院线几乎被美国片占领，韩国电影制作数量极其有限。1953年，停战协议签订后，韩国电影逐渐复苏。60年代第一部电影法颁布，韩国电影产业日益壮大，韩国大众化类型片开始出现。如1968年历史片《内侍》，1971年的《春香传》。

（二）开花期：民族意识复兴后的本土电影

20世纪70年代，韩国电影逐渐走向兴旺，但当地电影院仍以放映外国影片为主。

80年代，韩国电影业开始复兴。国际电影节上接连获奖，韩国电影的国际声誉得到提升。西方电影评论家开始提到"韩国电影新浪潮"这样的词。继中国"第五代电影"和中国台湾地区的"电影新浪潮"后，在韩国这个东亚唯一不为人知的电影国度里，可以看到社会批判意识和创造力兼备的新时代电影出现的征兆。

90年代以后，韩国电影发展势头迅猛，出现了一大批高水准的佳作，韩国电影开始驶入了辉煌发展的新时期：1996年《银杏床》，1999年《生死谍变》，2000年《共

◇电影《阿里郎》海报

◇电影《我的野蛮女友》剧照

同警备区》、2001年《我的野蛮女友》《我的老婆是大佬》《朋友》、2002年《回家》、2003年《杀人回忆》等，电影题材内容丰富多样，充分体现了韩国电影百花齐放的发展状态。

新世纪后，韩国电影发展的突飞猛进的变化，主要归因于1988—1995新韩国电影运动、1996年金大中总统设立"釜山电影节"以及1999年的"光头运动"等历史事件。

首先，政府设立电影配额制，又叫义务上映制度，是韩国政府为保护本国电影所进行的政府行为，强制规定韩国电影院每年每个厅都必须上满146天的本土电影。其次，政府大力扶持本国电影创作。韩国电影振兴委员会向电影学院学生和进行独立电影制作的导演分配的辅助电影的资金，用以进行实验短片、纪录片和艺术独立电影的制作。1996年，金大中竞选韩国总统的施政纲领中提出"支持发展韩国电影的宣言"，并设立釜山国际电影节，为韩国独立电影等发展都作出了重要贡献。1999年，为抗议韩国加入WTO世贸组织而开放外国电影配额，韩国电影人发起大规模示威游行，不少男性影人甚至剃光头在汉城国厅、光华门等地静坐抗议。韩国政府在极大压力下，决定继续实施电影配额制政策。这令韩国电影届重获信心，也是韩国电影在21世纪得以突破性发展的一个重要契机。

（三）21世纪之后的质的飞跃

在过去的二十年间，经过多年积累，韩国电影不仅产量增加而且质量也得到质的飞跃。韩国电影开始在国际舞台上不断斩获各类电影大奖：

2002年，韩国资深老导演林权泽凭《醉画仙》，荣获第55届戛纳国际电影节最佳导演奖，打响了扬威国际的第一炮。同年9月，李沧东的《绿洲》又赢得第59届威尼斯国际电影节最佳导演银狮奖，成就了韩国电影在国际影坛的另一壮举。

◇电影《醉画仙》海报

2003年，根据真实事件改编的《杀人回忆》被正式搬上银幕，韩国电影开始被世界人民知晓。

2004年2月，韩国导演金基德以《撒玛利亚女孩》在柏林国际电影节拿下最佳导演奖；同年5月，朴赞郁的《老男孩》获得戛纳国际电影节评委会大奖；9月金基德的《空房间》在威尼斯国际电影节，摘取最佳导演银狮奖。

2004年，韩国电影同时扬名柏林、戛纳和威尼斯三大电影节，韩国电影的振兴达到了一个黄金时代。

2005年，《王的男人》刷新韩国电影观影记录，朴光贤执导的《欢迎来到东莫村》荣膺2005年票房总冠军并入围奥斯卡最佳外语片。

2006年，《汉江怪物》电影进入好莱坞。

2009年，《十亿韩元》与《母亲》《海云台》等众多影片进入好莱坞。

2000—2009年，可以说韩国电影已经成为世界电影史中不可缺少的一部分，韩国电影各类型片均已

达到了世界顶级水平。而2010—2019年,可以说又是韩国电影在不同题材上实现突破而稳步发展的十年,几乎每年都有精品产生。

2010年的《金福南杀人事件始末》,继续韩式犯罪片的叙事风格,但不同的是该片以一位淳朴女性视角,讲述了她悲惨而震撼的一生。影片入围2010年戛纳电影节。

2011年的《朝鲜名侦探:空山乌头花的秘密》《晚秋》《熔炉》《阳光姐妹淘》等佳作不断。

2012年有《建筑学概论》《狼少年》《圣殇》等。其中金基德的《圣殇》获69届威尼斯电影节最高奖项金狮奖。

2013年有温情大片《七号房礼物》,灾难大片《雪国列车》,以及讲述原型卢武铉总统为民主辩护的《辩护人》和揭露社会隐私的《素媛》等。

2015年有朴赞郁执导的剧情片《小姐》,韩国首部丧尸片《釜山行》。

2016年,关注慰安妇问题的《酒神小姐》等。

2017年,《独自在夜晚的海边》女主角金敏喜夺得第67届柏林电影节最佳女演员奖,奉俊昊执导的动作冒险片《玉子》被提名第70届戛纳电影节金棕榈奖。

2018年,度大片无疑是改编自村上春树小说、由李沧东执导的《燃烧》,该片在戛纳电影节被影评人打出史上最高分,却错失最佳影片奖。

2019年,奉俊昊执导的《寄生虫》助韩国电影圆戛纳之梦。

◇ 电影《圣殇》剧照

◇ 电影《辩护人》剧照

二、当代韩国电影三大导演：朴赞郁、金基德、奉俊昊

○ 朴赞郁

1963年8月23日出生于韩国首尔，毕业于西江大学哲学系，韩国导演、编剧、演员、制片，代表作品有《我要复仇》《老男孩》《亲切的金子》，被誉为"复仇三部曲"。朴赞郁以其《复仇三部曲》扬名国际，成为韩

国最具国际影响力的导演之一。朴赞郁也曾多次获得过三大电影节最高奖项的提名。

其中，2003年，凭借《老男孩》获得戛纳电影节评委会大奖；2005年，凭借"复仇三部曲"的终结篇《亲切的金子》，在威尼斯电影节上获得小金狮奖和电影未来奖、最佳电影等奖项。

朴赞郁的电影可以说是"沉郁顿挫"的，超强电影语言功力、**大量的视觉化叙事，环环相扣的情节铺垫，使得深沉的含义隐藏在电影中的视觉符号之中，紧张的叙事在镜头语言下有节奏地铺陈开来**，这是朴赞郁电影的特色所在。

○ 金基德

1960年12月20日出生于庆尚北道奉化郡，韩国导演、编剧，是韩国目前获得国际大奖最多的导演之一，代表作品有《收件人不详》《空房间》《春夏秋冬又一春》等。金基德目前共获得了四届威尼斯电影节最佳影片提名，三届柏林国际电影节最佳影片提名；2003年，推出《春夏秋冬又一春》，角逐2004年的奥斯卡最佳外语片；2004年2月，凭借《撒玛利亚女孩》获54届柏林电影节"最佳导演银熊奖"；9月，凭借爱情片《空房间》获61届得威尼斯电影节"最佳导演银狮奖"；2012年，凭借执导的第18部影片《圣殇》获得第69届威尼斯国际电影节"最佳影片金狮奖"；2014年，执导的惊悚犯罪片《一对一》获得第71届威尼斯电影节最佳影片奖。

金基德是位十分独特的导演，他的电影总是跳出商业电影的条条框框，以其尖锐的笔触、另类的题材，以及任何人无法模仿的独特和大胆，触动和震撼着我们的心灵。他的极端和疯狂也许正是我们心灵深处的真实写照。从《空房间》到《圣殇》，**对女性的关注、对形式的追求**，他的作品总是充斥着极强的矛盾和张力，从中我们看到的是这位特立独行的导演对电影艺术的独特理解和处理。

○ 奉俊昊

1969年9月14日出生于韩国大邱广域市，毕业于延世大学社会系（88级），导演、编剧。其代表作品有《寄生虫》《杀人回忆》《汉江怪物》《雪国列车》等。奉俊昊的作品有着强烈的个人风格，在兼顾叙事的同时，仍保有强大的抨击力。2003年，凭借惊悚悬疑片《杀人回忆》获得第2届韩国电影大奖最佳导演；2006年，凭借科幻片《汉江怪物》获得第44届韩国电影大钟奖最佳导演，并进入好莱坞；2013年，执导动作科幻片《雪国列车》，该影片获得亚太电影节7项提名；2019年5月25日，其执导的影片《寄生虫》获得第72届戛纳国际电影节主竞赛单元——金棕榈奖，这是韩国首次摘取三大电影节之一的法国戛纳电影节的金棕榈奖；2019年12月4日，该片获第91届美

◇电影《金福南杀人事件始末》剧照

国国家评论协会奖最佳外语片奖；12月10日，获第四届澳门国际影展亚洲人气电影大奖；第92届奥斯卡金像奖，共获得了最佳影片、最佳导演、最佳原创剧本、最佳国际影片四项大奖，这也是奥斯卡历史上第一部同获最佳国际影片和最佳影片的外语片。

奉俊昊是韩国首屈一指的类型片导演，他的电影像是好莱坞体系中运作的反好莱坞影片，有着电影工业出品的特质和成熟度，有着类型片的叙事外壳，也同时站在文化反思和"作者电影"的立场抨击类型模式，超越传统类型片而获得一种独特的个人风格。不论是之后的野心之作《汉江怪物》，还是回归人性探讨的《母亲》，**奉俊昊总有一种将社会议题"电影化"的能力，实现了"作者电影"与大众文化生产的某种嫁接。**（摘自新华网）

三、泪水、悲鸣、暴力和笑声：韩国类型片的四种变奏

韩国电影的制作走在亚洲电影的前列，是亚洲电影中一枚独特的徽章，带有韩式电影强烈的叙事风格。其中既有对现实的冷峻披露，又有对温情的浅唱轻吟，是将题材与叙事、风格与形式结合较好的类型电影。与好莱坞商业大片不同，韩国类型电影并不特别追求奇观的特效或是博人耳目的视听效果，而是更加专注于情节、人物的塑造和内涵的深度挖掘。因此，一部电影的剧情总是跌宕起伏、扑朔迷离。并且，韩国导演们对社会题材的偏爱和人性伦理的探讨，也造成韩国电影往往更善于揭露现实的真相和人性的丑恶。这也大概是韩国电影备受西方三大电影节喜爱的原因之一。

但事实上，韩国电影没有自己独创的类型片，韩国大众电影的历史即是对西方和毗邻的其他亚洲电影类型片的模仿（和移植）及变异的历史。换言之，好莱坞发明了西部片，日本电影发明了武士片，

中国香港发明了武侠片，韩国历史则是吸收各国的电影类型，在这其中变形和发展，并反复进行类型演化的过程。究其原因，是因为二战时期，日本强占朝鲜半岛对其实行殖民统治时，电影是通过一种现代化（殖民式地）移植的方式传入韩国，而非韩国自发接收的产物。然而，这并不影响韩国类型片的发展和成长。相反，日本的殖民统治、朝鲜战争、民族分裂、西方文化渗入等社会因素反而促成韩国电影类型片多元化发展的历史趋向。也就是说，韩国类型片往往采取的单一元素较少，总是融入多元化的电影风格，呈现出韩国独特的电影面貌。

在韩国电影各类型片中，最为出众的无疑是犯罪片。在"拿来主义"的过程中，韩国犯罪类型片形成了不同于好莱坞的独特风格。韩国的犯罪片并不是单纯的类型电影，往往以"死亡"为主题，融合悬疑、喜剧、复仇等多种风格元素，让观者有在多重的审美体验中反思自我、反观现实。所以，正如电影振兴委员会政策研究组组长金美贤所说，韩国的类型片是泪水、悲鸣、暴力和笑声四种变奏，韩国电影总是在欢笑中暗藏悲伤，在仇恨中潜伏真相，调动血腥、同情、憎恶、感动等多种复杂的情感对人性和道德进行剖析和诠释。

1. "恨意识"民族心理的体现

从精神分析心理学角度来看，"恨意识"民族心理是韩国电影风格的内在原因之一。在漫长的历史中，由于韩民族饱受殖民压迫和蹂躏，韩民族心理滋生出一种"恨意识"，这是潜藏于韩民族心理中，也会反映到电影艺术的表达中。主要表现为对复仇情节的钟爱。比如朴赞郁的

"复仇三部曲"、金基德的《圣殇》等,许多获奖影片都是契合复仇主题。复仇是一种悲剧,事实上在现代社会也表现为一种对他人的愤怒、仇恨和嫉妒。韩国导演也是试图通过电影艺术表现韩国特有的民族心理现象,以及他们对"恨意识"的理解。

2.暴力美学对人性的揭露

暴力、血腥是韩国犯罪类型片又一重要标签,也几乎伴随着多部获奖作品,暴力的视觉性铺陈是韩国电影常用的拍摄手法。除了朴赞郁,罗宏镇在《黄海》中对暴力的描绘也极为经典,金允石拿着各种冷兵器大杀特杀,血浆内脏四溅,肢体残骸乱撒,可谓触目惊心。此外《金福南杀人事件始末》可谓是在女性主义的立场上,通过女性之手进行血腥大虐杀的名场面。韩国犯罪类型片将好莱坞商业片的叙事技巧与韩国本土文化相结合,便形成了独特气质的韩式动作片、犯罪片。片中刀光与枪声交织的血色浪漫与暴力奇观,展现了韩国电影对人性的另类解读。

3.喜剧性的消解和弥合

追求喜剧性是韩国类型片另一大特色,而韩国电影中的喜剧性,常常与以复仇、死亡为元素的悲剧性进行强烈的对比,以此增强电影的视听效果。对于韩国类型电影来说,喜剧元素并不是种点缀或添加,而是大多和故事叙事中心或影片内涵紧密结合、化为一体,成为作品深刻主题的一部分存在,使得作品在尖锐地诉说或揭露时更加自然、真实,也使得电影一定程度消解了现实的尖锐性,弥合了电影批判的矛盾性。笑声可以说是批判的解压器。

第三节
印度与东南亚电影发展概述

一、印度与东南亚电影发展简述

（一）印度电影发展简述

印度，作为我们的重要邻邦，同属于四大文明古国，有着悠久的历史和灿烂的文明。不仅如此，印度还是电影大国。印度宝莱坞电影因其缤纷宏大的群舞场面和欢快活泼的民族歌曲，给各国观众留下深刻印象。目前，印度电影不仅凭每年近1500部的傲人产量位居世界第一，而且拥有全世界最多的电影观众，印度每天观影人次达1400万之多。以宝莱坞为标志的印度电影院以其独树一帜的风格，在亚洲影坛乃至世界影坛占得一席之地。

1.殖民时期的无声电影和有声电影

印度电影诞生于19世纪末。因长期作为英国殖民地，早期印度电影不可避免地带有西方电影的印记。而在本国电影诞生之前，印度大多进口英国影片，例如《兰吉特·辛格国王在英国棒球场上大显威风》《维多利亚女王在位六十周年庆祝大典》等。1913年，"印度电影之父"唐狄拉吉·戈温特·巴尔吉拍摄了印度历史上第一部真正意义的故事影片《哈里什昌德拉国王》，标志着印度电影的正式诞生。题材也选自印度传统史诗神话，具有印度民族特色。《孟买纪事报》评论该片："它是沿用西方国家神话故事片的手法拍摄的第一部伟大的印度戏剧故事片。"

20世纪20—30年代,印度电影发展迅速,初具工业规模。无声时期的印度电影从最初年产仅仅8部影片上升到1920年的18部、1921年的40部、1925年的80部,直到1930年达到172部。在这期间,导演希曼苏·雷伊拍摄的电影《亚洲之光》首次蜚声在国际影坛,国外观众大为惊叹,《每日时报》甚至称赞它为"本年度最优秀的影片"。至30年代,印度无声电影进入全盛时期,电影工业占全国工业份额第八位。

在20年代末期,印度开始从外国进口一些有声影片。1931年,阿德希尔·伊兰尼拍摄了印度电影史上真正意义上的第一部有声电影《阿拉姆·阿拉》,正式开启了印度有声电影的序幕。影片中绚烂瑰丽的歌舞和激昂狂欢的场景令人目不暇接、印象深刻,而这种电影中穿插印度歌舞的独特的拍摄模式也从这部电影开始,作为一种类型化的民族元素,被后来的印度电影广泛接受并逐渐固定下来。

30年代有声电影产生以来,印度电影进入繁荣发展时期。将当时美国好莱坞的故事情节镶嵌在印度的形式里,再配上典型的印度音乐和舞蹈,已成为当时电影的成熟模式。但是,这种方法的吸引力已经大不如从前,电影市场逐渐低迷,急需进行题材的突破。而正在此时,电影制作者开始抛弃好莱坞老套的情节,关注印度本身的社会现实的题材。而对于当时的印度来说,最大的社会问题无非是英国的殖民统治和根深蒂固的种姓制度及宗教问题。例如,《出乎意料之外》揭露印度社会女性问题的电影,《德威达斯》批判了印度的种姓制度。而这些电影的产生也意味着印度电影中民族意识的自觉。

2. 战争时期的文化复兴

1939年9月3日，英国对德国宣战，作为英属殖民地的印度自然而然地被卷入到第二次世界大战旋涡之中。事实上，二战给印度带来了复杂的影响。首先，印度参战是为了向英国索取经济支持。战争导致印度国内物价上涨，民众娱乐消费增加，因此带来了印度电影业的虚假繁荣。此外，战争又阻碍了电影业的发展。进口的机器设备和电影胶片等制片材料严重短缺，并且故事片片长也受到严格限制，不得超过11000英尺。1943年，英国殖民政府更是开始实行颁发制片许可证的制度，禁止拍摄与战争无关的影片。

但是，从另一个角度来看，国内外恶劣的社会环境又导致印度民族运动的兴起，民族意识的觉醒。1943年，"印度人民戏剧协会"（IPTA）开始推动印度艺术总复兴的文化运动。此运动旨在对印度民间舞蹈、戏剧、音乐等优秀传统文化进行复兴和发扬。在这场文化运动影响下，仍有佳作涌现，并斩获国际奖项。例如，奇坦·阿南德导演的一部现实主义题材电影《贫民区》。该电影讲述了贫民区的热情贫苦的男青年与高级住宅区地主家美丽善良的女儿相爱的故事，荣获了1947年第1届戛纳电影节金棕榈奖，这也是第一部获得金棕榈的亚洲电影。

3. 独立后的艰难转型

二战之后，英国难以继续直接统治印度。1947年，印度实现自治；1950年独立，成为共和国。电影业也随之发生了变化。一批电影业新人反对对电影的娱乐化形式

的盲目追求,认为制作电影应该关注与民众生活密切相关的题材。50年代中期,孟加拉国邦涌现出一批青年导演,他们举起"新电影"的旗帜,指出"电影不是低级水平的娱乐形式,而是一种严肃的表现手段",强调"降低生产成本,减少室内布景和多拍外景,选择与人民密切相关的题材"。新电影运动的代表人物是萨蒂亚吉特·雷伊（Satyajit Ray）,他导演的首部"新电影"《大地之歌》（1955）向观众展示了孟加拉国农村生活的真实图景,获得第9届戛纳国际电影节的"人权证书奖"和其他6项国际电影奖,成为印度电影史罕见的范例。到了60年代,印度电影的年产300多部,且多部影片深受新电影运动影响,反映了印度社会的各种现实问题,如贫困、剥削、政治事件和阶级斗争等。其中以孟加拉国语影片艺术水平最高。如雷伊执导剧情片《大都会》（1963年）获得第14届柏林国际电影节最佳导演奖,1964年,其执导剧情片《孤独的妻子》获得第15届柏林国际电影节最佳导演奖。

然而新电影运动带来的变革没能持续。70年代,由于政局动荡,社会矛盾激化,大众寄希望于幻想,制片商为寻求利润,迎合大众口味推出了大量动作片。这些影片情节大多与现实脱离,场景布置豪华,明星阵容强大,成本铺张高昂。另外,这一时期的影片制作模式均相差无二,明星吸引力成了观众判断影片质量最为主要的标准。

自1971年以来,印度电影来产量连续14年居全球前列。到了1985年,年产可达912部,绝大部分仍是以爱情和歌舞为主的娱乐片或者黑帮暴力动作片。但是好景不长,一方面,由于电视及录像的普及,加上当时的电影产

量供过于求，导致制片商利润变薄；另一方面，社会矛盾进一步加剧，比起娱乐歌舞片民众更需要能够反映社会现实的影片。因此，此时的印度电影急需转型，社会现实题材电影再次得青睐，歌舞类、动作类电影逐渐隐退。

到了80年代，印度年产900部左右17种地区语言影片，有1.1万家影院，观众每天可达2000万人次。过去影院中主要放映商业片和外国片，极少看到"新电影"的放映。80年代以来，"新电影"在印度财政电影公司的资助下逐渐发展成为一支可与商业片抗衡的独立力量。

90年代后，印度电影产业发展迅猛，进入21世纪，印度电影年产量近1500部，拥有约100家制片厂、1.3万家影院以及500多家电影杂志。至2017年，印度电影产业总产值已高达1550亿卢比，同比增长27%，宝莱坞贡献了总票房的近40%。在国内票房纪律不断刷新的同时，海外市场也得到开拓，2017年，印度电影的海外票房收入为3.67亿美元，约占总票房16%。随着在海外成绩提升，制作重心逐渐向大制作转移，影片题材视野也从本土扩展至全球，以争取更广大的海外观众。

4.海外输出的宝莱坞

1）宝莱坞的定义

宝莱坞广义上为对以孟买为基地的印地语电影产业的统称，狭义上指的是位于孟买西北郊外的孟买电影城。除宝莱坞外，印度电影制片基地还包括以语言划分的泰米尔语、泰卢固语、孟加拉语等地区的几个影视基地。但宝莱坞电影产业历史几乎与印度电影同步发展，且印度电影史大多由宝莱坞书写。

◇电影《大都会》剧照

◇电影《孤独的妻子》剧照

◇电影《大地之歌》剧照

2）宝莱坞电影城的建立

宝莱坞电影城最早是1974年印度电影人门博布·卡汗、毕马尔·洛伊和沙克提·萨曼塔圈地230英亩初建，随后1978年孟买政府投资扩充成了500英亩建成。"Bollywood（宝莱坞）"一词由"Bombay（孟买）"和"Hollywood（好莱坞）"组合而成，这个词大约是在1980年中期开始兴起，并得到广泛认可，被列入《牛津英文词典》。

3）宝莱坞电影产业模式

宝莱坞处于孟买，作为印度的商业之都，拥有印度最大海滩，区位优势明显，这促进了宝莱坞电影产业在地理上的集聚。此外，运行机制和协调模式也是宝莱坞电影产业集聚的重要原因。作为印度电影产业的代名词，宝莱坞吸引着许多影视巨头和规模各异的其他相关公司，有着较为成熟的明星机制，完善的产业链，且生产一部电影往往需要分成几道工序流转于各个制作室，工业性质明显。宝莱坞的电影年产量约为印度全年的30%~40%，票房收入占全国比重近50%，在印度电影业举足轻重。

4）宝莱坞的海外市场

实际上，宝莱坞电影早在20世纪80年代就开始大肆进军海外市场。1985年，印度向亚非和苏联东欧出口525部电影，赚取大量外汇。印度电影出口主要是印地语影片，其次为南印度四种主要语言影片。近年来，印度电影加快了在海外市场的拓展步伐，头部作品中，已有将近24%的票房来自于海外。2014年，印度电影在外海主要市场（包括美国、加拿大、英国、波斯湾沿岸国家、澳大利亚和中

◇电影《贫民窟的百万富翁》剧照

国)的总票房为1.16亿美元,至2018年就增长到了3.79亿美元,年复合增长率达21.85%,相较于中国电影在海外市场的推进缓慢,印度电影在海外市场的发展可谓如火如荼。并且,近两年来中国市场已成为印度电影在海外的最大票仓,是决定印度海外票房的核心因素。

从《贫民窟的百万富翁》(2008),到《三傻大闹宝莱坞》(2011),再到在中国大火的《摔跤吧!爸爸》(2017),宝莱坞电影可以说在国际市场上另辟蹊径,开辟了一道自己的独特的电影道路。谈到在中国人气颇高的电影《摔跤吧!爸爸》,印度电影研究者阿希什至今都无法准确分析该片在中国大火的原因:"当年电影在印度是年度票房冠军,但在中国上映后,票房是印度的6倍还多,这其中的原因我一直没有分析透彻。"

◇电影《摔跤吧!爸爸》剧照

广州美术学院教授李公明认为,印度电影与中国有一种比电影更真实的联系,它的价值不在于"好看",而在于促使民众思考电影以外的人生与社会问题。

(二)以泰国、越南为代表的东南亚电影发展简述

1.泰国电影发展简述

1923年,好莱坞环球影业公司的制片人兼导演亨利·麦克雷(Henry MacRae)带领一个团队来到泰国,寻求在泰国拍摄电影。时任国王拉玛六世国王对此大力支持,指派泰国皇家娱乐局和皇家铁路局全程对影片的拍摄提供赞助,万素瓦兄弟作为助手参与了影片的拍摄,共同完成了第一部电影《苏婉小姐》的制作。1925年,政府创办了一家专门生产娱乐电影的公司——"泰国电影拍摄公司"(Tai Phapphayon Thai Company)。与此同时,万素瓦兄弟创立"曼谷电影公司"(Bangkok Film Company)。不久,万素瓦兄弟在《苏婉小姐》的拍摄中积累经验后,终于成功地拍摄出了首部泰国人自己制作自己主演的故事电影《两种好运》(Double Luck,1927)。随后,泰国电影拍摄公司也上映了他们的首部故事片《从未想到》(Unexpected,1927),同样获得巨大成功。

随着有声电影的产生,万素瓦兄弟很快成立了Sri Krung有声电影公司,在曼谷郊外建立了Sri Krung电影制片厂,配备了当时先进的、全套的有声电影制作设备,并拍摄出了泰国的第一部长篇有声电影《误入歧途》(Going Astray,1930)。接着的1935—1942年是泰国电影高速发展的时期,这时的泰国影坛呈现出一片欣欣向荣的景象,被后世的泰国学者称之为"黄金时代"。

然而,随着二战的来临,泰国很快被日本占领。1943—1944年,曼谷成为盟军的重点轰炸目标,两大制片厂和大批电影院纷纷毁于战火,整个泰国电影业陷入低

谷。1945年,"二战"宣告结束,泰国各个行业百废待兴,电影业也从一片废墟上开始重建。但是重创后的两大电影公司已无力重新经营,相反,一些小型电影公司各行其道,大家开始抛弃掉35毫米有声电影制作,纷纷投身于这种廉价的16毫米无声"配音片"的制作。1957—1972年是泰国16毫米电影最为繁荣的15年。这一时期,曼谷的电影院达到了100~150座,曼谷以外大概有电影院700多座,这还不包括遍布泰国、数以千计的露天银幕。这些电影院和露天银幕每年能放映500~600部电影,其中有200~300部从好莱坞进口,100~200部从美国以外的国家进口,有60~80部由泰国本土生产。一时间,泰国的电影业看起来似乎格外繁荣。

◊电影《他的名字叫汗》海报

1973年,泰国国内的政局发生了巨大的变化。泰国学生因为不满长期以来的军人高压政治,在10月14日这天走上街头,游行示威,要求民主自由。10·14事件后,泰国社会逐渐向民主化转型,人们对自由、民主的渴望也被唤醒。泰国的政治环境趋于开放,社会也发生了巨大的改变。在这种氛围下,一批受过良好教育的、关注现实的年轻电影人主张,电影不只是一种娱乐的工具,而是应该注入了更多的思想性,关注社会现实。查崔查勒姆·尧克尔王子作为当时富有影响力的导演,拍摄了一批反映社会问题的电影,如《他的名字叫汗》(His Name Is Kaam, 1973)、《旅馆天使》

（Hotel Angel，1974）等。在社会问题片百花齐放的同时，泰国电影也开始出现关于性、人妖、青少年问题等话题的电影，显示了这一时期泰国电影的多元化发展。更加难得的是，这一时期的泰国电影不仅在艺术上取得了新的进展，在拍摄数量上也取得了长足的进步。1977年，泰国政府推出了一系列促进国内电影产业的政策，其中重要的一项就是大幅度提高进口电影的关税。

到了90年代，诸多社会因素阻止了泰国电影业持续的繁荣发展。首先，随着泰国家庭里电视机迅速普及和录像带的流行，电影的空间被挤压；其次，1997年的亚洲金融危机由泰国爆发，使得泰国电影业得以重创，电影的制作资金得不到解决，泰国本土电影的产量几乎降到了谷底。

到了21世纪初，积压了十年之久的泰国电影爆发出前所未有的竞争力，开启了新时期电影复兴之路。泰国电影新浪潮以恐怖片作为开山之作，而恐怖片也成为其间最为重要的影片类型。朗斯·尼美毕达（Nonzee Nimibutr）执导的《鬼妻》（Nang Nak，1999）在泰国上映。该片用现代的拍摄手法和理念改编了一个泰国传统的故事，讲述一个亡妻和丈夫动人的爱情故事。影片广受观众欢迎，取得了1.5亿泰铢的票房，同时获得了第12届东京国际电影节最佳影片的提名。之后，一系列类似题材和风格的恐怖片皆获得了成功。其中有彭顺和柏苏夫·派山甘（Pisut Praesangeam）联合导演的《鬼债》（Bangkok Haunted，2001）、彭发和彭顺兄弟联合导演的《见鬼》（The Eye，2002）以及班庄·比辛达拿刚（Banjong Pisanthanakun）和柏德潘·王般（Parkpoom

Wongpoom)联合导演的《鬼影》(Shutter,2004)等。而2004年上映的《鬼影》勇夺当年泰国电影票房冠军,并且后很快风靡全球,成为和《午夜凶铃》(Ring,1998)、《咒怨》(Ju-on: The Grudge,2002)等著名影片齐名的恐怖片,代表着泰国恐怖片以及当时世界恐怖类型篇的巅峰水准。

这些恐怖片在借鉴西方电影表达方式、融合泰国传统文化的基础上,逐渐形成了一种在制造惊悚的同叶融入泰国人的世界观、宗教观和感情的独具风味的泰国恐怖类型片。

21世纪,泰国类型片除了恐怖片外,还有史诗片和剧情片比较出名。史诗片有2000年的《烈血暹士》、2001年《暹罗女王》,剧情片有2007年的《爱在暹罗》《曼谷之恋》和2010年的《初恋这件小事》。

◊电影《初恋这件小事》剧照

2.越南电影发展简述

越南,这片苦难深重的土地,自20世纪以来,曾经历殖民战争、独立战争、美越战争以及中越边境冲突。越南

是真正的战争泥潭，深陷其中的不仅是越南人民，而且还有越南早期的民族影像。

越南曾经是法属印度支那的一部分。在1945年越南独立之前，越南人摄制的影片一部也未能完成。外国影片可以说占据了越南全部的影院，电影观众仅有200万，人均每年购票不到十分之一张。越南独立之后的1948年，在南方的摄影工作者用16毫米的摄影机拍摄了越南第一部无声纪录片《木化大捷》。从这一时刻起到1959年，越南电影主要以新闻纪录片为主。1958年，越南电影制片厂成立。1959年，越南出现了由年轻导演阮鸿仪、范好民执导的越南第一部故事片《同一条江》。早期的越南电影多以反抗殖民战争为题材。

20世纪60年代，越南电影发展较快。但政治宣传电影一直是这一时期的电影创作主流，如反映越南社会主义建设的《浮村》（1964，导演陈武、辉成）、反映美越战争的故事片《阮文追》（导演裴庭鹤、李泰宝，1966）、《姑娘的森林》（导演海宁，1967）。这些影片在创作手法上，明显受到其他社会主义国家的影响。

1975年南北越统一以后，越南出现了一批反映现代越南城市生活问题的影片，如辉成导演的《远与近》（1983）、农益达执导的《道路》。20世纪80年代中后期，越南实施革新开放的治国方针，各国营电影厂失去了国家财政和物资的支持，加上电视业的迅猛发展，越南电影业受到了巨大的冲击。为了振兴民族电影业，1995年，越南电影开始实施"国家订货资助政策"，但资助资金仅限于少量的主旋律影片。

◇电影《青木瓜之味》剧照

90年代之后，一批因战乱移居别国的越裔后代，纷纷回到越南拍摄电影。因此，最为人所熟知的越南导演，并非越南本土导演，而是海外越南裔导演，诸如法国籍越南裔导演陈英雄，美国籍越南裔导演东尼·包。东尼·包参与的美国越南语电影《恋恋三季》（2000）和《战地风云》（2001），以及陈英雄的"越南三部曲"：《青木瓜之味》（1993）、《三轮车夫》（1995）和《偷妻》（2000），使越南电影进入世界视野。

"越南出现了一些让世界影坛为之瞩目的导演，这些导演自如运用本土生活经验记忆及母语的逻辑思维，为观众描绘了越南人民坚韧的生存哲学，但不可忽视的是，他们目前都已脱离了越南国籍，并且拍片受到国际投资和西方哲学审美趣味的影响，他们将越南影像带入与国际现实社会脱节的尴尬境地，充斥了殖民历史记忆的猎奇色彩。"（摘自陈伟龄，《越南影像：走不出的后殖民误区》）

在这类电影导演中，陈英雄是最著名的一位。1993年，陈英雄的处女作《青木瓜之味》，在46届戛纳电影节一鸣惊人，获得了最佳处女作"金摄影机奖"，以及法国凯撒奖的最佳外语片奖。1995年，陈英雄的另一部电影《三轮车夫》，又获得了威尼斯电影节金狮大奖。陈英雄的电影，一向关注底层人物和越南本土生活的记忆，擅长用诗意的影像捕捉人物内心对生命的观照。

近年来，为了抵抗外来大片对国内电影市场的占领，越南文化体育旅游部电影局积极推动"2030年越南电影发展战略规划"的实施，以推动越南电影产业改革和转型的深入。如今的越南电影呈现出更加多元化的创作格局，其中最为显著的一个变化就是合拍片的增多。尽管每年合拍片的绝对数量并不是很多，但合拍片常常在各种国际艺术电影节上会脱颖而出，占一席之地。最近有名的合拍片主要有越南和韩国共同制作完成的《侍女》（导演Derek Nguyen，2016），中越合拍喜剧片《越囧》（导演郭翔，2016）等。

思考练习：

1. 日本电影的黄金时代，有哪些代表导演与作品？

2. 简述小津安二郎、沟口健二、黑泽明、岩井俊二的主要成就。

3. 韩国电影主要的类型片是什么？特点是什么？

4. 宝莱坞模式成功的因素有哪些？值得中国电影借鉴的是什么？

第二章
亚洲电影鉴赏

本章课程资源

第一节
青春痛楚
——以《情书》为例

一、影片档案

中文名：情书
外文名：Love Letter
上映时间：1995年3月25日
导演：岩井俊二
主演：中山美穗、丰川悦司、柏原崇、酒井美纪
拍摄地：日本
类型：剧情

获奖情况：
1995年 蒙特利尔国际影展观众票选最佳影片；
1995年 第8届日刊体育电影大赏新人赏；
1996年 第19回日本电影金像奖优秀作品赏

二、剧情简介

《情书》是岩井俊二自编自导的纯爱电影,由中山美穗、丰川悦司、柏原崇等主演,于1995年3月25日首映。该片改编自岩井俊二的同名小说《情书》,讲述了一封原本出于哀思而寄往天国的情书,却出于意料之外收到了同名同姓的回信,挖掘出一段深埋多年却始终存在的纯爱故事。

日本神户某个飘雪的冬日,渡边博子(中山美穗饰)在未婚夫藤井树的周年祭日悲痛不已。她在翻阅未婚夫藤井树(柏原崇饰)的遗物时,发现了他的一本中学纪念册,因为无法抑制对已逝恋人的思念,博子记下了藤井树读中学时的地址,寄了一封本以为是发往天国的情书。但是没有想到不久以后,竟然收到了署名为"藤井树"的回信,感到不可思议的博子,为了更多了解男友的情况,开始与女藤井树(酒井美纪饰)书信往来。正在追求博子的秋叶,也想了解事情真相,和博子到小樽一探究竟。

原来女藤井树与男藤井树是国中时期的同学,两人因同名同姓闹出了不少笑话。而女藤井树在不断的回忆中,渐渐发现与她同名同姓的男藤井树,对自己曾经产生了一段初恋,但是因为男藤井树转学而错过。后来他爱上了与女藤井树长得一模一样的渡边博子,其实还是

因为爱女藤井树。虽然男藤井树已经离开人世,但纯洁的初恋并没有磨灭。虽然生命是短暂的,而爱情却是永恒的。

三、影片鉴赏

1.主题分析

《情书》以清新感人的故事和明快唯美的影像,不仅在日本国内引起了轰动,影响波及东南亚甚至欧美,被众多影评人视为日本新电影运动中最重要的作品之一。

《情书》通过两个女子书信的交流,展现了两段爱情故事。博子对男藤井树的眷恋,两个少年藤井树之间的朦胧情感,都没有因为男藤井树的意外死亡而枯萎,而是通过对逝去岁月的怀念与追忆,过往的爱情和青春也在回忆中逐渐清晰复活。带着心灵重伤的博子和身体病痛的女藤井树,经过对似水年华的追忆超越了生死,所有的伤痛都被淡化为一种哀思和怀念。

导演以回忆的手法带领观众逐渐进入男藤井树的内心世界,影片特意安排了男藤井树到女藤井树家还书的一段,原想表白的他,因为时机不对,终归欲言又止,当悠悠的配乐响起时,男藤井树不舍地看了看女藤井树,随后将围巾甩到肩上,骑上单车怅然离去,清晰地描

绘出男藤井树心中的暗恋，旁白说这是两人的最后一面，呼应了男藤井树借的那本书——普鲁斯特 《追忆似水年华》，诉说着大家心中都曾经有过的似水年华。

女主人公渡边博子，是一个对感情非常执著的人。男友去世两年仍然没有放弃，继续寻找着他生前的点滴，这样也就有了后面的故事。另一个女主人公，就是女藤井树。她是个有些不在状态的人，永远跟不上节拍，但是又害怕被孤立。

男主人公男藤井树，虽然一开始就去世了，但是活在各种人的对话中，一直贯穿在影片的始终，并没有降低他的存在感。另一个男主人公秋叶，本来是男藤井树的朋友，在他死后爱上了博子。

这样的四个人，谱写了一个小清新的爱情故事。人物的感情走向预示着故事的结局——铃美爱秋叶，秋叶爱博子，博子爱男藤井，男藤井爱女藤井，女藤井谁都不爱。

女藤井树从小就比较内向，或许是小时候爸爸的离开，在她的心里留下了阴影，因为害怕失去而不敢敞开心扉。虽然她自己说当时没有什么感觉，可是父亲的离开不可否认对她有很大影响。她的外表看起来是个对什么都没有热情，有些跟不上生活节奏的人，可内心却是个温暖的女孩子，只是害怕面对离别与失去，而变得不敢接受别人，是个让人心疼的女孩子。

博子是一个善良敏感的人，面对感情时有些不知所措，对认定的人用情至深。由于男友去世过度思念，而向在天堂的男友写了封信，结果阴差阳错的寄给了同名同姓的女藤井树，于是以男藤井树为纽带展现了一段暗恋故事。人物感情都表现得很平淡，并不是那种汹涌澎湃的爱，如同冰山一角，表现出来的只是很少的一部分，更多的感情都是压在心底的。

　　《情书》用柔和的语调讲着很戏剧化的故事，忧伤而温暖，简短却又令人回味无穷。有着许多冥冥注定的东西，让人觉得缘分真是种很奇妙的东西。所有的人物都很善良，为了朋友委屈自己的秋叶，放弃爱情成全别人的铃美，让整本书都流淌着人性美。

2.电影艺术与文学艺术

　　电影与文学的关系，常常是密不可分的。《情书》根据同名小说改编，原著、编剧、导演都是岩井俊二。文学在改编成电影时，往往会进行判断与取舍，着重表现深刻的主题、经典的情节、生动的人物、优美的音乐、从而实现电影对文学的超越。

1）主题的深化与升华

　　在小说《情书》中，故事因男藤井树之死而起，着重描写了未婚妻渡边博子，与他暗恋的女藤井树之间的通信，让青涩的暗恋故事浮出水面。而在电影《情书》中，更强调了对死亡的敬畏、对生命的珍

视。故事情节虽围绕着生死展开,但更多是对往事的悼念,而非呈现死亡的残酷。主人公男藤井树的山难,女藤井树父亲的离世,均以回忆的形式呈现,从而透过人物与死亡的抗争,来证明生命的珍贵。表现了日本传统文化中,暗含的勇敢顽强、不屈不挠的精神。正是对生死的着重描绘中,烘托出渡边博子对未婚夫的深深依恋,男藤井树对女藤井树的青涩爱恋。在生死的反衬下,未说出口的喜欢、未达到终点的恋情、终于释然的亲情,都在平淡的岁月中显得尤为珍贵。这正是电影《情书》的精妙之处,既保留了对纯恋情谊的怀念,又将其升华为对生死的敬畏之情,将悲情淡化为一种哀思和怀念,有一种哀而不伤的诗意。

2)情节增减的合理性

电影通过多种方式来重现小说难以展现的场景,比如小说中有一处经典的描写是在小樽的街头,博子看见骑着单车的女藤井树,带着一丝猜疑轻轻地喊了一声"藤井小姐",女藤井树刹车回眸的画面。在电影中表现得更为丰富:女藤井树骑车先经过了秋叶茂,再经过博子的面前,深爱着博子的秋叶茂,并没有认出经过的女藤井树,和博子几乎相同的容颜,而同样未曾谋面的博子,却能在人群中惊鸿一瞥,不由自主喊出她的名字。在熙熙攘攘的人群中,女藤井树寻找声音来源的眼神却十分清晰。导演在此处增加的种种细节,表现了男藤

井树在博子心中的地位,博子对了解他过去的渴望,以及深深的怀念与眷恋。小说中还有一处最为经典的情节,是终于放下感情牵绊的博子,面对那座埋葬了恋人的雪山时,大声地喊出"你好吗?我很好"。电影中增添了许多细节,加深对博子超脱生死的渲染。比如博子跌跌撞撞地走向雪山的方向,一次次摔倒再一次次爬起来,朝阳照得她的脸庞愈发明亮。在这个过程中黑色的外套滑落,露出了鲜红的毛衣,暗示她终于走出了阴影,开始走向新生活。

3)人物塑造的多面性

　　由于文字和结构的限制,小说难以塑造丰满的人物形象,电影却能打破这一困境,起到共同塑造、相互促进的作用。《情书》中大井早奈这一角色,原著中并无对她的详细描写,仅简单交代她是个早恋的女孩。在电影中则通过俏皮的刘海,时而灵气时而呆滞的眼神,带着焦躁与不安的语气,塑造了一个既兴奋又苦恼的中学女生形象。大井早奈这一人物形象的塑造,也使影片主人公的形象更为丰满。女藤井树被迫为大井早奈制造向男藤井树表白的机会,男藤井树在女藤井树面前是温柔和小心翼翼的,但在听到大井的告白之后,却当着女藤井树的面,重重地将书本拍在了桌上,说明他对女藤井树不了解自己的苦心非常生气与失望。两位藤井树因大井早奈的出现引起的冲突,而展现出人物塑造的多面性。

4）音响烘托人物心理

　　《情书》中所有的音乐，均使用钢琴和小提琴两种乐器演奏。在影片的最后，女藤井树看到了多年前男藤井树为她在借书卡背面画的肖像，这时的背景音乐是跳跃的、轻盈的，曲名是《Small Happiness》，映衬了女藤井树得知这份珍贵情谊的喜悦、羞涩和感伤。而在其他声响方面，令人印象最深刻的则是，女藤井树在昏暗的自行车棚里，等待男藤井树放学来交换考卷，在和大井早奈谈及有关恋爱话题时，背景中出现的忽强忽弱的鸽哨声，映衬出女藤井树的心因谈及男藤井树的忽明忽暗。正是各种不同声音的融入，使青涩初恋的忐忑与不安，通过具象的方式表现出来。

5）光线色彩运用自如

　　岩井俊二一向以画面构建、光线色彩唯美而著称。比如在《情书》中有这样一幅画面——男藤井树靠在窗台边，在借书卡上写下名字，风吹动着白色窗帘，他的身影在其中若隐若现。导演通过阳光透过纱质窗帘，映在男藤井树脸上的阴影，以及影子长度的变化，头发在不同角度展现的光芒，刻画了一个更为具象的英俊内向的少年。

　　从色彩运用上来看，小樽、神户耀眼的白雪和博子黑衣的身影形成了鲜明对比，表现了博子孤身一人的孤独与凄凉。影片的最后，当女藤井树看完博子所有的信，院子里积雪融化，绿色重新覆盖老屋，

表现出女藤井树终于从父亲和男藤井树的死亡中释怀。影片的光线与色彩既是还原了文学作品，也是形成电影独特风格的重要手段。

6）镜头剪辑的技巧性

导演电影风格的形成在于画面语言，一方面，阐释了导演的创作理念；另一方面，也折射出导演的电影手法。《情书》将三人的关系建立在时空分离给人的影响之上，运用了交叉蒙太奇的技术，这种现在时与过去时交错进行的方式，因渡边博子、女藤井树都由中山美穗饰演而显得痕迹模糊，从而给整部影片带来一种神秘而含蓄的风格。比如博子最后从恋人遇难的悲痛中释怀时，犹豫地走上埋葬了恋人的雪山的镜头，以及女藤井树父亲逝世后，她快步滑过冰窟窿，看到一只冻僵的蜻蜓，意识到父亲死了的镜头相结合，两个超越时空的镜头，反映了同样的主题——放下悲痛、继续生活。又如剧终时博子在雪山面前声嘶力竭地喊出"你好吗？我很好"，女藤井树在病床上醒来流下泪水，轻声说道"你好吗？我很好"，她们最终一个在爱中释怀，一个在回忆中缅怀。这些都是通过镜头和剪辑来完成的，给观众以强烈的视觉、情感冲击。

由此可见，文学改编成电影，要在主题与情节、人物与声音、光线与色彩、镜头与剪辑上花工夫，从而赋予文学以新的意义，形成各自的独特风格。文学为电影的改编提供了文本与素材，是电影创作的

方向和故事框架。而电影则通过其独特的丰富的表现形式，使文学作品更具象化、通俗易懂，从而独树一帜。不仅岩井俊二的《情书》是成功的改编，还有许多文学改编成的电影，值得我们去欣赏研究。

第二节
阶层固化
——以《寄生虫》为例

一、影片档案

中文名：寄生虫
外文名：Parasite
上映时间：2019年5月21日
导演：奉俊昊
主演：宋康昊、李善均、崔宇植、赵茹珍、朴素丹
拍摄地：韩国
类型：剧情

获奖情况：
第72届戛纳国际电影节金棕榈奖；
第77届金球奖最佳外语片；
第91届美国国家评论协会奖最佳外语片奖；
第92届奥斯卡金像奖最佳影片、最佳导演、最佳国际影片、最佳原创剧本；
第66届悉尼国际电影节 最高奖项Sydney Film Prize奖；
第44届多伦多电影节人民选择奖第三名；
第22届英国独立电影奖最佳国际独立影片；
第4届亚特兰大影评人协会奖最佳外语片、最佳导演、最佳剧本；
第23届好莱坞电影奖 年度制片人；
第40届韩国电影青龙奖 最佳影片、最佳导演、最佳女主角、最佳女配角、最佳美术；
《时代周刊》2019年度十佳影片；
《视与听》2019年度十佳影片

二、剧情简介

《寄生虫》剧情主要可以分为两段故事。电影前半部分讲述了本是无业游民的一家四口靠着替披萨店折外卖盒勉强度日。然而,一个偶然的机会,因为四次高考落榜的长子基宇(崔宇植饰)引见经朋友介绍,凭借伪造的知名大学文凭来到富豪朴社长(李善均饰)的家应征家教。聪明灵活的基宇成功地骗取了朴夫人(赵茹珍饰)和富豪家大女儿多惠(玄升玟饰)的信任,同时,顺利地引见了辍学在家的妹妹(朴素丹饰),并将其摇身变为留洋归来的艺术高材生担任朴社长家小儿子的艺术老师。接着,又设计将自己游手好闲的父亲和家庭主妇的母亲分别替代了朴社长家中原有司机和管家的位置。有一日,朴社长一家出门远游,基宇一家便直接搬至别墅中寻欢作乐。前半部分整个是一部偷梁换柱、登堂入室的黑色幽默戏剧。

而后半部分则变为一如韩国犯罪电影风格的悬疑惊悚片。就在基宇一家在别墅内豪饮狂醉之时,一位不速之客冒雨登门拜访。竟然是朴社长家原来的女管家。原来,她的丈夫在别墅中狭小逼仄的地下室蜗居了四年之多,从未外出,像一个幽魂一般,靠着原管家送饭或者夜里偷食朴社长家冰箱中事物为生,而女管家此次前来正是给她饥饿的丈夫送饭。在这个惊天秘密揭露之时,也是基宇一家骗局的捅破之

日,于是,两个的底层家庭都为了维持自己的寄生生活而大打出手,在慌乱之间,基宇妈妈误杀了女管家。最终,在朴社长小儿子生日聚会那日,为了给自己妻子报仇的地下室幽魂,重见天日,杀死了基宇妹妹。在一片混乱和错愕之中,面对躺在血泊中的女儿,基宇的父亲又拿刀刺向了朴社长⋯⋯

三、影片鉴赏

寄生虫,托庇于寄主体内或附着于体外,以获取维持其生存繁殖所需的营养或者庇护。他们的本质,是一种有传染性的病原体。他们足够渺小,也足够顽强。只需要寄主的一点点营养,就足够他们维持生存。电影里的基泽一家,就过着如寄生虫般的生活。《寄生虫》作为一部现实主义题材的影片,新一代导演奉俊昊直击了在社会角落中挣扎求生的底层民众的真实生活状况,辛辣地揭露了当今韩国乃至世界其他国家的严峻的社会问题——社会阶层的分化甚至固化的可怕的社会发展规律。当然除了深刻而具有现实意义的主题外,奉俊昊对叙事空间的处理、叙事节奏的控制、对人物的成功刻画等都是这部影片成为经典影片的因素之一。

1.电影空间的塑造

大量使用多变的电影空间进行叙事的方式是奉俊昊电影的特色之一,并且他的电影中的叙事空间明显带有个人特色,即电影空间常常具有对比性、逼仄幽暗性、重复性和转喻性等。比如在他科幻类型片《汉江怪物》和《雪国列车》中,奉俊昊用幽闭的下水道、幽闭的火车车厢来设置叙事空间,而这些逼仄的环境本身是对同样逼仄的现实环境的一种转喻:水体污染产生的怪物所诞生的下水道意味着普遍存在的环境污染,而等级森严的火车车厢代表着体制对人的主体性的消解。不仅如此,在《寄生虫》中,更是将空间叙事发挥得淋漓尽致。

首先,电影的开头就对基宇一家人所居住的半地下室进行特写:拥挤的地下出租房,潮湿又逼仄,到处堆满东西,墙上满是污垢,总有虫子出没,手机信号时断时续,兄妹俩为了蹭信号必须蹲在厕所一角,通过狭小的窗户常常可以看到街上的流浪汉把这里当成了撒尿的宝地。尤其有段下暴雨的镜头深入人心。由于地势低洼,一旦暴雨,整个半地下室变成洪流的淹没地。不仅家里全部被城市污水所淹没,连信号最好最高处的卫生间,都向外面肆意喷射粪水,为了堵住污水反流,基宇妹妹干脆盖上盖子坐在马桶之上。这些细腻的空间描写无一不刻画出基宇一家居住环境之糟糕,而这样幽闭狭小的空间正是象征了底层人民万分厌恶却无力摆脱的生活境遇。

除了基宇一家的空间描写，对于女管家丈夫所居住的狭长的底下夹层，导演也给予了大量的镜头表现。

在这部片子里，还大量出现了空间的对比，即宽敞明亮的别墅与逼仄潮湿的半地下室进行对比。奉俊昊曾表示，想利用空间的变化来表现人物的阶级关系。例如，他在电影中大量使用阶梯这个空间符号强调顶端和底层的对比。由于暴雨，社长一家折回，基宇一家从别墅仓促逃出，他们先是跑下一个斜坡，接着又走过一段长长的阶梯，又穿过一条深不见底的隧道，又往下步入一个阶梯，迈入天桥下面躲雨，然后走过一段大下坡下走，才到他们所居住的街道，最终进入下坡下面的最低处半地下室中。然而朴社长的家截然相反，一直向上，爬过很多坡道。韩国豪宅都一般建在半山坡上，基宇从门口，还要经过两层台阶才到达庭院所在平面。他们住的是独栋别墅，属于顶层的顶层。而且别墅玄关处是一座鲜丽的花园，明亮宽敞，与基宇家狭小的半地下室形成鲜明的对比。

2.大量意象的使用

《寄生虫》是一部值得文本细读的电影，因为电影中充斥着大量的意象符号，并且每个意象都涵义深厚，余韵无穷。奉俊昊表示，他在电影中使用的是"誊印法"，并且"誊印法"也是奉氏电影中经常使用的一种叙事技巧。所谓誊印法（decalmamia），原是超现实主

义使用的一种的艺术技法,通过意象的暗示性以追求意外的趣味。虽然奉俊昊在其他几部电影中也都基本使用了该技法,但是《寄生虫》无疑是目前使用最为出色、完美的一部。这里选取几个典型意象进行剖析。

1) 石 头

石头是贯穿全片的线索。这块石头本是敏赫因自己要去美国交流请求基宇代课的礼物,故事也正是从这块石头开始的。敏赫送来石头的时候,说他家中塞满了各种珍贵奇石,但是就数这块最能带来财运和好运。其实,他的真正意图是:希望基宇能够代为看管富豪家大女儿多惠,以企图回国后能再续前缘。因为赫敏潜意识中是瞧不起基宇的,也自然认为基宇不会赢得多惠的芳心的。而当基宇成功地骗取到朴社长夫人和多惠的信任后,更加看重这块"奇石"。尤其当暴雨淹没半地下室时,基宇首先想到的第一件事就是将石头从污水中救出。此时,导演安排了一个细节:当基宇发现他所珍视的"奇石"竟然漂浮在水中,也是暗示着这块石头的"虚假"以及人物的命运。

然而,这块石头不仅给基宇一家带来财运,也带来了凶兆,最终成为一件可以杀人的利器。在电影最后,小儿子举办生日派对之时,基宇也不辞辛苦地将这块石头贴身携带,可见此时的基宇仍抱有幻想,希望寄托这块"灵石"让自己再次转运。但是,基宇一家所拥

有的一切都是虚幻的，而随着石头在地下室滚落，暗示着基宇他们一家终归还是会像石头一样滚落至底层。而此时，这块"灵石"已沾满利欲的鲜血，俨然成为杀人的一枚利器。电影的结尾又最后一次出现了石头的特写。基宇终于放弃了这块石头，将它放入水池之中。我们发现，泡在水中的这块"奇石"实际和其他石头一般，淹没在水流之中。到这里，我们清楚地知道，这块石头根本不是什么奇石，能使它价值沉浮其实是人心。

2) 气 味

气味这个在片中一共出现了四次，可以说是点睛之笔。第一次通过孩子之口道出，当基宇妹妹化身艺术高材生来朴社长家上课时，小儿子说，老师杰西卡和基宇味道很像。孩子的眼光是敏锐的，但却又是真实的，这次的随口一句为电影情节发展做了重要的铺垫。第二次是夫妻俩躺在沙发上无意中谈论到基宇爸爸的味道，觉得很熟悉，说像地铁里的味道，而基宇爸爸他们此时正正藏在沙发底下，基宇爸爸下意识闻了闻自己身上的味道，满是疑惑不解的表情。虽然朴社长和夫人对这个气味没有追问下去，但是导演目的已经达到，即通过"气味"开始释放他们阶级不同的信息。拥挤的地铁是大众必不可少的交通工具，而"地铁的味道"正是普通大众才会具备的一种身份味道。接着，夫人在乘坐基宇父亲驾驶的车去采购物品时，导演也通过她的

动作和行为深化了以夫人为代表的上层阶级对底层阶级的嫌弃和鄙视。在这里，气味俨然成为划分不同阶层的一个物质符号，而基宇一家所散发出的气味更是象征着他们即使伪装也无法改变的，那种挥之不去的恶劣生存环境在他们身上所刻下的身份印记。最后一次对气味的表现也是激怒基宇父亲的真正导火线——对其人格的侮辱和蔑视。朴社长捂鼻子的行为彻底点燃了基宇爸爸的怒火，底层的尊严在这一刻被挑战，完全击碎了那颗原本向往上流生活的欲望之心。

除了独特的叙事空间和意象的象征外，本片的多元叙事结构、精简的电影构图、人物形象的细节刻画等都值得一一玩味。片名中寄生虫到底是何含义？又指的是谁？为何海报中都将人物用黑色的马赛克遮住？这些都是奉俊昊导演留给我们的谜团。也许本就没有答案，导演也似乎在告诉观众，并不要用寻常的价值观念来衡量人性，而应着批判性的独特视角重新审视人性所谓的"善"与"恶"。

第三节 励志向上
——以《摔跤吧！爸爸》为例

一、影片档案

中文名: 摔跤吧! 爸爸
外文名: Dangal
上映时间: 2016年12月23日
导演: 尼特什·提瓦瑞 (Nitesh Tiwari)
主演: 阿米尔·汗、萨卡诗·泰瓦、桑亚、玛荷塔、法缇玛、萨那、纱卡
拍摄地: 印度
类型: 剧情、喜剧、传记、体育

获奖情况:
第62届印度电影观众奖、最佳电影奖；
第7届澳大利亚电影与电视艺术学院奖最佳亚洲影片

二、剧情简介

影片根据真实事件改编。在印度农村偏僻的山村里,马哈维亚·辛格·珀尕(阿米尔·汗饰)曾是印度国家摔跤冠军,在役期间囊括了印度各大金牌,曾经挂满了家中的一面墙,但是唯一缺憾是没有世界级金牌。退役后,他因生活所迫放弃摔跤,于是他寄希望于妻子腹中未出生的宝宝,期待将来生个儿子可以帮他完成最后的梦想——赢得世界级金牌。结果费尽心机,却连生了四个女儿,本以为梦想就此破碎的辛格却意外发现女儿身上的惊人天赋。看到冠军希望的他决定不能将女儿的天赋浪费,像其他女孩一样只能洗衣做饭过一生。经过再三考虑与妻子妥协,试用一年时间按照摔跤手的标准训练两个女儿。大女儿和二女儿为了训练,不得不脱下裙子、剪掉长发,穿上男生才可以穿的运动短袖和短裤,在沙地里练习摔跤。因此遭到同村人的嘲笑和歧视。然而,皇天不负有心人,他与女儿们过五关斩六将,接连赢得各个级别赛事的冠军,直到赢得了全国女子摔跤冠军,获取了参加世界级比赛的门票。为了让大女儿冲刺世界冠军,辛格不得不允许女儿离开他的训练,前往首都孟买国家体育学院接受别的教练的指导和学习。但是,大女儿到了大学后,成绩却不断下滑,在各项国际赛事接连失利、内忧外困等各种遭遇下,辛格与女儿同仇

敌忾，最终克服重重阻力，赢得印度史上第一位女性摔跤比赛的世界冠军，成为了激励印度千千万万女性的榜样。

三、影片鉴赏

继宝莱坞大片《三傻大闹宝莱坞》后，于2016年12月23日上映的《摔跤吧！爸爸》在印度再次引起轰动。影片根据印度摔跤手马哈维亚·辛格·珀尕的真实故事改编，讲述了曾经的摔跤冠军辛格培养两个女儿成为女子摔跤冠军，打破印度传统的励志故事。

1. 叙事视角

《摔跤吧！爸爸》的主题很明确，通过打破社会成见，女性摘得世界金牌的故事呼吁女性的平等和权力。虽然是一部宣扬女权主义的影片，但是该片的叙事视角仍然是从父亲马哈维亚·辛格·珀尕视角出发，即从一位男性的第一人称视角出发，为观众讲述了完整的故事。事实上，按照主创方的意图，这是一部追求性别平等的电影，但是，影片在叙事视角上并没有采用两个女儿中任何一人的女性视角进行展开，而是采用男性视角进行叙事。值得注意的是，父亲并不是故事的直接参与者，也就是说，导演让一个故事的旁观者担当主要叙述的功能。表面上，这种叙事视角具有客观性，但是，在这样一部探讨

女性解放主题的电影中,叙述人的男性身份更具有敏感性和意味性。因此,观众在影片中看到和听到的一切基本上是以父亲的视角为出发点,尽管这个人物被设定成对女性具有开明态度的新一代印度男性形象,但叙述过程中不可避免地带有男性意识的主观色彩,也在一定程度上加强了父权力量的重要性。而且,由于男性叙事视角和第一人称叙述方式的限制,观众几乎在影片中体会不到身为女性的吉塔和巴比塔的自主意识和主体精神,更感受不到她们深层的内在世界。她们的形象是在男性叙述者的外部叙述中完成的,两人处于一种"失语"的状态,无法真正自我呈现、自我言说。也就是说,她们的形象似乎有时是不真实的,似乎是附着的。虽然影片也表现了她们对于父亲强权的反抗,但表现浮于面上,并没有通过女性自己的视角来讲述自己内在的真实状态。

这样特殊的视角处理,的确大大降低了吉塔和巴比塔两位主要女性形象的真实性,但是,这又从另一个层面反映出《摔跤吧!爸爸》宣扬的女性平等和自由,也只是男性话语下的女性主义,并不是印度女性具有自主意识下的对女性主义真正追求。

2.叙事空间

虽然这部电影是看到开头就能猜中结尾的一部影片,但影片的流畅的叙事使得这部电影仍然不失为一部优秀的传记电影。而本篇主要

使用的叙事技巧就是通过空间的移动、蒙太奇手法、空间并置以及场景和音乐的设置进行空间叙事。影片聚焦了吉塔人生中几个重要的竞技场：从偏远乡村到繁华城市，从落后的印度到先进发达的英国。不同的空间环境承载了不同的故事背景，而空间的移动标志了吉塔成长的重要阶段，也暗含了吉塔女性意识从萌芽到成熟的过程。

沙场和垫子也是电影中着重强调的场景意象。在最开始的训练中，吉塔的训练场地是乡下的沙地。沙地很脏、很粗糙、也会很疼，但它告诉吉塔一个道理，即使是最恶劣的环境也不能认输，也不能轻言失败。粗糙而朴实的不专业的沙场也象征着吉塔单纯、投入的心灵以及对父亲的完全信任。随着训练环境的改变，训练场地换成了柔软、干净的垫子。当吉塔在进入城市的最初训练时，虽然她的女性意识十分强烈，想要脱离父亲的控制。她留起了长发，开始注重自己的外表，每天不再只是拼命地早起晚归的训练，适当增加休闲时间，而这些都是以往父亲决不允许的。但是，这些是浮于表面的对自身身体的认识，还尚未上升到思想意识的认识。因此，城市生活的种种诱惑使吉塔暂时迷失自我，丢掉身上一些可贵的品质。而这时的表面上专业而又整洁的垫子，又象征了吉塔此时想要与父权抗争、追求自我只是浮于表面的心态。

尤其在最后一场决赛中，导演采用强化型蒙太奇手法，将剧情引

入高潮。在比赛最后的几秒中，大家认为吉塔必输无疑时，吉塔脑海出现了父亲说过的话。蒙太奇的手法将过去父亲的声音与吉塔紧张激烈比赛的场景并置，形成空间上的共时性，更加表现出吉塔险中求胜的紧张感，给人一种既在情理之外却在意料之中的戏剧感。

3.女性主义的抗争

除了叙事方式的亮点外，影片的女性主义的抗争主题也是印度电影中的优秀代表。文中大量的细节描写无疑加强了女儿们对当下印度意识形态、社会体制和父权主义的抗争。

电影开头中母亲问："女儿们这样训练，以后没有男人愿意娶她们怎么办？"父亲乐呵呵地回答："等她们变得强壮了，好男儿随她们挑！"事实也确实如此。2016年11月20日，电影中姐姐的原型——28岁的Geeta与23岁的PawanKumar结为连理，她的丈夫也是一位摔跤运动员，这场婚礼的出席人数超过2000人。影片中，无论是父亲还是母亲，这两位形象都是印度社会中少数思想开明、前卫，支持女性解放的代表。在落后闭塞的乡村，大多数的人是无法接受女孩从事男性竞技的工作的，更不用说不去相夫教子、操忙家务了，而他们正是印度大多数具有传统思想民众的典型代表。

虽然，父亲是支持女性平等的，但是电影中仍不乏吉塔对父权的抵抗的情节。事实上，吉塔和巴比塔正是在父亲强权的意志下成长的。面对父亲为实现自我梦想而自私地强迫女儿训练的强硬决心，

吉塔和巴比塔的母亲以及她们本身都是无力反抗的。虽然父亲初心也许并不是直接为了两个孩子，但是作为软弱的女性们，只能无条件地顺从父权和夫权。不仅如此，父亲用自己坚毅的性格和强大的意志抵抗着整个社会的冷嘲热讽以保护自己的孩子们。在这样的父爱下催生出的女权意识，也使得吉塔和巴比塔比其他女性更加坚韧、自强。因此，电影中的父权和吉塔对女性主义的追求之间的关系应该是相反相成，互为张力的。如果没有这样强大、坚定的父亲，也就没有吉塔自我意识的真正觉醒，以及她们自觉踏上女权主义的征途；而吉塔女性意识的不断强烈，对女权主义的追求其实又是对无条件服从、权威性父权的一种抵抗。

从改编自真人真事而因题材敏感被印度当局列为禁片的《印度的女儿》（2012年），到中印票房黑马《摔跤吧！爸爸》（2016年），再到女性为争取自己权利而勇于抗争的《厕所英雄》（2017年）、《神秘巨星》（2017年），也许这些或多或少有些瑕疵，但瑕不掩瑜，每一部电影都有可圈可点的地方，更重要的是它们对社会巨大的推进作用。在过去的21世纪10年代，我们通过这些电影见证了印度社会的快速发展和女性地位的提高。如今，宣扬女性主义的电影已然成为了印度重要的类型片之一，不仅改变着印度的社会结构，而且还不断影响着亚洲其他具有类似处境或问题的国家。

第四节 苦涩青春——以《青木瓜之味》为例

一、影片档案

中文名:《青木瓜之味》
外文名: Mui du du xanh
上映时间: 1993年6月8日
导演: 陈英雄
编剧: 陈英雄
主演: 阮如琼、Hoa Hoi Vuong、陈女燕溪
拍摄地: 越南、法国
类型: 文艺、爱情、剧情

获奖情况:
第66届奥斯卡金像奖最佳外语片提名;
第46届戛纳电影节金摄影机奖、青年奖、最佳法国电影;
第19届法国凯撒奖最佳处女作

二、剧情简介

雕花镂空的木质门窗,流畅动听的器乐演奏,平淡无奇的只言片语,硕果累累的木瓜果树,汩汩流淌的木瓜汁液,蛙噪虫鸣的自然世界,承载思念的人物肖像,温文尔雅的东方女子,这就是法籍越南导演陈英雄,在《青木瓜之味》中为我们展现的一幅幅动人的生活画卷。

《青木瓜之味》由法籍越南导演陈英雄执导,于1993年上映。该片讲述了这样一个故事:1951年,越南西贡,年仅十岁的小梅(阮如琼饰)迫于生计,到一户贩卖布料的人家做女佣。这户人家有三男一女四个孩子,其中有一个女孩在出生不久就患病离世。小梅因为和死去的女孩很像,因而得到了女主人(Thi Loc Truong饰)特别的关心和照顾。一天,大少爷的好友阿浩(Hoa Hoi Vuong饰)来做客,小梅穿上红裙,在饭桌上尽心地照顾他。十年后,也就是1961年,碍于家庭的经济条件,同样也是为了小梅未来的生活着想,女主人把她送到了另一户人家。凑巧的是,这户人家的主人,正是当年与小梅结下一面之缘,如今已成为钢琴家的阿浩。阿浩的未婚妻虽与阿浩门当户对,但她飞扬跋扈,而且不懂艺术,所以阿浩厌烦了她。随后,在如流水般的日子里,阿浩爱上了整日习惯于埋头做事、寡言少语的小

梅，并最终选择与未婚妻解除婚约，和小梅走到了一起。

陈英雄执导的《青木瓜之味》，是越南电影史上最负盛名的影片。该片运用具有东西方文化各自特点的美学意象、诗意化的镜头语言、古典而极具听觉冲击的配乐，勾勒出一幅越南西贡（今越南胡志明市）的日常生活画卷。通过前后十年的时间过渡，小范围折射出越南社会政治与经济的发展变迁。本片淡化对时代背景的解读，以一个女孩的十年成长为主要叙事线索，站在民间立场上，建构出一个清新质朴的诗意化世界。

《青木瓜之味》作为陈英雄进军国际影坛的首部影片，在上映之初，就取得了巨大成功。该片于1993年荣获法国戛纳电影节"金摄影奖"，并在同年获得奥斯卡"最佳外语片奖"提名。

三、影片鉴赏

1.情节清晰流畅，人物塑造得当

本片在情节安排上、叙事过程中，具有散文诗一般的流畅性，有"形散而神不散"的特征。在无关的镜头切换与故事讲述中，安插着许多明暗线索，同时交代了许多背景。例如，影片提及贩卖布料人家的男主人经常带钱离家出走，然而家里的长辈不仅没有谴责他，反

而是批评女主人没有管好自己的丈夫。这体现出了20世纪中期，越南重男轻女的传统思想依然很盛行。再者，影片中不断插入宵禁的警笛声，表明当时社会环境的不稳定性。影片出场的人不多，小梅作为主角，性格柔顺温和、坚忍而寡言少语。影片大量穿插小梅接触大自然的镜头，这应该不是无意识的行为，而是导演有意为之，目的是借此来塑造出一个心灵纯净美好的主人公小梅。

2.色彩丰富细腻，具有隐喻特征

青绿色的木瓜、大自然的绿色作为本片的标志性意象，在片中多次出现。青绿色象征生命，是万物生长的标志。在东方文化中，绿色被赋予了清新、淡雅的意味。显而易见，大量运用青绿色意象，就是要突出影片清新质朴的风格，同时也含蓄地表达出对于尘世喧嚣的反感。再加上一些陶俑的入画（如影片结尾的最后一个画面），使影片有了几分禅意，从而显得更加超凡脱俗、非同寻常。

影片的总体色调以冷色为主，家具、门窗、街道以灰色和褐色为主，人物的服装以灰色、白色和青绿色为主。导演安排的这种色彩处理方式，就是要从中体现出不安定的社会背景，以及妇女儿童社会地位普遍不高的现象，表达出作为殖民时期的越南人顺从的特质。当然，色彩也能直观体现一个人内心的情感。例如，小梅儿时穿上一身红色衣服来服侍阿浩、小梅长大后在阿浩家做佣人时涂抹口红的红

唇，都体现出了小梅的爱美之心以及内心的喜悦与激动之情，同时也为影片的最后，阿浩放弃未婚妻，选择小梅做好了铺垫，埋下了伏笔。影片结尾，正面拍摄的坐着的、怀孕了的小梅时，色调是温暖的金色。这代表着光明的金色，使人心境平和，给人以安稳之感，借此一笔带过了小梅婚后的幸福生活。

3.配乐丰富多变，音响效果明显

影片的配乐，大致以十年时间过渡为分界点，前半部分主要以笛子、小提琴等乐器为主，后半部分则主要以钢琴配乐为主。总的来说，前者给人以压抑、沉闷之感，使影片的节奏进一步放慢；而后半部分，则加快了节奏，灵动的旋律烘托出了人物内心情感的真挚与热烈。

值得一提的是，影片创造性地加入了打击乐这一听觉元素，不仅起到了增加叙事效果的作用，还发挥着调控影片叙事节奏的功能。同时，影片还运用了大量音响特效，特别是模拟大自然的虫鸣蛙噪，不仅增加了银幕的真实感、渲染了画面的氛围、打破了画面边框、扩充了银幕承载的信息量，还塑造了小梅柔和温顺的性格，表达出她平和恬淡的心境。

4.镜头语言别致，画面唯美诗意

这部影片的对白极少，多以演员神态和动作的表演来推动叙事主

线的延伸。再加上运用了许多堪称优美的镜头语言，从而使影片有着如散文诗般、流畅而又富有诗意的美感。

影片没有过多依赖镜头的衔接与组合，而是使用单镜头来串联画面的方法。通过单镜头的相互叠加，使拍摄的效果、景深的大小、音乐和旁白的运用都自然组接在了一起。例如，在影片结尾，画面为一幅女子半身画像，接着逐渐虚化，镜头横向移动，模糊的画面中夹杂着一丝明亮的光。随后隐约出现的屋内的陈设，色彩斑斓，光线柔和，温暖人心。画外还同时飘来小梅的读书声，伴有阿浩动听的琴声。接着画面接到穿着黄色旗袍的小梅，坐在椅子上，向我们朗读着，话外的琴声依旧在打动着每个人的心。随后，画面捕捉到阿浩弹琴的瞬间，再次模糊，镜头又一次追随远方的景物。最后画面清晰起来，在小梅安详地睡着时，镜头又逐渐上摇，充满了诗情画意。

影片中最令人印象深刻的，莫过于反复出现"窗户"这个意象。陈英雄导演曾经说过："你在窗户里面看我，我在窗户外面看你。"窗户即是一个重要的媒介，它不仅连接着小梅与大自然，也是小梅与阿浩之间"心灵感应"的平台。小梅打开窗户好比打开她封闭的内心，这能够让她活得更快乐、更充满惊喜。此外，不得不提及的是，影片中的窗户多为东方传统的窗框，透过窗户拍摄屋内，具有一种类似于影片《小城之春》的那种独特雅韵。而且，在窗外拍摄室内，视

青木瓜

野更加开阔,能够更好地展现出人物的场面走位与调度。

越南在近现代发展史中,与中国的命运相似,都承受了战争和动乱的重负,甚至还遭受了殖民统治的蹂躏。但越南人民始终没有放弃对于和平与自由的追求。陈英雄导演执导的《青木瓜之味》就是以这样一个时代背景展开讲述的。而这部影片的可贵之处在于,它通过诗意化的表达,淡化了对时代的控诉,进而用更清新质朴的叙事方式,寄托着对美好生活的憧憬与向往。这种电影叙事手法,在《青木瓜之味》上映近半个世纪前,中国影片《小城之春》中也有类似的表达和体现。陈英雄导演创造性地将欧洲先进的电影创作理论,应用于东方传统风格的影片中,由此获得了巨大成功。

思考练习:

1. 观摩日本电影《情书》,写一篇影评。

2. 观摩韩国电影《寄生虫》,写一篇影评。

3. 观摩印度电影《摔跤吧!爸爸》,写一篇影评。

4. 观摩越南电影《青木瓜之味》,写一篇影评。

第五单元

中国电影概述鉴赏

第一章

中国电影概述

第一节
大陆电影发展概述

一、早期电影的发端（1905—1931）

1896年8月11日夜晚，在苏州河北闸北西唐家弄（今天潼路814弄35支号）徐园私家花园内"又一村"的游艺晚会上，法国文化商人放映了"西洋影戏"。当时共放映《马房失火》等14部短片，这是中国第一次电影放映，离世界上电影发明仅半年时间。1897年7月27日，天华茶园在《申报》上投放放映西洋影戏的广告。爱迪生公司的摄影师到上海来一边放映，一边拍摄《上海街景》《上海警察》等，公开发行放映。

1908年上海出现了两家专门放映电影的电影院——"幻仙戏院"（南京西路东口与西藏中路相接处）和"虹口活动影戏院"（海宁路和乍浦路口）。1909年，雷马斯

◊《定军山》谭鑫培

的"维多利亚"影戏院（被四川路和海宁路口）是上海第一家正规的电影院。雷马斯一共拥有六家电影院，是中国最早的院线雏形，分布在上海的各个地区，雷马斯成为上海滩的影院大王。

1905年，戏曲片《定军山》是中国自己摄制的第一部影片，由任景丰开办的北京丰泰照相馆摄制。该片是一部无声的，纯粹对谭鑫培主演的京剧《定军山》做纪录式的摄制。片长两本，约20分钟。成为中国电影的开端之作。中国电影史也是从这里算起。其主要特点是：符合默片时期的对动作的观赏需求。不同于国外的追逐、打闹、劫案之类的动作题材影片，而选取表现三国名将黄忠的武功戏，这样一种以动作见长、造型见长的节目，自然很适合默片来表现。自觉地将国粹京剧与新兴的电影艺术结合起来，无意间使中国的电影一问世就具有鲜明的民族特色。

1909年，中国最早的影戏公司：亚细亚影戏公司在上海成立，由美国人本杰明·布拉斯基投资经营。他一边经营放映业，一边拍摄影片，《中国》《不幸儿》《西太后》（传闻）等，香港的第一部影片《偷烧鸭》也是他的作品。1913年，华美影片公司出品《庄子试妻》，严珊珊成为中国第一位电影女演员。亚细亚影戏公司后来被转手给依什尔，从而将张石川、郑正秋引入中国电影。《难夫难妻》是中国第一部短故事片，由新民公司出品。此外，还拍摄了《活无常》等十多部短片。1916年，张石川与管

海峰等人合作，在徐家汇创办"幻仙"影片公司，拍摄了《黑籍冤魂》。中国最早的长片，是中国影戏研究社的《阎瑞生》（剧情长片）、上海影戏公司的《海誓》（爱情片）、新亚影片公司的《红粉骷髅》（侦探片）。

◊ 第一位女演员严珊珊

《掷果缘》是迄今海内外能够看到的，保存最完整的影片，片长三本，放映约半个小时，由上海明星影片公司摄制。该片的编剧郑正秋和导演张石川也是明星公司的创始人和中国第一代导演。影片的主要特色是：注意从生活出发，能给观众一些现实体验和感受；取材也趋向市井生活；诙谐夸张的喜剧形式，喜剧笑料的来源也贴近生活、新鲜有趣；具有恋爱自由的新思想。这在20年代是比较新鲜的，有社会意义的。《孤儿救祖记》是第一部完整地实现郑正秋创作思想的电影作品，也是第一部在商业上和艺术上获得双重成功的影片，确立了今后该公司创作长篇正剧为主要方向。

1905—1921年，"商务"等独立小公司出现，历时十五六年，总共拍摄将电影近90部，其中戏曲片13部，新闻片12部，纪录片21部，科教片7部，滑稽短片28部，及长短故事片6部。可见中国电影早期就建立了影片种类的基本框架。

各大电影公司相继出现，"明星""长城""神州""上海""大中华百合""天一"等。创作人员包括，接受过较长时期的旧文化熏陶，同时又倾向资产阶级民主革命的新剧艺人和小说家，以及接受过西方高等教

育，接受过"五四"洗礼的归国学生。

这一时期中国电影的发展表现为：第一代导演，郑正秋、张石川的电影观念的异同，洪深、但杜宇、史东山各具特色的美学形态；商业类型片的出现，"古装片"与《西厢记》、"武侠片"与《大侠甘凤池》、"神怪片"与《火烧红莲寺》等的出现。

1931年，"九·一八"事变导致两个后果：电影市场的直接损失和社会情绪的急剧变化。国民党教育部、内政部属下的电影检查委员会在社会舆论的压力下，于1931年开始查禁武侠神怪片，直到1933年陆续减少。

二、早期电影的发展（1931—1936）

1931年，联华公司崛起，"提倡艺术，宣扬文化，启发民智，挽救影业""复兴国片"。一年间推出11部标准长故事片，如《桃花泣血记》《恋爱和义务》《野草闲花》等。1931年，中国第一部有声片《歌女红牡丹》的摄制。此外，还有《雨过天晴》《歌场春色》《春潮》（"鹤鸣通"国产设备制作的片上发音的有声片）。

1931—1936年，默片和有声片并存了5年。1931年1月，第一部有声片《歌女红牡丹》由明星和上海百代以"民众影片公司"的名义合制。默片的杰出代表作《神女》，代表了中国默片时期的最高成就。有声片的成功尝试——《桃李劫》，标志着国产片开始掌握了有声电影的基本制作规律。《马路天使》堪称30年代有声片艺术探索的集大成者。一直到1936年，有声片才基本上取

代了默片。

在"九·一八"和"一·二八"事件的背景下，中国电影需要寻找出路。1931年9月，中国左翼戏剧家联盟（简称"左翼剧联"），在《最近行动纲领——在现阶段对于白色区域戏剧运动的领导纲领》的电影部分中，规定了中国共产党在当时电影战线斗争的纲领和方针，规定了左翼电影应当暴露帝国主义的侵略，资产阶级、地主阶级的剥削以及国民党政权的压迫，描写工农群众的反抗斗争，并指出知识分子的出路。1932年，夏衍、阿英、郑伯奇进入明星影片公司，标志着左翼电影工作者投身电影界的正式开始。与此同时，田汉和阳翰笙一同加入新成立的艺华公司。1933年2月，中国电影文化协会成立，成员主要有郑正秋、周剑云等。1933年3月，党领导的"电影小组"成立。1933年后，明星、联华、艺华等公司拍摄的大约35部影片，遵循了反帝反封建的制片路线，表现了工人、农民、妇女和知识分子的生活和斗争。这批作品中的代表作有《三个摩登女性》《狂流》《都会的早晨》《小玩意》《姊妹花》《大路》《女性的呐喊》等。

◇《歌女红牡丹》海报

1933年底，艺华公司遭到"上海影界铲共同志会"的严重破坏。但是1934—1935年间，

◇《渔光曲》剧照

◇《狼山喋血记》海报

仍然出品了一些杰出作品,如《姊妹花》和《渔光曲》等。1936年1月,由欧阳予倩、蔡楚生、周剑云等人发起的上海救国会也宣告成立。此后,上海电影界在"国防电影"的口号下,陆续完成了一些抗日爱国题材的影片。"国防电影"有两个方面的涵义,广义的和狭义的。其代表作分别是《压岁钱》和《狼山喋血记》。这时,左翼作家联盟和左翼剧联虽然已经解散,但从更广泛的意义上说,"国防电影"仍然是同左翼电影一脉相承的,直到1937年抗日战争的全面爆发。"新兴电影运动"的意义是,倡导"电影文化"的概念,使得电影再一次担负起文化的使命。在电影的剧作、导演、摄影、表演等方法上,都体现了一种继承基础上的革新,如《新女性》,并呈现出活泼多样的个人银幕风格,如《十字街头》。

三、从沉默再到爆发(1945—1949)

1945年,电影机构从业人员分化,出现了四种创作格局:国统区(武汉、重庆、成都),也是大后方电影,内容上直面战争,表现形式上注重通俗化和纪录性,如《塞上风云》;租界区(上海和香港),也是"孤岛时期"的电影,商业电影类型达到完备,如《木兰从军》;沦陷区(长春和孤岛后的上海),主要的是指以"满映"和"华

影"为代表的亲日电影,代表人物是李香兰;抗日根据地(延安),1938年成立了"延安电影团"。

抗日战争胜利后的中国,电影在艰难中取得辉煌。上海几乎集中了一批战后最为重要的电影企业,官方的和民间投资的公司。4年间共生产出150多部电影(不含香港),80%以上均是由上海的20余家大小的制片公司出品的。在艰难的环境下,如成本的激增、器材的匮乏、美片的倾销等,电影却取得了辉煌的成就,忠实地纪录时代和完善了银幕语言。

忧患史诗风格影片的重要成就,是在宽阔的时代背景下,如对抗战的追忆和战后现实的批判性的展示,构成了依附特定历史时期社会生活的全景性画面,借以表现人物的命运。对抗日战争这一历史的磨难不自觉地对那一时期苦难和奋争的纪录,对战后现实的批判性也是这一时期的主题。富有代表性的公司是"昆仑影业"。

昆仑影业公司的电影创作——蔡楚生的《一江春水向东流》,大众化的代表作品。以戏剧式的剧作结构,叙述了男女主人公抗战前、抗战期

◊《一江春水向东流》海报

间、抗战后的人生悲剧。史东山的《八千里路云和月》则是一部散文化的，以描绘日常生活情景见长的新型风格的影片。《万家灯火》则表现战后的上海社会现实。

战后的另一个重大转变，是完成了从英雄人物到普通人物的转换。通过普通人的普通生活的角度来把握历史，探讨人生。通过象征、抒情、细节营造等手法来实现人物内心活动的外化。这种创作倾向当时被誉为"灵魂的写实主义"的美学追求。"文华影业"公司，是这一时期这一风格的代表公司。文华影业公司的电影创作是以桑弧、张爱铃为代表的"桑张"类型，代表作为《不了情》《太太万岁》《哀乐中年》《假凤虚凰》；以佐临为代表的纪实性影片，如《夜店》《表》《腐蚀》等；以费穆为代表的作者电影，如《小城之春》；以及曹禺执导的第一部影片《艳阳天》。

1946年10月1日，我国建立的第一个人民自己的电影制片厂——东北电影制片厂。1949年7月，新中国正式宣告成立的前夕，中华全国文学艺术工作者第一次代表大会（简称文代会）召开。以此为标志，来自国统区和解放区的文艺工作者汇合到了一起。1949年11月26日，"上海电影制片厂"建立。1949年4月，东北电影制片厂完成了新中国第一部故事片《桥》。

四、"十七年"电影现象（1949—1966）

1950年《武训传》公映，受到欢迎。1950年5月20日，《人民日报》发表了毛主席亲自撰写的《应当重视电

影<武训传>的讨论》，对电影《武训传》提出了严厉的批判。至此，一场空前的政治运动在全国展开了，接着就开展了对文艺界的整风运动，新中国成立后第一次电影高潮结束。1952年，公私合营，私营公司完全纳入到政府的管理体制下。

◊《武训传》剧照

1951年3月，在全国26个大城市开展的"国营电影厂出品新片展览月"，标志着建国初期电影创作的第一次发展。展览作品有《中华儿女》《白毛女》《钢铁战士》等。同时，私营厂的影片也是这一时期的重要成果。如《我这一辈子》《乌鸦与麻雀》《腐蚀》等。

◊《五朵金花》剧照

这种繁荣产生的原因是，建国初期高涨的激情和旺盛的创造精神，党对电影事业的政策相对宽松，广大文艺工作者长期积累的结果。

1956年前后是新中国电影的第二次高潮。1953年9月，第二次文代会召开，批评了左的错误倾向，倡导社会主义现实主义创作方法，借鉴国外电影的创作经验，派出各种电影代表团去苏联、西欧等国参加交流活动。1956年，毛泽东在《十大关系报告》中提出了"双百"

方针。这一时期的代表作品是：郭维的《董存瑞》，桑弧的《祝福》，王苹的《柳堡的故事》，吕班的《新局长到来之前》，汤晓丹的《不夜城》。这一时期电影创作的主要成就：向生活的各个方面拓展，除了继续拍摄革命历史题材的影片之外，创作者也将社会主义革命和建设现实生活反映出来。此外，还有少数民族生活的影片，中国历史题材的影片，以及文学名著也开始被搬上了银幕。艺术上的大胆突破：英雄人物的行为成长、内心世界、优点缺点都成为丰富人物的心理的内容，并且敢于大胆表现人情人性。影片的样式也丰富多彩，喜剧片、惊险片都有了长足的发展。

1957年，"反右运动"开始，电影创作陷入低谷。1959年，为迎接建国10周年建党40周年，借着"献礼片"的契机，再次激起创作热情。1959年9月25日—10月24日，国庆新片展映共推出新片35部，故事片17部，几乎全部都是彩色片。1959年共拍摄了约80部，达到50年代的最高峰。这些影片题材广阔，风格新颖，形式多样，而且在思想艺术上以及在技术上都突破了过去的水平，向前跃进了一大步。艺术成就：将时代的精神融入革命历史题材之中；创作方法与时代精神一致；艺术质量普遍提高，新生力量迅速成长。但是也存在很多问题：脱离实际的表达，形成一种套路；不能真正深入生活，挖掘生活；对电影的各种艺术形式挖掘较少。值得重视的影片有《林则徐》《老兵新传》《五朵金花》《林家铺子》等。

1961年，电影政策的调整，纠正了左倾错误，相关的文件出笼，制定了繁荣创作的具体措施。电影理论也获得

发展，发表了瞿白音《关于电影创新问题的独白》。1959年11月到1960年1月，反右倾加上自然灾害开始，1960年生产40部故事片，1961年自然灾害的影响，产量不高但质量高，共生产出20多部影片。

1962—1965年，每年基本保证20~30部影片的稳步发展。这次创新的幅度较大，继承了我国文艺传统的同时，提高了艺术片的质量，达到了接近世界电影的先进水平，一个高水平的创新高潮即将到来，可惜半途夭折。"唯陈言之务去"的潮流的产物：《早春二月》《舞台姐妹》《农奴》《大李小李和老李》《阿诗玛》《枯木逢春》等。

五、"文化大革命"时期的电影（1966—1976）

1965年，毛主席无产阶级专政下继续革命的理论，实际上导致了阶级斗争扩大化。文艺界批判《刘志丹》，"大写十三年"的主张，革命现代样板戏的出笼，1965年《海瑞罢官》成为文革的导火线。《部队文艺工作座谈会纪要》的发表，提出"文艺黑线专政论"对电影的全盘否定。1966年5月16日，文革《中国共产党中央委员会通知》的出台，江青被任命为第一副组长，江青对中国电影全盘否定，电影界遭到了彻底的毁坏，蒙受了巨大的损失。

"三突出"的创作原则：是所谓样板戏的经验创作总

◊ 《早春二月》海报

◊ 《闪闪的红星》海报

◊ 《红灯记》剧照

结,即在所有人物中突出正面人物;在正面人物中突出英雄人物;在英雄人物中突出主要英雄人物。对"三突出"的历史评价:这只不过是创作中内部人物关系的处理,是创作中的一个局部问题,然而把现实中复杂的人物关系简单化、模式化,是违反了历史唯物主义的原则。

"革命样板戏"(1969—1972):八大样板戏——京剧《红灯记》《沙家浜》《智取威虎山》《奇袭白虎团》《海港》;芭蕾舞剧《红色娘子军》、《白毛女》;革命交响乐《沙家浜》。

故事片的摄制(1973—1976):共有76部影片,其中较好的影片有《创业》《海霞》《闪闪的红星》《难忘的战斗》等,其中对《创业》和《海霞》的斗争,也是江青和周恩来的政治斗争。

1975年,《春苗》是第一部反"走资派"电影。1976年《决裂》上映。此外还有一些影片《反击》《盛大的节日》《欢腾的小凉河》等,都是"四人帮"政治阴谋的代表作。

六、新时期电影开端(1976—1978)

1976—1978年,是电影的恢复和重建时期,对文化大革命的揭露和反思,成为当代电影创作的最初的出发点。这个时期的文艺创作有几个特点: 首先,创作的主题基本上围绕着揭露批判"四人帮",歌颂老一辈无产阶级革命家展开。其次,来自生活基层的文艺新人,开始控诉"文化大革命"带来的苦难,形成了"伤痕文艺"的高潮。

◇《东方红》剧照

◇《小花》剧照

然而,电影创作者们一时还无法从政治批判的惯性思维中解脱出来。1977—1978年,电影创作出了60多部故事片(包括舞台艺术片)。如1977年10月1日,峨嵋电影制片厂推出第一部反映与"四人帮"作斗争的影片《十月的风云》。此外,也出现了一系列类似的影片,它们主要力图反映群众在各条战线上与"四人帮"一伙的斗争,其中也有某些真实的片段。如革命历史题材影片《大河奔流》(上下集),惊险样式的影片《黑三角》《405谋杀案》等。

造成当时中国电影徘徊的原因,一是在政治上,"两个凡是"的错误方针的干扰,"文艺黑线专政论""文艺黑线论"的精神枷锁仍然戴在文艺工作者的头上;二是在对"文化大革命"的评价上,既要批判"四人帮"在文化大革命中的倒行逆施,又要肯定文革中的伟大成果,造成了指导思想的混乱,使得创作中仍有许多禁区;三是电影管理机构的条条框框,不可能像创作者们那样轻易地摆脱出来。

从1977年开始,复映了一批过去十七年中拍摄的优秀

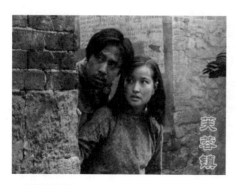
◇《芙蓉镇》剧照

影片,给一些所谓的"毒草"影片平反,使中国观众了解到曾经有过这么多的艺术精品。1977年开始恢复放映《东方红》,1980年规模性地恢复放映了影片200多部。很多禁片的恢复放映,恰恰成了对"两个凡是"的"拨乱反正",引起观众对政治文化产生新的期待,以及对电影自身的期待。

1978年,中国电影迎来了第一次创新的高潮。政治前提是1978年的5月,全国开展了关于《实践是检验真理的唯一标准》的讨论,为思想解放运动做好了理论上的准备。1978年12月,中国共产党十一届三中全会的召开,结束了以阶级斗争为纲的路线。理论前提是1979年,张暖忻、李陀发表《谈电影语言的现代化》,站在世界电影发展的高度,重新审视了中国电影现状,表达了电影创新的迫切愿望。

1979年是中国电影开始创新的一年。该年度共生产出故事片65部,较好的有近30部之多,分别于国庆、元旦、春节在全国放映,1979年创观众人次的最高纪录。创作题材也呈现出多样化,革命历史题材影片有《从奴隶到

将军》;反映现实生活的影片有《瞧这一家子》等;歌颂知识分子的影片有《海外赤子》;"伤痕电影"有《苦恼人的笑》《泪痕》等。一些年轻导演借鉴西方现代电影的某些艺术手段,在"真实性"的原则下描绘客观世界的同时,更致力于展现人物丰富的内心世界,心理情绪和潜意识的闪现。黄建中的《小花》是其中的代表作。

"伤痕电影"可以从两个方面,社会性和艺术创新来考察。"伤痕电影"的重要意义在于它的批判性,在于记录了那个时代的人们对文化大革命根源的追问,在于一个从政治反思到人性与青春的过程。

1980—1983年,中国电影迎来了反思和创新的高潮。创作的现实主义因素得到加强,在概括生活上达到某种宏观性,揭示了社会生活的某些本质特征,把深沉严肃的历史反思带入创作,产生了可贵的历史感,因而拥有极其广泛的社会影响。谢晋的"文革三部曲":《天云山传奇》《牧马人》和1986年的《芙蓉镇》都从不同的侧面、不同的深度,反映着他一贯的思索,即政治与人物与命运的主题。

80年代初的中国电影理论的几次讨论,如关于电影性、戏剧性和电影性、电影和文学的关系等问题的讨论,客观上使当时的电影创作界和电影理论界对"电影的本性是什么?"等问题有了深切的认识。尤其是对巴赞的"长镜头理论"和爱森斯坦的"蒙太奇理论"的引进和比较,推动了我国电影美学的发展,对后来的电影创作中的纪实风格的出现,以及其他影像风格的兴起都起到了很好的作用。

"纪实美学"是一股崇尚真实美学的潮流,由此带

动了大批的中青年电影工作者开始了电影艺术反映生活、表现情感的潜能有了新的认识,突出了"人"的主题,倾向于"生活化"。在理论上他们有效地利用了西方电影理论,尤其是巴赞和克拉考尔的纪实理论。代表人物和作品有张暖忻的《沙鸥》、郑洞天的《邻居》等。

七、精英文化中的电影(1984—1987)

1984—1987年,第三代导演继续进行探索,有水华的《伤逝》,凌子风的《骆驼祥子》《春桃》等。

第四代导演成为这个时期的创作主流,1984—1986年,第四代导演将自己的创作目光转而深入到艺术形象的人文深度和底蕴的发掘,推崇艺术个性和风格的魅力。第四代导演经过了超长的专业孕育期,人到中年才开始单飞,有比较扎实的艺术功底和丰富的电影经验,作品较为温和,但缺乏自信,力度不够。这一代人在成长中经历了文化大革命,往往由审视个人而审视时代,忧患意识逐渐产生,实际上就是一种责任感和使命感。

◇《伤逝》海报

◇《伤逝》剧照

◊《骆驼祥子》剧照

第四代导演不仅改变了旧的叙述模式,在时空结构、荒诞变异、艺术技巧方面有了许多新的尝试,更重要的是他们对于社会、人生有了独自的、深刻的发现,有了新的价值观念的注入,对于作为一门独立的、新颖的、丰富的艺术形态——电影本体不断进行探索和思考,把镜头对准一向被视作禁区的人的世界,包括人性、人的灵魂、人的命运、人的意志、欲望、情感、个性等,作了大胆的切入和深层次的开掘。

第四代导演是感伤的一代,通过记录性的镜头,诗意般的描述,对人性表达了更为深层的关怀。如吴贻弓的《城南旧事》、张暖忻的《沙鸥》《青春祭》、谢飞的《湘女萧萧》《本命年》等。黄建新的《小花》以黑白、彩色两种色调营造出现实与心理两个叙事时空。第四代电影的代表作《沙鸥》(张暖忻导演,1981)和《邻居》(郑洞天导演,1881),接受了欧洲纪实美学和新浪潮运动的精神,追求一种真实可信,又富有哲理和诗意的纪实风格。而对现实、对历史的复杂感情——幻灭、留恋、怀想和反思——的情绪,在《城南旧事》(吴贻弓导演,1982)和回想知青生活的《青春祭》(张暖忻导演,1985)中表露得更加明显。

吴天明和谢飞也是第四代导演的代表人物。吴天明的《人生》和《老井》表现农村的苦难、落后和愚昧;谢飞的《湘女潇潇》《本命年》和《香魂女》细腻内化,注重细节和心

◊《老井》剧照

理刻画,传达出人文情怀。

然后是第五代导演的群体塑像,1983年冬《一个和八个》(张军钊),标志着第五代导演的诞生,其后的代表人物和作品有《黄土地》(陈凯歌),《喋血黑谷》(吴子牛),《猎场札撒》《盗马贼》(田壮壮),《黑炮事件》(黄建新),《绝响》(张泽鸣)等。

◇《一个和八个》海报

第五代导演的概念,是建立在78级电影学院学生群体的基础上,特指具有相似创作风格追求的这拨导演。包括1982年后陆续毕业的学生,及83、84届电影学院导演进修班和导演干修班的学员。他们共同表现出对电影语言的探索精神,并有意造成和观众传统欣赏习惯的冲突,突出强调电影画面的造型功用,讲究构图、光线对比、拒绝戏剧化过强的情节张力,渗入深厚的民族文化反思和强烈的忧患意识与主流意识形态有一定疏离等。

第五代导演的作品无不充溢着浓烈的个性,他们具有如下特点:艺术语言的大胆求新,反叛常规,追求试验;大量采用自然光效,实景拍摄,运用封闭式的古典构图,追求画面含义的自然流露,多显示出象征、隐喻意义。戏剧电影中的情节张力在他们影片中消隐了,取而代之的是一双忧虑、深沉、注视着现实、关照历史的摄影眼睛。

如果说张军钊的《一个和八个》吹响了第五代电影的序幕,那么陈凯歌的《黄土地》就成了第五代的奠基之作。到了1987—1988年,第五代的导演表演艺术达到了巅峰水准,如张艺谋的《菊豆》《大红灯笼高高挂》《秋菊

打官司》等。

　　第五代导演的艺术成就是以他们特有的对人类情感的真诚和社会思辨，用群像式的造型表达，对中国文化的审视是冷峻的，也是包容的。第五代导演对民族文化、中国电影的思考，是高度自觉的深刻的，他们努力在寻找一种合适的电影语言，并逐渐形成了一些模式：空间上，偏爱农村和偏远地区；时间上，偏爱过去和历史；叙事具有寓言的特点——这种寓言往往指向民族的命运；戏剧性弱化，突出影像的造型性和象征意义。这些特点在张艺谋的电影创作中得到突出和强化。1987年的《红高粱》，通过"我爷爷，我奶奶"轰轰烈烈的故事，赞颂了无拘无束，同时也无法无天的原始生命力。以大写意的手法化出一个似真实幻的民俗世界，如同一场狂欢游戏。

　　张艺谋的电影，是对中国传统封建意识的批判，是浓烈的历史感和生命意识，是古朴民俗的奇特景观。陈凯歌以其深厚的文化底蕴和扎实的艺术功力，表达强烈的人文意识和美学追求，并调动多种电影手段，形成了自己独特的、沉重而犀利、平和而激越的电影风格。他的代表作有《孩子王》《霸王别姬》《梅兰芳》等。

　　此外，田壮壮《猎场扎撒》中蒙古族的淳朴，壮美的自然，天地人的和谐；《盗马贼》中人与宗教、人与自然的关系；黄建新的《错位》《轮回》《五魁》关注都市、关注青年、关注现实；吴子牛的《晚钟》《欢乐英雄》《南京大屠杀》思考战争、呼唤和平。著名女导演李少红，吸收了西方电影的后现代技巧，在摄影手法、画面构图、色彩配置上狠下工夫，大胆使用长镜头，《红粉》《恋爱中的宝贝》都很

有特色。

80年代后期的娱乐片的浪潮，产生的条件是经济体制的改革，推动了社会经济的发展，也引起了文化形态上的深刻改革。从1985、1986年开始，中国电影开始朝着两个流向分流，一个是探索片，虽然观众不多，但是得到理论家的青睐；二是商业片，也有第四代和第五代导演的加盟。1988年的娱乐片的讨论，基本上统一了对电影的娱乐本性的认识，随后产生了一系列的作品，如周小文的"疯狂系列"，这一年共生产了80余部类型电影，直到1989年陈昊苏的"娱乐本体论"等。

◊《红粉》剧照

1988年，四位大导演米家山、黄建新、夏刚、叶大鹰分别将王朔小说改编成电影《顽主》（根据同名小说改编）、《轮回》（根据《浮出海面》改编）、《一半是海水，一半是火焰》（根据同名小说改编）、《大喘气》（根据《橡皮人》改编），而这一年被称为"王朔电影年"。

王朔电影及其现象，体现了市民文化的出现，人们渴望建立新的道德秩序。标志着商业电影的到来，促使电影人寻找一条介于商业和文化之间的平衡点。从此以后，王朔电影的浪潮不减，从某种程度上代表了一个时期的社会精神的价值取向。

1987年的《红高粱》和《晚钟》是第五代导演的转型之作。《红高粱》富有"东方风情"的、被人称为"伪

◊《红高粱》海报

◊《晚钟》海报

民俗"的风格与"西部片"的结合成为了一股风潮,也是第五代电影在叙事上的转型。《晚钟》的"零"拷贝标志了艺术探索时代的结束。《湘女潇潇》(1986)和《本命年》(1989)这两部影片开始触及道德所在的民族传统文化,以及人性的世俗,精神和欲望等。这时的谢飞对"五四"以来的社会文化的思考具有了现代的意义。

八、大众文化下的电影(1988—1995)

从1988年开始,受第五代导演的冲击,第四代导演的创作风格为之一变。如黄建中的《良家妇女》,谢飞的《湘女潇潇》,更富于思辨批判文化哲学的意味。到了90年代,受到商业浪潮的冲击,发生了分化。如黄建中的《过年》和《龙年警官》、张子恩的《神鞭》。一部分导演依然坚持自己的创作原则,如谢飞的《香魂女》和《黑骏马》。另一些导演难得再出作品,甚至十年磨一剑,如胡柄榴拍完《商界》,在90年代末拍出《安居》。然而,仅仅凭借这几部优秀影片,第四代导演已经很难称为一股潮流。

90年代的艺术电影,远离了80年代艺术电影的反抗锋芒和反思偏好,逐渐变得平和从容,开始适当加入情节性和趣味性,叙事也更加完整和平实。如张艺谋的《菊豆》《大红灯笼高高挂》《秋菊打官司》《活着》《摇啊摇,摇到外婆桥》《有话好好说》,陈凯歌的《边走边唱》《霸王别姬》

◇《霸王别姬》海报

◇《阳光灿烂的日子》海报

《风月》《荆轲刺秦王》。黄建新从《五魁》的失败中走出,对中国城市的精神状态、生存状态的表述是最深刻执着的。如《站直喽,别趴下》《背靠背,脸对脸》《埋伏》《说出你的秘密》等。夏刚的《遭遇激情》《大撒把》《与往事干杯》,以诚实的态度去展示城市中几种生存群落在交汇中产生的那份心酸和无奈。李少红的《银蛇谋杀案》《血色清晨》《四十不惑》《红粉》,不断尝试着各种电影类型和叙事的可能性。张建亚的《三毛从军记》《王先生之欲火焚身》,把具有可看性和深刻性的漫画与电影手段结合起来,创造出"漫画电影"。

第六代导演,是指北京电影学院85级导演系8名毕业生,该学院85级后的其他年级毕业生,还有上海戏剧学院和上影厂合办的影视导演专业毕业生。他们不同于第五代导演,呈现出由多角到自传式的叙事风格的转变,代表人物有张元、王小帅、路学长、管虎、娄烨、章明、贾樟柯、姜文等。

第六代导演的代表作品有:张元的《北京杂种》(1992);王小帅的《冬春的日子》(1992)、《十七岁的单车》(2001);管虎的《都市情话》(1993)、《头发乱了》(1994);娄烨的《危情少女》(1994)、《周末情人》(1995);李欣的《谈情说爱》(1996);章明的《巫山云雨》(1996);贾樟柯的《小武》(1997)、《站台》(2000);姜文的《阳光灿烂的日子》(1995)

等。此外，还有胡雪扬的《童年往事》《留守女士》《湮没的青春》《牵牛花》；何建军的《悬恋》《邮差》；邬迪的《黄金鱼》；李骏的《上海往事》等。

在视听风格上，第六代导演并不完全一致，他们强调的是自我理解和感受。其特色是游荡式、或疾或徐的运动，利用摇滚乐的音乐特质，通过剪辑构成影片的节奏。当人物离开画面后，有意识地让影像空间延宕片刻再切换的现象，强化了空间不依人物而存在的自在性质。采用同期录音，未经过滤的、有杂质的声音，更为准确地还原了生活本身的原生状态。大量使用非职业演员，因此极为生活化。

第六代导演的成就主要是在叙事主题上，涉及了青春期的成长、焦虑、先锋艺术、精神分裂、窥视症、乱伦等多边化，以及人生残缺等所有城市亚文化层面的内容，这显然完全超越了第五代导演电影的叙事主题。

第六代导演的艺术特点，强化了个人化叙事和感觉化风格对当代城市生活的叙述，表现出对常规政治热情的疏离，体现出青年人面对自我面对世界的诚实热情，以及对真实的还原冲动。他们的个性也是非常突出的，中国新形势下的经济转型，使他们浮游于体制内运作、体制外运作、体制内外交叉运作的多种可能性，因而选择的空间相对广阔，使得他们能在影片中选择边缘性的立场和观点，从而构成了新生代的基本面貌。

主旋律电影也有了新突破：一方面继续着开天辟地的创世纪神话，涌现出《周恩来》《重庆谈判》《大转折》《大进军》等一批革命历史题材的影片。但是采用了全新

的、客观的叙事构架，摒弃了以往敌次我主的、倾向性极强的叙事策略，让观众作历史的见证，把被编排的叙事当成历史，在感怀叙事的偶然性时，承认历史的必然性，同时也注重将伟人的情与理表现出来。另一方面，出现了现实主义的贫民化和娱乐化两种倾向。如《焦裕禄》《孔繁森》《离开雷锋的日子》《凤凰琴》《留村察看》《被告山杠爷》等。避开传统的冲突式叙事框架，以散文化、多视点的方式将英雄塑造成完美的道德原型，在重新写人的过程中，专注于叙述伦理化的人物，加强伦理化的道德煽情，使主流政治与大众娱乐达到契合。

90年代主旋律电影，一个值得关注的现象是商业电影的娱乐化改造，即主旋律电影的娱乐化，娱乐电影的主旋律化，共同呈现出具有商业属性的主旋律电影的趋势。如《龙年警官》（侦破片）、《烈火金刚》（枪战片）、《东归英雄传》和《悲情布鲁克》（马上动作片）、《红河谷》（西部片）等。这些影片借鉴了好莱坞电影的叙事结构、场面造型、视听结构、细节设计等方面的经验，甚至自觉的应用高科技手段，以虚拟技术突出影片的奇观性，中国电影似乎在政治性和娱乐性之间获得了一种平衡。

◊《周恩来》海报

九、世纪之交的电影（1996—2001）

世纪之交的中国电影，经历了一个短暂的过渡期。《长大成人》是由北京电影制片厂1997年推出的剧情类型影片。由路学长执导，殷宗杰、朱洪茂、李强等主演。该片讲述了男孩周青以摇滚乐、书籍《钢铁是怎样炼成的》为精神食粮。在时代的剧震下，走出微痛的青春，长大成人的故事。标志着青年导演群的一次集体成长，他们不仅调整了叛逆的姿态，还避免与主流意识形态相对立，使政府主管部门意识到第六代整合的可能性。

此外，张元《回家过年》、路学长《非常夏日》、陆川《寻枪》和《可可西里》、王小帅的《梦幻田园》、阿年《呼我》、管虎《古城童话》、王瑞《冲天飞豹》、王全安《月蚀》、吴天戈《女人的天空》、毛小睿《真假英雄兄弟情》等，构成了90年代后期中国电影的新景观。

世纪之交的主旋律电影，出现了以下几种态势。首先，穿梭于两种体制之间的电影制作。如《鸦片

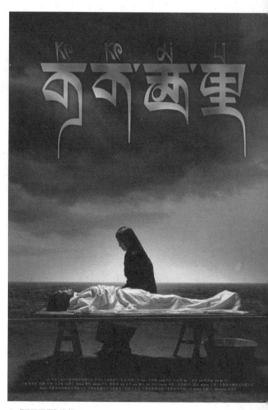

◊《可可西里》海报

◇《甲方乙方》剧照

战争》的运作形式，《大进军》《悲情布鲁克》等。青年电影创作群开始从地下浮出海面。如《美丽新世界》《紧急救助》等。第四代、第五代导演与主旋律电影的合流，推动了这类影片的精品化。黄建中的《我的1919》（1999）、郑洞天的《故园秋色》《刘天华》，丁荫楠《周恩来》《相伴永远》等。陈国星的《黑眼睛》《超导》，胡柄榴的《安居》（1998），李少红的《红西服》等。强国的理想和主流商业化的道路合流，如《横空出世》《国歌》《我的1919》《紧急迫降》《冲天飞豹》等。

冯小刚的贺岁片也持续走俏，如《甲方乙方》（1997）、《不见不散》（1998）、《没完没了》（1999）、《大腕》（2001）等，究其原因首先是遵从娱乐电影的创作规律，其次是"市民幽默喜剧"的套路，其三是明星荟萃，星光熠熠。

十、21世纪中国电影（2001至今）

进入21世纪以来，中国电影发生了很大变化，呈现出多元化发展的新趋势。首先，是新生代导演出现分流，以贾樟柯为代表的平民视点的创作，因为制作成本的困境，自身生活经历的激发欲望，想利用电影节的影响，引起社会和政府关注。这一类电影的特点是纪实手法、平民视点，工整的构图、开放的结尾。其次，是新生代

与主流的合流，国外低资本的介入，如《洗澡》等；政府积极整合的努力，如《冲天飞豹》等；与商业市场的积极靠拢，如《非常夏日》和《寻枪》等。这一类电影的特点是，圆满的叙事结构，悬念的设置，不平衡的构图。第三，是

◇《洗澡》剧照

以《英雄》为发端的中国大制作的影片现象。以2002年上映的《英雄》为起点，中国电影依靠传统的香港武侠片、动作片开启了华语电影的大片时代，而这正是当代中国电影类型化的开端。中国民营企业的崛起，带来了一种新的融资渠道和活力，合拍片形式的变化，电影政策的进一步的放宽。特点是成本高，影像的地位居首，高科技手段的使用，如《手机》《无极》等。冯小刚的《集结号》（2007）、《非诚勿扰》（2008）、《唐山大地震》（2010）、《一九四二》（2012）、《老炮儿》（2015）、《芳华》（2017）也表现不俗。

但是在类型化的深入探索中，以2016年为临界点，之后传统的香港武侠电影尽显颓势，大批港台影视人掀起新的"北上"热潮。与此相反，国产大陆主流电影则在类

◇《英雄》剧照

型化的探索中取得了相当大的成功。2017年度,从年中开始,霸占年度电影总票房排行榜第一的战争动作片《战狼2》上映,直至最终下映共获得全球票房56.79亿。之后一大批口碑、票房兼具的国产类型电影如喜剧奇幻片《羞羞的铁拳》、爱情喜剧片《前任3》、动作喜剧片《功夫瑜伽》登上了院线。同样,2018年,以战争动作片《红海行动》为标志,国产类型电影掀起了新一轮的热潮,融合中国本土特色,类型上呈现出杂糅特征的一系列喜剧电影如《捉妖记2》《唐人街探案2》《我不是药神》《西虹市首富》《一出好戏》《无名之辈》等进入了观众的视线,并且在票房和口碑上赢得了双丰收。主旋律电影商业化发展,以及主打喜剧杂糅多种元素的跨类型电影形成了国语类型电影的当前格局。

(一)当代电影类型化的特征

1.继承好莱坞的传统,杂糅成为有效范式

所谓杂糅,指的是一部电影中包含了一种以上的类型元素。对于电影来说,类型的杂糅其实从新好莱坞时期就已经开始了,派拉蒙公司于1996年开始上映的《碟中谍》系列便是动作类型、冒险类型和惊悚类型的"混合体"。而在中国,十多年的票房角逐中也早证明单一的电影类型并不能够大量地聚集观众,赢得青睐,于是杂糅、跨类型自然而然地取代了单一类型成为电影市场的主流。

1)主旋律杂糅商业电影,打破主旋律"刻板印象"

主旋律电影指的是反映国家主流意识形态的革命战争题材和贴近普通人民群众生活的影片。它其实在中国战争期间就已经存在,但是严格意义上讲,"主旋律"的发展

方向是在1987年由当时的广电部电影局局长滕进贤提出，1989年的《开国大典》成为主旋律电影的标志性作品。但是长久以来，主旋律电影因为带有强烈的政治性、宣传性以及人物形象等方面的同质性而口碑不佳，即使在院线上映的主旋律电影，也因为带着"主旋律"的印记而无人问津。这种状况被打破是从2017年7月上映的战争动作片《战狼2》开始。作为主旋律商业电影，稳坐全年票房第一的《战狼2》集战争类型、动作类型于一体，表现了个人主义的英雄情怀，实现了主旋律同市场的完美融合。

◇《战狼》剧照

2）喜剧混搭多元元素，创造票房的新奇迹

自从1996年引进好莱坞超级大片后，国产片一直处于尴尬中求生存的局面。为了应对好莱坞超级大片的冲击，电影导演们纷纷转型商业电影，竞相拍摄超级大片，但是直到2010年，电影票房依然平平，即使是摘得十年票房桂冠的《唐山大地震》票房也难逾7亿。

◇《我不是药神》海报

而在2012年，徐峥执导的《泰囧》打破了国产电影票房难过十亿大关的尴尬局面。越来越多的导演认识到在资金和技术达不到的情况下，与好莱坞在超级大片上一决雌雄不是个好思路，喜剧电影或许是拯救国产电影的一剂良药。以徐峥的"囧"系列为起点，不管是陈思成"探案"系列，还是开心麻花于2015年在电影上的"点笑成金"，都是巧用喜剧因素创造出的票房奇迹。于是，导演们开始在各种题材中加入喜剧元素，观众们在银幕上观赏到了越

来越多的类型杂糅的喜剧电影。以2018年上映的华语片为例，喜剧、悬疑、动作杂糅的《唐人街探案2》，喜剧、悬疑、荒诞杂糅的《一出好戏》，即使是标榜"中国现实主义题材的重生"的《我不是药神》，也没有缺少喜剧元素的存在。

2.融合奇幻魔幻电影，构成类型电影特色

截至2019年，科幻片在中国类型电影中一直是缺失的存在。面对科幻片缺失的尴尬，以仙侠、玄幻小说为基础，中国电影产生了一个独有的类型：奇幻、魔幻电影。奇幻与科幻片最大的不同便在于"科"上面，科幻片以"科学"为前提，把一个想法逐渐合理化，再用一些新的技术去辅助，把一件事从不可能变成可能，好莱坞早期的科幻片，有些已经变成了事实。而奇幻、魔幻电影，则是一种无根据的再造幻想，这类电影故事上极具假定性和虚构性，能够满足年轻一代观众对于拟像环境的依赖感与想象力消费。同时，"幻想类电影"还是一把鉴定本民族想象力与创造力丰富程度的标尺。最简单的一个例子，基于神话小说《西游记》进行的各种改编，如《西游降魔篇》《西游记之女儿国》等，便可见奇幻、魔幻电影在中国电影类型中举足轻重的位置。

◊ 《西游降魔篇》海报

（二）类型化中存在的问题

1. 喜剧电影扎堆

从2012年开始，一部又一部的喜剧片票房佳绩连连，2018年内地电影票房总排行榜前十中国产电影电影占五部，四部都是喜剧电影。电影导演们对于拍摄喜剧片的热衷，以及放映公司对喜剧片排片量过高，直接压缩了其他类型的电影的排片量，这些造成了整体类型的不健全。2019年大年初一上映的由宁浩执导，黄渤、沈腾两位喜剧大将主演的《疯狂的外星人》，在获得笑声的同时也被网友诟病"笑过之后就忘了，没有深刻的情节"。而周星驰执导的《新喜剧之王》在上映第二天上座率骤降60%，口碑呈现出两极分化局面。2018年陈思诚执导的《唐人街探案2》在上映之后，被小部分网友质疑"为了笑而笑"。当一部电影只剩了"笑"，显得这个电影类型"可悲"。电影导演必须端正"票房第一"的观念，同时发展电影类型多元化。

2. 科幻片的缺失

以2018年内地上映的电影为例，好莱坞上映的35部电影中，科幻片便有《毒液》《蚁人2》《复仇者联盟3》《碟中谍6》《头号玩家》《海王》，科幻片比重超50%，与此相反，中国的类型电影，喜剧片占了相当大的比重。

面对科幻片依然缺乏的状况，又产生了一个新的问题，在《流浪地球》之前，为什么难以产出一部科幻片？细究这个问题，很大的原因是难以打破技术和资金的壁垒。科幻片讲究强烈的视觉效果、震撼人心的特效，这些动辄需要数十亿资金。在中国科幻片屡战屡败的状况下，

◊《流浪地球》剧照

无人敢做第一个吃螃蟹的投资方、制片方。还有一个原因就是有的导演为了利益,使用各种方法制造出所谓的科幻片,从而败坏了科幻片的名声。

2019年2月5日,大年初一,由郭帆执导,吴京特别出演,屈楚萧、李光洁、吴孟达、赵今麦领衔主演的科幻片《流浪地球》上映。截至3月4号,《流浪地球》共获得累计票房45.24亿元,被网友评论是"中国科幻的希望"。从开拍到结束,《流浪地球》克服种种困难,历经四年打磨,"呈现了中国电影截至目前最高的特效水准——2000多个特效镜头,1万个道具,最初诞生于3000张概念图,10万延展平米的实景搭建,相当于15个足球场"。虽然仍有许多网友称"《流浪地球》与《三体》之间差了不止一百个《星际穿越》",但是以目前的成绩来说,《流浪地球》确实称得上是"中国硬科幻的新篇章"。它的成功是郭帆对"科幻片不行"这个长久以来的观念的有力挑战,以此为基础,它实现了真正一流水准的中国科幻电影从0到1的迈进。而我们期待着中国科幻片硬核时代的到来。

(三)当代中国电影的发展与启示

电影的类型化是电影的一种更为有效的范式,是好莱坞电影的制胜法典,更是国际商业电影市场的通用语言。

当代中国电影的发展方向:首先应该继续对主旋律电影进行创新改革,推进主旋律电影同商业市场的融合。其次依然用喜剧元素混搭其他元素,但是同时需要注意的

是形式纵然千变万化，然而内容上从始至终只有"直击人心"这一个目的。最后，也是最重要的一点，2019年是"中国科幻片"的元年，《流浪地球》的成功只是一个开篇，这个开篇是电影导演们一个好的先例。

当代中国电影的类型化不是对好莱坞类型电影的横向平移，而是在借鉴的基础上结合本土文化进行改造。中国电影人对中国电影类型化道路的探索告诉我们，结合中国本土文化的电影将会是中国类型电影前进的新方向。在中国电影工业迅速发展，技术和资金壁垒被打破的今天，是当代中国类型电影的黄金期，我们必须抓住机会，从理论、观念和实践全面着手，促进中国电影高速的、可持续性发展。

思考练习：

1. 梳理中国电影的发展进程，以及各时期的代表导演与作品。

2. 请观摩几部中国类型电影，尝试写作电影随笔或电影评论。

附录:
著名导演与电影掠影

谢晋

谢晋和他的电影

谢晋无疑是"新时期"最重要的导演,多产而且多精品。他的《啊!摇篮》《天云山传奇》《牧马人》《高山下的花环》《芙蓉镇》等引起强烈的社会反响。谢晋的影片采用了"平民的视角",主题深刻,但不高高在上,擅长通过温情脉脉的情节和细节感动观众。同为1979年出品的《小花》《苦恼人的笑》《生活的颤音》3部影片,以大胆的选材,尖锐的思想和新颖的电影语言引起了人们的注意,成为第四代电影起步的标志。

陈凯歌和他的电影

　　以陈凯歌、张艺谋为代表的第五代导演，更注重影像探索和文化反思。1984年，张军钊导演的《一个和八个》问世，引起关注。高度风格化，色调近于黑白，光影反差强烈，大量画面静态，构图不规则，很少使用对白。同年，陈凯歌的《黄土地》被认为是第五代电影的经典，更加成熟大气。陈凯歌有着强烈的历史感和诗人气质，这使他的影片总有一种史诗冲动和精英意识。在《孩子王》和《边走边唱》等影片中，陈凯歌延续了对中国文化的思考，成为中国电影界少有的思想者。

张艺谋和他的电影

　　张艺谋，1951年生于西安，父辈都是军人，其父与两个伯父皆"黄埔军校"毕业，父亲在新中国成立后成了"历史反革命"。

因此张艺谋插过3年队,他见到了为"活着"而拼命劳作的农民,也尝到了贫穷的滋味,他看见夏天里的麦客一下子吃几斤面条,撑得用擀面杖擀自己的肚子,下一顿又吃几斤。插队3年后,他进了咸阳棉纺织厂,扛原料、撕布7年。后来,他爱上了摄影,用自己的血换来一台相机。1978年,他成了北京电影学院摄影系的学生。而后,他成了演员与导演。

1987年,根据莫言的小说改编拍摄的《红高粱》,是张艺谋的处女作,也是他的创作宣言。"应该说,这部影片表达了现阶段我对生活、对电影的思考,是我情感和心态的一次真切流露。……我从小心理和性格就压抑、扭曲……因此,我由衷地欣赏和赞美那生命的舒展与辉煌,并渴望将这一感情在艺术中加以抒发。""《红高粱》实际上是我创造的一个理想的精神世界,我之所以把它拍得轰轰烈烈、张张扬扬,就是想展示一种痛快淋漓的人生态度,表达'人活一口气,树活一张皮'这样一个拙直浅显

◇《秋菊打官司》剧照　　　　　　　◇《活着》海报

的道路。对于当今的中国人来讲，这种生命态度是很需要的。老百姓过日子，每日里长长短短，恐怕还是要争这口气。只有这样，民性才会激扬发展，国力才会强盛不衰。要说这片子的现实意义，恐怕这是一层。"因为是处女作，就如同初恋，倾注了他的心血与真情。

时隔十年，张艺谋说自己最满意的片子，是《红高粱》和《秋菊打官司》。他说："《红高粱》是处女作，那种激情和那份特别的感情，只有处女作才有。""《秋菊打官司》呢，是有意思，小题材，贴近生活，运用细节，它的技巧方法，思想内涵，都经得起时间考验，好的东西不过时。"（1997）张艺谋在拍摄《红高粱》时，租用了一百多亩地，自己种高粱。从选种、施肥、浇水，事必躬亲。从四月到七月，整个剧组就忙着种高粱。莫言这样评价张艺谋的《红高粱》："这部影片富有浪漫精神和传奇色彩，做到了野蛮与柔媚的统一，崇高与滑稽的统一，美丽与丑陋的统一，诙谐与庄严的统一。"可以说，《红高粱》是张艺谋里程碑式的作品，也是中国电影走向世界的标志。1987年获得西柏林电影节金熊大奖。

根据余华的小说改编的电影《活着》，是一部关于死亡的故事。福贵曾是阔少，赌光了家产，把父亲气死了。为母抓药途中，被抓了壮丁，等他逃回时，母亲病死了，女儿凤霞也成了哑巴。后来解放了，龙二赢了福贵的家产，定成地主，被处决了。儿子有庆为县长太太输血，死在医院里。家珍不久病死了，女儿凤霞嫁了个工人，却在生孩子时难产，大出血而死，女婿也在事故中丧生。福贵把外孙苦根接到乡下，又因为吃蚕豆胀死了。最后，福贵

成了一个人，买了一头老牛，也叫"福贵"。

整部小说和整部电影，表现的都是由痛苦到麻木到达观的生死观。张艺谋说："看到最后，福贵牵着一头老牛在黄昏慢慢走远，我觉得，咦！有意思，经受了那么多人生的痛苦和灾难，最后他一个人很平静地走远，这样一种命运的承受力，会使人升华出一种感慨。"死亡是每个人必然面对的一种存在状态，所以"死亡"亦如"活着"一样正常。

著名评论家王一川将张艺谋的影片分为四类——原始崇尚型《红高粱》、原始厌恶型《菊豆》《大红灯笼高高挂》，原始困惑型《秋菊打官司》，原始平和型《活着》《我的父亲与母亲》。张艺谋调侃自己的影片——《红高粱》是玩"牛X"，《菊豆》是有贼心没贼胆，《大红灯笼高高挂》是窝里斗，《秋菊打官司》是没完没了，《活着》是好死不如赖活着。《活着》中的生命感就是"苟且"，这是中国人特有的生命状态。

《活着》的"平和"，意味能够面对人生的种种变故，而保持一种平静和谐的心境，这种心境使得个人能在变动不居，充满危机的世界里顽强地生存一下。《我的父亲与母亲》的"平和"，来自内心深处对父亲母亲的认识与了解，希望父母、儿女之间的情感最为真切，那份怀念也是纯个人的，最具感染力的。张艺谋信奉的是，把艺术还给世界，把世界还给人，把人还给自己。

贾樟柯

贾樟柯和他的电影

关注底层是贾樟柯电影的最大特色。在从影之初，贾樟柯即自称为"电影民工"。他没有表现占有社会话语权的强势群体，而是将视点聚焦在处于社会边缘的普通人身上，将他们并不先进也并不伟大的生活展现在银幕上，为中国电影贡献了令人动容和深思的银幕形象。关注变动时代中的底层人民的生存状况，从最初的《小武》一路走到2015年上映的《山河故人》，揭示底层人民的人性价值。贾樟柯透过这些矛盾，冷静地发掘这些底层人和边缘人的人性价值。

纪实是贾樟柯电影的灵魂。贾樟柯将纪实手法运用得老道而自然，他的电影大都采用纪录片式的拍摄手法，给观众以真实的感觉。长镜头是写实主义导演们常用的电影手法，在贾樟柯的电影里长镜头随处可见。实景拍摄追求真实的故事氛围，贾樟柯的电影大都是采用实

景拍摄。他没有因拍摄电影而搭建什么建筑物，镜头中所有的景物都是实际存在的。他的大部分电影没有专门的配乐，影片中所有音乐都是人物所处时代的流行歌曲，音乐与影片的纪实风格相一致。启用非职业演员本色表演中展现生活，大量启用非职业演员是贾樟柯纪实追求的又一重要因素。

　　散文式结构是贾樟柯电影的形式。韵味深厚的叙述，淡化矛盾冲突，回归自然的生活，首先表现在影片的故事性不强，往往在一条主线确立后，插入一些与故事并不相干的情节，以此来结构电影。往往都是开放的结局，故事依然延续。电影尽管已经落幕，故事却不因此而终结，人物的生活还在继续。

　　多义的主题，艰难的挣扎，生存的艰难，是贾樟柯电影常见的主题，也是贾樟柯电影中不尽的沉思，岁月的隐痛。《小武》《站台》《任逍遥》这三部影片的主人公都是生活不安定的年轻人，他们没有接受过高等教育，也没有一技之长，只能在街边厮混度日。这几个青年的性格有一个共同的特征，就是有着与他们年龄不相适应的老成，而没有青年人应有的勃勃生气。

第二节
香港电影发展概述

自1909年第一部港片诞生之日起到今年,香港电影已经足足满"百岁"了。回首这百年之路,有过浮沉,有过辉煌或者低迷,还有更多的探索。对于普通人来说,百年的生命是一种奢望,但对于一门新兴的艺术而言,百年却只是一个开始。

一、香港电影初创时期(1909—1945)

1909年,美国商人本杰明·布拉斯基赴港拍摄香港的第一部电影——《偷烧鸭》,该片以当年流行的美国喜剧片为模仿对象,讲一个又黑又瘦的小偷(梁少坡饰),正在偷肥胖商贩(黄仲文饰)的烧鸭,被警察(黎北海饰)抓个正着。这部由梁少波导演,黎北海、黄仲文等人参演的谐剧默片成为了香港电影制片业的前奏曲,也激发了香港演艺界人员对拍摄电影的兴趣。《偷烧鸭》也成为香港电影"警匪片"鼻祖。

1913年,广东人黎民伟在香港组建了一家名叫"华美"的电影公司,不久该公司就与亚细亚公司合作拍摄了《庄子试妻》,这也是香港电影史上第一部由港方出品,港人自编、自导、自演的影片,《庄子试

◊《庄子试妻》剧照

妻》正式拉开了香港光影百年的序幕。《庄子试妻》是香港出品的第一部故事片,第一次有电影女演员参演的香港电影,第一部有特技摄影的香港电影。本片和广东优秀的传统艺术——粤剧结合在一起,创始了粤剧电影。黎民伟在《庄子试妻》中反串庄子妻子,黎民伟之妻,中国第一个女演员严珊珊,她在《庄子试妻》中扮演侍女。

由于资金、设备、人才的匮乏,使得《庄子试妻》之后的十年时间里,香港制片业一直停滞不前。1923年7月14日,由黎海山、黎北海、黎民伟三兄弟创办的民新制造影画公司创立,成为香港第一家由中国人自己集资开设的电影制片企业,一方面,招收人手如关文清,并创办了演员养成所(即培养、训练演员);另一方面,前往美国购买器材设备,后来还拍摄了《胭脂》等作品。

这时期还出现了大汉影业公司(拍摄故事短片《金钱孽》)、光亚电影公司(代表作《做贼不成》)、满天虹影画公司(代表作《艳福难消》)等。如果加上黎北海他们在1934年之前(即默片时代)制作的作品,香港产生了将近30部默片,但题材方面已经涉及戏曲片、文艺片、写实片、伦理片、爱国片、喜剧片、恐怖片等各种类型,更多程度上是来自于中国的传统文化与民间故事,也可见其与中国内地影片的紧密关系。

1930年10月,联华影业制片印刷有限公司在香港、上海两地正式注册成立,为30年代上海、香港的电影业的发展奠定了基础。1933年9月20日,香港第一部全部有声的粤语片《傻仔洞房》公映,标志着香港电影进入有声片时代。

1934年2月6日,香港第一部以抗日爱国为题材的影片

◇《傻仔洞房》剧照

《战地归来》公映，此后还出现了多部抗日爱国题材的影片，尤其是集体创作的《最后关头》最为闻名。1934年5月，上海天一影片公司的粤语片《白金龙》红遍南洋，在香港成立了天一港厂，从上海带来了一批人才。天一港厂不但进一步促使了粤语片的发展，也为后来邵氏兄弟公司奠定了基础。1937年7月7日，卢沟桥事变，抗日战争爆发，而不少的香港电影人为了逃避战乱南下香港，带来了大量的资金与技术。12月底还举办了上海、香港文化界的联欢会，欢迎蔡楚生、司徒慧敏等上海电影人的到来。

1940年年初，第二次"粤语片革新运动"发起，提出"先决问题在于根本把影片的品质提高""先从剧本入手，有了好剧本才能产生好影片"等观点，而提升了这时期粤语片的质量。这一时期，香港天一港厂、艺华港厂等在内的七大制片公司，其中五家都是由南下的上海影人经营。在拍摄满足本地及东南亚市场需求的粤语片的同时，他们也拍摄了诸如《孤岛天堂》《白云故乡》《前程万里》等一大批进步爱国、表现抗战的国语电影。可惜，这样的繁荣也没有能够持续多长的时间。

1941年12月25日，香港沦陷，从此香港陷入了3年零

8个月的黑暗岁月。在经过数十年的努力,体制、艺术、技术、人才等各方面均走向成熟的时候,香港电影却由于历史的外因骤然间跌入谷底。

二、香港电影延续时期(1945—1955)

随着第二次世界大战的结束,香港电影又揭开了它新的一页。由于中国内地爆发了解放战争,大批躲避战乱的内地影人相继南下,形成了第二次的移民风潮。在这一时期先后来港的有何非光、朱石麟、卜万仓、但杜宇、任彭年、舒适、周璇、胡蝶、殷明珠等著名的导演和明星。内地资本和人才的涌入也为百废待兴的香港电影业注入了一股活力,为香港电影业带来了复兴与延续发展。

战后初期,蒋伯英成立了大中华影业公司,拍摄了香港光复后的第一部影片《芦花翻白燕子飞》(1946)。1947年,永华影业公司成立,总经理为来自宁波的阔少李祖永,而加盟者是上海的制片大王张善琨。当时永华的规模非常宏大,并引进了美国的先进的进口设备,罗致大批的南来影人,制作了明星云集的大片《国魂》《清宫秘史》等大型作品。

1949年,南下香港的一批上海电影人联合当时香港的粤语片制片、编剧、导演、

◇《芦花翻白燕子飞》剧照

演员等在内的164人（包括吴楚帆、张瑛等），联名发表了《粤语电影清洁运动宣言》，承诺"团结一致，坚定立场，坚守岗位，尽一己之责，期对国家民族有所贡献，不负社会之期望"，更希望"光荣与粤语片同在，耻辱与粤语片绝缘"。1949年，胡鹏导演、关德兴主演的《黄飞鸿传》上映，拉开了此后半世纪大约一百部黄飞鸿题材影片的序幕。

1950年，五十年代影业公司成立，由一班来自于上海的电影工作者组成，包括王为一、程步高等。其主要是由电影业同人一起创办的，并采取了集体主义的创作方法（如剧本的产生、修改、导演的设计执行等），创业作为《火凤凰》。这种方式也影响了后来的"中联""新联"等知名粤语片制作公司。1952年，"中联"和"凤凰"电影公司相继成立，前者是以吴楚帆为首的十九位香港粤语电影工作者创办，而后者是以朱石麟为首的一群国语片工作者创办。中联的《家》《危楼春晓》，凤凰的《中秋月》《一年之计》等都是佳作。1955年，由桑弧执导的越剧电影《梁祝》在香港热映，影响了后来香港电影，尤其是黄梅调电影的创作。

三、香港电影转型时期（1956—1967）

从50年代中期开始，随着港英政府"积极不干预政策"的鼓励和"左右"政治势力影响减弱，香港电影迎来了它自由发展的黄金时期。光艺、电懋、邵氏等大型制片企业在港登陆，标志着香港电影工业由独立制片向"垂直

◇《貂蝉》海报

◇《江山美人》海报

整合"的流水线生产方式转型的完成。同时,香港电影也挣脱了旧上海电影的束缚,形成了自己独特的文化品位和商业特色。从此,有人开始将香港这块弹丸之地冠之以"东方好莱坞"的头衔。

1956年,是陆氏影业王国的转折点——从星马北上的戏院商国际与从上海南下的制片商永华正式接轨,国际电影懋业有限公司(简称电懋)成立,由陆运涛担任董事长,钟启文任总经理,宋淇任制片部经理,拉开了电懋在香港的制作序幕。

1957年,邵逸夫来到香港接掌制片业务,翌年成立了邵氏兄弟有限公司,并在九龙清水湾买地筹建邵氏影城。而邵氏父子公司改为经营戏院及影片发行业务。至此,标志着香港电影业进入现代化时代。

1907年10月,邵逸夫出生于宁波镇海庄市朱家桥老邵村一个富商家庭,原名邵仁楞。因为在兄弟姐妹中排行第六,故人称"六叔"。1926年,刚从中学毕业的邵逸夫,应三哥邵仁枚之邀,南下新加坡协助开拓南洋电影市场,在南洋乡村巡回放映,并开设游艺场和电影院。从此注定其一生与电影业的不解之缘。1930年,邵氏兄弟在新加坡成立"邵氏兄弟公司"。1957年,从新加坡正式来港发展,两年后,邵氏兄弟

（香港）有限公司成立。期间，邵逸夫倾力打造位于香港清水湾，占地近80万平方英尺的邵氏影城。这一工程历时七年始告完工。其规模宏大，气势恢宏，被称为"东方的好莱坞"。从此，从这里拍摄的影片源源不断地流向邵氏电影发行网，每年高达40多部影片，历经数十年至今仍是香港最大的影视拍摄制作基地。

"电懋"和"邵氏兄弟"在争夺市场方面进行着激烈的竞争。"电懋"以拍摄时装片为主，如《四千金》《曼波女郎》《空中小姐》《香车美人》等；而"邵氏"则延续了前身"天一"公司的创作传统，提出了"大中华文化圈"的发展战略，积极制作《貂蝉》《杨贵妃》《江山美人》《梁山伯与祝英台》等古装片，并且在香港掀起了一股持续了十年之久的"黄梅调电影热潮"。凭借这股热潮，"邵氏"也在两强之争中始终处于优势地位。为了逆转不利的局势，"电懋"的掌门人陆运涛亲自上阵，先是花重金从"邵氏"挖走了林黛、乐蒂的当红明星，又说服李丽华和严俊自组公司，最后策反李翰祥带着凌波等一批"邵氏"的演职人员远走台湾，组建了"国联"。同时，两公司大闹"双胞胎案"，争拍同一题材的影片抢占市场。这种恶性竞争直到1964年双方签订"君子协定"才宣告结束。1964年6月20日，陆运涛在台湾空难过世。尽管翌年电懋改组为国泰机构（香港）有限公司，但大势已去，再也无力回天。邵氏趁此蒸蒸日上，成为60年代"东方好莱坞"的象征。

四、香港电影本土时期（1967—1980）

1966年，内地风潮开始波及香港，借着天星小轮涨价的契机，香港在1967年发生了工人运动潮，但这场运动并没有得到已经生活趋于稳定的很多香港人的肯定与支持，而很快被平息；港英政府在平定了这场运动后不久，筹办了第一届香港节，无形中使得战后一代出生的香港人有了更加强烈的本土意识。

同时，随着老一代人逐渐淡出历史的舞台，土生土长的香港年轻一代开始标榜本土意识。香港作家西西发表的小说《我城》成了本土意识崛起的一个标志，再加上70年代初麦理浩爵士担任港督后进行了一系列的政治经济文化的变革，香港也由无根漂浮的"浮城"发展为一座具有强烈自我意识的"我城"。

随着"黄梅调电影热潮"的衰退，邵氏兄弟公司在1966年推出胡金铨的《大醉侠》后，1967年，又推出由张彻导演、王羽主演的民初武侠片《独臂刀》上映，本土票房超过100万港元。接着又推出了《大刺客》等作品，掀起了一股新派武侠电影潮。

但邵氏的元老之一邹文怀，在与邵逸夫意见相左又难以平衡之后，离开邵氏。1970年，邹文怀联合何冠昌、蔡永昌、梁风等人自立门户，成立"嘉禾"影片公司。这一事件意味着香港电影业从大厂体制向更为先进的"卫星制"的过渡。随着李小龙、许冠文、洪金宝等人的加盟，嘉禾发展为仅次于邵氏公司的制片公司。李小龙的暴红使得嘉禾与邵氏之间形成了对峙的局面。1971年，国泰公司

停产,片厂由嘉禾公司接手。1971年成功邀得李小龙加盟。他监制了李小龙主演的几部电影,包括《唐山大兄》《精武门》《猛龙过江》及《死亡游戏》等,成功把李小龙打入世界电影市场。1973年7月20日,李小龙突然逝世。李小龙出殡当日,数千人聚集在九龙殡仪馆附近,场内场外拥挤不堪,警方不得不出动大批警察控制人群。

1971年,邵氏兄弟与香港电视广播有限公司合作,成立演员训练中心,取代之前的南国实验剧团,全面培训新人。1972年,李翰祥重返邵氏公司,首部作品《大军阀》,捧红了许冠文。1973年,楚原执导的《七十二家房客》(主演:沈殿霞、南红、井莉、胡锦、岳华、何守信)叫好叫座,使得已经衰落的粤语电影重新兴起,并与香港人日益增长的本土意识遥相呼应。1974年,许冠文离开邵氏公司,自组许氏兄弟公司,与嘉禾合作,创业作《鬼马双星》便成为当年的票房冠军,掀起了本土喜剧片潮流。其后《半斤八两》(1976)、《摩登保镖》(1981)都创下当年香港的最高票房纪录,掀起喜剧片热潮。

1975年,吴思远创办了"思远影业公司",创业作是《南拳北腿》,随后的《廉政风暴》成为香港时事写实性影片的代表作。吴思远曾经在70年代导演了一系列武打功夫片,如《荡寇滩》《饿虎狂龙》《南拳北腿》《香港小教父》《李小龙传奇》《死亡塔》等,影片风靡了香港、东南亚,也造就了当时一批武打明星,如陈星、梁小龙、黄元申、刘忠良及日籍演员仓田保昭、韩籍演员黄正利等。吴思远不断开创电影新潮流,将喜剧元素加入功夫片中,1978年,制作了由当时籍籍无名的成龙主演的《蛇形

◊《精武门》海报

◊《猛龙过江》海报

◊《醉拳》海报

刁手》及《醉拳》，尤其是《醉拳》震惊中外影坛，电影圈掀起一片效仿之风，令功夫喜剧片潮流经历近20年不衰，不朽名作《醉拳》更令成龙一夜成名红遍世界迄今。1979年，大胆起用新导演徐克拍摄《蝶变》令人耳目一新。同时期，许鞍华导演的《疯劫》及章国明导演的《点指兵兵》相继上映，被推崇为标志着香港电影新浪潮的代表作。

1977年，香港艺术中心成立，而香港市政局主办了"第一届香港国际电影节"，每年举办一次，至今已经是第三十三届。1978年，罗卡、蔡继光等创办了"香港电影文化中心"，致力于电影文化的推广和提高。1979年，香港《电影》双周刊创刊，至2007年1月停刊时，一共出版了714期。

五、香港电影繁荣时期（1980—1993）

80年代开始，香港电影进入了急剧发展的阶段。电影产量上，年产量基本上都保持在80部以上，甚至在90年代初达到了200部以上；票房方面，尽管有大量好莱坞影片的涌入，但本土电影占有

绝大部分的票房额度，期望的票房值不再是1000万港元或者是现在的500万港元，而是2000万甚至3000万；外埠市场上，韩国、日本等地都是香港电影的重要市场。明星方面，也让成龙、周润发、周星驰、张曼玉、林青霞等大红大紫，而导演吴宇森、徐克、关锦鹏、王家卫、等也享誉一时。至今影评界对香港电影依然有黄金十年、黄金时代等说法，而广泛一点来说，自80年代初至90年代初，可以称为是香港电影的繁荣时期，也即黄金时代。

1980年，麦嘉、石天、黄百鸣在"金公主"院线的支持下，成立了"新艺城电影公司"，经过两三年的发展后，与邵氏、嘉禾形成了三足鼎立的局面。1982年春节，新艺城出品、许冠杰主演的动作喜剧片《最佳拍档》上映，大举胜过了同期上映的嘉禾、邵氏的作品，成为年度票房冠军，也使得贺岁片这个档期基本上确立。1982年夏天，《电影》双周刊举办了第一届香港电影金像奖，方育平凭借影片《父子情》获得最佳导演与最佳影片奖。1983

◊《父子情》剧照

◊《英雄本色》海报

◊《倩女幽魂》海报

年,洪金宝、岑建勋和潘迪生创办了德宝电影公司,推出了《智勇三宝》等影片,但影响力还在新艺城之后。直到1985年,德宝租赁了邵氏院线旗下的多家影院组成"德宝院线",而替代邵氏公司与嘉禾、新艺城再次形成三足鼎立的局面。

1984年,徐克成立了电影工作室,创业作为《上海之夜》。1985年,成龙创办了"威禾公司",创业作为《警察故事》。1986年,吴宇森导演的《英雄本色》上映,掀起了英雄片潮流。1987年,香港影业协会成立。1988年,香港电影检查三级制开始实行。1989年,香港电影导演会成立,吴思远担任会长。1990年,新艺城公司解体。以"新艺城"的《最佳拍档》系列为代表的动作大片,洪金宝、成龙的功夫喜剧、周星驰的无厘头风格、《警察故事》为代表的警匪片、《英雄本色》为代表的黑帮片、《倩女幽魂》为代表的古装武侠片,以及《笼民》等社会写实电影纷纷亮相在香港的银幕之上,这一时期的香港电影呈现出一片百花齐放、百家争鸣的繁荣景象。

1992年,香港电影导演会主办的"第一届海峡两岸及香港电影导演研讨会"于1月11—16日举行。吴思远、陈欣健率领香港代表团,谢铁骊、谢晋等带领大陆代表团,李行、白景瑞等带领台湾代表团参加。

六、香港电影风格化时期（1994—2003）

从90年代上半期开始，随着香港经济、政治态势的剧烈震荡，香港电影业也陷入了低迷的状态。1993年香港电影的本土票房比起上一年有了大幅度的下滑，而好莱坞大片《侏罗纪公园》以超过6000万港元的香港票房，打破了之前香港上映的影片的票房纪录。再加上愈发严重的黑社会不断参与电影制作或者捣乱事件，"九七回归"的焦虑和东南亚金融危机的影响，更是令香港电影界弥漫着一片哀伤之气。

1993年起，港产片的数量的票房收入均呈逐年下跌的趋势，香港电影开始步入了其低潮期。但危机正是既有危险也是机会。对于一部分电影人来说，这时期也成为他们进行个人化的艺术风格探索的时期，如王家卫、杜琪峰、陈果等，还有不少的香港电影人，如张婉婷、关锦鹏等，也在这个时期里继续他们的电影探索。

1994年，港产片的本土票房普遍下滑，年度票房只有约9.73亿港元，比起1993年的11.46亿港元减少了将近1.7亿港元，且其中将近一半影片的港产片票房低于400万港元。电影界代表不断呼吁成立电影发展局。1995年，香港电影评论学会、香港影评人协会相继在年初、年中成立，前者颁发一年一度的香港电影评论学会奖，而后者也设立了一年一度的香港电影金紫荆奖，但在2008年金紫荆奖暂停举办。1996年，东方院线结束，全港只剩下嘉禾、金声、新宝三条港产片院线，这比起鼎盛时期的五条港产片院线减少了两条，而其原因之一也在于港产片面临着种种

困境无法维持。

　　1996年年底，由杜琪峰、韦家辉、游达志、司徒锦源等共同创办了银河映像有限公司，并在翌年推出了《恐怖鸡》《最后判决》《两个只能活一个》等作品，以独特的风格成为90年代中期以来的香港电影中的一名"作者"。1996年1月至1997年3月，由王晶、文隽、刘伟强等组成的、刚成立不久的最佳拍档影片公司，推出了四集根据漫画改编的"古惑仔"影片系列，在短时间里形成热潮，但没有维持多久。1997年，陈果导演的《香港制造》上映，以强烈的个人风格获得当年电影评论学会奖的最佳导演，并赢得了不少影评人的佳评，为后来的《去年烟花特别多》《细路祥》等作品的出现奠定了基础。1997年，香港电影年产量只有89部，也是自1985年来首次跌破了100部。1998年，成立不久的"中大"影片公司推出了《没有小鸟的天空》《阴阳路之升棺发财》《爱情传真》等7部中低成本的作品，成为了年度最重要的电影现象之一。

　　1999年，英皇娱乐集团有限公司（EEG）正式成立，模仿日本的娱乐模式，集合唱片公司、经理人公司、演唱会公司三种功能于一体，积极开拓唱片市场，并在翌年与"寰亚综艺"结盟，进军电影业。2000年8月，由张之亮、尔冬升主导的星皓影片公司成立，先后推出了《慌心假期》《男人四十》等作品。

七、香港电影大华语时期（2004至今）

2003年6月29日及9月29日，《内地与香港关于建立更紧密经贸关系的安排》及其附件相继签订，其中关于香港电影的重要一条便是香港电影可以以合拍片的方式，不受进口片的配额限制进入内地市场，这无疑是处于外埠市场的萎缩困境中的香港电影的福音。CEPA的实施，一方面，是为香港电影进入内地市场提供了明文的保障，另一方面，也是标志着经过回归后的数年"长假"后，香港电影开始了"安心上路"，向大华语片过渡。

2004年元旦开始以后，更多的香港电影以"合拍片"的方式进入了内地市场，即使香港与内地演员的合作还处于磨合期的阶段，如《伤城》《龙虎门》《投名状》《画皮》《保持通话》等，为了配合合拍片的相关规定，纷纷以内地女星担任女主角，而削弱了影片的情感戏部分。也有一些影片为了进入内地市场而采取双版本的方式，甚至两个版本之间几乎是两部不同的影片，如《黑社会》与《龙城岁月》，《大块头有大智慧》与《大只佬》，《豪情》与《天罗地网》等之间的差异，但在2008年年底开始，同一部影片在香港或者内地上映的版本，已经趋于"同一性"，如《叶问》《画皮》《大搜查》等，差异不大。

香港是全球最大的电影出口地之一，在亚洲，这个弹丸之地出品的电影是最具活力及影响力的。从70年代初起，香港影片逐渐打开国际市场。最初由邵氏带头，但影响最大的是由嘉禾制作，李小龙、成龙等国际巨星主演的

功夫片。据2003年3月的统计,香港拥有2831家电影从业机构,从业人员约19320人。但诸多香港电影均出自几大实力雄厚的综合娱乐集团,在这些集团所属的电影公司中一直有一种携手合作与良性竞争的机制。

附录一:
香港十大电影公司

1. 寰亚电影

成立时间:1994年

代表人物:庄澄、林建岳

发展历程:寰亚电影是一家以香港为基地的亚洲电影投资公司,1994年由七位香港电影人士创办,第一部电影《我和春天有个约会》便先声夺人,夺得当年香港电影金像奖"最佳剧本"奖。其后9年,寰亚电影不单票房成绩优异,还赢得了80个国际电影节奖项。至今已经制作超过40部电影,并将维持每年8~20部优质制作。2002年,寰亚电影机和香港电影幕后精英拍摄的《无间道》,取得5600万港币票房,打破香港电影史获奖纪录,为香港电影业打下强心针两部续集同样获得可观成绩。《无间道》系列创下了香港电影史的里程碑,也成为寰亚电影的新始点。 代表作:《紫雨风暴》《心动》《无间道》系列,杜琪峰《大事件》《龙凤斗智》,刘伟强《头文字D》,冯小刚《天下无贼》。

2. 英皇电影

成立时间：2000年

代表人物：杨受成

发展历程：英皇电影属英皇集团旗下，拥有雄厚实力，为香港具一定规模及影响力的娱乐媒体投资公司。自1997年英皇成立飞图电影以来，一直致力出品动作片。2000年成立"英皇多媒体集团"，扩大电影制作业务，并开始将公司业务迈上国际化，先后于日本电影公司合作了《案山子》《杀手阿一》等片。2001年8月被英皇娱乐集团购入，制作国际电影《飞龙再生》。2003年英皇电影集团推出集惊栗、喜剧及高质素特技等元素之动作片《千机变》，此片成为2003年香港卖座的电影之一。

代表作：《杀手阿一》《飞龙再生》《千机变》《千机变2》《海南鸡饭》。

3. 中国星电影

成立时间：1992年

代表人物：向华强

发展历程：中国星集团是由香港影业协会副会长向华强先生一手创办的上市集团，拥有永盛娱乐制作有限公司及永盛音像企业（香港）有限公司制作的电影及电视剧集的全球独家发行权，及多间独立制作公司的代理发行权。作为香港唯一拥有大量电影制作及全国音像制品批发零售

能力的音像制品供货商，中国星确立了享誉全球华语电影制片及发行王国的地位，并与卫星电视签订了香港电视史上最大规模的购片协定。自90年代开始，中国星集团致力于电影制作且佳作不断。旗下的一百年电影有限公司，更召集香港知名导演，拍摄出《野兽之瞳》《蜀山传》《河东狮吼》《恋上你的床》等优质影片，《大块头有大智能》在香港金像奖上获得"最佳导演""最佳影片"等多项大奖。

代表作：《瘦身男女》《江湖告急》《恋上你的床》《大块有大智能》《忘不了》《窈窕淑女》《柔道龙虎榜》《龙凤斗智》《国产凌凌久》《父亲大人》《小白龙》。

4. 寰宇电影

成立时间：1986年

代表人物：林小明

发展历程：1986年，林小明先生创立了寰宇激光录像有限公司，当时只是一间以VHS及LD制式发行电影的小型录像发行商。在意识到国内娱乐行业之庞大潜力，早于1995年已透过转授电影版权予国内音像出版社，藉此建立新的发行网络。1999年建立光盘复制厂房。如今寰宇国际集团已经是一家以经营录像发行、授出及转授电影版权、电影放映、投资电影制作、光盘复制设施租赁及艺人管理为主要业务的综合型国际娱乐集团。由财政年度1999—2000起，寰宇开始投资制作电影，至今已制作超过50部华

语片,其中包括成绩斐然及录得票房超过港币6000万元的《少林足球》,此片亦成为香港历来最高票房的华语电影,并拥有超过2500套电影节目的庞大电影库。

代表作:《少林足球》《双雄》《旺角黑夜》《重案藉孖GUN》《你有你、我有我》《死亡写真》《出租男人》《神雕侠侣》《三岔口》。

5. 美亚电影和天下电影

成立时间:1997年

代表人物:李国兴、唐庆枝等

发展历程:美亚电影制作公司和天下电影制作公司均所属为1984年成立的美亚娱乐资讯集团。至1993年至今美亚电影制作公司和天下电影制作公司已制作约80出电影。美亚还通过多种合作方式与内地主要电影制作单位上海电影制片厂,西安电影制片厂合作拍摄过多部电影。

代表作:《朱丽叶与梁山伯》《目露凶光》《高度戒备》《爱作战》《新扎师妹3》。

6. 银河映像

成立时间:1996年

代表人物:罗守耀、杜琪峰

所属集团:银河映像控股集团

发展历程:银河映像是香港首屈一指的电影制作公司,致力为各电影商提供全面性的电影制作服务。自1996

年成立至今，拍摄出20余部精彩绝伦的电影作品，不但大大开阔了观众的视野，更确定了银河映像独特的影片风格。

代表作：《一个字头的诞生》《暗花》《暗战》《枪火》《孤男寡女》《钟无艳》《PTU》《大块头有大智能》《大事件》《柔道龙虎榜》《龙凤斗智》。

7. 泽东电影

成立时间：1992年

代表人物：王家卫

发展历程：泽东电影有限公司是由知名导演王家卫所成立，公司宗旨是致力于生产具有国际水平的高质量影片。泽东公司在电影制作上相对而言是一个产量低的小公司，本着精雕细刻的态度一年半左右推出一部影片，从1993年第一部贺岁片《东成西就》开始，之后的《东邪西毒》《重庆森林》《堕落天使》《春光乍泄》等，均保持了相当高的水准。到2001年推出《花样年华》以后，泽东公司的国际知名度进一步扩大，发展战略也更加趋向于多元化格局，计划涉及广告、电影，还有音乐制作方面。明星战略也是泽东公司发展过程中相当重要的一环，名下签约艺人有梁朝伟、张曼玉、巩俐、张震、范植伟等。

代表作：《重庆森林》《春光乍泄》《花样年华》《2046》。

8. 嘉禾电影

　　成立时间：1970年

　　代表人物：邹文怀

　　所属集团：嘉禾娱乐事业有限公司

　　发展历程：嘉禾于1970年由邹文怀、何冠昌及梁风创办，经营的业务范围广阔，包括电影制作，人才管理，电影发行，戏院经营，影片冲印以及电视制作等。曾几何时，嘉禾出品的电影成为香港电影的标志，32年内合共制作过600多部电影，堪称是世上最多产的华语电影制作公司，尤其是一手捧红了动作巨星成龙，是香港首屈一指的华语娱乐企业，也是亚洲区最具规模的华语娱乐企业集团。但近几年，嘉禾的电影制作数量明显减少，2003年仅《行运超人》一部电影，而是将业务重心转为戏院经营方面。

　　代表作：《唐山大兄》《精武门》《猛龙过江》《败家仔》《帝女花》《半斤八两》《A计划》《宋家皇朝》。

9. 东方电影

　　成立时间：1992年

　　代表人物：黄百鸣

　　所属集团：东方娱乐控股有限公司

　　发展历程：黄百鸣在新艺城电影公司结束后，于1992年创立的电影公司，主要业务包括电影制作及发行，同时亦有经营电影冲印及院线业务。时至今日，集团的电影资料库已经储藏了超过80部电影，在香港电影业占有一定地

位。近年,东方电影的拍片势头远不及90年代中上旬的产量,以平均一年三四部的数量来维持电影制作业务,但东方电影冲印厂则是香港业务最繁忙的,每年香港电影有近八成在该厂冲印。

代表作:《家有喜事》《97家有喜事》《半生缘》《夜半歌声》《玄兵传奇》。

10. 邵氏兄弟电影

成立时间:1958年

代表人物:邵逸夫

所属集团:邵氏兄弟(香港)有限公司

发展历程:邵氏兄弟电影公司1958年在港成立,在成立其后30年间,几乎垄断香港电影业,影响至今。20世纪60、70年代是邵氏电影的黄金期,不但影片享誉国际,更培养了李翰祥、张彻、楚原、胡金铨等香港电影著名导演。但在20世纪80年代中期,由于演员、导演外流,及制作超支等因素导致其停止影片制作,全力发展TVB电视业,在电影圈处于引退状态。

附录二：香港十大电影导演

王家卫

代表作：《东邪西毒》《阿飞正传》《春光乍泄》《重庆森林》《花样年华》。

无疑王家卫的作品已经成为了小资的首选和一种文化符号，考究的画面，迷离的情节和独树一帜的经典台词，使他的电影由于带着强烈的个人风格而在香港导演中名列前茅。

关锦鹏

代表作：《胭脂扣》《有时跳舞》《蓝宇》。

细腻而含蓄地讲述着一些爱情故事，怀旧的色调，整个人生和世界都显得不那么明亮，除了那些缠绵悱恻，痛苦执着的爱。

徐　克

代表作：《东方不败》《青蛇》《蜀山传》《散打》。

现实的世界太局限桎梏，他把拳脚放进了虚设的武侠世界，人心就是江湖，大情大性，快意恩仇的电影真是羡煞凡夫俗子的看客。

杜琪峰

代表作：《暗战》《孤男寡女》《瘦身男女》。

都说杜琪峰的电影是票房保障，很本土很娱乐的一些片子，情节明快紧凑，不会让你在电影院有睡着的理由，要说好看的电影，他当之无愧。

王 晶

代表作：《千王之王》《绝色神偷》《赌侠大战拉斯维加斯》。

有点黄色，有点低级，有点世俗，只是轻松神经的娱乐片。

陈 果

代表作：《榴莲飘飘》《细路样》《香港制造》《香港有个好莱坞》。

不断摇晃的镜头，简陋逼仄的囤屋，香港的底层边缘人挣扎窘迫的生活，真实得令人无言。

刘镇伟

代表作：《东成西就》《大话西游》《天下无双》。

很难想象他和风格与之截然不同的王家

卫是好朋友。在他的电影里，调侃地用着王家卫的经典台词，效果却全然是喜剧的，虽不多产，却出经典。

唐季礼

代表作：《雷霆战警》《公元2000》。

虽然是一个拍动作片的导演，但是他本人的温文尔雅，谦谦君子风度，似乎不比他的电影逊色。

张艾嘉

代表作：《我要活下去》《心动》《20,30,40》。

一个外柔内刚的女子，一个不折不扣的才女，在阳盛阴衰的香港导演界，有着无法被埋没的光芒和实力；电影中那些自强、自信的女性形象，有着令人佩服的坚定。

张婉婷

代表作：《秋天的童话》《玻璃之城》《北京乐与路》。

细腻柔美，她不断地在电影中强调着，女人是为浪漫凄美的爱情而生的。

第三节
台湾电影发展概述

一、台湾电影的日治时期（1896—1945）

（一）当电影来到台湾

卢米埃尔电影在台湾放映的时间，根据现有的文字证据，是在1900年6月21日。

台湾在1895年，因为中日甲午战争战败而割让给日本，成为日本的殖民地，而这一年恰好就是电影诞生的那一年。所以电影是在诞生后5年才来到台湾的，比世界上多数国家或地区都晚。

台湾最早从事电影巡回放映的是苗栗人廖煌。他于1903年去东京学习使用电影放映机，并购买影片回台，在苗栗与台北等地收费放映。但日治初期台湾最重要的放映师，则是日本的劳工运动者高松丰治郎。他在日本放映电影的空档进行演说，受到前首相伊藤博文的注意，与台湾民政长官后藤新平游说他来台湾，利用电影进行文化宣传工作。从1903年起，高松每年冬天来台，在各地巡回放映电影。1905年，当台湾总督府计划拍摄一部电影，向日本宣扬殖民地的政绩时，负责拍摄的就是高松丰治郎。

（二）第一部台制电影

第一部在台湾拍摄的电影，就是1907年2月高松率领日本摄影师，在台湾北、中、南一百多处地点取镜的《台湾实况绍介》。这部电影的内容涵盖城市建设、电力、农业、工业、矿业、铁路、教育、风景、民俗、征讨原住民

等题材，虽然是政治宣传的工具，但在全台各地放映，具有社会教育意义。这部影片同时也在日本放映，并有阿里山原住民随片登台，让日本人第一次见到台湾的面貌。这种较大规模的实况纪录电影制作，在日治时期和国统时期一再出现。

（三）日治时期的电影制作

日治初期，由于日本与台湾交通不便，因此电影拍摄在台湾并不普遍。现有资料仅有1910年《台湾讨伐队勇士》，与1912年另一部征讨原住民的新闻片，都是日本公司来台制作的，具有强烈的政治目的。1922年松竹公司的田中钦导演在台湾拍摄的《大佛的眼睛》，应该是台湾第一部日制剧情片。

第一部台湾人制作的剧情片是在1925年，由刘喜阳、李松峰等人组成的台湾映画研究会制作的《谁之过》。可惜品质不佳，不受观众欢迎，台湾映画研究会不久也就解散了。这种台湾人聚资拍片，品质差、不卖座、公司解散的情况，在日治时期与台语片时期一再发生，显示出台湾电影人才、技术、资金的匮乏，无力长期规模发展电影事业，是台湾电影发展史上的一个现象。

（四）台湾非剧情片的制作

大约在1912年后，为了统治台湾的需要，台湾总督府警务署开始购置摄影机，制作教育台湾原住民的影片。总督府文教局学务部也购买摄影机，并设置巡回电影班，请日本摄影师来台拍摄教育电影。而台湾教育会通俗教育部也设有电影制作部门，从日本聘请摄影师负责拍摄。台湾总督府各单位也开始制作各种宣导片。因此，非剧情类型

的教育片、新闻片、宣导片,就成为日治中后期电影制作的主流,一直到1945年日本战败为止。

(五) 日治时期的电影放映

电影制作在殖民时代的台湾虽不发达,但放映业在当时的都会区却极为发达。高松丰治郎于1908年定居台湾,开始在台湾北、中、南七大都会建戏院放映电影,并与日本及欧美的电影公司签约,建立制度化的电影发行放映制度。一直到1917年高松离台返日时,台湾的电影院虽只有三四家,但由于竞争激烈,电影业却开始活络起来。1924年后,台北的放映业者请来日本的辩士(电影说明者),电影放映业愈加蓬勃起来。1935年10月,日本领台40年举行台湾博览会,以及台北与福冈开辟了航空通运,造就了台湾电影放映业的鼎盛时期。电影院由1930年的10家,到1932年的20家,到1941年第二次世界大战时,台湾共有电影院48家(其中19家由台湾人经营),分布在七大都会区,台北占了三分之一。台湾在1930年代,出现过类似欧美1920年代流行的电影俱乐部。台北电影联盟成立于1932年,出版了《映画生活》杂志。高雄电影联盟成立于1937年,出版了《映画往来》杂志。

在电影观众方面,日本人占绝大多数,以日本人经营的电影院放映的日片与外片为主。台湾人看电影的人数较少,而且喜欢到台人经营的电影院看国产片,比如《火烧红莲寺》《渔光曲》等,或者由西方名著改编的日片,比如《孤星泪》《卡门》等。一直到中日战争及二战爆发,中国影剧被殖民政府禁止才有所改变。1941年8月,台湾总督府情报部设立台湾映画协会,管理电影制作、发行、

放映及利用电影进行宣传。1942年3月，又成立了台湾兴行统制会社，统制电影的发行与表演活动，尤其是管制台湾人最喜欢的戏剧活动。

（六）台湾映画协会与新闻片制作

1941年台湾映画协会成立，电影制作完全配合战争需要。台湾总督府除制作《时局下的台湾》《台湾进行曲》等战争新闻片外，更积极策划或协助制作如《莎韵之钟》《南方发展史：海之豪族》等宣扬日本侵略战争的剧情电影。台湾映画协会成立后，每个月制作一辑《台湾电影月报》，每两个月制作一部纪录片。台湾映画协会的人力、设备在战后被国民政府接收，改为台湾电影摄制场，即是后来国民政府时期三大官营电影机构之一，台湾电影制片厂的前身。台湾电影的历史进程，自此至20世纪70年代，一直在官营制片厂主导的情形下发展。而在20世纪60年代以前，台湾电影制作基本上也是以官营制片厂拍摄的新闻片与政治宣传片为主。

二、台湾电影的国统初期（1945—1950）

1945年8月日本战败投降，国民政府派员接收台湾。负责接收电影的白克，随后将台湾映画协会与日治末期负责拍照的台湾报道写真协会合并，在台北植物园内成立了台湾电影摄影厂，归台湾行政长官公署宣传委员会所属。1945年10月24日，行政长官陈仪抵达松山机场，第二天在台北中山堂的受降典礼新闻片，也是由留用的日本摄影师与录音师制作，这是因为在日治末期，台湾映画协会的台

◇《阿里山风云》剧照

籍技术人员,都还是未出师的年轻学徒。这几位台籍技术人员,在日籍技师被遣送回日后,就成为台湾新闻片制作的骨干,直到1949年国民党政府来台,带来一批大陆的技术人员,这种情况才有所改观。

日本投降之后,台湾经济贫困,社会基本安定。电影制作只有一年不到10部新闻片,主要是纪录台湾在农业、工业、交通、电力、社会等方面实况,与日治时期进行政治宣导相同。随着国共内战日趋激烈,台湾统治者贪污腐化,造成经济通货膨胀,终于导致"二·二八"事变。由于经济的崩溃,新闻片也减量生产,直至50年代局势逐渐安定后,电影业才逐步恢复发展起来。

1945—1949年,有两部大陆剧情片来台湾出外景。《花莲港》(何非光导演,1948),描写原住民少女爱上汉人青年的故事;《阿里山风云》(张英、张彻合导,1949)则是讲述吴凤的故事。1949年春天,上海国泰电影公司派导演张英、张彻率领外景队来台拍摄影片《阿里山风云》,由于新中国成立,摄制组滞留在台湾。于是1949年年底完成的《阿里山风云》,便成为台湾第一部自制的国语故事片。片中张彻填词的插曲《高山青》从此也代代相传,成为台湾本土电影诞生的一个重要符号。

20世纪50年代,三家国营电影制片厂"台制"(隶属新闻处),"中制"(隶属"国防部")和蒋经国亲自掌管的"农教"(1955年与台湾电影事业公司合并成"中影"),台湾电影开始走向繁荣。

三、台湾电影的黄金时代（1962—1969）

（一）台湾健康写实电影

1960年代，台海情势逐渐稳定，国民党获得美国的支持，在岛内全盘掌控大局。台湾经济开始扩张，工业开始成长发展，社会气氛略为轻松。在这种背景下，电影有了较好的发展契机。

国民党营的中央电影公司新任总经理龚弘，提出了健康写实的制作路线，采取欧美写实主义电影的拍摄风格，却又避免暴露社会的黑暗面，在当时的政治环境中已属突破之举，但也有学者认为其隐恶扬善的特性，使其精神更接近苏联的社会主义写实论。龚弘聘请李行拍摄《蚵女》（1964）、《养鸭人家》（1965），颇受市场的欢迎，带动了国语剧情片的制作水平，开拓了台制国语影片的海外华人市场。

◊《蚵女》剧照

总之，健康写实电影强调传统伦理与道德，但缺乏批判现实的勇气。不过它建立起台湾电影的新风格，与上海时期的中国电影，香港的国语文艺电影大异其趣。自此之后，台湾电影多半持续此时期的儒家伦理内涵。而健康写实时期的重要导演，如李行、白景瑞、李嘉、丁善玺等，都在20世纪60—70年代，成为台湾电影的领军人物。

20世纪60年代，美国将台湾纳入安全体系，中苏关系恶化，台湾获得了休养生息的机会，提出了"健康写实主义"的制片方针，代表作是李行的《蚵女》。1965年，李行的《婉君》和王引的《烟雨蒙蒙》，导致了"琼瑶

热",一下子涌现出《几度夕阳红》《月满西楼》等数十部琼瑶电影。

(二)国联五年的台湾电影

1962年,邵氏公司出品的黄梅戏《梁山伯与祝英台》(李翰祥导演),在香港大获成功。1963年,在台湾连演近三个月。李翰祥来到台湾成立了国联影业公司,亲自掌镜《七仙女》《西施》等,开启了台湾电影五年的"国联时代"。

在健康写实电影出现以前,台湾国语电影市场完全被香港电影垄断。香港电影界自1949年失去了大陆市场,台湾就成为国语片的主要市场,台湾政府以各种优惠政策鼓励香港电影公司来台制作。李翰祥脱离邵氏公司,来台设立国联公司,将制度化的电影制片厂拍摄技术与编导人才引进台湾,促使台湾的电影制作走上现代化的道路。

国联在台虽然只有五年,影片也只生产了22部,但影片制作极为慎重,品质远胜其他台制国语片。国联的电影类型除了初期的黄梅调歌舞片,如《七仙女》(李翰祥导演,1963)、《状元及第》(李翰祥导演,1964)、及历史宫闱片《西施》(李翰祥导演,1965)外,以改编自小说的文艺片最为知名,包括《几度夕阳红》(杨苏导演,1966)、《塔里的女人》(林福地导演,1967)、《破晓时分》(宋存寿导演,1968)、《冬暖》(李翰祥导演,1969)与《黑牛与白蛇》(林福地,1970)等。其中琼瑶的原著就占了八部。

(三)琼瑶式爱情文艺电影

琼瑶式的爱情文艺电影,在李行拍摄《婉君表妹》

（1965）与《哑女情深》（1965）后，不但开启文艺爱情片的跟拍风潮，更建立了琼瑶电影的类型与电影王国，持续达十多年之久。这种爱情文艺类型的电影，类似好莱坞的言情剧，时空经常是虚拟的，或无特定的时空，男女主角常困于阶级、学历、或生理上的差异，爱情的信念则成为救赎的利器。

琼瑶式的爱情文艺电影兴盛的原因是影片自身的魅力：亮丽的明星，梦幻的剧情，精美的布景，浪漫的爱情等。衰败的原因是1975年之后，在教育与经济能力普遍提高，阶级差距不断缩小的80年代，这种乌托邦式的爱情片失去了原有的魅力。行业人才断档，制作资金匮乏，制作规模缩小，加剧了爱情文艺片的没落。影片本身的结构相对单一，故事情节类型化，也造成了观众的审美疲劳和心理厌倦。这种影片固守着父权社会的传统伦理道德，强调女性牺牲，思想意识保守，但是在60、70年代的台湾，却成为众多观众的感情慰藉，因此大受欢迎。这批观众到了80、90年代转为电视观众，于是琼瑶式的电视连续剧又再度蹿红。

（四）胡金铨与新武侠片

1960年代邵氏公司开始制作新派武侠片，其中两位主要导演胡金铨与张彻都来台湾发展。胡金铨于1967年为联邦公司编导武侠片《龙门客栈》缔造了绝佳的票房纪录，从此武侠、功夫、武打类型的电影成为台湾电影的主流，直到80年代才没落。

胡金铨的电影发挥中国京剧的特色，结合弹簧床与吊钢丝的特技，运用蒙太奇电影手法，使得武打动作快速利落，动

◇《婉君表妹》剧照

◇《龙门客栈》海报

静收放形成视觉韵律,加上摄影优美、意境不俗,服装、造型考究,创造出独特的个人风格。《侠女》(1970)一片更加上禅的意境,将胡金铨的声望推至顶峰。除胡金铨之外,绝大多数仿拍的武侠电影缺少胡氏的才情,因而多半在暴力与奇情上着墨,手法粗糙未见新意。一直到70年代初,武侠片、功夫片仍是台湾电影的主干。

1962—1972年,是台湾经济高速发展的黄金时代,对电影的投资也大幅度的提升,于是也成为台湾电影的黄金年代。1964年,台产国语片仅为22部,到了1969年提升为89部,超越了台语片,并在两年后超越百部。国语片在政府全力支持下,终于成为台湾电影的主流。风光多时的台语片,至此终于完全没落。

四、台湾电影的发展前期 (1970—1980)

70年代,台湾退出联合国,中日建交,尼克松访华,台湾推行了电影净化道德运动。1971年,李小龙电影兴起之后,台湾电影也进入新一轮硬派时期,最出名的人物有胡金铨、古龙,开拓了台湾武侠电影新境界。爱情文艺片有白景瑞的《一帘幽梦》,宋存寿的《庭院深深》,以及根据琼瑶自传体小说改编的《窗外》。此外,写实乡土片也开始新的崛起,1976年李行改编创作了完全写实风格的《汪洋中的一条船》《小城故事》和《早安台北》。

(一)台湾功夫片的兴起

1971年,香港嘉禾公司推出李小龙主演的功夫片《唐山大兄》(罗维导演)在台大卖。次年的《精武门》(罗

维导演）更在世界各地掀起一股功夫热潮。《精武门》在台卖座自有其道理。片中的李小龙持双节棍将日本及西洋武术高手打得落花流水，使得现实中备受洋人挫折的台湾观众，在民族主义情绪的渲染下，在电影中得到阿Q式的补偿。武侠片中的刀剑，自李小龙出现后便被拳脚功夫所取代。而武侠片自此转化为功夫片。武打片继续在台湾流行。功夫片在台湾最流行的时候，连武术指导、摄影师都下海担任导演。但台制功夫片水准大多不比港片，因此张彻在邵氏公司支持下，于1974年率姜大卫、狄龙等来台成立长弓公司，拍摄功夫武打片，成为当时台湾电影的要角。张氏功夫武打片的特色是血腥暴力，强调男性情谊，并刻意在视觉上突出个人的内心世界。张彻与李小龙的电影，虽然促成台湾电影在70年代打开了国际市场，但在电影美学上，台湾电影并未受其启发发展出自己的风格，只是一味抄袭，最后终于没落。

（二）爱国政宣电影

当功夫片开始流行时，龚弘恰好卸任，由蒋经国的亲信梅长龄（原任中制厂厂长）接任中影总经理。当时台日断交，梅长龄于是规划抗日电影《英烈千秋》（丁善玺导演，1974），市场反应热烈，于是在70年代中期之后，开始了台湾电影爱国政宣片时期。尤其是1975年蒋介石去世，1976年周恩来与毛泽东相继去世，1977年台湾乡土文学论战、中坜事件，1978年美台断交，1979年美丽岛事件，在政治局势动荡中，官营电影制片厂加强爱国政宣电影制作。

中影的《八百壮士》（丁善玺导演，1975）、《笕

桥英烈传》（张曾泽导演，1975）、《梅花》（刘家昌导演，1975）、《战地英豪》（刘艺导演，1975）、《望春风》（徐进良导演，1977）、《黄埔军魂》（刘家昌导演，1978）、《源》（陈耀圻导演，1979）、中制的《大摩天岭》（李嘉导演，1971）、《女兵日记》（汪莹导演，1975），都是此时期抗日或反独的爱国政宣片。而1979年的《汪洋中的一条船》（李行导演）更是台湾处于前途未卜的国际局势中自我勉励的写照。

事实上，台湾电影的制片龙头中影公司在1977年由明骥接任总经理后，除了继续拍摄政宣电影外，也拍摄文艺片，如《一个女工的故事》（张蜀生导演，1978），甚至武打片如《神捕》（何伟康导演，1978）。但是这些电影票房不佳，使中影公司财务窘困。

五、台湾电影的发展后期（1980—1990）

（一）台湾学生电影类型

80年代开始，台湾电影制作公司，开始采取低成本独立制片的策略。李行、宋存寿、屠忠训等导演拍了一些如《小城故事》《早安台北》《候鸟之爱》《欢颜》等清新小品。新导演林清介则由《一个问题学生》（1979）卖座后，开始以学生生活为题材，拍出一连串学生电影，如《学生之爱》（1981）、《同班同学》（1981）、《男女合班》《台北甜心》《毕业班》；另一位导演徐进良则拍了《拒绝联考的小子》（1980）、《年轻人的心声》《不妥协的一代》。学生电影俨然成为新电影出现以前的

重要电影类型。而低成本独立制作也使得新导演有了拍片的机会。陈坤厚此时执导了《我踏浪而来》（1980），侯孝贤则拍了《就是溜溜的她》（1981）、《风儿踢踏踩》（1982），都在为下一阶段的台湾新电影储备经验。

（二）"台湾新电影"的兴起与没落

台湾新电影运动发生在1982—1987年，是全面提升台湾电影文化品格，使台湾电影走向国际的电影运动。1982年以电影《光阴的故事》拉开了台湾新电影的序幕。开始贴近现实主义风格，对现实进行无言的批判，对台湾电影的整体创作风格、独立个性、艺术潮流与美学观念的建立有重大影响。

1982年，陶德辰、杨德昌、柯一正、张毅联手执导四段式影片《光阴的故事》，彻底打破了传统电影的模式，采用不完整的叙事、散文化的分段，开放型的结局以及清新朴实的影像风格，并且第一次引导出成长的主题和历史文化的记忆。紧接着，侯孝贤、杨德昌、陈坤厚、张毅、万仁等一批电影人，创作出《小毕的故事》《玉卿嫂》等新电影。

台湾电影的现代化，始于《儿子的大玩偶》（侯孝贤、曾壮祥、万仁合导，1983年）。中影公司明总经理在谷底的困境中接受小野与吴念真的建议，大胆起用新人拍摄乡土文学作品。这部影片改编自黄春明的短篇小说，以流畅的现代电影语言，呈现出迥异以往台湾电影的意境，不但获得评论界的

◊《光阴的故事》海报

一致好评,票房也非常好,自此确立了台湾电影的新浪潮。

在《儿子的大玩偶》出现之前,中影的新导演杨德昌、柯一正、张毅、陶德辰已经拍了《光阴的故事》(1982),而侯孝贤与陈坤厚也分别执导了《在那河畔青草青》(1982)与《小毕的故事》(1983)。这些都预示了新电影的风貌,《儿子的大玩偶》制作完成后,虽然受到政治与保守势力的抵制,但在舆论、口碑与市场的支持下,终于突破了障碍,为台湾电影的创作自由争出一片天空。

◇《儿子的大玩偶》海报

其后,包括侯孝贤、杨德昌、张毅、万仁、柯一正、陈坤厚、曾壮祥、李佑宁等新导演,以及早已出道的王童,拍出了一部部形式新颖、风格独特、意识前进的新电影。其中较重要的作品,包括《风柜来的人》(侯孝贤导演,1983)、《玉卿嫂》(张毅导演,1986)《海滩的一天》(杨德昌导演,1983)、《看海的日子》(王童导演,1983)、《老莫的第二个春天》(李佑宁导演,1984)、《童年往事》(侯孝贤导演,1985)、《我这样过了一生》(张毅导演,1985)、《青梅竹马》(杨德昌导演,1985)、《杀夫》(曾壮祥导演,1984)《恐怖分子》(杨德昌导演,1986)、《恋恋风尘》(侯孝贤导演,1987)、《桂花巷》(陈坤厚导演,1987)、《油麻菜籽》(万仁导演,1983)。

侯孝贤善于用电影书写历史，常常采用独特的散文式结构、淡淡的诗化叙事风格来捕捉乡村的气息，具有独特的民族韵味。他的《风柜来的人》《冬冬的假期》，自传体影片《童年往事》《恋恋风尘》，乡土电影风格日臻完善。1989年，拍摄了史诗巨片《悲情城市》。

杨德昌是一位深刻的都市文化省思者，他是经普通人在现代物质围困下的真实生存状态，作品显现出别具一格的理性风格，敏锐细腻的影像结构和深刻哲理的都市主题。有1983年《海滩的一天》，1985年《青梅竹马》，1986年《恐怖分子》。90年代初，推出经典作品《牯岭街少年杀人事件》，都达到了前所未有的都市解剖效果。2001年更是以从孩子视角和家庭变迁来缩影台湾历史的影片《一一》夺得戛纳最佳导演奖。

新电影绝大多数是由中影投资拍摄的，主要的推动者就是明骥及制片部的小野与吴念真。他们可说是影响台湾电影走向的主要功臣，对当时低迷的商业电影也产生了重大影响。一些原本拍摄商业电影的导演，见到新电影受到欢迎，也纷纷改编乡土小说拍摄类似电影，如《金大班的最后一夜》（白景瑞导演）、《在室男》（蔡扬明导演）、《嫁妆一牛车》（张美君导演）、《孤恋花》（林清介导演）、《孽子》（虞戡平导演）等。但这些电影虽然外貌相似，却缺乏新电影的自觉与神采。新电影虽然优秀，产量毕竟有限，此时真正主导台湾电影市场的，却是香港电影。同时，大制作的好莱坞电影此时又兴旺起来，使得低成本的台湾电影无法相比。更何况新电影的现代主义艺术本质，原本就与好莱坞商业电影美学背道而驰，因

此新电影的票房逐渐低迷，也开始出现批判的声音。新电影的支持者与反对者壁垒分明，造成整体台湾电影气势渐弱，而新电影作为一种电影潮流，终于在1987年结束。虽然新电影及其导演在台湾电影界饱受批评，却在国际影展与各国艺术电影市场上受到欢迎。

1987年年底，50位台湾电影人联合发表了对台湾电影政策、媒体宣传和评论体系全面质疑的《民国七十六年台湾电影宣言》，标志着台湾新电影运动正式结束。

1980年代，由政府出资设立的电影发展基金会，成立了电影图书馆（90年代改名为电影资料馆），以保存电影资产及推广电影欣赏，并设置金穗奖以鼓励动画、纪录片、实验电影和剧情短片制作。电影图书馆负责推动的金马奖国际影展，常年选映国际优秀的艺术电影，使台湾影迷培养出了国际视野，而艺术电影也在台湾找到了生存空间。金穗奖则为台湾电影剧情片、纪录片、动画、与实验电影提拔出相当多的制作人才。

（三）解严后的台湾电影

1987年，台湾终于解除戒严，国民党开放大陆探亲，两岸关系逐渐和缓，加上开放党禁报禁，言论自由在台湾完全达成。1988年，蒋经国逝世，李登辉继任总统与国民党主席，从此改变了台湾的历史。此时，台湾电影在市场上虽然持续不振，但在威权统治瓦解的新社会中，新电影出身的导演却能将触角伸向过去禁忌的题材，回顾与探讨台湾近现代社会、历史与个人记忆，如《刀瘟》（叶鸿伟导演，1989）、《香蕉天堂》（王童导演，1989）、《童党万岁》（余为彦导演，1989）、《牯岭街少年杀人事

件》(杨德昌导演,1991)等。

其中最震撼台湾的电影,莫过于侯孝贤的《悲情城市》(1989)。这部片以九份一个流氓世家成员,经历了台湾光复、"二·二八事变""白色恐怖"的历程,具体细微地反映了台湾人的历史经验,不但获得了观众的青睐,也在威尼斯影展荣获金狮奖,使得侯孝贤成为国际瞩目的作者导演。台湾电影从此在世界各地大小影展几乎均有斩获,使得主管电影业务的新闻局从1990年开始,设立辅导金支持艺术电影制作。

六、台湾电影的衰退时期(1992 至今)

(一)电影辅导金与 90 年代台湾电影

台湾电影的衰退可以追溯至1992年,每年产出量维持在15~20部,票房悲惨。过去十年台湾电影的发展主要依赖辅导金,才在质与量上撑起一番局面。原本台湾商业电影的资金,在90年代初期投向香港与大陆,到了中期以后,港片与中国片也开始不振,此时台湾有线电视系统开始合法发展,于是这些资金转向投资有线电视,经营电影及其他娱乐频道,进一步打击台湾的电影市场。

到了20世纪末,台湾电影市场惨淡,还在拍片的导演,如果不靠辅导金的,就是有能力自筹资金或得到外国投资的导演与制片,如侯孝贤、杨德昌、蔡明亮、焦雄屏、徐立功等。在这么艰难的环境中,一些新新导演仍前仆后继、奋不顾身地投入电影制作,而已经建立地位的老导演,则仍固执地坚持拍摄他们的作者电影。

◇《牯岭街少年杀人事件》剧照

　　90年代起,李登辉掌权下的国民党内部发生政治斗争,台湾社会也开始出现族群与国家认同的对立情势。在这样的社会气氛中,一些电影作品也开始探索本省人与外省人的认同问题,如《牯岭街少年杀人事件》(杨德昌导演,1991)、《无言的山丘》(王童导演,1992)、《戏梦人生》(侯孝贤导演,1993)、《多桑》(吴念真导演,1994)、《去年冬天》(徐小明导演,1995)、《好男好女》(侯孝贤导演,1995)、《红柿子》(王童导演,1996)、《超级大国民》(万仁导演,1996)、《太平天国》(吴念真导演,1996)等。

　　台湾电影90年代的另一个趋势是,一些电影开始在形式上力求创新,如《西部来的人》(黄明川导演,1990)、《阿婴》(邱刚健导演,1991)、《月光少年》(余为彦导演,1993)、《暗恋桃花源》(赖声川导演,1993)、《十八》(何平导演,1993)、《宝岛大梦》(黄明川导演,1993)、《飞侠阿达》(赖声川导演,

1994)、《逃亡者的恰恰》(王财祥导演,1996)等。

(二)纪录片在台湾异军突起

台湾纪录片在近十年的蓬勃发展,主要是受惠于1987年的解严与小型电子摄录影机的普及化。90年代中期以后,文建会开始支持纪录片的训练、推广教育,其他政府与民间单位也积极资助纪录影片与影带的制作,并设立各种影展与奖项以鼓励优良纪录片。1996年,台湾第一所电影研究所成立,更专业地培育纪录片制作人才。在这样的环境下,台湾出现了一批年轻的纪录片导演。他们来自社会各角落,影片题材也五花八门。有的探索严肃的社会或政治议题,有的则以自己或家人朋友为拍摄对象,探索个人的生活与问题。虽然台湾纪录片技巧尚嫌粗糙,美学基础较为薄弱,但已逐渐受到国际瞩目,有一些影片参与国际重要纪录片影展获奖。在剧情电影逐渐陷入困境时,纪录片反而有了较好的发展空间。

2000年后,台湾电影偶有佳作,如2000年《卧虎藏龙》的复兴。2008年,魏德圣执导的电影《海角七号》以大规模国际化商业路线并在内容上糅合本土特色,在票房方面成为战后以来最卖座的华语片、及台湾影史最卖座影片的第三名,同时也获得不少奖项。2010年的《艋舺》和2011年的《那些年,我们一起追的女孩》被视为台湾电影票房的指标。和以往国语片低迷期时艺术电影挂帅的状况不同,以一般大众为市场目标的商业电影,重新成为台湾电影的主流,以戏院上映为主的商业纪录片也开始取得一定的发展,如《翻滚吧!男孩》等。

(三)台湾导演李安与蔡明亮

20世纪末21世纪初,除了侯孝贤与杨德昌已经在国际影坛上建立了作者导演的地位外,台湾出身的李安、马来西亚来台的侨生蔡明亮也成为世界瞩目的导演。

1.李安及其代表作

李安的《推手》(1991)以优异的导演技术为"后新电影"踏出成功的一步。其后的《喜宴》(1993)不但获得柏林影展金熊奖,在台湾本地与国际票房上均非常成功。接着推出的《饮食男女》(1994)完全奠定了李安的国际地位,从此他开始在美国好莱坞发展。2000年,李安的《卧虎藏龙》结合美中台港的资金与技术,在台湾与世界各地名利兼收,把李安的声望推到另一个高峰。

李安的电影贡献在于他能充分接受西方电影技巧,以隐约的批判观点来表达个人自由的追求,重新与传统华人文化展开对话。李安的电影具有浓厚现代感和生活感,与现今华人社会因经济巨变所带来的社会发展更加吻合,同时他也对西方文化有非常细腻的体验。《理智与情感》(1996)呈现前维多利亚时期的英国社会风情。《断背山》(2005)描绘60年代的美国西部牛仔之同性恋。凭借这部电影,李安不仅获得了78届奥斯卡最佳导演,而且获得62届威尼斯电影节金狮奖殊荣。这些电影都得到了西方影评界和观众的赞誉,更难能可贵的是,赞赏李安的并非少数学院影评家,而是一般大众。2007年的导演作品《色戒》同样是年度话题之作,获得了媒体和影评人的赞誉。2008年的《胡士托风波》,入围第62届戛纳影展主竞赛单元。

◇导演李安

◊《少年派的奇幻漂流》海报

2012年的《少年派的奇幻漂流》助李安再添一座小金人,一举拿下85届奥斯卡最佳导演奖项。

2.蔡明亮及其代表作

与李安醇熟通俗的导演技术相比,蔡明亮则展现他较为个人而阴郁的导演风格。一反新导演普遍探索怀旧或历史记忆的题材,蔡明亮把它的触角深入都会男女的欲望黑洞中,如《青少年哪吒》(1992)观察都会青少年虚无而没出路的生命,《爱情万岁》(1994)探触寂寞的都市男女互舔伤口,《河流》(1997)与《洞》(1998)更直接地描绘都市黑暗角落的游魂,似乎来到了世界的尽头。蔡明亮的电影给人一种现代寓言的感觉,但也因为十分晦涩难懂,使其作品虽声名在外,但在台湾一直是曲高和寡。

◊《卧虎藏龙》剧照

附录：
中国电影史的第一次

1905
第一部
由中国人拍摄的影片：
1905年，北京丰泰照相馆的任景丰拍摄的《定军山》。

1913
第一位
上电影的中国女演员：
1913年在《庄子试妻》中饰侠女的严姗姗。

1908
第一家
电影院：
1908年，西班牙人A·雷马斯在上海兴建的维多利亚大戏院。

1908
第一部
短故事片：
1913年，郑正秋、张石川编导、拍摄的《难夫难妻》。

1931
第一部
有声影片：
1931年，张石川《歌女0红牡丹》。

1931
第一部
获国际奖的影片：
1935年，《渔光曲》参展莫斯科国际电影节，获"荣誉奖"。

1941
第一部
有声卡通片：
1941年拍摄的《铁扇公主》。

1948

第一部
彩色影片：
1948年，梅兰芳主演的京剧片《生死恨》。

1949

新中国第一部电影：1949年新中国成立后，《桥》。

1962

第一部彩色宽银幕立体电影：1962年，上海天马电影制片厂拍摄的《魔术师的奇遇》。

1996

第一部全面规范电影的行政法规：《电影管理条例》，1996年7月1日开始实施。

2001

第一部在奥斯卡获奖的电影：
2001年，李安导演的《卧虎藏龙》获第73届奥斯卡金像奖最佳外语片、最佳摄影师、最佳音乐、最佳美术指导4项大奖。

思考练习：

1. 台湾电影经历了怎样的发展历程？

2. 你印象中最深刻的台湾电影是什么？

第二章
中国电影鉴赏

本章课程资源

第一节
生命礼赞
——以《红高粱》为例

一、影片档案

中文名：红高粱
外文名：Red Sorghum
出品时间：1987年
导演：张艺谋
主演：姜文、巩俐、滕汝俊
出品公司：西安电影制片厂
制片地区：中国
类型：战争文艺片
获奖情况：
1988年 第38届西柏林国际电影节金熊奖；
第8届中国电影金鸡奖最佳故事片、
最佳摄影、最佳音乐奖、最佳录音奖；
第11届大众电影百花奖最佳故事片；
第5届津巴布韦国际电影节最佳影片奖、
最佳导演奖；
第25届悉尼国际电影节电影评论奖；
法国第5届蒙彼利埃国际电影节银熊猫奖

二、剧情简介

《红高粱》电影改编自莫言的同名小说,以抗日战争及20世纪30、40年代高密东北乡的民间生活为背景,塑造了一个在伦理道德边缘的红高粱世界,一群土匪式的西部民族英雄。他们相爱敢恨敢死,英勇抗日视死如归,他们既离经叛道,又拥有无限生命力。

电影《红高粱》不同于其他规模宏伟的战争片,并未采用激烈、扣人心弦的战争大场面刻意描写战争的残酷,而是从"我爷爷"(姜文饰)和"我奶奶"(巩俐饰)的叙述开始,采用这种独特的叙述视角与口吻,对民间生活展开原汁原味的素描,从而再现了抗日战争时期,为生存而奋起反抗的英雄气概,是一部表现中华民族顽强生命力,充满血性民族精神的经典之作。

三、影片鉴赏

1987年拍摄的《红高粱》,是张艺谋的处女作,也是他的创作宣言。张艺谋曾说,"这部影片表达了现阶段我对生活、对电影的思考,是我情感和心态的一次真切流露。……我从小心理和性格就压抑、扭曲……因此,我由衷地欣赏和赞美那生命的舒展与辉煌,并渴

望将这一感情在艺术中加以抒发。《红高粱》实际上是我创造的一个理想的精神世界，我之所以把它拍得轰轰烈烈、张张扬扬，就是想展示一种痛快淋漓的人生态度，表达'人活一口气，树活一张皮'这样一个拙直浅显的道理。对于当今的中国人来讲，这种生命态度是很需要的。老百姓过日子，每日里长长短短，恐怕还是要争这口气。只有这样，民性才会激扬发展，国力才会强盛不衰。要说这片子的现实意义，恐怕这是一层。"

1.独特的地域文化

相对于中国中东部，西部有着自己独特的地域文化。地域文化的具体表征主要是各种集体文化活动和人文景观。许多电影导演把镜头对准中国西部，就是看中了这里独特地域文化的审美内涵。

《红高粱》中反映西部地域文化的内容很多，其中最重要的就是具有地域特色的婚嫁习俗、祭酒神习俗和民歌民乐。19世纪80年代，像《红高粱》这样的一大批电影"将远离现代文明的中国乡民的婚姻、家庭的民俗故事经过浪漫的改造转化为一种寄托了各种复杂欲望的民俗传奇，创造出一种国际化的电影类型——新民俗电影"。①

《红高粱》中"颠轿"这场戏，虽然反映了西部农村的婚嫁习俗，但是并不去刻意追求真实，因为张艺谋关注的不是细节真实，而是形式和色彩。"滑稽夸张的'颠轿'词，诙谐风趣的唢呐曲，加上

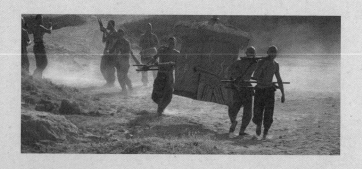

极富视觉冲击力的画面,使得这一段落充满欢快、幽默的喜剧气氛。给予观众的多层面、全方位的喜剧审美享受。"②因此"颠轿"这场戏,拍得流畅自如、色调粗犷、画面丰满、气势张扬。观众整个身心都经历了新鲜独特、而又痛快淋漓的审美享受。

《红高粱》中有两首风格独特的歌谣:《妹妹你大胆地往前走》和《酒神曲》。《酒神曲》曲调高昂,充满激情,有一种张扬气势,在影片中两次被唱起。第一次是伙计们在"我奶奶"面前酿酒时唱的,表现了十八里坡高粱酒的独特品性和工人们的劳动热情。第二次唱起这支歌曲时,是在祭奠罗汉大哥的时候,曲调虽然变得悲哀凄凉,但又透露出反抗的情绪,表明要为罗汉报仇的决心。"我爷爷"两次唱起《妹妹你大胆地往前走》这首歌谣。第一次是在与"我奶奶"野合之后,"我爷爷"那粗犷沙哑的歌声,不仅表达了爱的诚挚和欢快。第二次是在"我奶奶"死后,此时的歌声带有一种苍凉感,表达了"我爷爷"内心的绝望与悲痛。电影中的配乐也风格独特,都具有西北音乐那种高亢、悲凉、豪放的风格。这些西北的民歌和音乐始终贯穿在影片中,成了电影不可缺少的内容,并推动了情节的发展。

对酒的崇拜也是《红高粱》反映的地域文化之一。酿酒是电影中十八里坡人的经济生活,也是他们的文化生活。高粱酒是十八里坡人的文化和精神的象征。这里的高粱酒被命名叫"十八里红"。作为

① 尹鸿:《世纪转折时期的中国文化》,北京出版社1998年版。
② 高宇民:《中国西部电影中的喜剧性元素分析》,《电影艺术》,2004年第2卷,第91页。

十八里坡酒坊的掌柜，"我奶奶"小名叫"九儿"（酒儿）。十八里红的品性在被重复唱过两次的《祭酒歌》中得到了很好的表达。"我爷爷"正是在一醉方休的酒的精神中，把自己对九儿的爱情一吐为快。红高粱酒的力量，就是十八里坡人的肆无忌惮的力量；红高粱酒的品性，就是十八里坡人的自由洒脱的性格。高粱酒渗透到十八里坡人的日常生活之中，十八里红的品性是十八里坡人的性格，也是中国西北人的性格。因此，十八里坡的酿酒文化即是电影的叙事的内容，也是电影美学风格的具体表现。

2．传奇的人物故事

奇异的自然环境和独特的地域文化，也最容易出现传奇式的人物与故事。

《红高粱》开始的第一句旁白就是："我给你们讲的是我们家乡那块高粱地发生的神奇事儿。""我爷爷"和"我奶奶"的身份、思想性格与言行，特别是他们之间的爱情故事都具有传奇色彩。

电影中最具传奇色彩的人物还是"我爷爷"与"我奶奶"。"我爷爷"是轿夫，是一个敢爱敢恨的男子汉，是"抗日英雄"。但他也是一个杀人犯。"我爷爷"在与"我奶奶"野合、倒抱我奶奶进屋、往新酒坛里撒尿、抱土雷炸日本军车，都是传奇性故事情节。"我爷爷"充满了男性的力与美，是一个集美丑善恶于一身的人。这样一个

传奇式人物形象,完全不同于传统文艺作品中的英雄形象。

"我奶奶"也是一个传奇式人物。她是一个反叛传统道德的女人,一个努力主宰自己命运的女性。当她被父亲为换取一头骡子而许配给麻风病人李大头时,她勇敢地选择了与"我爷爷"野合。虽然是一女子,但她敢爱敢恨,具有男子汉的气魄。李大头死后不久,她承担起酿酒作坊的重担。罗汉被日本鬼子杀害后,她鼓励大家为罗汉报仇,最后被日本人打死。

"我爷爷"和"我奶奶"的形象是在19世纪80年代的文化环境中,张艺谋对中国人呼唤新生活的一个表意形象,也成为突破中国传统道德的象征性人物形象。

在十八里坡的这群男人中,如果说"我爷爷""我奶奶"的血性和狂放,都是通过敢爱敢恨的言行表现出来的话,那么罗汉和秃三炮对民族和家乡的热爱,则隐藏在他们的内心深处,生死存亡的关键时刻才表现出来。因此可以说,《红高粱》里的每一个人物都有自己的传奇故事,他们是神秘的高粱地里生活着的传奇人物,代表着一种我们民族失去的健康的精神钙质。

为了表达故事内容的传奇特点,电影在叙述故事时故意把时间拉远,使其具有历史久远的古朴感,把故事纳入久远模糊的时空之中。《红高粱》不仅模糊了生死善恶的界限,也模糊了时间与历史。如果

没有"打日本鬼子"的情节，故事发生的时代背景就十分模糊。这些人物及其故事置换到其他时空背景中，同样具有艺术真实性。因此可以说，《红高粱》是一个具有神秘感的传说。

3.独特的生命意识

无论是地域文化的意象建构，还是传奇式人物形象的塑造，《红高粱》要表达的最重要的内容，却是一种独特的生命意识与命运意识。

电影首先表达的是西部人的生存意识和生命意识。"我爷爷"和"我奶奶"都是敢爱敢恨、生命力旺盛的人。他们追求的是痛痛快快地生、轰轰烈烈地死。"我爷爷"强壮的身体，粗壮的嗓音表现了顽强的生存意识和旺盛的生命力。"罗汉大哥"身体瘦弱，理性内敛，但是到了民族存亡生死关头，瘦弱的身体里爆发出来的刚强，更为生命意识增添了深刻的内涵。他们就像是在青杀口长出的那片无人种无人收的野高粱，生命力与野性不言而喻。正如该片摄影顾长卫所说："其实《红高粱》最突出的特征就是一种'酒神'精神，一种朝气蓬勃的生命力，这种精神贯穿在整个电影中。所以在拍摄上，我也就有意识地去追求这种基调。" 这种精神就是酒神精神，是中国人特有的生命意识。

日本人的入侵改变了十八里坡人的命运，他们的土地意识和命运意识也得以凸显。为了保卫他们世世代代生活的土地，"我爷爷"他

们不畏强敌，奋起反抗，以命相拼。在《红高粱》中，张艺谋要展示给我们的人生命运就是：这些人男欢女爱，活得自由自在，活得痛痛快快；而一旦异族入侵，他们也奋起抗争，哪怕明知道是死。

张艺谋说："《红高粱》无论在精神内涵上，还是在电影形态上，都没想学谁，就是想体现出一种地地道道的民族气质和民族风格；同时，在如何拍电影上显示出一点自由自在的东西。" 张艺谋是土生土长的西北人，虽然他没有刻意去拍摄一部西部电影，但是无论从内容还是从形式来看，《红高粱》都是中国西部电影的经典，也是具有张艺谋个人风格的西部电影。

莫言这样评价张艺谋的《红高粱》："这部影片富有浪漫精神和传奇色彩，做到了野蛮与柔媚的统一，崇高与滑稽的统一，美丽与丑陋的统一，诙谐与庄严的统一。"可以说，《红高粱》是张艺谋里程碑式的作品，也是中国电影走向世界的标志。

第二节
戏梦人生
——以《霸王别姬》为例

一、影片档案

中文名：霸王别姬
外文名：Farewell My Concubine
上映时间：1993年
导演：陈凯歌
编剧：李碧华、芦苇
主演：张国荣、巩俐、张丰毅、葛优、英达、雷汉
拍摄地：中国内地
类型：剧情 爱情

获奖情况：
1993年　第46届戛纳国际电影节金棕榈奖、最佳男主角提名；
　　　　第59届纽约影评人协会奖最佳外语片；
1994年　第66届美国奥斯卡金像奖最佳外语片提名；
　　　　第51届美国电影金球奖最佳外语片奖；
　　　　第47届英国电影学院奖最佳外语片奖；
　　　　第66届奥斯卡金像奖最佳外语片奖提名；
　　　　第15届韩国电影青龙奖最佳外语片奖；
1995年　伦敦影评人协会奖最佳外语片；
　　　　东京电影评论家大奖（纪念世界电影诞生100周年特设）最佳影片、最佳导演、最佳男主角

二、剧情简介

　　经历了十年动乱劫后余生的京剧艺人程蝶衣（张国荣饰）和段小楼（张丰毅饰），相扶来到剧院彩排。他们忆起了自儿时至今的诸多往事，不禁感慨万千。

　　民国十三年，青楼女子艳红狠心将9岁儿子小豆子的骈指一刀剁下后，送入喜福成戏班学唱青衣，生性软弱的小豆子初到戏班备受同伴欺辱，只有师兄小石头处处同情并关照他。学徒们在关师傅的严厉训诫和教导中逐渐长大。十年后，师兄小石头取艺名段小楼，演生角；小豆子在度过了练功、挨打、逃跑、复归等艰难的学戏生涯后，终于认同了自己在戏中的女性身份，取艺名程蝶衣，演旦角，并与师兄段小楼约定合演一辈子《霸王别姬》。经过寒霜酷暑的苦练，二人终于红极一时，成为誉满京城的一代名伶。因演虞姬的程蝶衣迷恋饰演霸王的段小楼，将他作为人生和情感的依托，难以接纳段小楼迎娶妓女菊仙（巩俐饰）的事实，决定不再和小楼合演《霸王别姬》。但在关师傅的召唤下，二人再次合体。抗战胜利后，程蝶衣因曾为喜爱京剧的日本军官唱堂会而以汉奸罪名被抓，为营救他，四处奔走的小楼和菊仙不能容忍他"如果青木（日本军官的名字）不死，京剧也许早就传到日本去了"的不识时务的言论，二人再度分手。而后又发生

了菊仙自杀的悲剧。

打倒"四人帮"后,当"文革"阴霾散尽,二十二年没在一起演出《霸王别姬》的师兄弟二人再次重逢在久违的舞台,戏中的虞姬唱罢最后一句,终于拔出他曾送给段小楼的那把宝剑自刎。现实中的程蝶衣在师兄段小楼的怀中结束了自己的生命,成为艺术舞台和人生舞台上真正的虞姬。

三、影片鉴赏

"汉兵已略地,四面楚歌声;君王意已尽,贱妾何聊生?"

这是虞姬与霸王在垓下被围后,即将生死离别时吟唱的和歌,令人潸然泪下。典出《史记·卷七项·羽本纪》。后形容英雄豪杰处于穷途末路,慷慨悲壮、不胜凄凉。

有美人名虞,常幸从;骏马名骓,常骑之。于是项王乃悲歌慷慨,自为诗曰:"力拔山兮气盖世,时不利兮骓不逝。骓不逝兮可奈何,虞兮虞兮奈若何!"歌数阕,美人和之。项王泣数行下,左右皆泣,莫能仰视。

《霸王别姬》又作戏曲剧目,秦代故事戏。叙刘邦与项羽相约以鸿沟为界,各自罢兵。韩信用计使项羽进兵,又在十里山布下十面

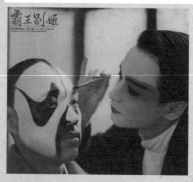

埋伏，将项羽困于垓下。项羽在营中听见四面的汉军都唱着楚人的歌曲，以为楚军都已降汉，乃与爱妾虞姬饮酒作别。后虞姬自刎，项羽杀出重围，至乌江时，因自觉无颜再见江东父老，乃自刎而死。

而电影《霸王别姬》，作为一部文艺片，改编自李碧华的同名小说。该片围绕两位京剧伶人半个世纪的悲欢离合，展现了对传统文化、人的生存状态及人性的思考与领悟。1993年，该片在中国内地以及中国香港上映，此后在世界多个国家和地区公映，并且打破中国内地文艺片在美国的票房纪录，在欧美电影界好评如潮。

不仅如此，《霸王别姬》还获得了戛纳电影节金棕榈大奖、美国金球奖最佳外语片等国际大奖，是中国内地电影在世界上的最高荣耀。在《霸王别姬》中，世界影坛一致评价最高的是两个人：一个是导演陈凯歌，一个是男主角张国荣。

评论界称《霸王别姬》是中国的《乱世佳人》。许多影评指出这部电影虽然长达3小时，却无1分钟的累赘，电影跨越50年历史，反映了20世纪中国历史的变迁，辉耀着传统文化的光彩，气势恢宏，情节跌宕。影片体现了电影技术及美学处理上的精湛技巧，将电影艺术的妙处发挥到了极致。

1.主题分析

电影《霸王别姬》正是这样一部意蕴丰富、具有多义解读空间的

经典艺术作品,可以分别从三个层面解读的丰富内涵:个体层面——对生存的挣扎与对情感的渴望;社会层面——政治历史的变迁;文化层面——京剧的兴衰。同时,在每一重内涵当中,又蕴含着具体的情感观念、特定的社会历史内容,以及永恒的精神体验和哲理思考。

(1)个体层面:生存与情感

生存的挣扎。程蝶衣同性恋情结的背后透露出人类对于生存的挣扎与无奈。程蝶衣的同性恋情结并不是天生的,而是为环境所逼、为生存所迫,和后天性别的扭曲异化密切相关。影片中的开头用大段的镜头表现了程蝶衣的性别扭曲的过程以及背后的因素,他本来认为自己是"男儿郎",并非是"女娇娥",然而这种潜意识的本能阻碍了他演旦角的成功之路。在他本能地又一次唱出"我本是男儿郎,又不是女娇娥",经理听了这唱错的台词后转头就走,师兄眼看蝶衣的旦角之路就此毁灭,拿起一烟斗往蝶衣嘴里捣,直到鲜血直流,蝶衣才终于唱对了《思凡》的戏词,即"我本是女娇娥,又不是男儿郎"。蝶衣的唱戏前途是保住了,然而他的性别意识却不可逆转地扭曲了。戏成全了程蝶衣,让他不再为温饱而发愁,并为他带来了无上的风光,但是也毁灭了程蝶衣,让他陷入了不为世俗接受的情感纠葛中。

对情感的渴望。程蝶衣在亲情方面是缺失的。电影中有一个耐人寻味的镜头揭示了程蝶衣的内心世界:功成名就的蝶衣始终无法释怀

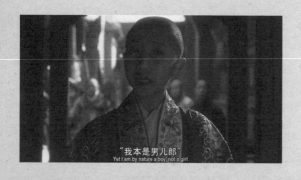

"我本是男儿郎"
Yet I am by nature a boy, not a girl

亲情的缺失，他的母亲把他送到戏班子之后就再没来看过他，他不知道母亲的地址，却一遍遍地让人替他写信，然后独自一人把信烧掉。而在友情方面，戏班子的小伙伴知道蝶衣是妓女所生，对蝶衣进行侮辱欺压。蝶衣唯一的朋友只有维护他的师兄。亲情和友情的缺失，让孤独无依的程蝶衣把所有情感倾注在对自己百般照顾的师兄身上。

不仅蝶衣对情感有着强烈的渴求，作为一个身份卑微的妓女，菊仙对情感有着常人难以想象的渴望和奉献。爱情是菊仙的生命和信仰。当菊仙一旦下定决心和段小楼成亲时，她便一生无条件地追随段小楼，无论贫贱。但是当段小楼说出不爱自己这样绝情的话时，她的信仰破灭了，她用一根绳子结束了自己的生命，也结束了自己的爱情。原著《霸王别姬》以"婊子无情，戏子无义"为开头，然而在这个宏大的故事中，最有情有义、对感情最为执着和渴望的却是作为妓女的菊仙和作为戏子的程蝶衣。

在底层挣扎的戏子和妓女，他们为了生存不得不失去自我，甚至不惜欺骗自己，改变自己的性别。但是作为一个存在的个体，他们仍然保持着对爱情、友情、亲情执着的追求和坚定的信念，甚至可以用自己的生命换取情感的信仰。他们虽然是渺小无力的小人物，身上却散发出伟大的精神光芒，令人感动。

（2）社会层面：政治历史变迁

程蝶衣和段小楼的情感纠葛和命运沉浮固然跌宕起伏、引人入胜，但其背后所经历的时代变迁、政治变幻却使得俩人的遭际具有深刻的时代历史内涵。在影片《霸王别姬》近3小时的播放时长中，跨越了中国50余年的社会历史。从民国、抗日战争，到共产党掌权执政、文化大革命、改革开放，程蝶衣和段小楼的人生经历被深深打上了历史的烙印。

程蝶衣和段小楼作为历史潮流中的芸芸众生，其情感、生存、遭际乃至心境品格，不可避免地受到政治历史的影响。每个人都脱离不了固有的时代，每个人都避免不了被时代拨弄而浮沉的命运。程蝶衣和段小楼的情感和命运受到时代和社会的深刻影响，由此折射出个体在历史的潮流面前的渺小与无奈。而反过来，透过程蝶衣和段小楼的一生，中国近百年的社会历史变迁的缩影也可从中得以窥见。这也正是《霸王别姬》具有气势磅礴、包容万象的史诗性的特点的原因。

（3）文化层面：京剧兴衰

影片从段小楼和程蝶衣对待京剧的态度辐射开来，以宏大的视角表现了京剧在不同时期的盛衰和各式人物对京剧的坚守与传承，从而使影片具有浓厚的戏味和深刻的文化内涵。

京剧开始于"徽班进京"，于1840年前后成为继昆曲之后在全国

风行的主要剧种，于同治光绪年间达到第一个顶峰，"同光十三绝"正是京剧盛世的有力体现。民国时期京剧的热度依旧不减。影片《霸王别姬》正是从这里开始叙述。当时的贵族、有钱人喜欢听戏，如影片中的大太监张公公、戏霸袁四爷，民间百姓也喜好听戏，戏班子在空地随便摆个场子，都会被围得水泄不通，唱得好的还会受到打赏。这两种谋生渠道保证了京戏戏班的存活和繁荣发展，正如关师傅对其弟子劝勉的："你们算是运气好，赶上了京戏的好时代！"随着中国国内局势的动荡，以及文化大革命"破四旧、立四新"错误思想的打压下，京剧文化受到严重摧残。影片中即有一段程蝶衣同红卫兵为了捍卫京剧和其他的工作人员据理力争的对话，随着程蝶衣一把火烧掉曾经的京剧华服，程蝶衣和段小楼的辉煌时代随之结束。影片中通过具体场面不动声色地描绘出京剧的盛衰过程，也在无形中表达了对京剧辉煌时代的缅怀和对京剧衰落的惋惜。

2.经典角色

张国荣在电影中扮演的程蝶衣一角已经成为影迷心中公认的最成功的角色之一（《新闻午报》评）。张国荣通过眼神和动作将程蝶衣的心理状态刻画出来，观众在张国荣的精心演绎下对程蝶衣的独特心理产生了通感。张国荣在《霸王别姬》中饰演的程蝶衣是难以超越的经典角色。张国荣作为一名在香港出生、在英国接受教育、从未接触

过京剧艺术的演员，在《霸王别姬》拍摄前以惊人的毅力苦练身段和京腔，更在电影中以精湛的演技成功诠释了京剧旦角程蝶衣的内心世界，震撼了观看影片的观众并给他们留下了难以磨灭的印象（时光网、新浪网评）。

《霸王别姬》一方面充溢着对权力与文化暴力的批判、控诉，另一方面，又流露着陈凯歌对影片中的主人公程蝶衣和对京剧艺术的一份眷恋和惋惜之情。特别是程蝶衣的形象，更是一位体现着陈凯歌心目中那种点燃自己的生命之火，沉醉于艺术创造之中而可以置生命于不顾的执着者的形象。

程蝶衣这个艺术形象的魅力也正在于他的梦幻人生。这种梦幻的形成既是舞台和现实的混淆，又是阴阳的倒错；既是一种忘我奉献的艺术升华，又是在痴迷中失去行为标准乃至做人原则的越轨。所以对戏剧的痴迷，又彻底的毁掉了程蝶衣。新中国成立前，为了搭救段小楼，他去给日本人唱堂会，发现日本军官青木懂京戏，不禁使他欣喜万分。这种不分敌我、超越民族仇恨的觅到知音的欣喜，不仅使他失去了段小楼，更使他在抗战胜利后被当成民族的罪人，以汉奸罪被抓捕、被审判。新中国成立后，同样是出于对京剧的热爱和深切理解，程蝶衣在"京剧现代戏座谈会"上不识时务地发表了对现代戏的不同意见，指出了京剧现代戏存在的造型写实化与写意性表演的内在矛盾。这不

仅当场受到小四等人的诘问,而且还使他失去了上台扮演虞姬的机会。可见,戏剧对于程蝶衣来说,既是一份痛楚的迷恋,又是一种魔咒般的使命,他的人生浮沉坎坷、灾难祸福全都与他对戏境的痴迷、甚至执迷不悟密不可分。

3.电影结构

影片采用一个经典的套层结构,其中有2个舞台。一个是有限的京剧舞台,即段小楼和程蝶衣从民国初年经历北伐到抗战再到解放军进城直到"文化大革命"以后,都在表演中国京剧名篇《霸王别姬》这个生离死别的古老故事;另一个舞台一个是广阔变幻的社会舞台,变动的政权和生生死死的人群构成历史轰轰烈烈的场景。在前一个舞台上,纠合着戏剧中的两性和现实中的两性的矛盾;在后一个舞台上,则反映了历史的变迁。两个舞台对照、映衬,人性与历史、历史与人性迭合在一起,不再是一部深奥的哲理电影,而是一部具有史诗品格的情节剧。

影片通过这样的套层结构巧妙地将中国现当代历史作为一种背景,从而为人物间的真情流露与情感的讹诈提供了契机与舞台,为人物的断肠之时添加了乱世的悲凉与宿命的苦涩。而这一结构的精妙主要在于影片近乎天衣无缝地将京戏与人生、人生与戏叠印在一起,将人物的生命过程置于《霸王别姬》的戏剧情境中,细腻地刻画人物孤独无依的生命体验,营造了"戏如人生,人生如戏"的影像境幻。

第三节 临终关怀——以《桃姐》为例

一、影片档案

中文名：桃姐
外文名：A Simple Life/Sister Peach/Tao Jie
上映时间：2011年9月5日
导演：许鞍华
编剧：李碧华、芦苇
主演：叶德娴、刘德华、王馥荔、秦海璐、秦沛、黄秋生
拍摄地：中国香港
类型：剧情 家庭

获奖情况：
第68届威尼斯电影节最佳女演员；
第48届台湾电影金马奖最佳导演、最佳女主角、最佳男主角；
第15届爱沙尼亚塔林黑夜电影节最佳女主角；
第15届爱沙尼亚塔林黑夜电影节最佳电影；
第18届香港电影评论学会最佳电影；
第18届香港电影评论学会最佳女主角；
《青年电影手册》华语十佳电影第一名

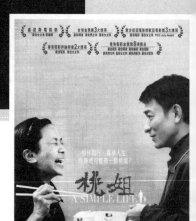

二、剧情简介

《桃姐》是以人命名的电影，讲述一位生长于大家庭的少爷罗杰（刘德华饰），与自幼照顾自己长大的家佣桃姐（叶德娴饰）之间所发生的一段触动人心的"特殊母子情"。

桃姐是侍候了李家数十年的老佣人，把第二代的少爷罗杰抚养成人。罗杰从事电影制片，五十多岁了仍然独身，而桃姐也继续照顾罗杰，成为习惯。一天，桃姐如常到街市买菜，回寓所煲汤、做好满桌的饭菜，等待从内地出差回家的罗杰，桃姐看着窗外的街景打发时间，不知不觉间竟昏迷在地上。桃姐醒来时发现自己身在医院，她中风了，一边手臂不能活动自如，必须进行物理治疗，尽量恢复活动能力。

罗杰在百忙中为桃姐找合适的老人院，巧遇昔日拍电影认识的草蜢哥（黄秋生饰）。桃姐出院以后来到老人院，环境陌生，院友怪异，桃姐内心害怕，只能强装镇定。罗杰工作之余经常到老人院探望桃姐，主仆亲如母子，互相揶揄调侃，桃姐嘴硬心甜，院友非常羡慕。

罗杰拍摄了新电影，特意带桃姐去参加首映礼。桃姐精心打扮，取出收藏已久的名贵衣服赴会。首映礼上桃姐大开眼界，并且见到了自己仰慕已久的电影明星，感叹自己有生之年已然无憾。

三、影片鉴赏

《桃姐》这部电影投入不多,引起我们的思考却很多。老龄化的社会大背景,让该电影备受关注。老年人的养老问题,成为社会关注的焦点。如何直面老年化社会,如何增进人与人的关爱,值得每个人深深思索。居家养老、社区养老、社会化养老、空巢老人、临终关怀,小成本的电影关注的却是社会大问题。

1. 人文主义与临终关怀

桃姐没有亲人,却突然中风了,没有被丢到一旁无人问津,而是得到了罗杰的照顾,人文的关怀让桃姐得到了心灵慰藉。桃姐与罗杰之间亦主仆、亦母子,甚至超越了普通的亲情。

故事一开始不再是围绕着有着血缘关系的至亲展开,不再是通过煽情来感动观众的悲悯情怀,而是围绕着主仆关系的另类"亲情"这一宏大命题,通过弱化戏剧冲突,通过对生活细节的铺排,将导演所要表达的感动、温情,从那些真实饱满的生活细节里流淌出来。

更为重要的是,《桃姐》摆脱了悲剧的表现手法,通过正剧的形式表现出来,一改人们对悲剧题材的刻板印象,让电影艺术提升了一个层次。

然而，《桃姐》作为反映主仆关系题材的电影，也让我们看到了身份差别、地位次第对人与人关系的影响。好在桃姐遇到了好人，好在罗杰具有悲悯情怀，冲破了等级观念的束缚，对桃姐施以照顾与关怀，让观众体味到亲情搀扶带来的情感满足。

可是纵观整部影片，女仆桃姐与少爷罗杰的微妙关系，始终是一张无法触摸的网，桃姐渴望得到搀扶却又不敢奢求，罗杰试图给予搀扶却又有所羁绊，在这样双重叠加的心理诉求面前，有时却也存在着些许遗憾，但这不足以影响整个影片所营造的温情主题。

无独有偶，与之题材相似的美国电影《为黛茜小姐开车》，也有着类似的韵味，作为反映白人与黑人之间主仆关系的影片，主人黛茜小姐与男仆黑人霍克之间也有着众多冲突，不过经过20多年的磨合，特别是听了马丁·路德金的演讲，两人关系开始发生微妙的变化。从最初不认同对方到最后成为最好的朋友，这期间绕过了种族歧视、性格冲突以及宗教鸿沟，让人们体会到情感感化的力量。特别是在影片的尾声，步入风烛残年的戴茜是多么渴望亲人的搀扶，可当儿子布利与年老的黑人霍克前来疗养院探望时，戴茜更期待的却是与黑人霍克搀扶而行。可见情感的惺惺相惜、心灵的慰藉对老人是多么重要。但这也不能否认，戴茜的情感诉求里隐藏着浓郁的主仆情怀。

每个人都会面对生老病死，每个人都有年幼、年轻、年老的时

◊ 《为黛西小姐开车》海报

候,每个人年幼时都要别人照顾,年轻时要去照顾别人,年老了需要别人搀扶。倘若人生幼无所养、老无所依,没有亲情搀扶,拥有再多的金钱,也难以弥补遗憾。谁的人生不需亲情搀扶?渴望爱、获得爱是人类本能的情感需求,年幼时需要别人搀扶着蹒跚学步,年老时更需要依偎着别人前行,有爱情相伴,有友情护航,有亲情搀扶,再孤独寂寞难熬的岁月,也能变成幸福快乐的日子。

《桃姐》的气场是软绵绵的温柔,观众们把身子放软,在导演镜头的引领下,进入刘德华和叶德娴的世界,陪伴他们走向死亡和道别。许鞍华努力地、沉着地勾勒人与人之间的细致日常,那份态度,冷静而不冷漠,不滥情不张狂,把观众带到现场,担任隐形的第三者,聆听戏中人的细致琐碎。

2. 女性主义与现实主义——《桃姐》和《黄金时代》

香港女导演许鞍华一直以关注女性著称,尤其倾向于关注女性的困境,她的电影具有女性主义思想,呈现出鲜明的现实主义风格。

《桃姐》和《黄金时代》是她的代表作,这两部电影虽然人物类型和时代背景都有较大差异,却显示了许鞍华现实主义风格的多样和丰富。《桃姐》沿袭了许鞍华一以贯之的女性命运话题,以真实生动的细节见长,表现繁华落尽见真淳的朴素之美。《黄金时代》则借助对镜独白与文学语言来追忆历史人物,以求对再现传奇的真实表达。

女性主义与现实主义相得益彰，共同构成许鞍华电影的个性特色。《桃姐》根据真人真事改编，讲述终生未婚的梁家佣人桃姐的故事。集中表现桃姐年老体弱住进养老院后，与梁家少爷罗杰的一段温馨的生活。《黄金时代》于2014年上映，表现的是女作家萧红的生平经历，以萧红的命运尤其是爱情经历为叙事线索，带有几分传奇色彩。这两部电影虽然同为女性题材，但由于主人公身份和时代背景的巨大差异，电影的现实主义手法也因此各有特色。

　　《桃姐》的主题是展示平凡世俗生活中的人情味，触及香港这座物质繁华的大都市中底层老人的赡养问题。它的成功在于通过"桃姐"这个真实生动的"老人"符号，传达了"尊老敬老"的中国文化古训。电影的主题设置迎合了大众的情感和心理，使观众在观影时产生共鸣和移情。而萧红是有才华的女作家，人生故事浓墨重彩。因此《黄金时代》力求还原她的文学敏感和浪漫心灵，即主要通过文学独白及画外音来强化现实主义表达。

　　与《桃姐》充满"烟火气"的生活现实主义不同，《黄金时代》的文学现实主义带有一种"文艺腔"。虽

然影片力求全面客观地再现萧红短暂而灿烂的"黄金"一生，但是由于叙事视角的不断切换，偏离了经典现实主义的线性叙事，大量的对镜独白扰乱了线性叙事的节奏，因此，萧红人生发展历程的整体性，在不断的视角变换中被中断、被打扰。萧红的逃婚、送子、爱情纠葛等重要情节，仅仅借助独白铺开，观众难以把握其性格逻辑和情感逻辑。故事情节不断地被打断，被冲击，呈现出片断化的特点，影片的整体性在一定程度上被消解。

《黄金时代》试图展示萧红的一生，但在历史呈现和文化表述的意义上，《黄金时代》的形式实验恐怕也是失败的。影片对于形式感的过分追求，只能造成现实表意上的混乱或对电影意义的放逐。这种在形式感与意义上的不对等，既是观众两极化评价的根源，又是电影自身未完成性的体现。

《桃姐》与《黄金时代》两部现实主义电影，乍看之下有许多共同点：都是许鞍华导演；主角都是女性；主题都为女性在历史时代洪流中的命运抗争。但是两部影片的专业认可度和受众接受度大相径庭。《桃姐》是功利社会下一部有"使命感"的电影，是对现代社会中传统道德和责任意识的一种拷问。

◇《黄金时代》《桃姐》剧照对比

第四节 身份认同
——以《悲情城市》为例

一、影片档案

中文名: 悲情城市
外文名: A City of Sadness
上映时间: 1989年
导演: 侯孝贤
主演: 陈松勇、梁朝伟、辛树芬
拍摄地: 中国台湾
类型: 剧情

获奖情况:
第46届威尼斯国际电影节金狮奖、西阿克特别奖;
第46届威尼斯国际电影节联合国教科文组织奖

二、剧情简介

影片以"二·二八"事件为背景,讲述了林氏家族兄弟四人的遭遇和生活。1945年,日本宣布无条件投降,台湾自此结束"日据时期",重新回到祖国的怀抱。

台湾基隆林阿禄(李天禄饰)家的大儿子林文雄(陈松勇饰)喜得一子,为此合家欢乐。林家在日据时期经营的艺旦间,现在又重新开张。林家有四兄弟,老大林文雄经营商行;老二本来开诊所,战争期间被征到菲律宾当医生,至今生死未卜;老三文良(高捷饰),曾被征到上海当通译,战败后被以汉奸罪遭通缉,回到台湾,住进医院;老四文清(梁朝伟饰),幼时跌伤致聋,在小镇上经营一家照相馆,与好朋友吴宽荣(吴义芳饰)同住,文清和宽荣的妹妹宽美(辛树芬饰)也成为了好友。

吴宽荣是一位进步人士,和几位志同道合的人常常聚集在一起,忧国忧民言辞慷慨。台湾光复后,国民党为政不廉、民不聊生,大家情不自禁唱起了《流亡三部曲》。病愈出院的文良,遇见了旧相识"上海佬"(雷鸣饰),跟着他走上黑道,卷入"盗印日钞""私贩毒品"。文雄出面制止,不料上海佬勾结田寮帮,用检肃汉奸罪犯条例,陷害兄弟二人。文良被捕,受尽折磨,变成废人。

台湾当局宣布查缉私烟，引发了"二·二八"事件，林老师（詹宏志饰）与宽友为营救被捕志士，日夜忙碌。不久，台湾行政长官陈仪施"缓兵之计"，逮捕了大量进步人士，蒋介石调动军队实行戒严，滥杀无辜。宽美护送哥哥回到四脚亭老家避难，文清也身陷囹圄。

文清被释出狱后，开始从事革命活动。宽荣在山里成立抗政府组织，并将妹妹宽美托付于林文清。不久文清得知大哥在与黑帮拼搏中丧生，文清成了家中唯一的男人。文清与宽美成婚后，喜得一子。宽荣送信告知叛徒告密，基地被剿，嘱咐他们尽快逃走。在危急时刻，宽美决定与文清生死与共。他们没走，回到家中。三天后文清被捕，悲剧还在继续中。

三、影片鉴赏

1. 台湾人身份认同的复杂性

导演侯孝贤以亲情、爱情为主轴，以第二次世界大战后日本投降、"二·二八"事件为背景，铺陈当时的社会氛围以及价值观。虽是名为悲情的《悲情城市》，却是让人哭也哭不出的悲情。

很多台湾人都有这种文化上的错乱，一方面，很多各式各样诉求

◊《悲情城市》林文清

的运动相继推陈出新,另一方面,忽略了文化本身在这块土地上的变异过程。

梁朝伟饰演的林文清,除了透过他的又聋又哑,引申出台湾人民没有办法为自己证明身份以外,文清和其他人的对话都是用字幕呈现,点出了这段字幕之前的重点剧情,看着只有黑与白的静止画面,经由一段简单描述的文字,仿佛到了长期殖民的现场,有一种泫然欲泣的感觉。所以说,《悲情城市》不仅仅揭露了台湾社会的复杂性,也提醒我们这些分歧并不是非黑即白的。

最简略的分类方式,大致可以把台湾社会分成"本省人"与"外省人"。有了这样的框架,可以把《悲情城市》理解为一部关于"本省人"的电影。电影中大部分的对白不是台语,就是日语,而当时的居民通常就是用这两种语言沟通。电影中最令人心酸的一幕,就表达了语言与台湾人身份认同之间的关联:一群本省人在火车上搭讪一位聋哑人士(他其实也是一位本省人),他们正要对外省人进行报复,所以要求这个聋哑的角色说台语或是日语(这两种语言都是当时外省人不会说的),这位根本听不见的角色起初什么都没有说,直到他意识到发生什么事,才迟疑的大吼道:"我是台湾人!"

日据时代结束后,台湾人被一个又一个外来的军事政权统治着,他们应当以日本人自居?亦或是中国人自居?还是男主角文清说出的

◊《悲情城市》吴宽荣

唯一一句台词——台湾人?

而在敏感时期，台湾的影视作品只要在对白中使用到台语，都会被政府当局剪掉或是直接禁播。当时武打片与爱情片，取代了具有社会意义的艺术片，所以当时的台湾几乎没有电影能够获得华语世界之外的关注。

但是到了20世纪80年代，台湾进入了民主化阶段，影视也迎来了一波波新浪潮，一批批新锐导演开始制作写实的、本土化电影，侯孝贤正是这些新锐导演的一份子，《悲情城市》更是这波新浪潮中第一个享誉国际的电影。侯孝贤可以说是台湾新电影时期最重要的导演之一。他的电影独特的视觉语言以及深具人文关怀的意识，让他成为不只是有自觉的艺术家，也是有使命感的历史家。

电影在侯孝贤的手中作为一种忠实的记录工具，尽可能地记述了台湾某个阶段、某个状况下的生活层面，而这样的企图在《悲情城市》中显得格外突出。《悲情城市》或许不能称得上侯孝贤最好的作品，但这部电影确实比时代早走了几步。而这样一部出色电影，当然也需要出色的演员，才能突显它的不凡。

不管是饰演林家长男文雄的陈松勇，或是饰演文清的梁朝伟，还是片中其他角色，如高捷、太保、李天禄、辛树芬等，都恰如其分地饰演了剧中的人物。特别是陈松勇，当他在剧中念台词时，总是会带

着一些脏话，活灵活现他的流氓身份。还有饰演聋哑人林文清的梁朝伟，只是用他的眼神和表情，就将这个角色诠释得无懈可击。

2. 听觉的历史记忆

这部接近于纪录片的电影，有着相当出色的音乐。《悲情城市》撼人心魄的七首音乐，全部以日本音乐做基调贯穿首尾。旋律非常简单，然而正是这种简单，才蕴涵着博大深奥，无论从音响性还是从音乐性来说，都值得我们去探究。

"神思者"是一支在1984年由Akihiko Fukaura（深浦昭彦）和Yukari Katsuki（胜木缘）两人所组成的电子键盘乐团。1988年，他们在日本NHK公共电视制播的纪录片"丝路系列"的《海上丝路》中，担任作曲、编曲与演奏的工作而声名大噪。1989年，神思者创作并演奏了台湾导演侯孝贤获得威尼斯影展金狮奖、扬名世界影坛的电影《悲情城市》的原声带。在短短21分钟长度的章节，却将电影中深沉、无法言喻的无奈与悲伤诠释得淋漓尽致，让人记忆深刻。

还有影片中的背景音乐也非常出色。蔡秋凤、蔡振南在剧中客串演唱的歌曲也让人印象深刻，所以《悲情城市》的配乐运用堪称是典范。

《悲情城市》以侯孝贤惯有的固定镜位、长镜头，以及刻意形塑的文字美学贯穿全片，建构了电影独特的呼吸韵律，甚至透过文字书

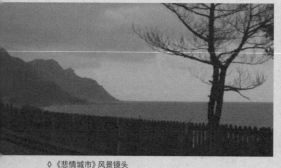

◊《悲情城市》风景镜头

写形成一种人工意识，赋予观者感官上最直接的历史印刻。而在视觉影像下容易退居次位的听觉声响，叙事效果于第一印象上或许不及前者强烈，但在《悲情城市》中却巧妙地被运用于补足甚至充沛电影的历史记忆，并隐性地显露了侯孝贤的叙事风格与人文意识。

而配乐在影片中往往担任着渲染气氛、烘托人物形象、强化主题的工作，对观众的情绪具有推动及催化的作用。而在现今的电影中，越来越多都是采用主题曲、插曲、片尾曲等无源的配乐方式，以第三者的叙事角度达到说服观众、深化导演意志的企图。这也是其他同类型电影无可比拟的。

纵览音声在《悲情城市》中的应用，除了藉由神思者制作的电影配乐，以及各种写实的环境音铺垫整部电影，更值得注意的是利用人物对白所呈现的多语情境和刻意穿插的有源音乐，不但表征了时代背景下的真实态样，无形中更替观者埋设听觉的历史注解。

值得注意的是，可以发现《悲情城市》在选用配乐的分量与目的上，有着特别耐人寻味的意义。不像多数电影使用现实中不存在的主题曲和插曲来烘托剧情走向与气氛，《悲情城市》的配乐反倒占了很大的比例。因此，电影中几首特别突出与重要的音乐，究竟如何衬垫、如何描摹、如何展露，《悲情城市》试图构筑的剧情脉络与历史经验，都将成为我们理解这部经典作品的另一种途径。

第一首于《悲情城市》中深植人心的配乐，出现于文清、宽荣、林老师等知识分子群聚在一起吃饭谈天的一处酒楼。吴念真饰演的吴老师说起了关于保甲挂反国旗的笑话，随后宽荣话锋一转，语重心长地说："自己人说真心话，像陈仪那种土匪也被祖国重用，对国民政府我看也没什么好奢望了……"

镜头接着来到酒楼外，文清出门买肉串，有人在酒家门口高声招揽顾客、有人在大声叫卖，而一阵看不见声源的歌声于喧嚣嘈杂中逐渐清晰："大豆高粱……我的家在东北松花江上……"歌声隐隐约约，伴随着烤肉声形成有层次的声音空间。酒楼内，何记者辨识出其为《流亡三部曲》，象征观众听觉认同于室内人物听到的主观声音。又随着歌声渐弱，镜头扩出一个海边山水的景观空镜，接着隐隐雷声掩盖了合唱，画面切至宽美收衣，似乎特意呈现暴风雨前的宁静。

《流亡三部曲》是抗日战争时期备受传唱的爱国歌曲，由《松花江上》《离家》与《上前线》组成，而电影中宽荣等知识分子合唱的段落，则取自1936年张寒晖所创作的第一部曲《松花江上》，内容描述"九·一八"事变后人民对被日本侵占的东北三省之思念与悲痛。

当这群知识分子惬意地在茶余饭后昂首高歌，既不能体会《松花江上》歌词中失去家园的悲恸煎熬，也无法透过《流亡三部曲》激起抗日的愤慨与爱国情操，显露了台湾人民对祖国认知的有限。因此，

这段看似对回归祖国怀抱憧憬的桥段，实则呼应了宽荣道出的真心话，暗示两地根本情结的分歧，以及即将撕裂出永恒伤痕的惨剧。

从《松花江上》到《悲情的运命》，这几首配乐有高妙的使用，对整部电影的视听语言起了卓越的贡献，其中最主要的便是贯彻了侯孝贤的写实主义。甚至是侯孝贤代表那个时代的特色音乐来挑选，成功引发观众内心里的共鸣，并塑造特殊的时空背景，达到侯孝贤欲在《悲情城市》中真切地记录台湾当时社会生活与历史景况的效果。

映衬即将到来的期待与彷徨，侯孝贤在电影中巧妙地安插了日本童谣《红蜻蜓》，以另一种角度传达台湾人民脱离日本统治的不舍与落寞。带出这首歌谣的关键人物，是与宽荣、宽美有深厚交情的日本女性小川静子。《红蜻蜓》是1921年由三木露风写词、1927年由山田耕筰谱曲的作品，歌曲充满主角对姐姐的怀念，也象征一去不复返的童年往事。对于吴宽荣来说，静子就像是《红蜻蜓》里离去的故人，他们两个人之间的感情将来只能够靠追忆来凭吊，透露了淡淡的哀伤。此外，透过静子弹唱《红蜻蜓》的同期声，被接续一段同样旋律的无源钢琴变奏取代，伴以静子插花、其兄写书法等去除有源声音的画面。事实上，这也是红蜻蜓被困在土地上想高飞的意愿。始终活在极力对抗日本帝国高压剥削的情节中，台湾人民迫切地渴望回到祖国的怀抱。

正当他们义愤填膺地高谈阔论时，宽美与文清悄悄地来到房间角落，播放起一首德国民谣《萝蕾莱之歌》，稀释了议论时事的人声。

根据焦雄屏的说法——这些看似不相关的故事，却替喻式地解释了左边知识分子的极度浪漫、为理想不惜牺牲的色彩。藉由《萝蕾莱之歌》，我们已经可以想见这群台湾精英分子将如同受女妖迷惑的水手，为他们浪漫化、理想化的抱负奉献生命。

此外，除了前文提及的日文歌、台语歌等曲目外，电影中还出现了如林家小上海开业时的布袋戏音乐、文清与宽美结婚时的婚礼八音、文清回忆失聪前曾听过的子弟戏、上海黑帮在艺旦间听女艺人唱的京剧等不同的配乐，使电影营造的整体声音环境隐示了动荡时代的复杂性和多元性。

侯孝贤写实地涉及当时的社会、地缘政治、文化、历史等议题。平心而论，侯孝贤刻意挑选大量配乐的目的，很明显地在于使本来戏剧性很强的电影获得极强的现实感，紧扣《悲情城市》的核心主旨。

精彩点评：《悲情城市》是以"自然法则"出入，是以知识分子展现为现象，描述"自然法则底下人们的活动"（作家阿城评）。

《悲情城市》借着台湾"二·二八事件"前后，将一个地方大家族的兴衰事迹挥洒成一部时代转换与个人命运紧紧相扣的台湾史诗。全片在多线叙事、众多人物关系的网脉中，不带乖张暴戾地诉说着历

史（《中国青年报》评）。

描写台湾"二·二八"起义的《悲情城市》，通过一个家族的兴衰，折射出历史的嬗变。这个大家庭最后七零八落，妻离子散，家破人亡。而林文清与宽美的爱情，也成了这个大时代下的一场悲剧（新浪娱乐评）。

《悲情城市》描写国民政府治理台湾初期，以一个基隆林氏家族的兴衰故事，侧写出时代变迁与政权轮替的过程中，难以回避的族群冲突与身份认同问题。影片勇于突破禁忌，在解严之际便大胆碰触敏感的"二·二八"议题，以宏大的历史格局再创台湾电影新页（新浪娱乐评）。

第六单元

动画儿童电影概述鉴赏

第一章

动画儿童电影概述

第一节
美国动画电影概述

一、动画电影的定义

动画片（animation）在国内与剪纸片、折纸片、木偶片一起被统称为美术片的四种样式。在国外，它和卡通片（cartoon）的定义是基本相同的。现在，动画的定义已经比较广泛，超越了原有的限制。它与实拍电影相对，是指不由真人出演，并以绘画和其他造型艺术的形式，作为人物造型和环境空间造型的主要表现手段，形式丰富多彩。比如富予各个国家民族特色的动画片，像中国的皮影片、日本的影绘片等。

动画是动态影像艺术中的一种，是利用人眼的"视

◇《威利号汽船》海报

觉暂停"功能（人的眼睛看到一幅画或一个物体后，在0.34秒内不会消失），物体或者画面进行快速的替换，使人产生运动起来的错觉。动画在英文的表述，如animation、cartoon、animated cartoon。其中较正式的"animation"一词，源自于拉丁文字根anima，意思为"灵魂"，动词animate是"赋予生命"的意思，引申为使某物活起来的意思。所以，动画可以定义为使用绘画的手法，创造生命运动的艺术。也经常被定义为"使无生命的事物动起来的艺术"。但是考虑到真人定格动画的存在，动画的定义首先可以是"使事物动起来的艺术"。所以动画和电影几乎同时出现，动画的发展事实上跟电影的发展有着息息相关的联系。

一件事物的出现和发展无法脱离存在着的时间和空间。两万五千年前的石器时代洞穴上的野牛奔跑分析图，是人类试图捕捉动作的最早证据，在一张图上把不同时间发生的动作画在一起，这种"同时进行"的概念间接显示了人类"动"的欲望。

1824年，英国人皮特·马克·罗葛特首先发现"视觉暂留"。1906年，美国人詹姆斯·斯图尔特·布莱克顿制作出一部片名叫《滑稽脸的幽默相》的接近现代动画概念的影片。1908年，法国人埃米尔兄弟发明了"录像机"，从根本上解决了动画载体的问题，而埃米尔也被称作是"现代动画之父"。

1909年美国人温瑟·麦凯的《恐龙葛蒂》，1913年美国人伊尔·赫德创造了新的动画制作工艺"赛璐璐片"，以及1928年华特·迪士尼的有声动画《威利号汽船》，1937年第一部彩色动画长片《白雪公主和七个小矮人》。动画体系和制作工艺得到完善的同时，动画片的制作与商业价值也联系了起来。1995年，皮克斯公司制作出第一部三维动画长片《玩具总动员》，这些都无不是"站在巨人的肩膀上"或者说是"踩着前人的石头过河"。而日本动画从无到有的过程，也是站在美国动画"巨人的肩膀上"出现并且发展起来的。

◇《白雪公主和七个小矮人》海报

动画的发展方式是多种多样的。动画是一种综合性技术，能把各种各样的东西结合起来，营造出奇思妙想的环境（如动物、人物、音乐、戏曲等因素的结合），但它的概念不同于一般的动画片。随着经济和科技的迅速发展，很多动画片脱颖而出，很多国家注重创新，创作出具有本国特色的动画片。美国、日本仍然是动画电影强国，中国动画电影也迅猛发展，一跃而为动画大国，佳作不断。

二、美国动画电影发展

动画电影发展极快、风格各异，世界动画潮流的领导者依旧是美国。美国动画片的发展，离不开迪士尼公司的贡献。早在20世纪20年代初期，迪士尼就开始涉足动画电影。

"一切就从一只老鼠开始"，1928年，迪士尼公司创作出世界上第一部有声动画短片《蒸汽船威利号》，这部影片是米奇出演的第一部动画作品，聪明、乐观、善良而又喜欢恶作剧的米老鼠诞生了，它诙谐活泼的性格不仅赢得了儿童的热爱，还让迪士尼在人们的视线中拉开序幕。后来，迪士尼又为它创造了一系列伙伴，如唐老鸭、古菲狗等，这些可爱顽皮的动物，共同创造了一个"米老鼠世界"，为世界各国的小朋友熟知。迪士尼著名的作品很多，像《美女与野兽》《人猿泰山》《风中奇缘》等。

　　此后，迪士尼除了精心策划故事外，也思考如何降低成本，创作出高质量的动画片。这个王国将一个又一个的动画角色演活，人人皆知，这些角色就是动画界的明星。迪士尼还将其动画形象做成工艺品，带动了动画周边产业的迅速发展。

　　1937年，迪士尼又推出了世界上第一部彩色长片动画《白雪公主》，讲述了美丽善良的白雪公主，后妈对她的美产生了嫉妒之心，于是用毒苹果让她沉睡，白马王子来救她的故事。后来，还有许多影片翻拍了白雪公主这一形象，使白雪公主和七个小矮人的故事家喻户晓，至今仍然给我们带来快乐，也深深影响着动画电影人。

　　迪士尼广泛地从世界经典故事中取材，将其改编成动画，比如改编自中国古代木兰从军题材的《花木兰》。另外，还创建了迪士尼主题乐园，成为世界各地儿童最向往的乐园。

　　迪士尼动画最特别的是严谨的叙事手法和精良的制作技术。华特·迪士尼对于动画的理解，决定了迪士尼作为

◇ 迪士尼动画经典片头

大众娱乐工具的发展方向,其建立了以剧情为主的动画,情节曲折引人入胜、人物性格鲜明、动作表演生动夸张、音乐优美动听。

 自从迪士尼确立"带给所有人欢笑"的创作目标后,迪士尼的动画片逐渐形成特有的美术特征:故事通常和传统情节类似,情节展开是由善与恶的二元对立;这里的故事多半以大团圆为结局,在观众的心中总是希望好人有好报,坏人最终会被英雄打败,因此英雄人物在迪士尼的动画片中是必不可少的,这就迎合了市场需求。

 音乐有时能够起到意想不到的作用,所以迪士尼会在影片中穿插音乐,这不仅能使观众产生共鸣,还能够渲染气氛。例如,在恐怖的地方放一些恐怖的音乐,或者在欢快的场景放欢快的歌。当然,有时会在不恰当的场景,放一些不恰当的音乐,只是为了引起观众的好奇心。所以,影院动画片通常会以音乐作为叙事或者转场的手段,让人更加亲近影片中的人物和环境。

 虽然迪士尼公司历史悠久,实力雄厚,但是再强盛的事业也会有衰老的时刻,正如人的一生。现在,以梦工厂

为代表的动画新势力逐渐壮大，它动摇着迪士尼在美国动画界龙头老大的地位。梦工厂挑战新形式与新内容，将核心观众年龄上升为青少年，因为青少年占观众比例较大。为此，迪士尼摒弃了传统的创作方法，并购了全球动画内容与技术的领军者皮克斯。一切都是为了跟上时代的步伐，让观众获得最好的体验。

美国动画电影的整体风格是线条比较少，干净利落，使得人物构图简单、色彩鲜明、节奏明快、剧情紧凑、善恶对立和夸张搞笑。例如《海绵宝宝》，相信大家对它都不陌生，它以无厘头的搞笑、永不言弃的乐观性格，深深地抓住了观众的心，这是一部教人如何看待人生的影片，不管在任何时候人们都要乐观、积极。

第二节
日本动画电影概述

一、日本动画电影起步

日本动画虽然起步较晚，但是发展速度非常迅速。早期受到欧美动画的影响，在动画技术和题材内容方面不断尝试创新，各自形成具有地域文化性格的动画风格。20世纪上半叶，日本动画一直沿袭西方动画的发展之路，不仅受到欧洲和美国动画前辈的影响，更重要的是，受到蓬勃兴起的漫画市场的推动。早期的日本动画以历史故事或社会热点为主题，并融入大量的幽默与幻想元素，画面上与美国动画非常相似，但同时也糅杂了诸如浮世绘等明治末

◇ 葛饰北斋《神奈川冲浪里》

年和昭和初期特有的绘画艺术风格。提起浮世绘，大家就会想起葛饰北斋绘制的《神奈川冲浪里》。

　　太平洋战争结束后，日本动画与漫画齐头并进，并开始另辟蹊径，寻求发展出有别于西方动画的各式风格，直至壮大到现在规模庞大的日本动漫产业。如今的日本已拥有数家世界闻名的动画工作室、成熟的电影产业链和铺天盖地的动画剧集以飨全球动漫粉丝。

　　经过仔细观察就会发现，日本动画体系极其复杂，各种类型动画都用极具日本特色的术语进行严格的区分，面向不同的观众群划分出不同的动画类型及其子类型，数目之多可谓令人眼花缭乱。

　　其中包括机甲系、巨大机器人系、写实机器人系、格斗系、变身系、魔法美少女系以及色情系等。这些不同动画类型与传统的科幻、奇幻相交织，且深受其粉丝，或者

◇ "御宅族"居室

叫"御宅族"的喜爱。日本动画产业的一个重要组成部分是OVA动画，这类动画制作完成后往往直接投入录影带或DVD的发行，而不在电影院或电视上进行放映。"御宅族"狭义上是指沉溺、热衷或博精于动画、漫画以及电子游戏的人，其实并不等于宅男。

除了上述提到的日本之外，其他动画产业比较发达，并且拥有动画发展历史的亚洲国家还包括韩国、印度、菲律宾、越南以及中国。在发展初期，这些国家的动画产出沿袭了日本的发展模式，但制作相对零散。这些国家的短片和长片出品率都比较低，他们主要依赖于各自政府的财政支持。

近年来，许多亚洲国家并未致力发展原创动画。相反的是，随着日本和西方动画公司的产品日渐外包化，各国都争相扩大各自的动画制作服务业为动画大国代工。但同时，大部分国家也通过自身的努力，发展出了充满活力与创新能力的本国动画产业。

日本的第一代动画主要由一些零散的实验性作品组成，这些动画大多受早年在日本城市放映的西方动画短片影响。早期的大部分动画都在1923年的东京大地震中遗失了，但最近一些消失多年的胶片又被重新被发现、修复，并得以上映。

关于日本的"第一部动画电影"至今仍有很多争论，通常认为这个头衔属于北山清太郎的《猿蟹合战》（1917），但该片上映的同年夏天，影院还放映过其他多部动画短片。政冈宪三拍摄的《力与世间女子》（1932）是日本的第一部采用前期录音的有声动画。

日本第二代动画人大多在北山工作室工作过，期间的经历对他们的技术提高具有很大的帮助。在经历了东京大地震之后，北山工作室将办公地点迁至京都，一些前任员工则在废墟上建立起属于自己的工作室。这些灾后动画产业以制作剪纸类动画为主，同时尝试各种赛璐璐动画的技术与制作方式，但结果证明这些制作技术成本实在太高。为了争夺观众，动画导演们还面临着来自美国电影日益激烈的挑战。30年代和40年代间，为拍摄教育类、信息类、军事类影片，日本军政府大力赞同并支持本国动画业的发展。动画也因此被赋予强烈的民族主义色彩，并被用在道德、意识形态、文化等领域进行各种宣传鼓吹。这一时期的动画代表是濑尾光世的《桃太郎的海鹫》（1943），这部37分钟的动画被认为是日本的首部动画长片。

尽管日本在财力、环境与设备上比其他国家更具优势，但第一部亚洲动画长片却是中国的《铁扇公主》（1941）。该片改编自中国民间神话《西游记》，由上海的动画先驱万氏兄弟拍摄。《铁扇公主》对观众的影响力是巨大的，在接下来的几十年中，很多动画中都能看到这部经典的影子。

◊ 《猿蟹合战》海报

◊ 《铁扇公主》海报

◊ 《力与世间女子》海报

◊ 《铁壁阿童木》海报

二、日本动画电影发展

日本动画电影的发展，大致分为六个时期：

1.萌芽时期（1917—1945）

主要有北山清太郎、政冈宪三、濑尾光世等日本早期漫画

◇《银河铁道999》海报

家，阐释了有声片在日本动画界的影响。这一阶段的日本动画，总体说来处于不成熟阶段，其间又受到政治和战争的干扰，可谓步履维艰。但在这一阶段，特别是从20世纪30年代起，日本动画人已意识到：唯有超越美国迪士尼，才有日本动画生存的空间。

2.探索时期（1946—1962）

主要有大藤信郎、长谷川町子、薮下泰司的艺术风格和艺术贡献。日本动漫之神的手冢治虫，是现代日本动画真正意义上的父亲。他在这个阶段的成就主要如下：创作《新宝岛》，第一部以电影镜头语言进行创作的作品；借鉴迪斯尼动漫创作《森林大帝》，从而使动画作品有了更深刻的意喻；创作《铁壁阿童木》彻底扭转日本和世界对于动画作品的成见；创作《蓝宝石之谜》，作为少女漫画的起点；开创"静态帧混合动态帧"的模式，为日本动画行业节约了大量成本；创作《火鸟》《怪医秦博士》，将动画推向一个新的艺术高度。在这个时期，手冢治虫几乎代表了整个日本动画界。

3.振兴阶段（1963—1978）

依旧是手冢治虫独领风骚，他在这个时期除了贡献出

众多的动画作品外,还包括以下几点:第一,提升了动画的艺术品格;第二,确立了动画剧本的生成模式;第三,开创了机器人这一表现主题;第四,在《铁臂阿童木》《森林大帝》等作品中,对人类和社会的一些痼疾给予了尖锐的批评;第五,在他制作的一些实验性短篇中,他以动画的形式来讨论甚为深刻的人的存在的荒谬性等问题,并尝试了意识流、时空跳跃倒错等高难度的艺术表现手法;第六,在一些具体的表现风格方面,他的艺术探索的勇气给后来者有很大的影响。这一阶段,除了手冢之外,永井豪和石森章太郎也是异常重要的漫画家,他们在动画类型的扩展上(暴力美学、超级机器人、魔法少女、人造人等)也有重要贡献。而真正作为一个时代终结的标志和一个新时代开始的标志,则仍推《银河铁道999》。《银河铁道999》的出现,标志着现代日本动画艺术已完全成熟,日本动画开始进入了一个新的发展阶段。

4.黄金时代(1979—1989)

是日本动画界最具创造力的一个阶段,诞生了无数的名家名作,包括在动画的经营手段上都有一些大的创意。作为一个富有象征意味的预兆,1989年,手冢因病逝世了。而这时因"宫崎"事件,动漫界进入了战后最漫长的"冰河期"。这之后涌现的众多漫画学家,如松本零士、富野由悠季、藤本不二雄、高桥留美子、鸟山明、美树本晴彦、车田正美等以及他们所创作的耳熟能详的动画作品如《银河铁道999》《高达》《多啦A梦》《犬夜叉》《龙珠》《超时空要塞》《圣斗士星矢》等。他们在创作类型上对于日本动画的贡献是不可磨灭的,同时他们对于

商业性动画的推广也有着重要的推动作用。而日本动画史上第二个国民级别的大师——宫崎骏,带着他的作品《风之谷》与《天空之城》也在这个时期崭露锋芒。此外,动漫界还发生了一件具有革命性意义的事件:这时期诞生了OVA这种新的动画制作和发售的方式。原来,动画的发行无非通过两种渠道:一种是在电影院中放映;一种是在电视台中连播。前一种叫剧场版(映画版),后一种则叫做TV版。1983年,日本动画市场上出现了世界上第一部"Original Video Animation"(简称OVA)。OVA是适应消费者需求而产生的传播手段。它具有电影的风格,是按电影的制作水准来要求,但在形式上却与电视剧相似,内容上则更加丰富多彩。因此,自从它问世以来,影响日见增强,现已与剧场版、TV版鼎足而立,成为动画的主要发行方式之一。

◇《多啦A梦》《龙珠》《圣斗士星矢》海报

5.世纪末的辉煌（1990—2000）

是新生代开始成为主角的时代。总的说来，这10余年日本动漫业的发展有以下几个特点：第一，从艺术水平看，这个时期的作品更加精致化。除了宫崎骏，像大友克洋、押井守、庵野秀明、今敏等人的一些作品，在整体的艺术布局和艺术旨趣的阐释方面，都达到了较高的境界；第二，作品题材中神话、魔法题材的分量大大增强。西方奇幻文学的影响逐渐显露；第三，不少作家紧扣"世纪末情结"的话题进行创作；第四，各方面题材内容的综合性、综合的广度与深度大大增加，像传统意义的鸟山明、车田正美比较线性的叙事的作品，逐渐淡出一线动漫的舞台；第五，从社会的角度看，动画本身的艺术水准开始得到各方面的认可。但期间的动漫业并非没有隐忧：第一，这时期动漫界涌现的新人相对比较少；第二，动漫界对于新题材的开拓也远不如前两个时期，除了侦探推理类，这时期简直就没有有分量的类型动画出现；第三，主流动画中恶搞和恶趣类的动画明显增多。虽然作家有个体的创作自由，动画中的笑本身就对社会道德、规范体制具有一定的攻击性，但主流作品中有太多的颓废情调的作品仍是一个值得担忧的现象。

6.新世纪的迷惘（2001至今）

至今虽然只有短短的20年，已涌现了一批可以载入动画史册的优秀作品，诸如宫崎骏的《千与千寻》《哈尔的移动城堡》之外，林太郎的《大都会》，大友克洋的《蒸汽男孩》，押井守的《攻壳机动队2：无罪》，士郎正宗的《苹果核战》，今敏的《千年女优》，荒川弘原作、水

岛精二监督的《钢之炼金术师》等，在思想艺术上均达到了很高的水平。这些作品继承和发扬了日本动漫的优秀传统，对经典的动画题材内涵的表现到达了深微的境界。但这也是日本动漫业界充满了迷惘情绪的时期。甚至可以说动漫界遭遇到了几十年来最为严重挑战的时期。这挑战有来自于动漫艺术内部自身机制的问题，也有来自于自身机制外的问题，其中内部机制问题包括：其一，一些主要的动画题材，如机器人、巨型机器人格斗、魔法神话等明显呈现出了颓势，但新的振奋人心的话题，却似乎未见到明晰的曙光；其二，许多作者和出版商把题材突破的重心放到变态的话题上，当这类话题弥漫动漫界，就不可避免地影响到了作品的格调和精神品位，就可能使动画表现的内容越来越荒唐，越来越单薄。因此，日本动画能否保持自己的艺术特征，会不会走上迪士尼动画的老路，这些担忧绝不是多余的。

第三节
中国动画电影概述

一、中国动画电影起步

1908年,埃米尔·柯尔制作了他的第一部停格拍摄影片《幻影集》,这部影片通过无声黑白的影像表现了不断变化的图像。

此后,西方国家的动画作品逐渐发展,并于1918年登陆上海,启蒙了中国第一代动画人。初入中国,早期动画电影往往与商业广告相关,1922年万籁鸣执导了第一部动画广告片《舒振东华文打字机》,它的诞生为研制第一部动画短片奠定了基础。虽然这只是一部广告片,时长只有一分钟,没有声音,画质粗糙,只有黑白两色,但不可否认的是,它的的确确是中国第一部动画,从此揭开了中国动画史的大门。

中国第一部动画片也是由万氏兄弟制作的。受到美国麦克斯·弗莱舍尔兄弟影片《大力水手》《勃比小姐》《逃出墨水瓶》的影响,1926年,万籁鸣、万古蟾、万超尘、万涤寰四兄弟采用逐格拍摄的方法,在上海绘制出中国第一部无声黑白动画片《大闹画室》。它不同于《舒振东华文打字机》,是一部具有观赏娱乐性质的动画,所以称之为动画片。该片时长12分钟,虽然也是黑白

◊《大闹画室》剧照

画质，但却是中国第一部真人与动画同时演出的动画片，影片中的黑白猫源于美国的动画《猫的闹剧》，情节虽然简单，但制作过程却是困难重重。

这个在画室捣乱的墨水小人掀开了中国动画的第一页。1926年正值中国风雨飘摇，1月1日中国国民党第二次全国代表大会召开；3月12日，大沽口事件发生，中国主权遭到践踏；7月9日国民革命军开始北伐。在这样长年动荡的战争时局下，中国动画开始了倔强的萌芽。

1927年万氏兄弟摄制了《一封书信寄回来》与1930年《纸人捣乱记》及《大闹画室》并称中国最早的三部动画影片。万氏兄弟也因此被誉为"中国动画之父"。

1931年，中国动画进入发展史上的第二个时期——抗日战争时期的中国动画。期间，万氏兄弟的动画创作受战争影响，题材方向有了很大改变。这段时间的动画是为抗日战争服务的，短短5年里诞生了16部抗日宣传和教育动画，如《国人速醒》《民族痛史》《抗战标语》等，万氏兄弟的名号从此在电影界彻底打响。但很可惜，由于战争动乱，中国早期的动画没能保存下来，只有当时报纸上的几张照片能向我们描述那时候中国动画的一丝身影。

1935年，万氏兄弟在已完成十几部实验动画短片的基础上，根据《伊索寓言》中的一则故事改编，拍摄了我国第一部有声动画短片《骆驼献舞》，中国动画从此进入了有声时代。该片描写狮子请客，百兽云集，一头自作聪明、自命不凡、又好出风头的骆驼，当众献舞，大出洋相，引起众兽大笑，最后群起把骆驼赶下台。当时欧美的有声动画技术也才开始不久，属于商业机密。万氏兄弟在

◇《铁扇公主》海报

闸北区天通庵路一间7平方米的亭子间里反复试验，无师自通解开了有声动画的难题，这延续了中国动画的生命，让中国动画也不至于被历史淘汰。动画片《骆驼献舞》的研制成功，揭开了中国美术电影史上新的一页，标志着中国动画片开始进入成熟阶段，从内容到形式向民族化前进了一步。

1940年，受迪士尼动画长片《白雪公主》票房大卖的影响，中国的动画长片计划被跃跃欲试的中国资本家提上日程。1939年返回上海的万籁鸣、万古蟾两兄弟作为当时上海最资深的中国动画人，是制作该片的不二人选。同时1940年抗日战争进入到了最艰难的时刻，5月1日枣宜会战爆发；8月20日百团大战爆发。在这样紧张的环境下，中国第一部动画长片的制作紧锣密鼓地进行中。

1941年11月19日，《铁扇公主》拍摄完成。这部耗时18个月、全长近9760尺、可放映90分钟的动画长片，取材自《西游记》三借芭蕉扇的故事。它不仅是中国第一部动画长片，也创下了亚洲第一部动画长片的记录。在上海的3个电影院同时上映后，反响热烈，在亚洲产生了极大的轰动，成为当时比肩世界动画电影的一出杰作，日本动画巨人手冢治虫就是受到《铁扇公主》的影响才开始决定投身动画的。在全民抗战的历史年代，《铁扇公主》蕴藏着团结一心，联合大众，才能打败牛魔王，取得最后胜利的反抗精神。影片中孙悟空变形的滑稽动作、铁扇公主吐扇的灵动双眸都是那么栩栩如生，即便用现在的眼光去

看，这部动画电影依旧十分出彩。

如今大家都在吐槽着国产动画片，殊不知在几十年前，中国动画片曾一度走在世界前列。从第一部动画片《舒振东华文打字机》到亚洲地区第一部长篇动画《铁扇公主》，万氏兄弟功不可没，他们为中国动画的发展立下了汗马功劳。

二、中国动画电影发展

1. 发端时期（20世纪 30 年代）

中国美术电影始于20年代初，"万氏兄弟"在上海拍摄了中国最早一批动画片《大闹画室》《铁扇公主》等。其中《铁扇公主》，在世界电影史上是名列《白雪公主》《小人国》和《木偶奇遇记》之后的第四部动画艺术片，标志着中国当时的动画水平接近世界的领先水平。由于战争和无人投资，美术电影在1942年后就中断了一段时间。

2. 发展时期（1949—1965）

20世纪50、60年代，中国的动画片迎来了第一个高潮，除了万氏兄弟投入了新中国的动画制作，一大批技术和艺术方面的人才也在这个时候涌现出来。到60年代已经每年都能制作十多部动画，其中1961—1964年制作的《大闹天宫》可说是当时国内动画的巅峰之作，人物、动作、画面、声效等都达到了当时世界的最高水平。随着剪纸动

◊ 《大闹天宫》海报

◊ 《骆驼献舞》海报

◊ 《小蝌蚪找妈妈》海报

画《猪八戒吃西瓜》、水墨动画《小蝌蚪找妈妈》、折纸动画《一棵白菜》等新动画形式影片的加入，中国的动画事业也达到了一个顶峰。

3."文化大革命"时期（1966—1977）

中国动画业受到"文化大革命"的影响，发展有限。具有写实主义和教育意义的动画，如《小号手》《小八路》等，被定位给小朋友看的充满教育意义和的课外教材，这种思想不仅延续下来了，还在大部分人心里深深地扎根。

4.恢复时期（1978—1998）

改革开放之后，中国动画制作进入繁荣时代，在1978—1989年，就制作了两百多部动画片，如《哪吒闹海》《天书奇谭》等优秀作品。电视动画在这个时候有了《葫芦兄弟》《黑猫警长》等作品，从整体上看，这是个比较平均的时代，既有少量全年龄的艺术片，又有大量给儿童看的主流教育动画片，制作手法基本沿袭万氏兄弟的流派。没有太多创新，也没有吸取外部世界的先进经验，而这一段的多产量恰恰造成了作品制作不够精细的局面。90年代初，中国开始引进一些国外精品动画，中国动画界开始了反思，这直接导致了之后的探索与尝试。

5.探索时期（1999至今）

国外动画的不断引进，中国动画意识到了不足，于是开始了各种探索与尝试。1999年中国制作的大型动画《宝莲灯》，就吸收了国外的制作方法与经验，结合中国的传统神话传说。大型长篇动画《西游记》也是尝试之一。

2004年，国家广播电视总局印发《关于发展我国影视

◊ 《宝莲灯》海报

◊ 《哪吒闹海》海报

◊ 《天书奇谭》海报

◊ 《葫芦兄弟》海报

动画产业的若干意见》，2006年，国务院办公厅转发财政部等部门《关于推动我国动漫产业发展若干意见》，如今诸多动漫产业基地、动漫教育研究基地和民营动漫企业破土而出，各地动漫节、动漫展鳞次栉比，地方政府更是不惜血本，大力扶持本地区动漫产业的发展，以期打造新的经济发展增长点。

目前，中国出产的动画片虽然量多，但真正质量高、受大众欢迎的少之又少。电视上播出的如《猪猪侠》《大耳朵图图》等动画片显然是面向低龄儿童观众群体的，过于的低龄化使得所播出的动画片大多只有五岁以下的儿童观看，受众群体窄小。而如今由于互联网等新媒体的兴起，网络动画逐渐步入人们视线。相比电视上播出的动画片，网络上的限制更少，可发挥空间更大，如《我叫MT》《十万个冷笑话》等作品走红网络，深受人们欢迎。网络动画少了许多束缚限制，题材更为广泛，台词也更贴近生活，更有甚者用起了时下所流行的网络用语，大大增强了其娱乐性，这些动画更多地面向于青少年、成年人的市场。

2015年7月10日上映的《西游记之大圣归来》着实让人眼前一亮。这部动画影片在题材的选择上选择了有着浓厚中国传统文化气息的《西游记》。以《西游记》为题材的动画、电影、电视剧很多，但《西游记之大圣归来》却仍能给人一种耳目一新的感觉。首先令人惊喜的是江流儿的形象，与人们印象中的刻板严谨的唐僧不同，他还是个天真无邪的"小屁孩"，有些调皮捣蛋、有些小聪明、还有着勇往直前的勇气。他缠着大圣抛出一个又一个无厘头

◇《西游记之大圣归来》海报

的问题,大圣不堪其扰给出的答案更是令人爆笑不止。片中大圣孙悟空的形象也是大有不同,既不是大闹天宫的泼猴,也不是一路降妖除魔的大师兄,更不是率领着众猴儿在花果山作乐的美猴王,而是一个在被佛祖镇压了五百年后带着一身伤痕与枷锁归来,欲意气风发却有心无力的大圣。

身为一个中国人心目中的超级英雄,孙悟空毫无疑问在人们心中是十分厉害的存在,他的嚣张,他的霸气,他的正气,都深深地印在人们脑海里。而《西游记之大圣归来》则打破了他华丽的外表,将他的无力与颓废展现在观众面前,再一步步的直到最后一刻才还原出人们心目中的超级英雄的形象,这是一个英雄归来的故事。除却江流儿和大圣,片中的猪八戒、土地公公等凭借其独特形象也收获了许多好评。《西游记之大圣归来》上映62天收获9.56亿票房,成为内地影史上票房最高的动画电影不是没有理由的。作为一部动画电影,受众范围却极其宽广,可以说男女老少都成为了它的"俘虏"。现今动画片内容空虚一味轻松搞笑或者一旦故事情节紧张起来就十分严肃的数不胜数。而该影片即使在紧张的氛围中仍能植入幽默、搞笑的元素,这是十分难能可贵的。《西游记之大圣归来》的成功告诉我们只要有优秀的有诚意的动画作品,观众必将捧场,然而如今国内这样的作品仍是屈指可数。

真正有中国元素的中国动画才能唤起国人的情结,才能让国人产生共鸣而得到归属感。国产动画欲提高其质

量，首先必须对动画市场对于动画作品的需求有一个正确的认识，在把握市场的同时对制作的动画作品进行提高，才能制作出高质优秀的原创动画作品。动画产业作为我国最具发展潜力的新兴产业之一，中国人自己的文化要靠自己来书写传承，相信在所有热爱动画的中国动画从业者的努力下，中国动画会成为中国的骄傲。

自2015年《西游记之大圣归来》令中国动画电影显露出"回春"的迹象。几年间，经过《大鱼海棠》（2016）、《大护法》（2017）、《白蛇：缘起》（2019）等动画电影的持续探索，至《哪吒之魔童降世》（下文简称《魔童降世》）问世，观众已经相信中国动画电影的"回春"不只是个别现象，而已呈万象更新的势头了。且《魔童降世》最后以彩蛋的形式提示，该片属于一个电影系列，这一系列将如"漫威宇宙"一样打造出中国的"封神宇宙"，更加让人期待中国动画电影硕果累累的那一天。

我们说中国动画电影"回"春，是想提醒人们，中国动画电影曾经有过春天——上海美术电影制片厂曾以《哪吒闹海》（1979）、《雪孩子》（1980）、《九色鹿》（1981）等一批脍炙人口的作品创下的辉煌。有趣的是，作为其中代表的《哪吒闹

◇《大鱼海棠》海报

◊《九色鹿》剧照

海》也是以哪吒为主角。透过《哪吒闹海》与《魔童降世》这两部同样以哪吒为主角、同样昭示了中国动画电影春天的作品,可以辨析出中国在不同历史阶段塑造象征性形象时的不同取向,进而审视中国动画电影"回春"轨迹中的突变,并反思这种突变的原因,及中国的自我指认在其中发生的变化。

《魔童降世》一次又一次地刷新国产动画电影的最高票房纪录,并在2019年10月8日以49.69亿元的成绩夺得国产动画电影的票房桂冠,更跻身中国影史票房总榜第二名,成为冠绝国产动画电影票房的一部神作。凭着一股激情、阳光又充满了与命运抗争的精神与气魄,《魔童降世》让观众对这一传统民间神话故事及人物形象建立了新

的认知；同时，影片中传递出的"不服输、不信命"的精神正能量也为《魔童降世》树立了良好的口碑。《魔童降世》跳出了国产动画电影生硬堆砌中国元素的怪圈，让我们真实地看到了国产动画电影的新希望，由此成为国产动画电影的里程碑，并为业界提供了可借鉴参考的成功之道。

《魔童降世》被人们称为"国漫之光"，它的成功象征着中国动画事业再一次的崛起，8月15日官方发表声明《魔童降世》延期上映至9月26日，并在北美、澳大利亚、新西兰等地区上映，中国动画电影开始走向世界。

第四节
美国、日本、中国动画电影比较

一、美国动画的特点

由于早期动画形象常借鉴卡通漫画，美国的动画片更多地被称作卡通片（一般认为卡通与动画既相同又有差别），有着漫画的幽默讽刺风格。其特点是：

（一）动感精妙的画面

美国动画片十分讲究画面的动感，不仅表现在画面动作连贯，与音乐配合默契，而且表现在每个形象的动作和表情都异常丰富。如《狮子王》中，小辛巴和叔权谈话时，眼神、表情、身体、尾巴都随着情感的变化而变化，甚至连口型都与声音配合得天衣无缝。

（二）幽默讽刺的风格

由于漫画的影响，多数美国动画片都不遗余力地把米老鼠幽默和讽刺进行到底，除了最经典的《米老鼠和唐老鸭》，即便是煽情的《美女与野兽》，也有令人忍俊不禁的细节。

（三）夸张离奇的想象

美国动画片想象能力之丰富令人惊叹。无论是情节、细节、画面还是人物形象，都极尽夸张，以至离奇。仅以人物形象为例，近些年出现了与传统审美大相径庭的一批丑星，如《钟楼驼侠》《怪物史莱克》《泰山》《圣诞夜惊魂》《僵尸新娘》等。这些动画影片中的形象，离奇古怪的外形已深入人心。

（四）成功的商业运作

美国人成功地实践了卡通领域的商业运作，迪士尼公司不仅在片子播出时收益，还通过图书、音像、玩具服装等相关产业赚钱，此外遍布世界的迪士尼频道（110多个）和主题公园（6个），也成为迪士尼产业链条的重要环节。当年《变形金刚》免费在中国电视上播映，似乎是一次赔本的买卖，而后续的玩具销售竟然在中国赚了50个亿。雄厚的资金保障，无疑为美国动画片的飞速发展提供了可能，这些经验值得我们深思。

此外，美国动画片不拘泥于儿童观众，而是把观众群定位得更广，真正做到了全民欣赏、老少皆宜。

二、日本动画片的特点

日本是20世纪70年代崛起的动画片大国。近年来，日本动画片不仅席卷亚洲，而且屡屡打入欧美市场，取得不凡的业绩。其鲜明的特征表现为：

（一）唯美的造型风格

日本动画片以俊男美女为看点：修长而凹凸有致的身材、黑润而闪烁的双眼、长发飘逸、时尚靓丽，这样的美女超乎想象；挺拔的身姿、俊朗的仪表、秀美的容颜、结实的肌肉，这样的俊男世间难觅。这种唯美的造型风格，倾倒了无数少男少女，成为日本动画片最大的卖点。从《聪明的一休》《花仙子》，到《圣斗士星矢》《风之谷》，都在延续着这一风格。

（二）强烈的画面冲击

为了造成视觉上的震撼效果，日本动画片充分调动电影语言，全方位变更镜头角度，加快场面切换速度，频繁移动背景，增添示意线，强化光影效果和音响效果，对观众的视觉神经进行猛烈冲击。如宫崎骏的巅峰之作《千与千寻》，在画面上呈现出真实的光影效果，细节上有着传神的韵味，加上每秒15幅以上原画的细腻程度，使作品在画面冲击力方面做得几近完美。这些都成为日本动画片吸引观众的重要原因。

（三）广阔的题材与丰富的思想内涵

日本动画片善于从现实生活中挖掘广阔的素材加以提炼，使主题思想得到深入挖掘，耐人寻味。如《千年女优》，主要角色只有三个人，故事情节却跨越了几个时

空，流畅的分镜将人类对信念的执著追求这一主题体现得淋漓尽致。从这个角度看，日本动画片比美国动画片思想内敛深沉得多。

（四）高效的运作模式

日本动画片的产量是惊人的，据统计，仅1960年到2001年的40余年时间，日本动画片总产量就达到2400余部，若将电视版的分集统计，数量将更为可观。如今日本动画产业已经形成了一体化的经营格局，年产值超过了钢铁业，成为六大支柱产业之一。

当然，日本动画片也存在着明显的缺憾，由于产量太多，虽有精品，也不乏粗制滥造之作（如画面中背景人物变化少），而且在内容上也有一些宣传暴力、色情的作品，对青少年的健康成长有负面影响。

三、中国动画的特点

中国动画电影，在20世纪中后期因独特的艺术风格与高超的艺术水平，而被誉为"中国学派"，有不少作品获得了国际大奖。其特点是：

（一）浓郁的民族特色

中国动画吸取了中华民族传统艺术丰富的营养，形成了独特的民族韵味，其中可以看到木偶戏、皮影戏、剪纸、年画、泥塑面塑、地方戏曲、民间故事等民族艺术的成分。如《大闹天宫》的色彩和音乐吸取了京剧的元素，《九色鹿》的造型含有敦煌壁画的风格，《人参娃娃》的画面融合了年画和剪纸艺术，《哪吒闹海》更是融合了民

间故事的丰富内涵,这些都使中国动画片以深厚的民族内涵征服了世界。

(二)非凡的艺术独创性

　　老一辈电影人以非凡的想象力和创造力,开创了中国动画片独特的领域。其中,水墨动画片《小蝌蚪找妈妈》《牧笛》《山水情》吸收了国画大师的艺术精华,颠覆了动画片的造型传统,令世界为之震惊。剪纸动画片借鉴了民间剪纸工艺,使中国的剪纸片完全不同于世界各国,折纸片更是绝无仅有的独创。

(三)明确的教育目标

　　中国的动画片长期以来的观众定位是儿童,因此强调儿童情趣,寓教于乐,尤其适合幼儿欣赏。教育功能在其中得到了充分的发挥,如《雪孩子》宣扬了助人为乐勇于牺牲的精神,《没头脑和不高兴》善意地讽刺了有些儿童身上的粗心和任性的毛病,《三个和尚》揭示了团结协作的意义,《阿凡提的故事》宣传了惩恶扬善的主题。虽然动画片的教育功能在任何国家都没有忽视,但比较起来,中国的动画片体现得尤为鲜明。

　　时代的发展并没有让中国动画电影随之进步,人才的紧缺、制作手段的落后、市场运作的不成熟等原因导致中国动画片,无论在数量、质量、影响力等方面,都远远落后于时代的步伐。能否重塑辉煌,未来之路,任重而道远。

第五节
伊朗儿童电影概述

在儿童电影界,有一股独特的力量,叫做"伊朗儿童电影"。20世纪80年代末、90年代初,这股独特的力量在国际影坛异军突起,以多部高质量的经典儿童电影享誉国际,让"伊朗儿童电影"这个独特的类型深入人心。

伊朗是个经历了各种磨难的国家,伊朗电影的发展也几经曲折,因为其严格的电影审查制度和特定的社会环境,创作者们把视角转向儿童电影,借由儿童的眼睛,拍摄出一系列深刻感人的优秀作品。并以其独树一帜的风格、主题、内容为世界带来了一股有别于"好莱坞式"的东方清新风格的儿童电影。

伊朗儿童电影总是讲述小事件、小人物,却能给人心灵以巨大的震撼,它们能勾起心灵深处的痛感,也重视湮没的美丽,就好像平凡的人也会创造出不平凡的故事、小人物也有大力量一样。伊朗儿童电影以近乎手工作坊式的简易制作,以质朴、温暖又充满哲理的影像风格,以友谊、宽容、和睦这些久违的主题,重新拨动我们的心弦。

在伊斯兰国家,女性处于社会的最底层,她们被笼罩在宗教、男权、道德等种种重压下,甚至被剥夺了抛头露面的机会。而伊朗儿童电影,虽然围绕着孩子的世界,却讲述着大人世界的故事。虽然受到种种束缚,而对于女童来说,束缚相对少一点儿,这也就是我们经常能在电影中看到小女孩的原因。她们虽然不如成年女性表演得深刻复杂,但正是她们表现出来的自然、纯真、善良,表现出了本

真的伊朗女性特点。伊朗儿童电影,没有复杂的故事情节,没有绚丽的画面构成,而是娓娓道来,让人意犹未尽。

由于严苛的宗教信仰和缜密的审查制度,对电影创作主题和题材有很多限制,于是许多伊朗电影导演将镜头转向纯真无邪的孩子,意外地开辟出一片独特的儿童电影领域。伊朗电影导演就是本着"用最简单的方式拍电影"的信念,拍出了一批充满童真童趣的作品,如《白气球》《天堂的颜色》《何处是我们的家》等。

《白气球》讲述小女孩纳西亚的新年愿望,是能拥有一条漂亮的金鱼,但因为家境贫寒,妈妈拒绝了她。哥哥帮忙说服了妈妈,纳西亚拿着钱兴冲冲地去买金鱼,事情在此突然发生了转变。实现愿望的过程困困重重,一波三折。成年的我们在生活中,总会下意识地把世界想得太复杂,而白气球为我们展示了一个简单、纯粹的世界。电影中充满了"反转",让电影增添了几分温情,也不禁让人反思:我们为何会把世界想得这么复杂。小女孩纯真自然、恰如其分的表演,也令人印象深刻。

《天堂的颜色》是一部关于盲童的电影。八岁的墨曼是盲人学校里最用功的孩子,然而,他的父亲却为了再娶,决定甩掉他这个拖油瓶。父亲先把墨曼从盲人学校接回家,在家乡,墨曼从奶奶与两个妹妹那里,得到真挚的爱,感受到了秀美风

◇《白气球》剧照

◇《天堂的颜色》海报

◇《何处是我们的家》海报

景里所藏的快乐,快乐总是暂时的,他接着就被父亲连拖带拽送到了一个盲人木匠处当学徒。墨曼用听觉和触觉为自己构筑了一个天堂的世界,电影也透过盲童对世界的感知,叙述了亲情与现实的冲突。同时通过对盲童父亲的深入刻画,让我们看到现实的无奈和人性的回归。另外,影片唯美的画面和孩子澄澈的心一样赏心悦目。

《何处是我们的家》,通过孩子的视角,看到了成人世界的贫穷、衰老与挣扎。所以,影片最后,夹在作业本中的那朵小花,就像小男孩诚挚的友谊一样,令人惊艳动容。在伊朗的一所偏僻山村小学里,穆罕德屡次没有完成家庭作业,面临被开除的危险。放学后,小男孩阿穆德发现是自己把同桌穆罕德的作业本带回了家。为了把作业本还给同桌,他只能孤身前往对面大山里的村落去寻找同桌。然而,由于不认识同桌的家,所以他处处碰壁,遭遇到了无法想象的艰难险阻。影片虽然讲述的就是一个还作业本的故事,好像是一件不足挂齿的小事,却令人看到了孩子之间弥足珍贵的纯真与友谊。返璞归真,平实自然。《何处是我们的家》也是阿巴斯第一部引起世界关注的作品。老木匠对墨曼诉说他对侄儿的想念,隐隐透露出他的孤独,阿巴斯专门为证实他的

孤独,还"请"出了一个买苹果的小角色,这个小角色引出老人无子无孙的信息。与这个信息同步的还有木门年复一年的使用,他们说:"铁门也许可以用一世,但他们不知一世有多长。"因此,将这部儿童电影变得深远,童心成了负载思想的外壳。

20世纪90年代是伊朗电影大爆发的时代。随着伊朗经济的迅速发展,大众对精神文化生活的追求逐步提升,借着自己独特的民族风情和蕴藏的人文意识,伊朗电影获得了巨大发展,最重要的作品就是1999年蕴含人文特色的《小鞋子》,是把西方电影意识和自己的民族传统结合的典范。

《小鞋子》的另一个名称是《天堂的孩子》,是由马基德·马基迪执导的剧情电影,讲述的是一对兄妹与一双小鞋子的故事,蕴含着丰富的人文关怀精神,包含了信仰、宽容和爱,人与人之间和睦相处的民族性格,展现了贫穷生活与单纯快乐之间的关系。在《小鞋子》获得成功之后,伊朗电影冲击国际市场,并逐步站稳脚跟。

《小鞋子》的导演马基德·马基迪,因为出身于平民家庭,能够体会人间的疾苦,所以知道穷人的艰辛。但是我们惊奇地发现,尽管生活那么艰难,但是电影中全部是好人。这部表现孩子单纯善良的影片,深深刺激我们的却是贫穷这两个字。贫富悬殊存在于世界各地,总是那么令人唏嘘不已。贫穷对于孩子来说只是物资的匮乏,对于成人的影响更多的是,来源于精神层面的自卑甚至自暴自弃,这种自卑随着孩子心智的一天天成长,最终会在心底留下深深的烙印。

◊《小鞋子》剧照

　　纵观伊朗儿童电影，我们发现它有很多与众不同的地方。大多较为关注现实，缺少高科技技术手段，具有浓郁的民族和地域风格。最特别也最区别于其他国家电影的就是，题材多以儿童为主，形成了模式化风格。主题深刻，风格质朴，突破了一般儿童片的范畴，展现的不仅是儿童世界，更是对成人世界的折射。

　　儿童电影在伊朗盛行这一现象，具有深刻的社会、文化背景。首先，伊朗近代社会政治、经济的发展对社会文化氛围、电影政策产生了广泛的影响，使得儿童题材的电影以明显的优势发展起来。其次，诗歌、宗教话语和民族传统的源远流长，也与儿童题材电影的盛行有着内在的联系。它们几乎都是通过儿童的眼光来看成人世界，以此间接表达作者的心理意图。这种特殊的功能使得它们成为一种儿童视角话语，并且通过一个个相似风格文本的重复性阐释来传达创作者的思想感知和情感宣泄。

　　伊朗儿童电影始终将目光投注在生活在社会底层的

普通人身上，通过简单的故事情节，展现底层儿童的生存状态，并报以人性的关怀，温情地呈现出孩子们在困境中的坚强和欢乐、梦想和追求。故事是那么真实，就像在你我身上都发生过；感情是那么细腻，每一次感动都刻骨铭心；没有任何说教，却能引人深思。这就是经典不断、感动无数人的伊朗儿童电影。

思考练习

1. 简述美国迪士尼动画电影的地位与影响。
2. 简述日本优秀动画电影的内容与特点。
3. 列出中国动画电影发展历史进程图表。
4. 简述伊朗儿童电影的思想内涵与艺术特征。

第二章
动画儿童电影鉴赏

本章课程资源

第一节
致敬经典
——以《狮子王》为例

一、影片档案

中文名:狮子王
外文名:The Lion King
上映时间:1994年6月15日(美国),1995年07月15日(中国大陆)
导演:罗杰·艾勒斯、罗伯·明可夫
配音:马修·布罗德里克,詹姆斯·厄尔·琼斯、杰瑞米·艾恩斯、内森·连恩、莫伊拉·凯利、埃林·萨贝拉、罗温·艾金森、罗伯特·吉尔劳姆
制片地:美国
类型:冒险、动画、剧情

获奖情况:
1995年　第67届奥斯卡金像奖喜剧类最佳影片、最佳原创歌曲、最佳配乐;
　　　　第52届金球奖 最佳原创歌曲、最佳电影配乐;
　　　　第22届动画安妮奖 最佳动画长片、最佳编剧、最佳配音成就、最佳个人成就奖提名;
2004年　第30届美国电影电视土星奖最佳经典影片DVD

二、剧情简介

"荣耀之地"的国王狮子木法沙迎来了儿子辛巴的诞生,它努力想把辛巴培养成接班人,却不知弟弟刀疤暗中觊觎国王的宝座。刀疤设计害死了木法沙,还让小辛巴以为是自己导致父亲意外身亡,逼迫它远走他乡。深感内疚的辛巴在对前途深感绝望之际,偶遇了小伙伴狐獴丁满和疣猪彭彭。它们告诉它要学会抛弃过去,及时行乐。然而,成年后的辛巴与青梅竹马的母狮娜娜重逢后,再一次认识到了自己背负的责任。经过一番思想上的挣扎后,它决定重返家乡,坦然面对过去,夺回国王之位。小狮子王辛巴在朋友们的陪伴下,经历了最光荣的时刻,遭遇了最艰难的挑战,终于成长为森林之王。

1994年版的《狮子王》,由美国华特·迪士尼影片公司出品,被视作动画界的无冕之王,迪士尼动画电影的巅峰。在如此优秀的动画电影背后,是迪士尼制作人员的严谨付出。在拍摄1994版的《狮子王》时,制作人员"请"来了活的狮子和幼仔。制片人唐·翰曾谈到:"我认为,这对于动画师来说真的是革命性的,因为现在突然之间,她们不用再靠想象去作画,她们可以坐在这些猫面前,感受这些动物的大小、热量和力量,这就有了很大的不同。"

2019年7月12日,以1994年上映的动画版为基础,依靠CG特效的新

版《狮子王》上映。相比于动画版夸张的表情和拟人化的造型，完全采用纪录片的真实动物形态和动作，所以被称为"真狮版"。虽然故事情节基本相同，但让你仿佛置身于真实的非洲草原；虽然在剧情上几乎还原了1994年版，但让你仿佛进入了配音版的动物世界。

尽管有了1994年版的基础与经验，拍摄新版《狮子王》也是一个不小的挑战。导演乔恩·费儒借用他在《奇幻森林》中的经验——使用真人儿童演员，并利用尖端技术和在洛杉矶摄影棚的绿幕片场制作丛林和动物。没有任何配音演员出镜，迪士尼搭建了一个舞台，让配音演员得以沉浸，代入到自己的角色里。

此外，主创团队在非洲进行了为期六个月的动物观赏之旅。正是这场旅行，让真狮版《狮子王》得以诞生。乔恩表示："在和迪士尼洽谈该片合作前，我去非洲进行了一次长达六个月的野外旅行。我还记得有一只疣猪一路跑在我们的车旁，当时团里一名旅友就唱起了《Hakuna Matata》。接着我们又看到站在岩石上的狮群，大家都说：'快看，这不是《狮子王》吗！'这个故事实在是深入人心，大家都耳熟能详。无论是音乐、电视节目、喜剧表演甚至是绘画创作，都频频对《狮子王》致敬。《狮子王》已经成为我们文化的一部分，我有了强烈的创作冲动，希望用不同的媒介重新讲述这个经典故事，将它继续发扬光大。"主创人员还观看了众多非洲野生动物迁徙的纪录片，受邀前往迪士尼动物王国，对本片角色进行研究，

包括狮子、鬣狗、疣猪等动物，以掌握它们的真实行为和生活习性。

2017年初，主创人员踏上了为期两周的肯尼亚探索之旅，亲自观察《狮子王》影片中的重要场景——荣耀大地上的自然环境和野生动物。在"荣耀王国"的旅程里，他们游历了从北到南的所有区域，辗转了五处住所，动用了三部直升机，六辆狩猎越野车，使用了重量超过2200磅的摄影器材，拍摄了超过12.3TB的照片。

作为一部经典之作的复刻，乔恩表示："《狮子王》的故事广受喜爱，迪士尼出品的原版动画电影和百老汇音乐剧都大获成功。我深知自己责任重大，一定要精益求精，千万不能搞砸。我希望在忠于经典的同时，用最惊艳的技术为故事注入全新生命力。""我一开始就知道，新片与原版影片一脉相承，这个传承极为意义重大。故事素材有着丰厚的文化传统，人物原型和角色矛盾可以追溯至莎士比亚的《哈姆雷特》甚至更早的文艺作品。背叛、成长、死亡与重生——生命的循环，这是世界各地所有神话传说的基础。在此基础上，我们还用到了极富感染力的情绪渲染，比如采风自非洲大陆的音乐，还有埃尔顿·约翰和汉斯·季默合作创作的歌曲。"

这是一部合家欢影片，也是一部冒险类型片。无论在哪个时代，无论是哪种形式，《狮子王》注定会成为最灿烂的一颗星，不因岁月的流逝而黯淡。

◇ 不同版本《狮子王》海报

三、影片鉴赏

1. 王子复仇主题

《狮子王》的剧本经过多次打磨,最后定位为《哈姆雷特》的改编,所以无论在哪版《狮子王》中,你都能看见《哈姆雷特》影子,有人称其为"动物世界版的王子复仇记"。

《哈姆雷特》的主题是复仇——王子哈姆雷特接到了父亲死讯,奔丧时叔父继位,但父亲的亡魂告诉哈姆雷特:自己是被叔父所杀,希望哈姆雷特报仇雪恨。迪士尼的《狮子王》保留了莎翁剧的部分脉络,调整了最后阴郁的结局——"全员阵亡,无一幸免",变成了我们所看见的"王子复仇记"。

虽然《狮子王》和《哈姆雷特》基本线索相同,王子为父报仇,从篡位者手中夺回国家,但两位王子的形象却截然不同。哈姆雷特犹豫、忧郁,是一位悲观的矛盾主义者,而辛巴却拥有着乐观的心态,大部分时间里都信奉着"Hakuna Matata"(无须忧虑),两位王子的性格昭示着他们不同的命运。

2. 木法沙之死

为了谋权篡位,刀疤诱骗辛巴和木法沙驱赶兽群,使得辛巴处于危难之中。木法沙救子心切,但被刀疤暗算,最后惨死于峡谷中。

新版《狮子王》也同样精彩。辛巴在安静的峡谷里练习嚎叫,声音在峡谷里一层层回响,突然峡谷里冒出了无数的角马,辛巴在兽群的铁蹄下慌不择路地逃窜。木法沙冒死相救,好不容易救下了辛巴,木法沙在岩石上攀爬,却被顶端的刀疤所伤,坠下了峡谷。

木法沙代表着荣耀国的光明、美好、希望,更重要的是,他是辛巴的安全感所在,他本身更有"家"的象征。但这样美好的存在,却惨死在谷底,如此巨大的落差,自然让人觉得虐心。在新版的《狮子王》中,辛巴带着哭腔的祈求,让悲剧色彩更加浓厚。从木法沙死去,到魂灵的出现,一切都是动物版的《哈姆雷特》,这也是电影让人难以忘怀的地方。

3.旧版与新版比较

2019新版《狮子王》,比1994年旧版多了29分钟。在情节不变、角色不变、场景不变的情况下,这29分钟花在了角色塑造、深化场景和衔接剧情上。

与旧版相比,新版强化了"身份认同"。在旧版里,木法沙魂灵消失后,辛巴与拉飞奇(狒狒)有段对话,大意就是"不要逃避过去""从过去受到伤害,也能从伤害里学到教训""改变是好事"等。在新版中,则由木法沙和丁满、彭彭这些"导师"角色指引。辛巴对于自我的追寻,在与父亲魂灵的对话中,理解了自己真正的身

◇ 《狮子王》电影布景

份,从一个无忧无虑的狮子成为了荣耀国的王,辛巴拾起了自己的尊严和责任,以及埋藏已久的勇气。

在旧版《狮子王》中,只有辛巴有完整的"人物弧光"。所谓"人物弧光",是指角色在故事中产生的正面或反面的变化。辛巴从一开始迫不及待想成为狮子王,到自我放逐不愿成为狮子王,再到重拾勇气责任夺回王位,这就是角色的"人物弧光"。在新版《狮子王》中,多出来的场景和对话,不仅丰富了辛巴的形象,更使其他配角和反派的形象变得更加丰满立体。

在旧版《狮子王》中,辛巴直接去找刀疤,刀疤故意泄露象冢的神秘,诱骗辛巴到象冢,差点被鬣狗吃掉。在新版中则增加了一场戏:辛巴抓一只天牛失败,刀疤看到后告诉他,狩猎要在下风处。辛巴嘴硬地表示,他知道怎么狩猎,然后刀疤故意透露象冢的神秘。不仅展示了辛巴的自负轻率,同时也展示了刀疤的阴险毒辣。刀疤从辛巴的话中,看透了辛巴性格,找到了可乘之机,合理地引出后文——字字句句都让辛巴不要去象冢,却字字句句都在怂恿它去。这就是优秀角色的塑造方法——"展示",而不是用台词或者旁白告诉你"辛巴自负、刀疤阴险",而是用事实让你自己得出结论。

在这多出来的29分钟里,我们还可以多次看到这样的运用。新版增加了两场戏:一是长大后的辛巴和彭彭、丁满一起唱享乐之歌

《Hakuna Matata》；二是羚羊在吃草，辛巴扑蝴蝶的场景。仅仅靠这两场戏，长大后的辛巴就活生生展示出来了，为他在责任与享乐之间艰难抉择做好了铺垫，呼应了他在拉菲奇的指引下艰难探询"我是谁"，增加了他寻找自我重拾勇气的人物深度。

在新版《狮子王》里，对"生生不息"这个概念进行了印证。借助木法沙之口强调了"循环人生"的生活观：万事万物皆在巨大的循环里，一人的所作所为会影响着循环。因此木法沙的教导里，都充斥着"责任""利他"，以及"勇气"。比如辛巴的毛发"历险"，经历了长途跋涉，落到了拉飞奇手中，成为电影尾声的开端，印证了"循环"的概念。片尾和片头如出一辙，都是荣耀岩上被高高举起的小狮子，以一个完美的循环落幕。

彭彭和丁满的出现是悲剧的转折点，他们为故事带来了温暖色调，也给辛巴带来了新的人生观——"单线人生"。人生是一条直线，有始有终。处世哲学是"Hakuna Matata"——过去的事情已经发生，所以当下无需介怀。相比于旧版，新版诠释了与"循环人生"相对的人生观，虽然"单线人生"奉行"无需担忧"，但却是享乐、利己与逃避。辛巴借着"无需担忧"，逃避了过去，逃避了自己，最后与父亲魂灵的对话，才得以找回丢失的自己。最后丁满和彭彭也被辛巴感染，坦言自己的"单线人生"，稍微为朋友弯曲了一点。

◇ 新旧《狮子王》剧照

第二节 童心无畏
——以《千与千寻》为例

一、影片档案

中文名：千与千寻
外文名：千と千尋の神隠し
上映时间：2001年7月20日（日本）
导演：宫崎骏
编剧：宫崎骏
配音：柊瑠美、入野自由、中村彰男、夏木真理
制片地：日本
类型：剧情 动画 奇幻

获奖情况：
2001年 第52届柏林电影节金熊奖；
　　　　第75届奥斯卡最佳动画长片

二、剧情简介

10岁的少女千寻与父母一起从都市搬家到了乡下。没想到在搬家的途中，一家人发生了意外。在郊外的小路上不慎进入了神秘的隧道——他们去到了另外一个诡异世界——一个中世纪的小镇。远处飘来食物的香味，爸爸妈妈大快朵颐，孰料之后变成了猪！这时小镇上渐渐来了许多样子古怪、半透明的人。他们进入了汤屋老板魔女控制的奇特世界——在那里不劳动的人将会被变成动物。

千寻仓皇逃出，一个叫小白的人救了她，喂了她阻止身体消失的药，并且告诉她怎样去找锅炉爷爷以及汤婆婆，而且必须获得一份工作才能不被魔法变成别的东西。千寻在小白的帮助下幸运地获得了一份在浴池打杂的工作。渐渐她不再被那些怪模怪样的人吓倒，并从小玲那儿知道了小白是凶恶的汤婆婆的弟子。

一次，千寻发现小白被一群白色飞舞的纸人打伤，为了救受伤的小白，她用河神送给她的药丸驱出了小白身体内的封印以及守封印的小妖精，但小白还是没有醒过来。在经历了很多事情之后，最后救出了爸爸妈妈，同时也拯救了白龙。

《千与千寻》大概就是侯孝贤所说的理想中的电影"平易，非常简单，所有人都能看，但是看得深的人可以看得很深，非常深邃"。

就是一部可以简单，亦可深邃的电影。

《千与千寻》更像是一出日本版的《爱丽丝梦游仙境》。

《千与千寻》的深邃在于宫崎骏在其中细腻的情感表达，光是主线剧情之外的诸多细节，就足以拍成具备完整剧情的衍生电影。

2001年，《千与千寻》在第52届柏林电影节上荣获金熊奖，成为电影史上第一部获得国际电影节最佳电影奖的动画作品。这既是对动画的肯定，也是对宫崎骏久以来作品中蕴含着的对于人类生命终极关怀的创作核心的肯定。

三、影片鉴赏

1.宫崎骏与日本动画

提起日本动画，宫崎骏自始至终都是一座不可绕过的高山，自从1985年联合高田勋和铃木敏夫两位搭档成立"吉卜力动画工作室"之后，在接下来的30多年时间里，创造了无数的经典动画——《天空之城》《龙猫》《幽灵公主》《哈尔的移动城堡》等。

吉卜力工作室（Ghibli），是一家日本动画工作室。成立于1985年中旬，原附属于德间书店，位于日本东京都近郊的小金井市，目前约有300名员工，由导演宫崎骏以及他的同事高w 勋、铃木敏夫等

一起统筹，作曲家久石让也为吉卜力工作室的许多作品制作过电影音乐。工作室标识为其代表作品《龙猫》。

吉卜力工作室创作的动画多半都是关注反战与环保，反思人与自然、人与社会、人与人之间的关系，探讨现代人的生存状态和困境，试图向陷入精神困境中的人们传递希望和美好。不仅满足了孩子们的需求，更是让成年人坠入他的奇幻世界中，其作品蕴含的人文思想独树一帜。

宫崎骏作品的最大特点就是老少皆宜，即便是《千与千寻》这样的影片，充满了隐喻、象征和如梦如幻却又真实的场景，不同成长经历的人依然可以看懂。小孩子会被影片中光怪陆离的神灵世界所吸引，成年人则惊叹其中每一个画面，每一个细节的衍生意义。

在宫崎骏的作品中，《风之谷》《天空之城》《幽灵公主》直接将时空设定于奇幻世界，而《龙猫》《魔女宅急便》《红猪》等，都是将奇幻融入现实世界中。只有《千与千寻》是个例外，将神灵世界同现实世界放置于同一时空内，同时融合了日本泡沫经济下的社会现实，日本传统文化和神话于一体，以此证明神间与人间并无二致。这些丰富的内容导致多年来，依然不断会有影评人对这部电影重新进行解构。从对日本年轻一代的警示，到无脸男反映出现代人的孤独，甚至也有将本片解读为一部职场生存指南，大概都是源自这些多如枝叶

般的细节所带来的影响。

2.关于成长的故事

抛开多种多样的解读方式，《千与千寻》只有一个主题，就是关于成长。与此前宫崎骏作品中的纯真少女不太一样的是，10岁的千寻的确不像一个能够决定剧情走向的主角。她不够聪慧，也不够漂亮。她瘦弱、胆小、内向、爱哭，并没有什么过人之处。前一刻，还在目睹了父母因贪吃而变成猪的她，在下一秒就不得不鼓起勇气接受现实，发现这一切不是梦境。突然失去了父母的庇护，面对一个完全陌生的世界，面对汤婆婆的百般刁难，甚至是被夺去了名字，千寻的成长几乎是一瞬间完成的，对于一个10岁少女来说，这样的成长并不容易。

在宫崎骏的作品中，成年人大多是不可靠的，不值得信任的，是战争和罪恶的主要来源。所以，在宫崎骏作品中，大部分主角都是少男少女，用孩子的纯真和善良来对抗成人世界的灰暗。长大的定义包含了很多内容，但并不意味着长大就一定要失去什么。千寻在油屋的成长离不开她的纯真和善良，这是她在这个世界生存下去的唯一武器。当所有人都退缩时，千寻勇敢地帮助河神洗去了污泥，得到了药丸和汤婆婆的另眼相看。当所有人都追捧金主无脸男时，千寻并不想要金子，她只想回家。当帮助过她的小白遭遇困境之时，她选择为朋友挺身而出，前往沼之底，找钱婆婆道歉。

那趟没有归程的海上小火车，是宫崎骏认定全片的高潮之处，灵感来自日本国民级儿童文学家宫泽贤治的《银河铁道之夜》，讲述一个小男孩与朋友坐上银河铁道列车，周游银河上的星座，车上人来人往。这个童话故事结局很悲伤，实际上小男孩的朋友已经死了，他只是被选中上车，送朋友最后一程。在这一段落中，没有多少对白，伴随着久石让《6番目の駅》的是窗外的景色和千寻坚毅的脸。宫崎骏用直白的镜头语言去表达情感，成长就像这段没有归程的火车，注定充满哀愁与无奈，却又无法回头。

　　千寻抱着小白在天上飞的那段，更像是全片的点题之处，就像白龙告诉千寻，不要忘记自己的名字。当千寻回想起小白的名字琥珀川时，龙鳞突然飞掉，两个人在空中盘旋，小白也想起了自己的真正名字——赈早见琥珀主。在《千与千寻》中，名字是小白找回自我的方法，也是千寻回家的钥匙，这是他们回到最初世界的唯一方式。

　　这是一部不仅献给孩子，更是献给大人的寓言童话。主人公千寻看似平凡的外表下，她的纯真与勇敢，不仅成为其面对神怪世界的利器，也无时无刻不触动着观众对成长的共鸣。宫崎骏用动画寓言现实的光影之梦卓尔不凡。

　　《千与千寻》是宫崎骏思想转变的一个新的体现。一部好的电影从来不会去说教，而是让人去思考，《千与千寻》最为成功的就在

于，仅仅用一部电影的时长，就完美诠释了如何面对自我，如何面对成长，如何面对社会等一系列复杂辩证的问题。例如，为什么千寻的父母会变成猪？因为贪婪；为什么千寻能感化一个又一个怪物？因为真诚；为什么名字成为一直强调的所在？因为我们每个人都不该在纸醉金迷中迷失自我。这部电影的每一个点，都巧妙关联了真实社会的隐喻，这种极其丰富的层次感，正是宫崎骏的大成之笔。

《千与千寻》揭示的残酷真相：千万别丢失自我，否则你就变成猪。影片用童话的方式，揭露了成人世界的残酷真相，我们都是孤独的无脸怪，为了摆脱寂寞去迎合讨好其他人，却渐渐丢失了自己。

导演想告诉我们，唯有爱能克服一切困难。影片的升华在于找回自己，完成自我救赎。人生总有一些路要自己走，这是成长的过程。人生就像一班列车，路途上会有很多站，很难有人可以自始至终陪着走完。白龙和千寻还会再见吗？很多人说了再见便再没见过，就像小白与千寻分离时说的，我只能陪你到这里了，剩下的路需要你自己走，一直向前走不要回头。

经过这次探险之旅，千寻内心变得强大，她再也不是当初那个胆小懦弱的小女孩，她变得勇敢，完成了一次成长的蜕变。生活就是一场修行，而我们只能勇往直前，保持初心，活成自己喜欢的样子！只要梳理出《千与千寻》的主要故事，就会发现它的叙事逻辑与经典的

叙事模式基本一致。

《千与千寻》是一部关注现实的神话寓言，宫崎骏运用经典的叙事方式，熟悉整个故事的模式结构，最大限度地提高观众的认知度，在没有任何障碍的情况下，快速进入影片规定的背景。导演宫崎骏用深刻的人物经验，来展现社会生活中的精神矛盾，自我救赎的新看法和反思。可以说，《千与千寻》是近年来宫崎骏的思想转变的新体现。

先不谈深层次的电影主题，即使只是讲述一个女孩的冒险，仍然是如此令人震惊。宫崎骏希望所有观看这部电影的女孩，都能像《千与千寻》里的少女一样朝气蓬勃，这部影片适合每一位即将踏上人生之路的女孩，告诉她们如何获得勇气，如何在挫折中坚持拼搏，这是每个人的必修课。宫崎骏通过这部电影传达了一个深沉理念：这个世界充满了诱惑和陷阱，一不小心就会陷入欲望的深渊不能自拔。

《千与千寻》不像好莱坞和欧洲的动画作品，通常以角色的动作和夸张的情节吸引观众，宫崎骏的动画不以儿童的兴趣点为主，尽管故事中的主角主要是儿童，但每部电影的开始和结尾，有一种与童话完全不同的庄严感和使命感。《千与千寻》不仅仅是为了十岁的女孩而拍摄，这是宫崎君对整个人类社会心中美好愿景的个人写照，因而令人印象深刻。观众可以在电影中看到富有趣味的导演内心世界的写照，并且在这部电影中，导演宫崎骏一贯坚持的尊重每个人自我存在

和认知的思想再次得到强调，并且他对未来人类生存的意义有着比以前更清晰的答案。

值得一提的是，《千与千寻》的作曲家日本音乐大师久石让，长期以来一直与宫崎骏进行动画作品的合作，宫崎骏大部分的电影音乐都是由久石让写的。可以说，久石让是宫崎骏动画音乐的代言人。而他在《千与千寻》中的配乐，几乎代表了动画音乐的最高水平，极简的音乐风格使得电影充满了想象力和趣味性。久石让的音乐始终能够将观众带入由导演创作的神话世界，虽然该部作品音乐风格与之前略有不同，但却再次做到了完美的搭配，起到了推动情绪的关键作用。可以说，在这部电影中，久石让的音乐最大限度地抓住了电影的需求，既充分发挥了自己的风格，又实现了导演风格和乐者风格的协调统一。

宫崎骏勾勒的世界有着湛蓝的天空、近似透明的云朵、清澈的水流、鲜艳多彩的花朵、红绿相间的阁楼、绚烂缤纷的灯光，也有着可爱又善良的女孩男孩、相貌各异且性格多样的角色形象，更有着始终不变的人性的纯真、正义、善良与爱。绚丽的色彩与精致的线条，描绘出一个充满想象力的世界；优美动听的音乐与淳朴自然的台词，交织出一个富有童话色彩的故事；纯真童心与朴实爱意的融合，汇聚成一部温暖美好的电影。

我的名字是"赈早见琥珀主"

好棒的名字 像神明一样

纵观这部动画电影，宫崎骏在《千与千寻》中不仅赋予了故事强大的想象力，并且对于画面色彩的渲染也极其到位，丰富的电影语言运用恰到好处地使主题得到了升华。在电影中，导演在拿捏镜头与镜头之间的艺术过渡是巧妙的，实现了东方文化魅力与西方装饰艺术完美结合，更重要的是，宫崎骏将故事背后所蕴含的对于人类自身纯真与勇气的反思与探讨，给以观影者巨大的内心冲击和思考，可以说，《千与千寻》作为宫崎骏职业生涯中的一部经典作品，纵使放到世界影坛上，也是一部不可多得的动画长片佳作。

第三节
命运反抗
——以《哪吒之魔童降世》为例

一、影片档案

中文名：哪吒之魔童降世
外文名：NE ZHA
上映时间：2019-07-26
导演：杨宇（饺子）
配音：吕艳婷、囧森瑟夫、瀚墨、陈浩等配音
制片地：中国大陆
类型：剧情 家庭

获奖情况：
第16届中国动漫金龙奖最佳动画长片奖金奖、最佳动画、导演奖、最佳动画编剧奖、最佳动画配音奖、金竹奖 年度大奖；
澳大利亚电影与电视艺术学院奖 最佳亚洲电影提名；
第32届东京国际电影节金鹤奖 最佳作品；
第92届奥斯卡 最佳国际影片入围；
首届"光影中国"电影荣誉盛典 推介委员会特别荣誉推介电影

二、剧情简介

　　《哪吒之魔童降世》是由杨宇（饺子）执导、编剧的动画电影，历时四年打造，2019 年暑期档上映，改编自中国神话故事《封神演义》，讲述了作为魔丸降世的哪吒，虽"生而为魔"但却"逆天改命"的故事。

　　哪吒是中国神话传说中的英雄人物，他的身上承载着儿童、英雄双重身份特征，人物性格活泼、可爱、正义、勇敢，是一个十分有魅力的角色形象。哪吒故事主要源自古代神魔小说《封神演义》中的第十二章和《西游记》中的少量描述。《封神演义》中描述重生后的哪吒："面如傅粉，唇似涂朱，眼运精光，身长一丈六尺。"《西游记》中也提到："佛慧眼一看，知是哪吒之魂，即将碧藕为骨，荷叶为衣，念动起死回生真言，哪吒遂得了性命。"这些都成为哪吒故事改编成影视动画的素材和形象来源。

三、影片鉴赏

1.影片的精神内核

《哪吒之魔童降世》是以自我抗争为基础,大胆突破原著窠臼,消解极端的父权反抗,以抗争命运的不公为底色,着力宣扬"我命由我不由天"的精神主旨。以哪吒与命运的斗争对话当代人的生活经验,实现了在主题层面的时代创新,顺畅地走进了当代人的内心世界,触摸其内心深处的柔软,引发他们的精神共鸣。

《哪吒之魔童降世》以"命运"为主题,最后升华到"爱"这一层面。这部电影塑造的哪吒,是一个爱惹祸、性格乖张、带有戾气的哪吒,生而为魔却逆天改命。面对命运的不公,却不服输顽强抗争,使得观众产生了共鸣。

敖丙身为本片的另一主角,塑造也是非常成功的。从哪吒出生的那刻起,就被世人判定为魔童,会带来不幸和灾难,不管它做了什么,都会被人指责。而敖丙却不一样,敖丙虽是妖族,却十分成熟稳重,为人们斩妖除魔,他也十分重情义,在哪吒遭到天劫时,魔丸与灵珠的合体,使得哪吒逃过一劫。有着不同命运的两个人,身上都有着不信命,想要逆天改命的精神。

在影片的最后,哪吒挣脱了乾坤圈的束缚,却没有让乾坤圈松

◊ 2019年《哪吒之魔童降世》哪吒和敖丙

开，而是绑在自己的手上，抑制住自己的戾气，证明哪吒已经有所成长，从"自然人"变成了"社会人"。"乾坤圈"好比生活中的条条框框，人们在这样的框架中生活，渴望挣脱这样的框架，渴望成为一个自由人，活成最真实的样子。每个人心中都活着一个哪吒，渴望被社会认可，渴望能改变命运。每个人在哪吒的身上，都看到了自己的身影，看到了内心深处那具象化的希望。

2.影片的改编超越

《哪吒闹海》（1997）与《哪吒之魔童降世》，是在不同时代背景下孕育出的产物，都是中国动画史上具有代表性的作品。哪吒身上表现出的精神品质，以及随着时代改变折射出的家庭关系都令人深思。《哪吒之魔童降世》通过对主要角色形象的重新定位，颠覆了79版动画电影《哪吒闹海》中的人物形象。

从设计层面上看，其外在形态的塑造来源于身份和剧情需要，内在的思想观念则依循当代的主流价值观。如哪吒"妖"的天性与"斩妖除魔"的人生目标具有天然的矛盾性，在反抗社会刻板印象和自身命运中延续着神话母题中的角色形象，同时又展现出浪漫主义情怀的英雄情结。哪吒和敖丙两人相遇、相争、合作的成长经历，其背后融入了现代思维方式的传统伦理观、人生观和世界观。敖丙和哪吒二人的形象设计和角色关系凸显了对立性，增强了角色的代入感，看似是

◊ 1979年《哪吒闹海》剧照

水火不容，实则是一体两面。人物外在形态与内在气质的契合，使角色形象变得更加浑厚立体，充满了悲剧式的美感，打破了观者世界中面具化的英雄形象。

《哪吒之魔童降世》塑造了一个与众不同的哪吒，不再是原来那个剔骨还母、反抗父权的形象，而是一个充满戾气的问题少年。前后两版哪吒的共同点，都是不向命运屈服，而新版成功之处就是李靖这一角色的塑造，他化身为一个慈父，甚至愿意以命换命。而哪吒虽然缺少父母陪伴，但不断成长突破自我，在与命运的抗争中，体现了人文主义关怀。《哪吒之魔童降世》里的哪吒，是由魔丸转世的，会在三年后接受天劫涤荡，观众对于哪吒的认知，已然从过去的大战龙王三太子，变为如何在三年后的天劫中存活。这无疑打破了受众对于"哪吒闹海"的常规性理解，将熟悉的文本建构得陌生起来，契合又跳脱了受众的审美期待，并通过相应的危机设置、悬念增添，重塑观众的审美心理，极大地增强了他们的新鲜感。

与此同时，《哪吒之魔童降世》对大闹东海的情节做了悬念保留，将敖丙改为灵珠转世，虽背负着龙族复兴重任，但由于灵珠的善意影响，敖丙的本性善良且略显优柔。不仅如此，敖丙与哪吒成为彼此唯一的好朋友，这自然为之后的哪吒，是否会杀死敖丙铺垫了悬念，并且拉长了哪吒与敖丙的对立间隔。原著中二人相遇时便大打出

我命由我不由天

手,而该片不仅将二人先设置为好友,更将二人的抗衡延时到结尾,这一受众认知难度的扩大,无疑造就了陌生化的审美情趣。

在《哪吒闹海》中,哪吒与敖丙在东海起了争执而大打出手,最后哪吒将敖丙抽筋扒皮。而在《哪吒之魔童降世》中,虽然保留了二人的斗争,却将起因改为敖丙企图活埋陈塘关,哪吒为救全城百姓化身为魔丸形态将其打败,但是哪吒并未将敖丙杀死,反而是在他放过敖丙后,敖丙奋不顾自身与其一同面对天劫,最终二人以元神存活。

影片一开始虽然有意保留了哪吒与敖丙生死相向的仇敌属性,即魔丸与灵珠,但该片最终将二者原有的对抗内核抽离并替换,从单纯的二人争执变为对抗天命的安排,从而实现了对文本的陌生化建构,给予受众全新的审美体验。同时将善恶天定的二人转变为气味相投的朋友,并在之后的情节中将二人的关系多次转变。特别是在最后关头,更将他们设置为携手共扛天劫的朋友,超出了受众的审美预期,扩大了他们的认知广度与难度,增强了观众全新别样的审美体验。

3.影片的现实意义

首先,电影展示了世俗偏见之于个体的伤害之大,以及抗争偏见的不易。哪吒由魔丸转世而来,从小受到世人的偏见对待,但实际情况是,他既未伤天害理,也无天理不容,只是戏耍了那些欺负他的孩子。但整个陈塘关的百姓但凡提及哪吒,个个都咬牙切齿,不仅孤立

◊ 1979年《哪吒闹海》剧照

他，还叫他妖怪，冲他丢鸡蛋，而他只是出于孩子的心理想找个人一起玩。这一切世俗的偏见只是因为他的出身是魔丸。

影片从一开始便将哪吒置于了一个较低的位置，有助于引起观者的同情。好在哪吒的父母与师父太乙真人善意引导，哪吒开始学习仙法，只为有朝一日能证明自己的存在和价值，去除偏见。但即便如此，百姓依旧不信任他，将其妖魔化看待。而当全城百姓陷入生死危机时，哪吒却挺身而出，以一己之力拯救世人于水火。这一生死关头的举动，终于打破世人对其的偏见。

影片以全知视角展示了哪吒与世人之间的"矛盾"，全面详尽地再现了哪吒力求打破偏见的不易与艰辛，曲折的情节发展与生动可感的人物设计无疑使观众的情感代入更加容易和自然。面对哪吒的经历，观众容易联想到个体相似的遭际并产生共鸣。同时，影片更展示了敖丙、申公豹等角色所遭受的世俗偏见。一方面，正反两派人物的全面客观的展示无疑增强了人物设计的可信度，另一方面，偏见的"主角祛魅"更显得偏见本身的设计具备较高的接受度。当灵珠转世的敖丙也受到"种族歧视"，当修为高深的申公豹同样遭遇身世偏见，剧中台词"人心中的成见是一座大山，任你怎么努力都休想搬动"就显得更为有力，振聋发聩。这种有力恰恰印证了当下个体的遭际，使民族传统故事生长出时代性的新的内涵，不仅有效促进了该片

主题上的时代创新,更从真正意义上走进了观众的内心世界。

其次,电影更着力表现了命运的不公对个体造成的伤害,以及个体与命运抗争的勇气与毅力。影片中的哪吒一出生便带着"宿命论"般的魔咒——魔丸转世者三年后必定面临天劫惩罚,到时只能身消道散,归于沉寂。这对于哪吒本身而言,就是一种命运的不公。但得知真相的哪吒并未就此放弃,而是奋力反抗。哪吒不愿接受魔丸就是恶的设定,更不愿就此将自己的生命交还上天,他不仅打破了世俗对其命运附属的偏见,更欲与这不公的命运相抗争。当他扛起天劫时,一句"我命由我不由天"传递的正是反抗命运不公的勇气与毅力,即便这一壮举需要付出无法估量的心酸与努力,但依旧值得为此一搏。影片牢牢把握当下观众的审美情趣,通过全面展示哪吒与命运的抗争,着力宣扬了"我命由我不由天"的抗争精神,触及观众内心的柔软之处,以哪吒的最终胜利补足了观众心中自我奋发斗争的精神需求,实现了影片在主题上的时代创新,引发情感共鸣,而情感共鸣的维系恰恰是该片得以在受众群体中实现良好口碑传承的关键所在。

与此同时,该片对于方言的运用以及现代化的笑点设置同样较好地加强了影片的时代感。如一口四川普通话的太乙真人,在不敌混元珠时的讨饶"不打脸行不?"以及每次村民慌乱逃跑时出现的惊声尖叫的"娘娘腔"和彪形大汉的对比呈现,皆取材于时下一些笑点元素,并巧妙地融入电影的叙事表现中,使影片的整体节奏变得鲜活灵动,增强了趣味性和亲和力。

第四节
童真世界
——以伊朗电影《小鞋子》为例

一、影片档案

中文名：小鞋子
上映时间：1997年
导演：马基德·马基迪
主演：法拉赫阿米尔·哈什米安、巴哈丽·西迪奇
拍摄地：伊朗
类型：儿童、剧情

获奖情况：
1998年 第11届新加坡国际电影节亚洲最佳故事片；
第23届国际儿童电影节最佳电影；
1999年 第71届奥斯卡最佳外语片提名；
第23届蒙特利尔国际电影节最佳外语片、最佳导演、最佳观众电影

二、剧情简介

《小鞋子》的另一个名称是《天堂的孩子》，这部电影是由马基德·马基迪执导的剧情电影，讲述的是一对兄妹与一双小鞋子的故事，蕴含着丰富的人文关怀精神，电影中包含了信仰、宽容、爱、和睦相处等精神元素，展现了贫穷生活与单纯快乐之间的关系。

《小鞋子》以极其温情的目光，关注了一个普通儿童，以自己的方式实现梦想的全过程。哥哥阿里在买土豆的店里，弄丢了妹妹唯一的一双鞋子，他祈求妹妹不要告诉父母，不仅是因为他怕受到责罚，而是因为他知道父母无力再买一双新鞋子。影片围绕着单薄的线索不断地变奏出新的故事情节。

影片通过独特的儿童视角，讲述了一对贫穷的兄妹，为了得到一双鞋子而不停奔波的故事，虽然情节简单，镜头近乎写实，却巧妙地透过两兄妹寻找鞋子的过程，将贫富差距问题、底层人们的善良、生活的乐观态度等社会现状一一呈现给观众，处处体现着温情淳朴及其背后若隐若现的民族精神，带给观众的不是怜悯与同情，而是感动与鼓励。

三、影片评价

《小鞋子》平淡的环境，单纯的人物，单一的故事，情绪的张力在生活流的绵延中，牵引感动着观众。贫穷的主题、贫穷的孩子，苦难窘境中的美好纯真，体现了最善良的部分，是一种闪光的人性。

电影导演在艺术创作中总是不自觉地带着自己的影子，融入自己的生活经验和生命感悟。马基德·马基迪于20世纪50年代末出生在德黑兰，出身贫寒，但他自幼喜爱表演，12岁加入了剧团，17岁时父亲过世，他开始承担家庭重任。经济的拮据给了他未来的梦想，生活的磨难锻炼了他坚强的意志，剧团的经历磨砺了他的艺术气质。这些成长给他带来了正确的人生观和艺术观，以及对生活和生命的深刻思考。正是由于这些经历，马基德的作品大都取材于儿童，用儿童的视野和体会认识，柔化了贫穷与苦难的酸涩，大多表现"对人生的希望"这一主题。

20世纪的80、90年代，马基德·马基迪开始实验性地拍了一些电影，1991年拍摄了第一部剧情片《手足情深》获得了很好的成绩，五年后他执导的《父亲》也获得了较高的赞誉。1997年马基德·马基迪执导《小鞋子》入围奥斯卡，后期指导的《天堂的颜色》也备受好评。1999年上映的《小鞋子》1999年在美国上映使他名声大噪，不仅

进军了世界市场,并且获得了奥斯卡的青睐。

1.本土文化与人文关怀

伊朗是一个伊斯兰教国家,真主阿拉被伊朗人民奉为最高的神,他注视着每个子民的行动。子民在生命结束后要接受阿拉的最终审判,因此不做昧良心的事是对自己的负责。这就使得伊朗文化里浸润着浓厚的宗教色彩,电影也不例外。伊朗电影更注重人文关怀及对自身文化的充分肯定和赞美,含蓄而不暧昧,深情而不滥情,始终关注着人性的闪光点,关心伊朗人民的生活,关心伊朗社会的变化,其艺术生命深深植根于本民族的历史命运和日常生活之中。

《小鞋子》清晰地展现了大众对宗教信仰的虔诚,如哈里的父亲帮助清真寺砸糖块的片段,莎拉给爸爸端茶的时候却没有放糖,父亲便吩咐莎拉去拿糖。莎拉询问:"你有这么多糖。"父亲回答:"这些糖是清真寺的,不是我们的。"从这句话可以看出父亲用自己的行动遵从着信仰,同时又以身作则地教育了孩子,不是自己的东西就不能占有,否则会受到神的惩罚。

《小鞋子》的故事所竭力歌颂的,就是人与人之间的纯真关系所营造的童话般意境,并且宣扬和美化了伊朗本土文化。例如,哈里兄妹在换鞋过程中奔跑的画面,充分展现了伊朗本土的民族风情,展现了导演对本土文化的自信,宣传本土文化的同时加深了电影的人文主

题的表现。

在影片的最后,哈里没有通过跑步赢得妹妹的鞋子,而对着摄像机泪流不止,但是导演却让我们看到了阿里爸爸放在自行车货架上的崭新的鞋子,这无疑是个美好的结局。导演把失望留给了孩子,却把希望留给了观众。导演巧妙地把社会矛盾化解成家庭矛盾并予以解决,歌颂了伟大的人民和本土文化,这种歌颂掩藏在影片深处,表现于无形之中。

2.创作主题和艺术视角

儿童电影是当代伊朗电影的黄金品牌,20世纪末产生了很多优秀儿童电影,填补了世界儿童电影的空白。伊朗的优秀儿童电影的故事情节并不复杂,创新的是用儿童之眼来审视成人的世界,懂得用孩子的眼光来看待事物,即"与儿童平视"的创作理念。

"与儿童平视"就是让儿童与成人平等交流,了解各自的内心想法。马基德·马基迪认为:最好的儿童电影就是要表达他们所要传达的人生真谛。儿童相对于成人对生命更加热忱,儿童参与电影也会使得电影更加生动。他以自己的生活经历为灵感创作的《小鞋子》,充分利用了儿童内心世界的单纯效应,在第一时间就抓住了观众的心。

电影中哈里知道家庭的困境,以为父母知道他们丢了鞋会非常生气。所以阿里做了一系列的事情掩护丢掉鞋子的事情,导致父亲、主

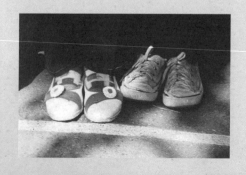

任、同学误会自己。妹妹丢了鞋子只能穿着不合脚的哥哥的鞋子，一方面，担心哥哥没有鞋子不能准时上课，所以一放学就飞奔回家还鞋子；另一方面，又觉得鞋子太脏太大有些羞愧，所以在站队的时候悄悄地抽回双脚。这就是孩子们的简单的世界，单纯、善良和美好，这种感情在物质匮乏的环境里显得更加温暖。

导演善于从一些属于孩子的细节上捕捉镜头，情节也是缓慢推进的，带领观众一起缓缓地体味细节带来的触动和感动。比如，妹妹因为穿着哥哥的鞋参加体育活动而感到羞耻，不敢把自己的鞋子露出来，老师非常善良地化解了这一问题，妹妹开始展现出强大的自信。剧情自然流露，细节刻画完美，把儿童的心理活动描绘得十分生动，打动人心。

《小鞋子》是导演马基德·马基迪从现实生活中获得的创作灵感，表达的是贫穷之外的另一种意境：孩子是如何去面对和理解贫穷的。虽然展现了贫富差距，但是着墨的重点是在贫困生活下的人性光辉。导演在《小鞋子》里构筑了一个美丽的童话世界，人和人之间是充满关爱、帮助和同情的。这部电影票房创下了纪录，赢得了较高的国际口碑，是一部非常优秀的儿童题材电影。

参考文献

邵牧君 .1982. 西方电影史概论 [M]. 北京：中国电影出版社 .
霍华德·劳逊著，**齐宇，齐宙**译 .1982. 电影的创作过程 [M]. 北京：中国电影出版社 .
埃里克·巴尔诺 .1993. 世界电影纪录史 [M]. 北京：中国电影出版社 .
乔治·萨杜尔著，**徐昭，胡承伟**译 .1995. 世界电影史 [M]. 北京：中国电影出版社 .
路易斯·贾内梯著，**胡尧之**等译 .1997. 认识电影 [M]. 北京：中国电影出版社 .
王宜文 .1998. 世界电影艺术发展史教程 [M]. 北京：北京师范大学出版社 .
潘天强 .1999. 西方电影简明教程 [M]. 上海：复旦大学出版社 .
蔡东东 .2000. 当代英美电影鉴赏 [M]. 北京：外文出版社 .
汪　流 .2001. 中外影视大辞典 [M]. 北京：中国广播电视出版社 .
单万里 .2001. 纪录电影文献 [M]. 北京：中国广播电视出版社 .
游　飞，蔡　卫 .2002. 世界电影理论思潮 [M]. 北京：中国广播电视出版社 .
黄会林 .2003. 电影艺术导论 [M]. 北京：中国计划出版社 .
克莉丝汀·汤普森，大卫·波德威尔著，**陈旭**光译 .2004. 世界电影史 [M]. 北京：北京大学出版社 .
邵牧君 .2005. 西方电影史论 [M]. 北京：高等教育出版社 .
赵正节，武晔岚 .2005. 电影百年佳片赏析 [M]. 北京：中国长安出版社 .
理查德·麦克白著，**吴　普，何建平，刘　辉**译 .2005. 好莱坞电影 [M]. 北京：华夏出版社 .
路易斯·贾内梯 .2007. 认识电影 [M]. 北京：世界图书出版公司 .
托马斯·沙茨著，**冯欣**译 .2009. 好莱坞类型电影 [M]. 上海：世纪出版集团，上海人民出版社 .
聂欣如 .2001. 类型电影 [M]. 上海：上海人民美术出版社 .
郝　建 .2002. 影视类型学 [M]. 北京：北京大学出版社 .

郝建 .2013. 类型电影教程 [M]. 上海：复旦大学出版社 .

蔡　卫，游　飞 .2004. 美国电影研究 [M]. 北京：中国广播电视出版社 .

林少雄 .2003. 纪实影片的文化历程 [M]. 上海：上海大学出版社 .

陈　南 .2004. 外国电影史教程 [M]. 上海：同济大学出版社 .

黄文达 .2003. 世界电影史纲 [M]. 上海：上海古籍出版社 .

虞　吉 .2004. 德国电影经典 [M]. 北京：对外经济贸易大学出版社 .

姜静楠 .2004. 意大利电影经典 [M]. 北京：对外经济贸易大学出版社 .

岩崎昶著 . 钟理译 .1985. 日本电影史 [M]. 北京：中国电影出版社 .

虞吉 .2004. 日本电影经典 [M]. 北京：对外经济贸易大学出版社 .

陆弘石 .2005. 中国电影史 [M]. 北京：文化艺术出版社 .

焦雄屏 .2005. 映像中国 [M]. 上海：复旦大学出版社 .

许南明，富澜，崔君衍 .2005. 电影艺术词典 [M]. 北京：中国电影出版社 .

夏衍 .1994. 中国大百科全书电影卷 [M]. 北京：中国大百科全书出版社 .

李道新 .2005. 中国电影文化史 [M]. 北京：北京大学出版社 .

彭吉象 .2006. 中国经典电影作品赏析 [M]. 北京：高等教育出版社 .

陈飞宝 .1988. 台湾电影史话 [M]. 北京：中国电影出版社 .

宋子文 .2005. 台湾电影三十年 [M]. 上海：复旦大学出版社 .

蔡洪声，宋家玲，刘桂清 .2003. 香港电影 80 年 [M]. 北京：北京广播学院出版社 .

石琪 .2005. 香港电影新浪潮 [M]. 上海：复旦大学出版社 .

彭吉象 .2006. 影视鉴赏 [M]. 北京：高等教育出版社 .

赵卫防 .2007. 香港电影史 [M]. 北京：中国广播电视出版社 .

周　星 .2004. 电影概论 .[M]. 北京：高等教育出版社 .

虞　吉 .2007. 大学影视鉴赏 [M]. 上海：华东师范大学出版社 .
于庆妍、王绍维 .2007. 影视鉴赏 [M]. 北京：高等教育出版社 .
杨晓林 .2009. 影视鉴赏 [M]. 上海：上海教育出版社 .
陈思慧 .2011. 影视艺术欣赏 [M]. 北京：清华大学出版社 .
张燕，谭政 .2013. 影视概论教程 [M]. 北京：北京师范大学出版社 .
周星，谭政 .2014. 影视欣赏 [M]. 北京：高等教育出版社 .

后 记

在这个极不平凡的春天,蛰伏了一个冬季的《影视鉴赏》教材,终于冲破寒冬,迎来了春暖花开。

无论是从学生的知识结构,还是从审美素养的角度看,影视鉴赏能力都是当代大学生应该具备的基本能力,也是我们开设这门文化通识课的目的。我从 2003 年就在全校范围内开设了《影视鉴赏》公选课,不分专业、不分年级、不分文理,从开始就成为最受学生欢迎的课程之一,每年选课都是第一时间爆满。同时,在语文教育专业开设了专业必选课,2007 年起又在新闻传播专业开设了专业必修课。从一个侧面说明了影视鉴赏这门课的重要性,也说明了编撰一本集实用与审美为一体的教材的必要性。

面对手头的几本教材,我常常感到无从下手,感觉实用的内容不多,而且实践操作性不强。所以我主编的这本教材,首先考虑的是实用,其次考虑的是审美。基于这两个方面的考虑,我选择了概述与鉴赏两个角度,既有理论又有实践。每一个章节都制作了 PPT,每一部电影都提供了视频,每个部分都有文本和 PPT,并且拍摄了实验实训教学视频,供老师学生参考使用,教学操作都非常方便。

《影视鉴赏》教材的编写分工:钱静教授负责前言和后记、内容框架、体例总撰、编写审核,包括美国、欧洲、

亚洲、中国、动画儿童电影的概述和鉴赏部分的文本写作，以及总论、概论PPT制作。倪天伦博士负责美国电影概述当代部分文本、亚洲电影的韩国、印度、泰国概论与鉴赏文本，以及所有概述部分的插图、鉴赏部分的PPT制作，包括编辑统稿与技术支持。陆学松教授提供了中国大陆、港台电影的相关资料，并且协助拍摄了在线课程。邓峰研究员负责教材的出版发行，以及后期在线课程的建设。教务处的陈伟处长，师范学院的厉爱民院长，在编写教材、拍摄在线课程、建设中国慕课过程中提供了支持与帮助，在此一并表示感谢！

本教材的编写出版，得到了中国林业出版社文化产业事业部吴卉主任的大力支持，不仅进行了科学论证，而且出具了论证报告。本教材的编撰与出版，得到了学校领导的大力支持，获得2019年校级重点教材立项，并且推荐为江苏省重点教材。本教材的后期培训与课程设置，将会继续得到学院与学校领导的支持与帮助。特此鸣谢！

编 者

2020.2.28.于扬州